U0030535

全光譜

色彩科學
如何形塑
現代世界

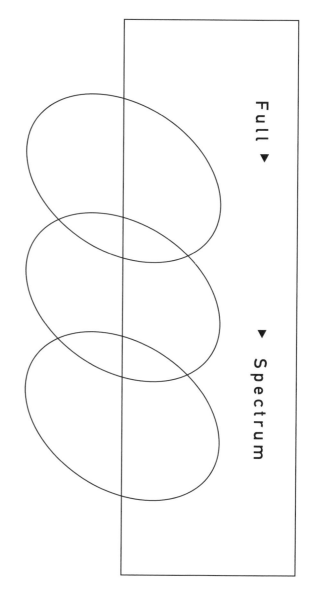

Full ▼

▼ Spectrum

亞當‧羅傑斯——著

王婉卉——譯

How the Science of Color
Made Us Modern

▶ Adam Rogers

各界讚譽

亞當・羅傑斯的著作《全光譜》就是你會想讀關於色彩的一本書——閃爍著藍寶石、金寶石、綠寶石、紅玉髓在內的所有寶石光芒，點綴著我們周遭的世界。但就如掛毯上的絲線，交織其中的遠不只如此，更包括歷史、科學，以及人類文化具有多種色調的彩虹光譜。出色的科學著作向來罕見，本書便是其一。

——普立茲獎作家、《試毒小組》（The Poison Squad）與《落毒事件簿》（The Poisoner's Handbook）作者　黛博拉・布魯姆（Deborah Blum）

我很愛有人搖醒我，讓我看清自己在夢遊期間發生了什麼事。亞當・羅傑斯在本書中便做到了這點。他讓我知道，今日隨處可見的色彩都是源自我們發明的科技！我們發明出來的色彩！真是令人大開眼界！

——《紐約時報》暢銷書《必然》（The Inevitable）作者　凱文・凱利（Kevin Kelly）

這本極具人性之書，將帶領讀者踏上一趟關於色彩科學的變幻之旅。這正是那種會讓你以全新角度看待一切的書籍之一——你會開始到處辨認哪裡用了什麼顏料，再回頭鑽研本書，發覺隱藏其後的智識探索之旅。

——《紐約時報》暢銷書《10種物質改變世界》（Stuff Matters）與《液體》（Liquid Rules）

作者　馬克・米奧多尼克（Mark Miodownik）

本書是深入鑽研色彩主題的書籍之最，亞當・羅傑斯則是我最愛的科學作家。閱讀本書感覺就像長時間享用一頓令人垂涎三尺的美味大餐，用餐對象還是你認識最有趣的人。

——《流言終結者》（Mythbusters）執行製作兼節目共同主持人、科學交流員、創客　亞當・薩維奇（Adam Savage）

有一個字是用來形容關燈後所看到的色彩，稱為「eigengrau」或腦灰色。閱讀本書就像是一章接著一章，慢慢調高調光開關，從腦灰色轉到《全光譜》。亞當・羅傑斯透過引人入勝且清晰有趣的文筆，從歷史、化學、生物、地質各領域旁徵博引，揭露我們所建造的世界，遠比祖先的居住環境還要多采多姿。為這趟目眩神迷之旅做好準備，因為讀完本書，你就不會再用同樣的目光看待色彩了。

當代最優秀的科學作家之一。

——科學節目主持人、《超維度思考》（The Reality Bubble）作者　湯毅虹

輕鬆活潑、清楚易懂……作者對本書主題的熱情立刻便一覽無遺，因為他帶來一場生動鮮明的旅程，讓人瞭解看見色彩這種日常體驗背後有多錯綜複雜，而賦予「我們所處的宇宙形狀」的正是色彩。本書涵蓋眾多不同觀點，任何人都能從這本研究成果中找到感興趣之處。

——《國家地理》雜誌（National Geographic）

文筆犀利，經常帶著詼諧口吻……羅傑斯為本書主題注入了輕鬆易懂的幽默與顯而易見的熱情。從視蛋白到彩色電影，他以生動活潑且淺顯易懂的方式探討色彩景觀。

——《出版者週刊》（Publishers Weekly）

——《科克斯書評》（Kirkus），星級書評推薦

推薦專文 暢遊色彩的歷史與科學

—— 國立臺灣師範大學美術學系教授 林震煌

Spectrum 一詞原本是用來描述可見光通過三稜鏡後的彩虹光。隨著人們對光學的理解，光譜一詞開始廣泛應用於整個電磁波。全光譜原意應該是指涵蓋從 X 光、紫外線、可見光、紅外線、微波……所有電磁波的光譜（橫軸座標為波長）。但是本書的書名 Full Spectrum: How the Science of Color Made Us Modern，作者則將 spectrum 引申為從遠古到現代，以科學與歷史的角度闡述人們追求顏料與顏色變化的軌跡（縱軸座標為時間），這是非常有趣的比喻，也是這本書的特色之一。

在本書之中，作者從石窟洞藝術開始介紹顏料與色彩。在遠古的石窟洞中，考古學家發現了人類創造藝術以及色彩的最古老證據。人類最早使用的顏料包括了紅、黃、橙、棕色的赭石。在自然狀態下，赭石是黃棕色，被稱為原始赭色。赭石含有氧化鐵（鐵鏽色）或氧化錳（黑色或棕色）時，顏色會發生變化。當這些二氧化鐵礦物粉末加入了黏合劑（例

如膠狀脂肪或骨髓），就變成了顏料。再加上由白堊岩（主成分為碳酸鈣）製成的白色顏料，以及源自木炭、獸骨的黑色燃燒物，便構成了人類藝術的基本調色盤。地球表面常見的金屬礦物還可以用來調製出更多彩的繪畫顏料。因為有了色彩，讓人類發展了藝術！

文化才如此豐富。作者也提到，為什麼地球生靈要大費周章感知可見光（光譜上的一小部分）？其實存在於地球上最古老微生物之一的鹽桿菌就存在趨光性的本能，會游向橙光（長波長）並游離藍光（短波長）。「啊哈！它就是我們色覺的演化祖先，已經有數十億年歷史的活化石。」遠古人類已經從動物對色彩的最原始感受：求偶、覓食與避險，提升到藝術的層次了。可惜的是，岩壁藝術原本可能具有各種不同的顏色，例如由花瓣製成的淡藍色、來自碾碎青草的綠色、或河泥般的灰色。那些調色盤上會有的顏色，全都有可能曾出現在這些石灰岩與砂岩的牆壁上，最終卻遭到時間的埋藏而被抹除，無法知道原本的色彩。不過，就算現代人類誤解了早期人類的調色盤，這些遺留在洞窟中的壁畫，仍然象徵我們在地球上展開人之旅的原點。

碳酸鈣岩石雖然可以作為繪畫基底材，但是顯然還缺少一樣更白的顏料。西元前三百年左右，西方逐漸出現了人造顏料，例如碳酸鉛，這指的就是鉛白。中國也在差不多的時期開始製造鉛白，意味著鉛白是最古老的合成顏料之一。作者花了許多篇幅描述鉛白的製作方法與貿易，還有鉛中毒的現象。此外，顏料的發展不只為了在美觀層面上增色，還能

增加經濟價值，並激起購買慾。除了有「暗淡」的材料色彩，還有「鮮明」的顏料陸續出現，例如埃及藍、漢藍、朱砂紅、石青藍、泰爾紫、龍血紅、靛藍、雌黃、胭脂紅、茜根、普魯士藍、碘猩紅、鉻黃、翡翠綠、氧化鉻綠、錳紫、鋅白、鈦白……等。這些多彩的顏料建構了當時國際貿易網絡之中的全球性商品。六世紀中國製陶工匠還為技術層面帶來了重大發展，成就了頂級製品：瓷器。製作這種革命性的新器具，部分關鍵就在於其中所涉及的工程學及釉料──黏土。學者發現中國北部秦嶺山脈才有適合製作高級瓷器的赤陶土。如果想讓釉彩呈現鮮明色彩，背景就得是白色，因為白色背景可以讓藍釉與綠釉顯得鮮明。

白瓷之所以看起來是白色，與光線的散射有關。米氏散射可以用來解釋白雲為何是白色，也可以解釋急湍水花為什麼是白色的原因。天空之所以是藍色，是因為瑞利散射的緣故。這些現象可以用現代物理學來解釋其原因。但是柏拉圖的時代，僅能用哲學解釋顏色。眼見所有色彩都是源自僅有的四大基本色：白、黑、紅，以及「亮」或「耀」。不過哲學無法描述實際且真實的自然現象：彩虹。作者用有趣的筆法，詳細描述了這數百年間科學家們不斷地嘗試釐清，想了解彩虹本質的故事。

隨後的章節中，作者介紹了顏料的貿易、照明與色彩，讓人不禁驚呼我們觸手可及的顏料色彩，竟然是如此捉摸不定且得來不易。此外，在鈦白顏料的章節中，還提到了經濟

間諜盜取鈦白事件的來龍去脈。二氧化鈦製造的塗料和表面塗層可以說是改變了人類所打造的環境樣貌。很難想像這樣一種白色顏料竟然牽扯到背後這麼多的諜對諜活動與經濟利益衝突。

最後兩個章節作者用濃濃的科學與歷史的筆調，來描寫色彩詞彙。我們感知到的光與色彩，可以透過科技用波長、光子或色溫的方式來記錄。但一般人看到的顏色，如果想用詞彙的方式來形容波長，就不是一件簡單的事。這種探討色彩空間的基本形狀的領域稱為心理物理學。這讓我們發現，用物理學上的波長，其實是無法精確定義我們對顏色的認知。因為顏色太多，但是能用來形容顏色的詞彙太少。隨著人造顏料的數量在十九世紀暴增，能夠用共通語言稱呼這些顏色，愈來愈至關重要。於是，色彩座標、色圖就出現在了國際色彩產業群、電視螢幕製造商和織品染色業者的身上了。

全書沿著時間軸，作者帶領我們走進色彩、科學以及歷史的世界。讀完此書，會讓我們在腦海的知識領域中，多了一條由色彩與科學構成的生動活潑的歷史觀。本書非常適合大眾閱讀，讀者不僅可以探索科學與色彩之間的脈絡，還可以隨著歷史軌跡，暢走一趟知性之旅。

獻給梅麗莎（Melissa）與孩子們

目錄

每當人類學會製造新色彩，這些色彩就會教會我們某件事，可能是藝術上或視覺上的原理，或是要如何製造出更加新穎的色彩。這些實際見解自然而然就會回過頭來，教會我們要如何為新材料賦予新色彩。就像在電磁間以快到難以置信的速度來回振盪，構成了光本身，在看見與瞭解之間的振盪，則是人類史背景中一股穩定不變的嗡鳴聲。

就算現代人誤解了早期人類的調色盤，還是可以聲稱，那些石器時代人類最初變成我們的時候，演化出了必要的神經架構，並在人與人之間散播適當的迷因——這也正是他們開始創作藝術的時候。利用自然色彩創作出他們想像的圖案，一切便始於此；運用這些色彩來更精確代表他們所見或所能想像得到的事物，則充分展現了這份新獲得的智識。

勿里洞沉船的貨物重新定義了色彩作為貿易商品的歷史，其原料與相關技術就跟黃金、絲綢或辛香料具有同等的價值。這些顏色的製造與使用方法，就是那個時代的高科技之最。而要能展現出這點，完全得靠硬體器具，當時的殺手級應用：瓷器。

牛頓在讚頌身材矮小的死對頭虎克時，表示自己是站在「巨人的肩膀上」。但撇除他話中的諷刺挖苦，這些巨人指的就是海什木、法利希、格羅斯泰特、培根、笛卡兒等人，他們透過自己對色彩與光的研究，實際發明出一套科學方法，成為牛頓整合一切的最終頂石。觀察、假說、數據、數學

序曲

想像一下不列顛本島的西南角，朝凱爾特海（Celtic Sea）以及更遠處的大西洋伸出一個半島，有如維多利亞時代般的高雅玉足。這隻玉足就位於英國海灘度假勝地康瓦耳（Cornwall）南端，基於跟爬蟲類無關的語源學原因，腳後跟的位置有時稱為「蜥蜴」（譯註：Lizard，地名音譯為「利札」）。

好好記住康瓦耳在英格蘭腳尖的這幅景象。只不過現在要把時間倒轉四億年，把這個腳尖移到地球赤道附近，一片範圍不大的混濁海底。在泥盆紀時期，康瓦耳就位於此處，讓火山岩、沉積物、軟泥在上面堆積了可能長達四千萬年之久，直到某個淘氣頑皮的大陸板塊悄悄由南向北滑動，撞上另一個板塊。這時，超大陸盤古大陸（Pangaea）正在形成，而將成為康瓦耳的那一小塊磐石正巧落在碰撞帶內。昨日的板塊運動創造著明日世界，也就是我們今日所處的世界。

多虧如此，我才來到了利札半島北邊的一處停車場，剛好就在英國皇家海軍航空站克

爾德羅斯（Royal Naval Air Station Culdrose）的鐵絲網圍欄外。我把自己租來的車留在朝晴朗藍天呼嘯而去的戰鬥機之下，好讓艾克斯特大學（University of Exeter）的地質學家羅賓・薛爾（Robin Shail）可以載我一程。泥盆紀的種種激烈板塊碰撞運動，讓今日的康瓦耳成了世上最有趣的地方，不過前提是你要對岩石很感興趣。

我們這些人確實很感興趣。就在離這座停車場約十公里遠處（要行駛在老舊下陷的單行道上，歷經半小時的顛簸車程），威廉・格雷葛（William Gregor）這位簡直就是對岩石**最感興趣**的牧師，正是在這裡發現了稱為鈦（titanium）的元素，從此改變了世界的樣貌。

上路後，薛爾為他福斯汽車內散發的氣味致歉。顯然他直到今早才注意到，有位專精於利札附近地區的牛津地質學家把溼掉的鞋子留在車上整晚了。薛爾將還溼答答的無禮傢伙裝進塑膠袋，塞到他那輛Golf的行李廂，裡面早已塞滿了其他鞋子、裝備、數箱科學期刊論文。地質學是涉及大量戶外活動的科學，而戴著眼鏡的薛爾滿臉鬍渣，又高又瘦，略顯凹凸有致肌肉的身形彷彿是以攀爬崖壁為生。他的行李廂散發著一股準備就緒的氛圍。

薛爾博士學位攻讀的是康瓦耳地質學，現在除了在知名的坎伯恩工礦學院（Camborne School of Mines）擔任教職，也與該地區的多間礦業公司合作。「我算是個區域地質學家，」薛爾說，「有人認為性質有點像教區劃分那樣。」我們一路顛簸，沿途駛過康瓦耳

那一間間外牆粉刷過的茅草屋頂住家、籬笆外的綠油油田地、低矮石牆，薛爾一邊告訴我這個地方是如何形成。

那些大陸板塊碰撞處的淤泥被推來擠去，交疊揉皺。揉皺的區域形成了全新山脈，一路橫越最終將成為大西洋的那一塊地表，稱為華力西（Variscan）山脈。

此後同時（其實是接下來的數億年間，持續到二疊紀，所以我想可能比起「同時」，更偏向「此後」），有一塊海洋地殼遭到削除，就像用起司刨刀刮起司塊，會削出捲起的起司薄片。這塊地殼最終抬升上來，變得乾燥。以地質學術語來說，這就是所謂的「蛇綠岩」（ophiolite），位於今日不列顛島西南端邊緣的一小片高原。此處就是利札，地名大概是源自康瓦耳語中表示「高地」之意的詞，從地質上來看，利札也異於本身地質就不尋常且與其接壤的康瓦耳大片土地。

地底花崗岩會熔化成岩漿，再湧升、凝固、斷裂。在這期間，一堆像是錫石礦（cassiterite，氧化錫）、黃銅礦（chalcopyrite，銅與其他物質）、黑鎢礦（wolframite，大多為鎢）等其他礦物會維持液態，也就是攝氏三百度的流體。這些高熱的礦物混合物會填滿花崗岩內部的裂縫，形成礦工終將挖掘的「礦脈」與「礦脈帶」。

雨水（畢竟這裡可是英國）最終會讓花崗岩的所在之處暴露出來，下滲流入當地溪流。實際上，康瓦耳早在礦山出現前，向來都是一座採礦城鎮，兩千年前，當地錫與銅的

貿易還曾遠及地中海地區。「有點算是脫歐前的貿易了，」薛爾苦笑著說，「錫加上銅，可以製成青銅。」

到了十八世紀，康瓦耳出產的錫礦為世界之最。這些錫礦部分是由礦工從山中開採而來，但近半數都是來自溪流河底的泥巴。雨水打落並侵蝕裸露的花崗岩，再帶著變多的礦物與礦砂順流而下。就像淘金一樣，過濾砂礫後便能得到礦砂，只不過這裡的礦砂是錫石礦。

康瓦耳成了經濟重鎮，是集結科學與科技的中心。舉例來說，利用蒸汽動力抽出礦坑內的地下水，便是源自康瓦耳的創新之舉。康瓦耳泥土富含的另一種礦物是高嶺石（kaolinite），原來就是中國精緻瓷器的關鍵原料，因此最終也讓英國在十八世紀下半葉得以打入陶瓷產業。（在此之前，英國工廠都是從美國北卡羅萊納州切羅基族〔Cherokee〕屬地的藍嶺山脈〔Blue Ridge Mountains〕進口高嶺土。）約書亞・瑋緻活（Josiah Wedgwood）在一七七〇年代生產瓷器時，用的就是康瓦耳的黏土。

如今，康瓦耳更以海灘度假村與假期好去處聞名，但那段採礦的歷史依然留存於當地，只是隱藏在近似不可能的角度，沿著窄巷比鄰蓋立，「康瓦耳的典型風貌，」他帶著一抹微笑說。我們下山駛往吉倫溪（Gillan Creek），溪水汩汩流過綠蔭盎然的溪谷。我平表面之下。薛爾載著我們倆到半山腰的小鎮麥奈肯（Manaccan）那兒的多棟灰石建築以

常不太會用「溪谷」這種字眼，但這整個地方感覺彷彿出自托爾金筆下的世界。

我們抵達一座窄得只能供一輛車通行的小石橋後，薛爾把車停好。在這條路的前方，

大大寫著「麥奈肯」的標誌被太陽照得閃閃發光，在標誌後方，兩棟小型矩形建築更是閃

耀著光芒，其中一棟以當地的天然石材建成，另一棟的外牆則整齊劃一地塗上白漆，矗立

著兩座磚煙囪。這些建築是舊時特羅岡威爾磨坊（Tregonwell Mill）殘存下來的部分。其

中一棟建築，就是從外觀更看得出石材本身的那一棟，拴著一塊方形金屬牌。「僅以此鈦

製匾牌紀念一七九一年威廉·格雷葛牧師，於米內基區（Meneage）麥奈肯教區特羅岡威

爾磨坊水渠中發現鈦鐵礦（menachanite），即後世所稱之鈦金屬。」

故事便發生於此處：格雷葛在此找到了鈦，這種有著至少數十段歷史軼聞與眾多用途

的金屬。今日，在人工髖關節、超音速噴射機、露營裝備中都找得到鈦的蹤影。但就我造

訪的目的來說，其最重要的用途是可產生色彩的原料。

格雷葛當初找到的礦物漆黑如煤。但如果拿一個鈦原子，連接兩個氧原子（實際做起

來不像聽起來那麼容易），便會得到二氧化鈦（TiO_2）。純化並精煉過的二氧化鈦，不只

定義也具體呈現出所謂的白色。在人造產物中，二氧化鈦無所不在，舉凡油漆、紙張、陶

瓷、藥品、食品中添加的增白劑皆是。它就是現代世界中的白色。由於二氧化鈦既明亮又

不透光，也被摻入其他顏料與塗料當中。它可說是構成了幾乎所有表面上的幾乎所有其他

色彩之基礎。

以現代話來說，二氧化鈦是一種色素，賦予塗料或材料我們眼中所見的色彩。當然了，格雷葛並不曉得自己新發現的元素到底有沒有用處，也肯定沒有看出這種元素將為創造色彩的領域帶來科技進步。不過，這件事還要再等一世紀才會發生──就色彩以及我們人類如何創造它們的種種故事來看，這種情形可說是司空見慣。我們看得見後，才懂得創造，接著再透過自己創造的產物，更深入瞭解自己是如何視物。整個過程便是在看見與瞭解之間來回大幅振盪。

自然界當然具有色彩，跟許多動物一樣，我們人類也具備感知色彩的感覺器官。不過，要學會如何捕捉這些色彩，加以製造、改良並應用到我們所打造的世界，無異於一段耗費千年時光，成為懂得思考且擁有無數文化之物種的過程。構成這些色彩的物質以及創造這些色彩的技術，已經織入人類承襲下來的傳統，縫入人類發現、創新、科學的故事之中。這個故事的每一章都有如三股辮：來自這個世界的光、反射這些光的表面、解讀這些反射光的雙眼與心智，再加上模仿與擴充調色盤上顏色的技術能力。

就某種意義來說，這個故事甚至遠在人類存在以前就開始了。但在那些很久很久以前起頭的眾多章節中，至少有一個是由於利札半島形成，再加上格雷葛在溪中撈來撈去，才得以發生。

當時，水車很有可能偶然把細小黑沙翻攪了上來。在水渠中，也就是為了讓溪水能分流而挖的一種側槽，水車不斷旋轉，照理說會將偏重的沉積物帶到最上方，接著留在往下轉那一側下方的凹陷處。「有關磨坊水渠的一點是，水會流得相當快，作用會有點像天然的流礦槽，」薛爾說，「這點常應用在要把重礦物與其他礦物分離的程序上。」

如今，磨坊、水車、水渠都消失了，但溪水依舊清澈，奔流不息。薛爾提議要爬下去，取一份我們剛才談到的礦物樣本。

「沒有必要啦，」我說。

「不、不，」薛爾邊說，邊從行李箱拿出一雙橡膠長筒鞋，「這就是我平時在做的工作。」

「你不必這麼做啦，」我再次強調。但薛爾已把塑膠瓶中的最後幾滴冰茶倒光，準備當成試樣容器，現在正沿著河堤的有刺灌木往下爬。我聽到薛爾從橋下模糊大喊著他預計會找到哪些礦物，然後，他的聲音開始從橋的另一頭傳來，原來他已經從路面下橫越過去了。「我在找的是溪水急速流過大石塊的地方，」薛爾說，「這樣多多少少才能讓礦物顆粒落在河床上。」

薛爾朝構成橋墩的其中一個方形大石塊伸手，在石塊的下游處挖掘河床。成功了！大概吧。「等等，我身上有帶手持式放大鏡，」薛爾表示，手同時伸到襯衫衣領下。他脖子

上的鎖鍊確實掛著放大鏡，像戴著護身符般。他透過放大鏡查看泥巴，點點頭，倒進塑膠瓶。

薛爾離開溪中往回爬，期間夾克只被灌木的刺卡住一次。他對此早已習以為常了。

「要是泥盆紀那時候，這裡沒有發生過板塊碰撞，為我們帶來一小片海床，格雷葛就不會在這裡找到鈦鐵礦（ilmenite）的樣本了，」薛爾說。他把塑膠瓶遞給我，裡面四分之一滿滿都是黑色跟灰黑色的泥沙。有一部分正是二氧化鈦。

當晚，我把這些泥巴倒進飯店房間的浴缸裡，希望會變乾，但隔天一早，泥巴還是維持原樣，而我需要浴缸發揮本來的功能。我盡可能把泥巴全都收集起來，裝入塑膠袋，緊緊綁上好幾個結，再放到另一個塑膠袋裡，塞進手提箱。由於還有兩週的旅程，我試著別去想要如何跟好奇的海關人員解釋這袋東西。（想像一下不列顛本島的西南角，朝凱爾特海以及更遠處的大西洋伸出一個半島，有如維多利亞時代般的高雅玉足」，我大概會這麼起頭。）

實際上，沒有人問我那袋泥土裡裝的是什麼。回家後，我把泥巴放進未加蓋的玻璃皿，擱置在廚房，一天至少提醒家裡每個人兩次別把它丟掉，如此耳提面命了兩三天。最終，泥巴乾得跟南加州一樣，呈現銀色光澤。我把它倒進小玻璃罐，旋上塑膠蓋。這個玻璃罐現在就放在我床邊的架上。

想像一隻蝴蝶，某種極為奇特的美麗蝴蝶，蝶翼是色彩斑斕的藍與綠，尖端為橙色，諸如此類。這就是色彩，對吧？在外頭的大自然中，在陽光下閃閃發光的正是所謂地球生命的視覺奇蹟。

但目的是什麼呢？有時是為了性。色彩，尤其是蝴蝶身上那種鮮豔斑斕的色彩，使查爾斯‧達爾文（Charles Darwin）認為，讓生物更能適應環境的性狀，或更善於覓食或避免淪為獵物的性狀，並非推動演化的唯一助力。達爾文與好友兼同行科學家的阿爾弗雷德‧華萊士（Alfred Wallace）花了大量時間討論這種概念，兩人的書信往來都在探討為什麼有些雄蝶比雌蝶更美麗等等的類似問題。達爾文的看法是，色彩是為了看起來富有魅力。

在達爾文的構想中，生物具有只為了競爭配偶而演化出來的特徵，可能就像是鹿角，不只為了打鬥，也是一種裝飾。正是這種看法構成了《物種起源》（On the Origin of Species）的後續著作。達爾文把一八七一年出版的這本書命名為《人類原始與性擇》（The Descent of Man and Selection in Relation to Sex）。

蝴蝶當然看得到色彩，不只在彼此的蝶翼上，也包括周圍的世界，而且是用非常古怪的眼睛看到。蝴蝶具備昆蟲特有的多眼面複眼，每個眼面都代表小眼（ommatidium）的柱狀結構頂端，這種位於錐狀體上方的水晶體會將光線導入眼內的長形桿狀晶體，稱為桿狀

體（rhabdom）。

桿狀體散布著分子感應器，叫做光受器，會對光線產生反應。人眼也有光受器，事實上，我們的光受器跟蝴蝶的非常相似。測量光的其中一種方式，就是採用稱為波長的數值，也就是環境中電磁場間的波動。所有可能波長的範圍便是所謂的電磁譜，從輻射乃至高熱都是電磁譜的一部分，其中我們看得到的那一小段連續光譜，則稱為可見光譜。

這些就是色彩。

人類的光受器已經演化成負責接收可見光譜的長中短波長，基本上指的就是紅綠藍三色。蝴蝶就不同了。有些物種的受器可接收長波長的紅光，但有些物種的受器只能接收中、短、**非常**短的波長，或者換個說法就是綠光、藍光、紫外光。

這些**也是**色彩，但不是我們看得到的色彩。

我們永遠不曉得蝴蝶看到的究竟是怎樣的景色。就這點來說，我們其實可能甚至也沒辦法知道一個人眼中看到的究竟是怎樣的景色。一般的個人差異與經驗意味著，不管我腦袋裡發生什麼事，一定會跟你腦袋裡發生的事略有差異。色彩正是最佳實例之一。我無意要搞得你暈頭轉向，但我們要怎麼真的**知道**，你看到的紅色跟我看到的紅色到底是不是一樣……或者我所謂的「紅色」，究竟是不是你所謂的「紅色」？我在前幾段要你想像的那隻蝴蝶，對你我來說，可能看起來會完全不同。簡直就是……**哇**。

只不過有一點將人類與蝴蝶區分開來，事實上，是把人類與所有其他與我們共享地球的生物區分開來。我們人類是唯一一會以靈巧手段，執著於也慣於把自身發現之物製成彩色材料的生物。我們利用科學與技術，改造自然界的物質，再為其他事物增添色彩，而且目的也不只是為了性。儘管許多其他生物也會使用工具，上述這種改良再利用的手法，是最能明確界定人何以為人的其中一項特質。綜觀人類史，運用這種能力所帶來的重大成果之一，便是利用天然與合成的化學物質，輔以精準仔細的研製程序，再現我們所見的色彩，並創造數量日益增多且色彩更為新穎的材料。

接著，有意思的事就發生了。每當人類學會製造新色彩，這些色彩就會教會我們某件事，可能是藝術上或視覺上的原理，或是要如何製造出更加新穎的色彩。這些實際見解自然而然就會回過頭來，教會我們要如何為新材料賦予新色彩。就像在電磁間以快到難以置信的速度來回振盪，構成了光本身，在看見與瞭解之間的振盪，則是人類史背景中一股穩定不變的嗡鳴聲。

在你腦袋之外，世界自成一格：數不清的次原子粒子彼此以超古怪的方式交互作用，創造出物質、能量、行星、恆星、人類、建築、電視節目、光、你手中的這本書。也就是一切，所有的事物。

在你腦袋之中，有一大塊膠凝蛋白質與脂肪，構成了你這個人的一切：你所知道並記

得的一切，還有你對周遭世界所感知到的一切，全都是由點點滴滴的片刻建構而成。

介於腦袋外的世界以及腦袋之中懂得思考的肉凍之間，便是各種感應器官，散布在體表各處的生物奇蹟，這些感應器官透過已知與尚未完全瞭解的方式，接收從次原子外在世界輸入的資訊，產生讓那個會思考的肉塊能加以運用的神經脈衝，建立出對周遭世界的知覺概念。

上述三者的交集就是人類所使用的雙手與工具，用來把這些次原子粒子重新打造成新物品、新概念，供那一大塊膠凝蛋白質繼續深思下去。

如果你想瞭解這一切的演變過程，以及我們人類究竟是如何利用最後的成果，找出答案的最佳途徑就是色彩。

一四九五到二〇一五年間，針對色彩這個主題出版的書有三千兩百多本。這個總數的計算期間晚到不足納入希臘羅馬哲學家的著作，也沒有包含阿拉伯與中國的科學家與學者在西方世界通稱為中世紀時期所寫的書。因此，雖然三千兩百不是個小數目，卻遠低於實際數量。結果，我現在又寫了一本關於色彩的書。

簡單來說，本書大致上會來來回回談到色彩在物理與心智之間的發展。人會製造具有色彩的事物，以及能夠為人事物賦予色彩的材料，後者指的就是顏料、染料、油漆、化妝

品等物品。接著，人會瞭解色彩的運作原理，以及物理、化學、神經科學方面的特性。具備上述知識後，人會製造出更多色彩。光波長會改變，但在瞭解與製造之間來回擺盪的情形永遠不會變。

不過，我承認，我們在接下來數百頁的篇幅中將踏上的路途，比起筆直前進，更像是迂迴前行，甚至可說是特立獨行。

我將從人類開始實驗如何製造色彩談起，這些透露出當時世界線索的色彩，誕生於十萬年前中石器時代可遮風避雨的洞窟內。目前找到最古老的顏料製作工坊便是屬於這個時代，就位在南非布隆伯斯（Blombos）洞窟之中。我會說這是一個約略的起始點，因為人類這時開始把周遭世界的自然物質轉換成製造色彩的原料——以便應用於工藝、工具、藝術。

接下來會稍微離題，探討一下生物究竟是如何（以及為何會）看見色彩。分辨各種不同的光一定具有某種演化優勢，否則如此的能力就不會遺傳至今了。這種能力大概源自於某個古老的微生物，它與地球上任何生物都有所不同，跟我們人類之間的差異則大到彼此其實可以把對方視為外星生物。透過某種方式，這些小生物把以光為食的能力，例如光合作用，轉換成靠光的顏色就能判斷海下某處是否適合覓食。以色彩具體呈現出來的光，從動力來源轉變為知識。

不過，色彩直到人類開始出現貿易行為，才成為商業的一環。最早的人類文明擁有多種顏料，懂得創作五顏六色的藝術品，探討色彩代表的意義。人與人之間的貿易在西元早期數世紀如火如荼展開時，物品上的顏色可以大幅提高其價值。中國與阿拔斯帝國之間（以及絲路沿途各處）此消彼長的貿易興衰，背後推動的力量就是色彩。絲綢當然要染色，而染料基本上是一種由材料吸收的顏料，不光只是塗在表層而已。但本書要聚焦在另一種收益來源：陶瓷，具體來說是堅薄的瓷器，以及鑽研製瓷上釉的技術是如何推動數個文明的整體發展。

事實上，這些色彩本身以及色彩從何而來是如此重要，早期科學家不得不去瞭解色彩是由什麼所構成。這個故事經常始於亞里斯多德（Aristotle），接著有如穿越時空般，跳至艾薩克・牛頓（Isaac Newton）。但在希臘人與啟蒙時代之間為其中的哲學與技術斷層搭起橋梁的，得歸功於數世紀阿拉伯學者、各國譯者與創新家所做的努力，這些人讀了亞里斯多德等人的著作後表示：「嗯，這樣不對。」有像波斯科學家法利西（Al-Farisi）這樣的人，讓光穿過裝滿水的球形玻璃，好把光與物理化為實際數值，文藝復興與啟蒙運動才得以展開。

少了啟蒙運動以及從科學角度瞭解世界的意識崛起，色彩學在十八、十九世紀就不會有活絡興盛的光景。正是在這個時期，眾人開始研發新顏料，製造出世上前所未見的色

彩，並發明新方法，複製圖像，加以利用。同一個時代的人也終於明白眼睛感知色彩的原理，進而為現代物理學揭開序幕。

即便人類開始創造出愈來愈多的合成色彩，白色依然獨樹一格，不論是在化學性質上，還是象徵意義上皆然。其中鉛白這種顏料，從古埃及與羅馬帝國興盛時期開始便舉足輕重，毒性也可怕至極。

一八九三年，在芝加哥哥倫布紀念博覽會（World's Columbian Exposition），無色全白與下個世紀鮮明多彩的不和諧混雜，兩者間千年來的來回擺盪，到達了衝突最高潮。人們口中所謂的「白城」（White City），由當時的頂尖建築師與規劃師設計打造，仰賴的全是無趣的圓柱、殿堂、白色──不只是外觀，還包括種族。但其中一座建築物，也就是多色的運輸建築館（Transportation Building），鶴立雞群。這棟建築是由其中一位摩天大樓之父路易斯・蘇利文（Louis Sullivan）所打造，也是一項色彩理論的成果，其概念源自人腦是如何整合所見資訊的新科學。

一切都各就各位了。科學理論有了，需求也出現了。在工業革命的鼎盛時期，名為奧古斯特・羅西（Auguste Rossi）的工程師將會努力研究該如何利用由尼加拉瀑布發電的電爐，用鈦製造出更好的鋼合金──這真是十足的美國作風。這一切將徒勞無功，但在鑽研期間，他會發覺其中一種副產物可以當成白色顏料，也就是白得透亮的二氧化鈦粉末。

不出數十年，這種白色粉末將主宰整個顏料製造業；如今，它依然獨占鰲頭。

二次大戰後，在世界各地大規模生產的顏色與色彩繽紛的物品開始激增，但一個難解之謎也隨之浮上檯面：每個人眼中所見的色彩都各有不同。不是每個人都以相同的字眼來表達相同的色彩，這個差異不只出現在人與人之間，也體現在文化與文化之間。不過，隨著色彩學和新顏料更普及，大家開始清楚瞭解到，一般人如何看見與感知色彩的這個謎團，一部分跟人使用什麼詞彙來形容色彩有關。於是，在一九七○年代，語言學家保羅‧凱伊（Paul Kay）與人類學家布倫特‧柏林（Brent Berlin）派調查人員前往世界各地，想瞭解大家是如何談論色彩，兩人的成果至今依然是瞭解人類環境界（譯註：Umwelt，德文「周遭世界」之意）的關鍵。我們已經證實，色彩這項工具不只改變了靠技術革新而帶來進步的世界，也能用來瞭解語言和認知的內在世界。

這方面的研究甚至深入擴及至大腦與心智：神經生理學家在二十世紀中葉便展開研究，想釐清人類腦袋中的那團黏糊糊肉塊是如何把光轉換成色彩的概念，相關研究目前仍在進行。這個科學領域依然相當振奮人心，我這麼說的意思其實是，目前尚未有人徹底瞭解背後的原理。而證明這個科學領域尚待研究的最佳證據之一，出現在二○一五年，當時，單單一張藍色連衣裙（是藍的，不是白的，好嗎？）的彩圖就讓全世界分成兩派。由於網路已經深入每個口袋與包包，隨處可見的高畫質螢幕讓人人都有辦法重新創造出色彩

近乎無限的調色盤。但這種創造色彩的全能能力，受到一張在傍晚時分拍下，並導致眾人意見兩極的藍色連衣裙照考驗後，顯示出每個人對這種無限色彩都各有看法。解構分析這件事，或許也能讓科學家瞭解眼睛和大腦究竟是如何運作，才得以在周遭環境的色彩改變時，為我們打造出一個色彩恆常的世界。

這也將為色彩科技帶來未來發展的契機。多虧數位投影機與先進３Ｄ列印機的協助，調色師正在讓各種既有色彩煥然一新，並使得新舊色彩難以區別。瞭解眼睛是如何解讀色彩，又是如何維持對各種色彩的概念，得以讓藝術品修復師挽救抽象派畫家馬克・羅斯科（Mark Rothko）即將毀損的油畫作品，也可以讓人印出幾可亂真的藝術仿作──即便只有如黑箱作業般的人工智慧曉得其中的運作原理。

現今，所有螢幕、所有眼睛、所有大腦全都合力要創造出不可能出現的色彩，以及一種不單純是光譜，還能羅列情緒的頻譜。祕訣可能就在於亮度，也就是光影間的差距，其中一個極端仿自亮到不行的甲蟲，另一個則是所謂的超級黑顏料，導致現代藝術界四分五裂。皮克斯（Pixar）動畫工作室的色彩高手動畫師則橫跨在光影間的那條線上，透過目前所能打造的最先端科技，創造出只見於特殊銀幕上的色彩……也許有一天，他們運用雷射與編碼，就能喚起只存在於觀眾腦中，卻完全不屬於銀幕上的色彩。

這將會是影響深遠的一大成就，儘管從根本來看，他們依然還是想做到跟布隆伯斯洞

窟自製顏料者一模一樣的事：超級簡化來說，就是讓光子躍入眼中，藉此喚起某種狀態、某種情緒、某種與周遭世界的緊密連結。這二人只不過現在對此更拿手了。

本省略了不少相關內容。首先，我不打算花太多時間琢磨設計與色彩偏好的心理學，或是藍色多可靠、紅色多具威力的概念。主要是因為這些概念背後沒有太多科學證據支持。這些東西——抱歉——都是胡扯。或者也許更得體的說法會是，這些關於色彩意義的直覺看法因文化而異，也因時代而異，更因人而異。

同理，本書並沒有收錄每一種色彩的完整歷史，或者該說這不是一本眾多顏料以及其從何而來的型錄。我會在適當的時機稍微談一下歷史，因為不同顏料的發明過程向來都是揭開技術史的關鍵。不過，本書並非列出色彩或化學物質的清單。已經有其他作家寫過那些色彩史了，文筆也遠勝過我所能企及的程度。

讀個幾章後，你會看到飛車追逐，過程相當有趣。最後，幾個壞蛋會遭到逮捕，我不想在此先劇透。但我會說，在最終開庭審判的開場陳述時，辯方律師從檢察官手中借來了一小撮亮白的二氧化鈦粉末，因為它是促發這起起案件的關鍵，接著，他表示：「iPhone出現前，向來就有白色事物。很久以前，房屋都漆上白色；很久以前，汽車就有白色款……沒錯，白色物品可以賣出這麼多，就是因為世上白色物品眾多，而製造這種白色粉末的技術，早就存在已久了。」

我不是要對這位律師不敬，但這種說法誤解了整個技術史以及人類與色彩之間的關係。就某種意義來說，這整本書基本上就等於是我把眼鏡往上一推，提出另一種看法。那個自稱是中國間諜的人為了數百萬美元，賭上（也因此喪失）他的自由，這個故事之所以合理，只不過是人類著迷於色彩的其中一例——不光是痴迷於其美學，更是其實際組成。人類向來渴望知曉色彩是由什麼所構成，以及要如何製造色彩與富有色彩的物品。這是人類最早出現的其中一個科學領域，如今也依然是我們最容易訴諸情感的領域。千年以來，哲學家、藝術家、科學家都不斷在爭論，形式（form，物體的形狀）與色彩究竟哪個重要。我個人的另類看法如下：這是假二分法。每個物體表面的所有色相（hue）與色調，都定義了我們的思維方式。這些色彩定義了我們生活的世界，我們希望能打造出來的世界。爭論點不在於是色彩還是形式，色彩**就是**形式，塑造出我們所處世界的樣貌。

第一章 大地色調

距開普敦約三百公里外，布隆伯斯洞窟既寬又矮的洞口向外遠眺著波光粼粼的印度洋。洞內空間不大，可能相當於郊區房屋的臥室大小，但地球上只有幾處蘊含著智人是如何成為人類的豐富精彩故事。在布隆伯斯洞窟地面的塵土之下，考古學家發現了人類學會創造藝術——以及色彩——的最古老證據。

有跡象指出，布隆伯斯是石器時代（十一萬到七萬五千年前）南非少數有人類棲身的洞窟之一。這個洞窟提供了珍貴證據，呈現出石器時代的南非人類是如何看待工具與藝術。「我們雖然稱之為洞窟，但這些地方其實往往就只是砂岩崖壁或石英岩中，由岩石構成的遮蔽處。洞窟有時要往上爬個幾公尺才到得了，通常都鄰近淡水水源，」泰咪‧霍吉斯奇斯（Tammy Hodgskiss）說，她是約翰尼斯堡金山大學（University of Witwatersrand）的起源中心（Origins Center）博物館館長，「當時的洞窟看起來會相當不一樣，因為在那之後，有不少沙塵飄進來，掩蓋了大量空間。」如今，海平面也改變了，洞窟還是居住地

的時候，可能距離沿海有二十公里之遠，而不是今日望出去，便能就近欣賞所費不貲的濱海美景。

把洞內的土地想成是某種垂直時間線：埋在最上層的東西時間更偏向近代，愈往下深入，時間愈往前回溯。

從布隆伯斯洞窟年代最近的表層出土的是狹長梨狀石器，稱為雙刃片狀尖器。考古學家克里斯多福・韓薛伍德（Christopher Henshilwood，布隆伯斯被劃定為自然保留區前，洞窟附近的土地所有人就是他祖父）也發現以海螺殼製成的串珠，共四十一顆，他的考古團隊之所以知道是串珠，是因為殼上都有鑽洞，彷彿有人拿了尖銳的器具，用力塞進海螺的殼口，從另一頭鑽出，以便能把螺殼串在一起。挖掘人員也發現了刻上印記的骨頭，是早期人類裝飾藝術的又一例證。

從洞窟內的這些表層還挖出了一種礦物，稱為赭石（ochre）。這就是有意思的地方了。所謂的赭色包括了紅、黃、橙、棕，都是人類最早開始使用的色素。這意味著，上述的考古紀錄證據顯示，人類會蒐集這些氧化鐵礦物，盡可能磨成微粒，小到有如單一細菌或一粒塵埃（介於〇・〇一至一微米），再摻入某種媒介，讓這些粉末能結合在一起，還可以幾乎永久附著在某物上，目的就是要賦予這個東西先前並不具有的色彩。赭色再加上從白堊或碳酸鈣製成的白色，以及源自木炭或二氧化錳的黑色，便構成了人類藝術的基本

調色盤。

萬物之所以具有色彩，原因眾多，各有不同，科學、哲學、藝術的領域全都採用互異的方式探討這些原因。而探討色彩的其中一種方法，就是把光想成是一種波。確切來說，光波並不像海中的波浪，因為光傳播時沒有像水那樣的介質，但兩者的原理相同。所謂的光波，指的便是在電場與磁場之間來回振盪的一種能量。光的傳播速度非常快，這些振盪能量則非常微小。人眼看得到的波長落在約三百九十到七百五十奈米（一奈米等於十億分之一米）之間。不論是環境光，還是反射自某種表面的光，不同波長的光都對應到不同的顏色。波長愈短愈偏藍，愈長愈偏紅。把所有不同波長的光混合後，就會得到白光。

而基本上，赭石就是與氧密不可分的鐵。鐵本身會平均反射所有波長的光，但反射率不高，換句話說，鐵的顏色會偏灰，卻泛著金屬光澤，原因在於金屬元素的顏色絕大多數取決於基礎物理。原子內的原子核由中子與質子組成，四周環繞著稱為電子的帶電粒子。電子會以多個特定距離環繞原子核，構成所謂的殼層，每個殼層都能容納一定的電子數。殼層填滿時，就會大量反射廣泛光譜上的光，產生有如閃亮銀色般的顏色。鐵的外側殼層沒有填滿，因此即便鐵能反射幾乎是可見光的所有光，反射光線也偏少，於是就呈現出我們所看到的暗灰色澤。

有空間可容納更多電子，也表示鐵會與其他狀態類似的元素相結合，尤其是氧。兩者

結合後，鐵反射光的波長的方式會再次發生變化。最終產生的顏色將取決於鍵結方式，以及鍵結後是否含有其他元素雜質。

氧化鐵的模樣你有見過，就是鐵鏽。

氧化鐵也是美國西南部沙漠之所以呈現壯麗色彩，火星風化層之所以覆蓋著紅色表土的原因。鐵是地球上相當常見的金屬，地殼最外層近七成都是由鐵構成。地質表面絕大多數可見的部分都是紅棕色，所以人類會利用這種物質並不意外。考古學家在研究中石器時代的時候，就發現了大量石器工具與大量紅赭石。

不過，他們找到的不只是呈岩石碎屑狀態的赭石。在布隆伯斯洞窟內，低於今日海平面十到二十公尺處（相當於十萬年前的海平面），韓薛伍德的團隊在橙沙薄層堆積的沙土中，發現了兩組引人注目的工具。

具體來說，研究團隊成員找到了鮑魚殼，內含一顆比殼略小的石頭，打磨成符合鮑魚殼弧度的形狀。兩片鮑魚殼的內側都覆著數層紅赭土，並有骨「小梁」遭壓碎的跡象，脊椎骨就是由這種海綿狀多孔骨頭所構成。十萬年前，這個骨小梁剛生成時，肯定滿是脂肪和骨髓。鮑魚殼上也顯示出有赤鐵礦（hematite，一種暗色氧化鐵）粉末，以及木炭與石英粒的跡象。殼內有一圈痕跡，表示曾用來盛裝液體，是一種混合了礦物與有機物的泥狀物質。研究團隊還發現了染上赭色的盤狀石英岩板。

該團隊的推論如下：石英岩板上的粉末痕跡顯示，這些岩板是用來把岩石碎片壓磨成細小顆粒。黏糊糊的膠狀骨小梁脂肪和骨髓，可以有效把微小顆粒黏合成糊狀物。從假設上來說，這些是製造顏料的工具。

十萬年前，布隆伯斯洞窟是座工坊，而且據估計，還是目前所知最古老的顏料製作工坊。

可能吧。研究人員做出上述推論時，的確帶有一些猜測成分，不過是有憑有據的猜測。就礦物而言，赭石的著色力強，意思是在野外碰觸到赭石的話，會弄髒衣服，附著在手指上。如果拿赭石到處磨擦，幾乎在任何表面都會留下痕跡。此外，有這麼一間能把赭石變成更強效著色劑的工坊，不禁讓人想問先人這麼做的原因——為了藝術。但赭石也有其他用途。

假設說是為了藝術好了。將原料研磨成派得上用場的色素，再混合成顏料，即便是在今日，也是一項複雜的技術，因此，這個展現出十萬年前技術的樣本，可說是驚為天人。

要說明原因的話，我得先談談一種測量光與色彩的不同方式。我在前幾段提到了波長，但科學家也會從次原子粒子，也就是光子的角度來形容光。整個宇宙的基本運作系統表示，這些小小的能量包就定義上而言，是一般最不可能獲得的能量。這些能量從太陽系中心的恆星湧出，有如一波波電磁振盪海嘯。

每一秒，差不多就有十二‧一垓（譯註：一垓為十的二十次方）的光子噴向一平方公尺受陽光照射的地表。這些光子以光速猛烈穿過大氣層時，（再次根據定義）會與空氣中最微小的物質產生交互作用。有時候，光子會撞到某粒塵埃或某個水分子；有時候，光子就是會被某個微粒的邊緣卡住，由於在這種尺度下，各種微粒的邊緣未必都涇渭分明，光子像這樣從側邊撞上去後，可能會先卡住，再被扔往另一個方向，就像你跟溜冰夥伴在轉彎時，你沒抓好溜在外側夥伴的手臂，導致對方被甩了出去。光子本身所含的能量可能不盡相同，而這股能量**也**正是決定光子是何種顏色的因素。

現在就可以回頭來談塗料了。塗料是一種有色塗層，一般是指懸浮在液態黏合劑中的某種著色劑粒子，黏合劑的作用就是要讓粒子彼此保持適當距離，並附著在物體表面。粒子的大小便是光如何散射的關鍵。每種光子都吸收的粒子（通常以熱能的形式再次把能量釋放出來），會產生不透光的黑色塗層；將光散射到四面八方的粒子，整體而言，就是我們人類眼中看到的白色。如果這些粒子與照射過來的光波長大小差不多或者偏大，就會產生散射，而且是到處散射。這種現象稱為米氏散射（Mie scattering），取名自在二十世紀早期鑽研這個問題的德國物理學家古斯塔夫‧米（Gustav Mie）。米氏散射正是雲為何是白色的原因：雲是由環繞著空氣的偏大水珠構成。米氏散射正是急湍水花**也**是白色的原因：水花是由環繞著水的空氣泡沫構成，跟雲正好相反。

但隨著粒子變小，根據粒子的物質特性，有些波長的光會比其他波長更容易散射。

這種現象就是瑞利散射（Rayleigh scattering，取名自瑞利男爵三世約翰‧威廉‧斯特拉特〔John William Strutt, 3rd Baron Rayleigh〕，他在一八七〇年代研究電磁學時，瞭解了這種散射背後的原理）。原來，散布在空中的水粒子，也就是水蒸氣，偏好散射藍光。瑞利散射正是充滿各種小小水粒子的天空之所以是藍色的原因。

重點在於，粒子大小對色彩影響甚鉅，對各種不同的赭石來說尤其如此。赤鐵礦（Fe₂O₃）粒子如果是〇‧一微米，便是紅色，但介於一到五微米之間時，就會呈現藍紅或紫色。針鐵礦（FeOOH）如果是一微米，便會出現一般常見的黃色，但粒子小於〇‧二微米時，則呈現棕色。

溫度高低也會改變顏色，比如讓黃赭石變紅（也就是將其晶體結構微調成赤鐵礦的結構）、使紅赭石變紫。這種現象讓考古學家老是被耍得團團轉，因為如果從根本上將紅赭石搞錯成某個人把它變成紅色的黃赭石，便會錯失一項重大的技術應用，也無法提出這些人是從哪得到這些原料的各種推論。

如此看來，這些把布隆伯斯洞窟變成赭石顏料工坊的中石器時代人類，採用著當時最先進的技術，將紅、黃、橙的岩石磨成粉，粒子直徑恰好能精準散射光線。換句話說，他們正在製造一個色彩更加繽紛的世界。

在他們製造的色彩中，有些可能比其他來得更出色。即便只有六種顏色可供調配，也

就是黑、白、紅、黃、橙、紫，紅色看起來在文化與技術層面都位居要角。

也許是因為紅色象徵鮮血，是一種人類想必非常在乎的東西。在以色列的卡夫澤洞窟

（Qafzeh Cave）中，考古學家發現了黃色的針鐵礦樣本，以及為數更多的赤鐵礦這種微紅

的氧化鐵，儘管兩者在洞窟附近皆可取得。為什麼會如此？其中一種可能的解釋為「假月

經」假說。在小群的人類團體中，血液的重要性不言而喻，特別是經血。可以假裝是血液

本體的化妝顏料，或許在進行儀式時會相當有用。

其他同樣合理的解釋則讓上述解讀更形複雜。早期人類利用赭石的原因，可能不單純

是為了顏色。「在探討中石器時代的時候，很容易就會想說『好吧，既然今天的用途是這

樣，那當時的用途也是這樣，』我們必須留意這點，並指出我們沒有他們真的是那麼做的

證據，」霍吉斯奇斯說，「就算我們幾乎可以篤定，他們具備的認知能力與外表跟我們無

異，在解讀相關資料時，還是得謹慎才行。」

紅赭石並非只能做成紅色顏料。與有黏性的東西混合，它就能製成強力膠水。霍吉斯

奇斯也在另一處同為南非考古遺址的希杜布洞窟（Sidubu Cave）中進行研究，並找到證

據顯示，這種化學性質才是紅赭石更具價值的特性。看到石器先前可能連接著握柄的地方

殘留著微量紅赭土，霍吉斯奇斯與同事多次嘗試不同的調配法，想製造出派得上用場的萬

用膠水，於是是採用了阿拉伯膠（一種很黏的樹脂）、合成紅赭石、天然的紅與黃赭石、蠟的各種組合。在十五種膠水中，顯然最為成功的是簡單結合了一種特殊樹膠與天然紅赭石的成品，後者有助於防止樹脂變乾，做出來的膠水才比較不容易壞，以此黏合的工具在擊中目標時，也比較不會四分五裂。研究團隊推斷，這種赭石與樹脂的混合物，可不只是膠水而已。它是「複合黏著劑」，這個相當講究的調配法也顯示，當初製造這種膠水的人可不是抱著隨便玩玩的心態。他們使用紅赭石之舉，運用繁複且「強化的工作記憶」，把膠水應用在工具上──這行為全都達成了考古學家與人類學家稱為「複雜認知」的必要條件。使用紅赭石，表示他們有在思考。「他們有可能混合了樹脂與赭石粉，製造出非常不錯的膠水，」霍吉斯奇斯說，「這種粉末在樹脂中看起來能成為非常棒的添加劑，讓膠水強力好用。」

當然了，赭石也可能有完全不同的用途。考古學就是那麼令人灰心喪志。舉例來說，來自納米比亞北部的當代歐瓦辛巴族（OvaHimba）會混合紅赭土與澄清奶油，製成一種化妝顏料，稱為奧吉斯（otjise）。該族女性會將這種顏料妝點在身上和髮上，族人也會在遺體埋葬前為其塗上奧吉斯。直到一九六〇年代左右，該族男性都還會在舉行婚禮或踏上旅途前，在自己身上塗抹這種顏料。奧吉斯是裝飾顏料，卻也是防曬劑，或者可能是種防蚊液。

關於防曬劑的部分尚未獲得證實，不過赭石確實可以吸收紫外線，也就是那種看不見卻會讓人曬傷的光波長。但在二○一五年，南非生物考古學家里昂‧里夫金（Riaan RiKin）發表了論文，描述他在檢驗奧吉斯是否具有防蚊液特性時的過程。里夫金採用了六種不同的赭石，各自都與歐瓦辛巴族使用的澄清奶油和羚羊脂肪混合，製成奧吉斯。接著，我們只知道是一名「女性受試者」的人，在手臂上塗了每一種奧吉斯，將這隻可能成為大餐的手提供給埃及斑蚊。這些蚊子本身並無病原體，但一般埃及斑蚊可能會攜帶屈公熱（chikungunya fever）、登革熱、黃熱病、茲卡病毒的病原，所以這項實驗可不是鬧著玩的。里夫金與研究團隊也同時採用裸膚、使用幾種「有機」防蚊液以及登山良伴敵避（DEET）防蚊液的條件，作為對照。

赭土與奶油混合物的結果……還可以，畢竟，它可不是敵避。不過，紅赭石的效果要比其他顏色來得好。霍吉斯奇斯警告過，不要用現代應用的角度去推測十萬年前的人在做什麼，就算把這項告誡納入考量，奧吉斯仍是一種驅蟲劑、鞣革原料、防曬劑，更是一種化妝顏料，其色彩具有象徵價值。

數萬年前，人類由於雙眼與大腦演化成能充分理解外在世界與自身定位，才得以創作藝術。然而，人類所能取得的調色盤顏料，卻沒跟上演化的腳步。

在法國拉斯科洞窟（Lascaux Cave）的史前壁畫上，你就能看到完全體現出這點的實

例。或多或少可以。拉斯科洞窟的訪客其實無法實際造訪洞窟。前往實際洞窟所在的山坡

途中，矗立著一棟有稜有角的混凝土建築，四面環繞著停車場和寬敞花園，如果不是有成

排大窗以及綠草如茵的屋頂，就會被歸為粗獷主義風格了。這棟建築就是「拉斯科四號：

岩壁藝術國際中心」（Lascaux IV: International Centre for Parietal Art），前方眺望著南法韋

澤爾河（Vézère River）的寬廣河谷。如果建築風格走的是粗獷派，那建築內部的設計便

恰恰相反，毫無疑問屬於後現代主義。裡面滿滿都是擬像（simulacrum）。

在建築物外頭，數分鐘路程之遠處，一座洞窟畫滿了早期人類優美呈現的藝術。但沒

有人能進到洞窟之中。反倒得在博物館內搭乘大到足以容納一整個觀光團的電梯，才能抵

達一座假洞窟，它完美複製了正牌洞窟，裡頭畫滿早期人類優美呈現之藝術。

其中的不協調感，又受到來自蒙提涅克（Montignac）鄰近城鎮河岸咖啡館的在地啤

酒和乳酪強化，但我並不怎麼介意，尤其是因為這趟進入「洞窟」之旅，雖然沒有像進入

實際洞窟那麼酷，卻依然能讓人感到不可思議。儘管此處的展示都只是仿擬，卻幾可亂

真。展示本身的全然巧妙設計，加上數位測繪的牆壁與間接照明，帶來了真的就有如浮雕

般的成果，呈現出兩萬年前（左右）的早期人類運用吹管與粗糙畫筆，在燃燒動物脂肪油

燈的照耀下，以近似透視的手法繪製行進中的馬匹、大型貓科動物、其他棲息於河谷的野

生動物……究竟會是怎樣一幅光景。

以黑色描繪出輪廓，再塗上一塊塊紅色的動物，都正好畫在岩壁上能凸顯並賦予牠們形體的位置。更深更濃的黑色用來表示陰影與立體外形。吹管帶來的噴漆效果，讓有些動物看起來像是消失在遠處或失去蹤影，其他動物則幾乎是神奇地現身。在燃脂油燈的照耀下，這些壁畫肯定看起來精彩至極。即便是像拉斯科洞窟這樣壯觀的藝術，要利用藝術作品試圖瞭解創作者的意念，難處就在於他們手邊可取得的原料，無法如實呈現自身所見的一切。在博物館的洞窟展示區外，策展人設置了一排裝著顏料粉粒的玻璃燒杯，附近也有提供這些色彩來源的岩畫範例。其中兩種是常見的可能來源，也就是黃色的針鐵礦與紅色的赤鐵礦；白色是「白黏土」，可能是方解石、碳酸鈣或其他礦物。（要辨別舊石器時代的白色顏料可說相當棘手，比方說，碳酸鈣可能來自白堊、牡蠣殼或蛋殼等等，而要分辨來源的唯一方法，就是把一小滴顏料置於載玻片上，用顯微鏡觀看。）至於黑色……

嗯，我晚點再回來談吧。

不過，自博物館的大門起，此處的河谷向外延展達數英里之遠。河谷翠木蓊鬱的山坡一路向下，斜伸至蔚藍天空下那閃閃發光的蜿蜒灰藍河流，我第一眼見到時，便領悟到所有在一八○○年代描繪南法的畫作，魅力確實其來有自。而岩壁藝術的顏色，並未成功複製出這個世界的色彩。

無論如何，我在禮品店買了小塑膠袋裝的赭石顏料粉粒。總共包含四種顏色：紅、黃、橙、棕。想必某些現代藝術家有辦法調製出派得上用場的繪畫顏料，但我只是想看看色域（color gamut）。

這才是重點所在──那些早期人類能夠使用的色彩。繪製拉斯科壁畫的人，擁有跟你我幾乎相同的雙眼與大腦，具備可看到三種不同峰值波長的視網膜，大致上接近紅綠藍三色，有了這些器官，再加上大量神經元，他們便能打造出自己眼中所見的世界。但他們的藝術作品，以及製造出來的顏色，無法與之相符。

早在原始法國人於拉斯科洞窟提筆作畫前，澳洲的早期居民就已經在做差不多的事了。好吧，兩者的時期沒差多少──如果要為我接下來探討的具體畫作定年，也就是圭昂圭昂（Gwion Gwion）岩壁藝術，唯一的辦法就是透過推論。許多壁畫上的圖像都是在描繪猢猻樹，這種植物七萬年前才登陸澳洲。不過，這些壁畫也出現了四萬六千年前滅絕的動物。所以，壁畫繪製的時間點就介於這兩者之間，差距可說是相當大。

圭昂圭昂藝術，歐洲殖民者也稱為布拉德蕭（Bradshaw）岩壁藝術，出現在澳大利亞大陸西北方的洞窟岩壁上，這些洞窟散布在金伯利（Kimberley）地區各處的十萬個地點。包括旺吉吉納（Wandjina）岩壁藝術（年代不同但地點相同）在內，這個地區的壁畫數

量就超過了十萬幅。其中，圭昂圭昂藝術所描繪的有細長人形持矛狩獵，飾以精緻頭巾、迴力鏢等武器，以及如爪般的手……全是些相當激動人心的畫面。這些壁畫的色域則似曾相識：紅與黃的赭石、黑、白。

但起碼在少數幾幅壁畫上，顏料不是源自赭石，黑色也不是來自常見的碳。圭昂圭昂壁畫歷經了數百年才褪淡，在二〇〇〇年代末期，以昆士蘭大學（University of Queensland）為研究根據地的一組團隊，努力想釐清背後的原因。他們將一眼就能看出是圭昂圭昂岩壁作品的人形畫，也就是所謂的流蘇（Tassel）與腰帶（Sash）人形畫，分別獨立出八十個，這些壁畫的地點全都位於一條由東至西橫跨金伯利的假想線上。在百分之八十的這些人形畫中，研究團隊從紅、黃著色部分分離出來的不是氧化鐵，而是DNA。人形畫廣為人知的特色，便是呈現深紫紅色，結果這種顏色主要是來自刺盾炱目（Chaetothyriales）的一種真菌，這種黑色真菌性喜生長於岩面；除此之外，還有一種研究團隊無法辨識的紅色藍綠菌，其他形容為「鮮紅」或「赤陶」的色調就包含更多這種藍綠菌。這些微生物製造的生物膜不只賦予顏料色彩，也能讓顏料不褪色。

單就微生物本身來說，可以帶來保護作用當然很酷，因為多數時候，類似這種真菌的微生物是會摧毀而非保存古代的岩壁藝術。不過，這種不掉色現象之所以也很有意思，原因在於微生物早期扮演著為地球色彩注入生命的要角。但此處指的不是這些真菌，而且事

情早在它們附著於澳洲某個岩面上的數十億年前就發生了。

光是從演化角度來思考，就很難明白究竟為什麼微生物會出現色彩，也更難明白為什麼**所有一切**會具有色彩。世上生物到底為什麼會有感應器官，可以辨別電磁能量的各種波動呢？演化論表示，每一種延續數個世代的性狀，一定都是透過某種方式協助某個物種生下後代，讓這些後代也能存活到得以生下後代。所以，看得見色彩的能力一定能達到……這個目的？

然而，微生物甚至連眼睛都沒有。它們看不到彼此身上的顏色。因此，那些澳洲真菌一定是靠著變得五顏六色，取得了演化優勢，而這些色彩與是否能看到色彩毫無關係。

為什麼地球上最古老微生物之一的體內，也就是鹽桿菌屬（*Halobacterium*）。雖然叫做鹽桿菌，這種微生物卻根本不是細菌。從分類學來看，嗜鹽菌（halobacteria）是古菌域的成員，這株生命之樹的分支完全不同於最終通往你我與所有其他動物、植物、真菌、黏菌的分支。古菌既古老又古怪，包含了科學家普遍稱為嗜極端生物（extremophile）的傢伙，這些生物棲息於地球上最熱、最乾、最酸、最鹹以及整體而言最嚴酷的環境。

而嗜鹽菌最愛的就是鹽。它們棲息在滷水中，這種水的鹽度（百分之二十五對它們最理想）高到會讓我們的細胞化成灰。某種特殊的生物化學特性讓它們得以抗高紫外線與游

離輻射，不會造成DNA損害，這種輻射程度卻高到足以把你我變成一團曬傷的癌細胞集合體。嗜鹽菌呈橢圓形，約六微米長、半微米寬，兩端各有一條粗短鞭毛，供它們揮動以便四處游動。它們以胺基酸為食。如果嗜鹽菌在鹹水體中大量繁殖，像是舊金山灣（San Francisco Bay）南端的池塘或猶他州的大鹽湖（Great Salt Lake），水體就會變紅，或甚至變紫。

有一點或許蠢到不該提，但嗜鹽菌可是小到看不見色彩——實際上，連其他東西也看不到，因為它們的尺寸量級小到不會長出眼睛。所以，你想像得出來，科學家發現嗜鹽菌會游向橙光並游離藍光時，無不大感困惑。這種現象稱為趨光性，是根據光所做出的運動。

一九六〇年代，細胞生物學家得知嗜鹽菌隨身攜帶一堆色素，結果，它們其實就只是專門用來傳送與吸收特定光波長的化學物質。其中一種色素對你我來說看起來可能會是紅色，也就是菌紅素（bacterioruberin），這種抗氧化物能中和紫外線造成的細胞損害。還有一種黃色色素，科學家當時認為來自嗜鹽菌體內小氣泡四周的薄膜，稱為「氣胞」（gas vacuole），目的是協助細胞漂浮。接著是一種紫色色素，沒有人曉得紫色色素的功能。這種紫色色素是一種蛋白質，在蛋白質中屬於中等大小，跟任何色素一樣，核心就是一個極小的複合物，稱為發色團（chromophore）。從衣物所用的染料到人眼中的感光色

素，發色團都是負責吸收某些光線並反射其餘光線的部分。出現在動物眼睛裡的發色團，對視覺功能影響甚鉅，這些色素通常稱為視蛋白（opsin），其中最基本的一種色素看起來是粉紫色，叫做視紫質（rhodopsin，「rhodon」是希臘文的「玫瑰色」之意，「opsis」則是「視覺」）。本質上，發色團是一種稱為11－順式視黃醛（11-cis-retinal）的分子。

嗜鹽菌會避開藍光與近紫外光，游向橙光。因此，研究人員推測，嗜鹽菌之所以能做到這點，或許是透過與人類辨識不同光波長的相同機制，於是在嗜鹽菌的紫色色素中尋找視黃醛，就是那個與人類共有的發色團。他們確實找到了，並將含有視黃醛的較大分子命名為「菌紫質」（bacteriorhodopsin），即便我先前已經提過嗜鹽菌並非細菌，這個分子也不是視紫質。

可以肯定的是，這個分子的功能並不包含看見色彩。「這種分子令人驚喜連連，」在奧克拉荷馬州立大學（Oklahoma State University）研究視紫質演化的生化學家伍特·霍夫（Wouter Hoff）表示，「也許最重要的一點是，菌紫質與視覺無關，而與感光有關。」

嗜鹽菌的菌紫質反而是一種電池，實際上更像是電容器，透過某種稱為質子泵（proton pump）的機制，吸引光子來製造能量。換句話說，嗜鹽菌所做的是光合作用的變化版，直接從陽光汲取能量，但不是利用現代植物中負責進行光合作用的葉綠素，嗜鹽菌有的是……這種管它到底是什麼的色素。

那它是如何發揮功能呢？對，嗯，關於這點：「我是生物化學家，我太太是生物物理學家，如果你問我們的話，我們會說目前還不完全瞭解質子泵是如何運作，連在菌紫質中具有什麼功用也不清楚，」霍夫說。

進一步仔細分析後，嗜鹽菌甚至更讓人感到困惑。除了剛才那種利用質子泵進行光合作用的色素以外，嗜鹽菌實際上**確實**有一般正統的視紫質。實際上，共有不同的兩種。

「這些有機體確實會利用這些視紫質來感光，產生視覺，」霍夫表示。好吧，確切來說不是「視覺」，因為嗜鹽菌沒有眼睛，所以它可能是「知覺」，但它們也沒有大腦，所以……

嗯，還真是棘手。

無論如何，嗜鹽菌利用光是為了同時獲得能量與資訊，而光的顏色也就是關鍵。視蛋白內的特定胺基酸，將決定發色團會對光的哪種波長產生反應。嗜鹽菌擁有至少兩種感覺色素，對不同的峰值光譜很敏感。就某種程度來說，這種古代構造符合簡單色覺（color vision）的所有標準條件。

那麼，這時候如果能表示「啊哈！它就是**我們**色覺的演化祖先，已經有數十億年歷史的活化石」確實會很棒。但這個故事（就如同眾多演化故事）不光只是這樣就結束了。嗜鹽菌的感覺視紫質在傳送「我抓到光子」的訊號時，不會採用跟動物視紫質相同的方式，而是利用有如魯比高堡機械（譯註：Rube Goldberg-ian mechanism，指的是用設計過度複

雜的機械組合，來迂迴完成一些像是打蛋等非常簡單的工作）般完全不同的機制。

許多生物在感知光與色彩時，確實都是運用某種形式的視蛋白。嗜鹽菌的感光蛋白也確實跟我們的視蛋白具有同樣的各式結構、同樣的形狀，但這些蛋白質是由序列完全不同的胺基酸所組成，就像是用不同的樂高積木打造出同樣的太空船。正如霍夫所說，推測所有這些蛋白質（發揮質子汞功能的菌紫質以及感覺到波長變化的視蛋白）都是源自相同的元祖蛋白質，相當合理。至於這個元祖蛋白質到底會不會產生能量或可以感光，霍夫說，「學界意見分歧，這個問題真的很難回答。」

這可能意味著，我們的視蛋白是演化自嗜鹽菌，或者所有這些感光蛋白都全都演化自某種超古老的原始蛋白質。但實際情況也有可能是，演化機制以某種方式替古菌解決了問題，接著在數十億年後，又以幾乎相同的方式，為我們的祖先解決了相同的問題──使用不同的樂高積木，建造出相同的機器。在這段遭到中斷的演化過程中的某個時刻，地球上的生命與演化達成協議，逐漸學會要如何獲得力量，以便也能獲得知識。不像浮士德，這些生物一無所失，卻依然獲得了關於光的知識。

如今，在經過數億年後，許多動物的視色能力都優於我們人類。體色鮮豔的蝦蛄就擁有十二種不同的光受器，但目前仍不清楚牠們的辨色能力有多厲害。而雞──那些低等的雞！──擁有適用於微光環境的視紫質、四種感光色素，以及一種位於松果腺（pineal

gland）的色素（毫無新意地命名為松視蛋白〔pinopsin〕），會利用光來設定體內的晝夜節律。這些色彩加起來還真不少，但雞其實並沒有那麼低等，畢竟，牠們可是從恐龍演化而來。

相較之下，與人類親緣關係更近的動物可能就能單調多了。許多靈長類動物（更不用說馬、狗、金梭魚了）都只有兩種專為色彩打造的視色素，科學家推測，這些動物眼中的世界不太像是非黑即白，反而更像是紅綠色盲人類所看到的景象。多虧了科學家依然不太確定成因的種種演化壓力，在三、四千萬年前，**我們**親緣系統樹中的某個舊世界靈長動物，再次獲得了第三種不同的色素。我們人類真正用於微光夜視的視紫質，其實是演化自我們從早期哺乳動物祖先繼承下來的其中一種色素。

所以，構成我們色覺的就是這四種視色素了。我們擁有完全只能在黑暗中發揮夜視能力的視紫質，一種適用於不到五百奈米波長的色素（偏藍！），兩種適用於超過五百奈米波長且彼此非常相像的色素（偏綠和偏紅！）。這表示，我們人類具有三種可辨別色光的感應器。我們生活在視覺研究專家可能會稱為三色色空間（colorspace）的世界裡。但直到最近（至少是以人類學家與考古學家在乎的那種時間尺度來衡量），人類都仍無法再現這種三色空間。我們周遭世界所涵蓋的色彩範圍，以及我們所能製造用來描繪這個世界的色彩範圍，幾乎毫無交集。

早期人類居住的世界，充滿跟我們現今世界一樣的色彩，他們卻無法複製重現。這肯定讓人挫折不已。他們辨識色彩的方法中，有一軸是由白到黑，也就是從亮到暗，即所謂的「亮度」（luminance），這幾乎是所有生物都懂的對比。但這些人類在創作藝術時，色相還比自然界來得少——只有紅、黃、紫，僅此而已。

可能真是如此。起碼這點是考古學家可以確定的事，因為這些畫作證據古老到可能會誤導所有人。考古學家會擔心「埋葬」（taphonomic）效應不是沒有道理，這種效應指的是工藝品因時間而出現變化。就因為考古學家今日只找到那些紅、橙、黃、紫、黑、白的顏色，便假定舊石器時代人類**只**使用這些顏色……這麼說吧，以埋葬學的角度來看，這種假設相當危險。

早在一九五九年，考古學家謝爾頓・傑德森（Sheldon Judson）就提出質疑，認為在法國多爾多涅省的萊塞齊（Les Eyzies）舊石器時代遺址是不是有可能因為埋葬效應而產生變化。他當然沒有使用這二專有名詞。傑德森特別想知道的是，為什麼研究人員在找到「幾塊拳頭般大小」的瓷土或高嶺土時，旁邊同時還有赤鐵礦，因為一般可能都預期後者會出現在岩壁畫了點塗鴉的洞穴內。高嶺土出現在那裡毫無道理，因為把高嶺土製成陶器的技術要在未來數千年後才會出現。它或許是種顏料，但傑德森注意到那時期的歐洲岩壁藝術並沒有用到什麼白色顏料。他認為，那些畫家是把高嶺土當成了增效劑，就連在今

日，這依然是白色顏料的一大重要用途。

若真是如此，就很有意思了，因為世界各地的舊石器時代岩壁藝術雖然使用很多黑色，實際上卻沒有用到太多白色**顏料**。這些古代畫家運用白色的手法，有的就跟現代漫畫家一樣：在某處留白，讓基底材發揮作用。今日的畫布就是白紙，以前則是石灰岩（limestone），古代人有時候還會把岩石刮過一遍，讓表面看起來更白。理由不難想像，因為正如同紅色可能帶有某些象徵意義，白色也可能代表骨頭、骸骨、死亡或空無。

問題在於，我們可能沒辦法準確說明，相較於紅色或任何其他顏色，白色究竟具有**多大**的象徵意義、**多大**的重要性。因為如果是用水跟容易取得的材料混合，例如發白的黏土或白堊礦物，製出白色顏料，成品不會具有像赭石或錳一樣的黏性，或能維持黏性。赭石相當容易附著在岩壁上，也因此產生了某種統計學的倖存者偏誤。這種現象是指考古學家看到的紅色比較多，於是就認為畫家**使用**的紅色也比較多。除了碳黑（carbon black）外，有機顏料褪色速度都很快，因此任何源自植物或動物的成分最終都會消失。

舊石器時代人類能夠取得的每一種白色顏料都很難黏附在岩石上，這些塗料是所謂的「逃亡者」，因為它們會逃跑消失。從非洲、印度乃至澳洲，研究人員都是藉由缺少白色的線索，推斷出最初確實有用到白色顏料。（印度的幾處岩棚除外，因為另一種微生物感染似乎把所有白色顏料都變黑了。）

這一切都表示，岩壁藝術可能原本都具有各種不同的顏色，我們也永遠都無法知道真相了。由花瓣製成的淡藍色、來自碾碎青草的綠色、河泥般的灰色，那些學齡前兒童在戶外玩指印畫時，調色盤上會有的顏色，全都有可能出現在這些石灰岩與砂岩的牆壁上，最終卻遭到埋葬效應與時間所抹除。

不過，就算現代人類誤解了早期人類的調色盤，還是可以聲稱，那些石器時代人類最初變成**我們**的時候，演化出了必要的神經架構，並在人與人之間散播適當的迷因——這也正是他們開始創作藝術的時候。利用自然色彩創作出他們想像的圖案，一切便始於此；運用這些色彩來更精確代表他們所見或所能想像得到的事物，則充分展現了這份新獲得的智識。

把這樣藝術上的靈光一閃也當成是科學史的重大進展，相當合理，因為其中涉及的化學與工程學發展，幾乎跟畫家注重細節的程度一樣重要。在錳碳黑旁，這些人類加熱著黃色的針鐵礦，直到它轉紅，目的是要模仿或也許是想改良赤鐵礦的天然色。照理說，這個著色劑也跟名度更高的埃及藍（Egyptian blue）或以煤焦油（coal tar）製成的苯胺紫（mauveine）一樣，有權聲稱是最早的「合成」顏料。找到原料，在大自然產生的基礎上更進一步改良，加工處理，與其他材料混合，以便能互相結合並具有黏性——這就是**工藝**，這種集藝術、科學、哲學、文化於一身的綜合體，自我們在地球上展開人類之旅起，向來都是人文的一部分。而當色彩變成一項專門技術後，就成了一種象徵。

第二章 陶瓷

海運商船小心翼翼地航行在勿里洞小島周圍的水域，島上風光明媚、巨礁四散的白沙海灘就坐落在婆羅洲與蘇門答臘之間，那些商船之所以小心航行，是怕船身被珊瑚礁刮壞。這麼一來，當地漁民便能在這塊安全區域內，潛入相當清澈的淺灘處，捕獵每日的漁獲。一九九八年，漁民當中有位男子下海想抓海參，卻反而找到了沉船。

發現過程並沒有充滿戲劇性，因為沉船就只是海床上略微隆起的小丘，位於約十七公尺深處。但那名潛水夫看得到陶器，有些卡在凝固硬化的石灰當中，但大部分的陶器都四散在海底各處。這個消息不脛而走，並一路傳到名叫提爾曼·華特方（Tilman Walterfang）的德國尋寶獵人耳裡。擔任混凝土公司主管的華特方熱衷潛水，之所以來到印尼，是因為同事告訴他那裡有塊景色優美且散布沉船殘骸的水域。華特方就這樣待了下來。他找到一幢別墅，開始埋首研究航海史，結識當地的潛水夫。其中一人跟他說了那位海參潛水夫發現的那座隆起小丘與陶器。他們把那艘船叫做 Batu Hitam，意為「黑石」，但不久後，

眾人便紛紛稱它為「勿里洞沉船」。在一九九八年的復活節週日，華特方親自下潛到沉船處。

勿里洞位於印尼管轄的海域，但該國沒有資源進行完善的考古打撈作業。於是，華特方向印尼政府申請許可在該處進行水下考古，印尼政府最後也核准他的公司「海底探索」（Seabed Explorations）打撈沉船。

考古遠征隊的首位隊長出於不明原因而離職後，海底探索公司在第二期雇用了海洋考古學家麥可・弗萊克（Michael Flecker）。（華特方沒有回覆我用電子郵件寄去的問題，弗萊克則透過電郵向我坦承，他的專長領域更偏向海洋建築學。）弗萊克表示，打撈團隊會在沉船處放置格柵，以便用圖示正確標出每個工藝品的出處，因為這是最佳的標準作業程序，接著「在每個網格內，針對重要物品或結構特徵，進行垂直測量」。據我所知，關於這些格柵與那些測量數據，都從未發表過。

隨著打撈作業有所進展，華特方的潛水夫開始意識到，他們的發現很不尋常，甚至可說獨一無二。這是艘小型船，僅約二十公尺長。從外型來看，它更像是阿拉伯或印度的小型商船，若真是如此，就會是在東南亞水域找到的首艘小型商船了。

不過，船上載的一罐罐八角是中國出口的產品，意味著該國是這艘船最後的啟程之處。不過，大部分的貨物都是陶瓷：在長達四個月的作業

期間，打撈員從海中取出逾六萬件陶瓷，絕大多數（五萬七千五百件左右）都能辨識出產地為知名的長沙窯，也就是唐朝時期，即西元六一八到九〇七年（期間由於中國唯一一位女皇帝而略有中斷）專門製造陶石器（stoneware）商品之處。當時已知最古老的長沙窯陶石器可追溯至八三八年，但打撈自勿里洞沉船的其中一個碗器，底部繪上的中文寫著：「寶歷二年七月十六日」。寶歷是唐敬宗在位時所用的年號，因此，八二六年七月十六日正值唐朝鼎盛之際。

這讓勿里洞沉船成了有史以來在東南亞找到最古老的沉船，也是海上絲路的最古老證據，海上絲路指的就是連接中國與西亞阿拉伯帝國的海路，這條數千英里的貿易往來路線讓西元頭一千年的人類文明就此定調。如果要把數百萬條生命與數世紀的歷史統整總結，可以說唐朝以及阿拉伯世界中與其幾乎是相對應的阿拔斯王朝，在和平、系統性行政制度、藝術、科學、貿易各方面（再次強調兩者幾乎）都享有盛名。官僚體系運作得更順暢，人民吃得更飽，藝術則得以蓬勃發展。

這時候也是製造與貿易色彩，或至少是製造與貿易上色物品的一個轉折點。勿里洞沉船的貨物重新定義了色彩作為貿易商品的歷史，其原料與相關技術就跟黃金、絲綢或辛料具有同等的價值。這些顏色的製造與使用方法，就是那個時代的高科技之最。而要能展現出這點，完全得靠硬體器具，當時的殺手級應用：瓷器。

直到我剛才談論的那段時期，數世紀以來，世界各地的文化都還是在用舊石器時代的調色盤顏色。古代文獻多處都提及氧化鐵、赭石，事實上，這些就是人類最先用亞述楔形文字與埃及象形文字書寫到的數種顏料。這些顏色遍布在埃及古墓與亞述、希臘、羅馬的遺跡之中，等於是這些顏料有多重要的實際證明。

不過，人類仍不斷為這個有限色域添加新色彩。最早出現的數種工藝當中，有些也正是人類最早製造出來的色彩。除了原有的洞窟岩壁白堊白外，一種碳酸鉛也將會加入人類調色盤的行列，這指的就是鉛白，最早的文字紀錄出自古希臘科學家提奧弗拉特斯（Theophrastus）的著作《石頭史》（History of Stones），時間約為西元前三百年。這跟中國也開始製造鉛白的時期差不多，意味著鉛白是另一個最古老合成顏料的可能候選，因為考古學家曾在人類最早定居地之一的烏爾（Ur）遺址裡，發現了鉛白的蹤跡；此外，西元前七世紀，在亞述國王亞述巴尼拔（Ashurbanipal）的圖書館裡，也有石板提到了鉛白。在古阿卡德語（Akkadian）中，鉛白被稱為胡拉魯（hulalu），很可能是源自跟醋有關的字詞，因為醋是製造鉛白的關鍵原料。

此後，色彩的發展便一發不可收拾。老普林尼（Pliny the Elder）在《自然史》（Natural History，他在西元七十七年開始動筆，卻因死於兩年後維蘇威火山爆發而未能完工）中讚揚運用舊石器時代白黑黃紅顏色的畫家，作品是如此真實。但就連老普林尼也

承認，世界正在改變。除了有「暗淡」的材料色彩，還有「鮮明」的顏料，例如朱砂紅（vermilion）、石青藍（azurite）、泰爾紫（Tyrian purple，或稱骨螺紫）、龍血紅、靛藍。

老普林尼表示，委託要漆房屋或畫肖像的人，都會被要求得負擔這些顏料的費用，意味著這些顏料是所費不貲的外來異國產物。這可是上等貨。羅馬壁畫就包含了一種混合埃及藍與赤鐵紅的紫色，數百年來，研究人員也一直試著想搞清楚，來自龐貝城的粉紫顏料樣本到底是泰爾紫、茜草紅（madder）、靛藍，還是其中兩種或全部三種的混合物。

這些色彩是建構國際貿易易網絡基礎的全球性商品。中國唐朝與阿拔斯王朝都生產雌黃（orpiment），一種黃色的砷衍化礦物。阿拔斯王朝還製造茜草紅，這種顏料提煉自茜草屬灌木的根部，其所含的關鍵著色劑是稱為茜素（alizarin）的化學物質，可與植物纖維中自然存在的金屬結合，比方說鋁，因此，茜素嚴格來說是一種染料。在埃及木乃伊的裹屍布中，也有找到這種成分。阿拉伯人還會製造泰爾紫，這是提取自染料骨螺（Murex brandaris）等軟體動物的昂貴物質，顏色從深紅到亮紫都有。製造這種顏色的年代最早可追溯至西元前十三世紀，地點則遍布地中海地區。

至於中國，最早在西元前五世紀就開始用鉛製造顏料，在漢朝，白鉛稱為胡粉，胡指的就是用於軟膏或化妝品的「糊」。古人把它拿來粉刷建築、為壁畫打底，也用在漢代朝廷牆上描繪偉人畫像的背景當中。漢朝晚期，藝術家似乎至少有一部分顏料改採用白堊，

也就是碳酸鈣。

紅色顏料是鉛丹，黃色則是鉛花黃。自六世紀起，這種黃色顏料成了炙手可熱的化妝品。在唐代，有錢人家的女子會將臉與胸塗上白色，額頭塗成黃色。化妝品中也有胭脂紅（cochineal）原料來自南亞膠蟲（lac insect），跟一度曾賦予金巴利利口酒（Campari）顏色的是同一物質。有些歷史學家認為，比起俗稱紅鉛的鉛丹（minium），硫化汞的朱砂紅（雖然也沒有比較不毒）更有可能是古人使用的腮紅。當時的流行風氣也要求女子（至少是有錢人家的女子）得拔眉，畫新眉。時下流行的外型與色彩都會隨時間改變，但在七○○年代晚期，一種深波斯藍取代了更偏綠的藍色。

化妝品當然不是八世紀中國唯一染上鮮明色彩的物品。絲綢都經過染繪，牆壁與雕像也都上了色。人類打造出來的世界，色彩鮮豔耀眼。這些顏色不只增添了美感，也增加了經濟價值，並激起購買慾。

在勿里洞沉船載著的五顏六色物品當中，最有意思的是九百個綠瓷碗，大多來自中國南方的越窯，以及三百個透亮的白瓷碗與白瓷罐，產地為中國北方的河北省與河南省，大多是出自鞏縣窯、邢窯或定窯。但要說明原因，就得穿越時空──不過是要前往另一個洞窟。

這個洞窟稱為玉蟾岩，位於今日中國的道縣，就在廈蓉高速公路的不遠處，是至今找到最古老陶器的遺址所在，可追溯至一萬八千三百年前。考古學家在二〇〇〇年代初期抵達洞穴時，只找到寥寥無幾的幾塊碎片，嚴格來說還是品質不怎麼樣的成品：「低溫土器」，這表示製作土器（earthenware）的人只將黏土加熱到攝氏四百或五百度，黏土本身也是由粒子偏大的礦物所構成。這個土器恐怕曾是個既會滲水又脆弱易碎的陶釜。不過，它依然是最早出現的土器。

直到大約西元前十六世紀，中國的長江流域文明才發展出更好的技術，製作出更為堅固、更不透水的器具，稱為陶石器。這種陶石器需要更勝以往的燒製溫度，原因之一就是要讓黏土「玻璃化」。長江的製陶工匠在為作品上色時，用的就是我們熟悉的紅棕赭色系。

而在中國南方，這種標準做法維持了將近兩千年。中國北方那時連上色的技術都沒有，代表北方的陶石器都沒上釉，直到西元六世紀的某個時候才出現變化。原因無人知曉。

然而，就是在六世紀，中國製陶工匠在技術層面帶來了兩項重大發展。北方人學會或重新學會，要如何製作上釉的陶石器。考古學家無法達成共識究竟是何時，北方人學會或重新學會，要如何製作上釉的陶石器。考古學家無法達成共識究竟是何時，但在某個時間點，這些工匠曉得要如何製作出比以往更出色的作品。窯火溫度達攝氏一千三百度以上的

話，表面會燒出漂亮的白色，敲打時也會發出響亮的一聲叮。終於，這就是頂級成品了：瓷器。瓷器比陶石器輕，具有如此強度，卻薄得幾乎令人難以置信，還可以模塑成各種引人遐想的精巧形狀。

中國製陶工匠之所以能創造出這種革命性的新器具，部分關鍵就在於其中所涉及的工程學。在瓷器創新中心的北方，工匠具有條件合適的窯，也就是饅頭窯，其採用雙煙囪設計的厚圓頂構造，可以讓窯內達到必要的超高溫。

但製瓷的真正祕訣在於化學——以瓷器來說，就是原料的黏土。那就表示要看地質成分了。

在兩億五千萬到兩億年前之間，也就是三疊紀的某個時刻，中國東北部經由混亂黏聚作用而形成的多個陸塊，撞上並略微覆上同樣是由混亂黏聚陸塊所構成的中國東南部。兩塊天差地遠的陸地就這樣合而為一，聚合處則形成秦嶺山脈。

結果，中國北部變成了一片布滿黃土的大地，這種礦物粉塵會彼此黏合，構成山脈。在地下約三百公尺處，這種黃土會與成分為氧化鋁和氧化矽的黏土混合，全黏成一塊。這種混合物就是赤陶土（terra-cotta）的來源，也就是知名兵馬俑的製作原料。如果燒窯時，氧氣含量低（「還原燒成」〔reduction firing〕），一氧化碳與窯中的煙灰就會將電子提供給赤陶土所含的氧化鐵。如此產生的結果不會是氧化鐵赭石那種熟悉的紅色，而是灰黑色。

這當然全是發生在上色以前。

不過，再挖得更深的話，就會得到其他完全不同的東西。它叫做瓷土（china clay），有了瓷土，地質、化學加上燒窯工程原理，全都各就各位，一同大放異彩。瓷土充滿了鋁、矽的結晶，並含有一點水分，但鐵含量並不高。瓷土製成陶石器後，顏色會變成灰色或乳黃色，如果鐵含量**非常**低，就會呈白色。在這些白色成品中，有些就是所謂的瓷器。利用窯內含有的氧氣進行燒製，也就是氧化燒成（oxidation firing），白瓷會具有較為柔和的色調；還原燒成則會呈現冷白色澤。中國北方那些鄰近製瓷中心邢窯的地區，瓷土的雜質都出奇得低。將這些瓷土以攝氏一千四百度燒製，出窯後就會是表面呈現乳脂光澤的耐用白瓷了。

在此跟大家透露一下，陶瓷在中國史中的地位有多重要，以及瓷土對陶瓷來說又有多重要。來自中國北方鋁含量高、矽含量低的黏土，也是舊石器時代早期的白色顏料之一，這種黏土如今亦稱為瓷土或高嶺土（kaolin）。英文的 kaolin 源自中文的高嶺，指的便是當初在景德鎮東北方附近開採高嶺土的區域，而景德鎮早在宋朝就位居陶瓷產業的中心地位。即便到了今日，這個詞具有的語源意義依然保留了下來。

與此同時，中國南方幾乎遍地都是火成岩，因此產出的黏土完全不同。那裡的土地石英與雲母的含量較高，還經常混雜著一些長石（feldspar）。這種礦物（令人混淆地）稱為

瓷土石（china stone）或瓷石。製陶工匠依然得採用高溫燒成法，但由於黏土組成成分不同，結果產生的是呈現典雅青綠的成品。這就是越窯青瓷，是想一搏當代中國有錢行家青睞的頭號爭寵器物。就耐用性與實用性而言，越窯青瓷未必都會勝出，但光是顏色就更令人垂涎不已，再次印證了色彩足以推動文化發展。八四〇年代早期，樂師郭道元在十二只越窯青瓷與邢窯白瓷中，分別倒入略有不同的水量，以此表演一首合奏作品。

出自邢窯與定窯的成品簡直非俗世之物——原因不光只出在原料。這些瓷器是「真瓷」，質地堅韌輕巧，因此，設計上也能打造得更為精緻。邢窯白瓷沒有色彩繽紛的裝飾，或是之後數世紀蔚為流行的洛可可風花飾與動物造型，你非常有可能會把這種白瓷誤認為是你會在紐約現代藝術博物館（Museum of Modern Art, MoMA）禮品店買下的紀念品。

你可能曾聽過中國的其他發明，例如火藥、活字印刷、羅盤、紙幣。瓷器都早於所有這些發明，並跟絲綢與墨水占有同等重要地位，也在技術與文化方面具有重大意義。北方白瓷與南方青瓷是中國的兩大輸出品，是出自近乎神奇技術的產物。獨特的材料性質賦予其實用特性，但這些材料產生的奪目色彩，才是各地文明爭相競求中國瓷器的關鍵。

唐代以前，中國就已經生產了**大量陶器**，多為廉價的土器用具與塑像。這些陶器飾以

華麗的三彩，也就是紅、黃、綠的鉛釉。這些陶器並非用來盛裝飲食，基本上是為喪葬場合增色之物。「照這樣來看，這些古人熱衷於色彩的原因，就有點神祕難解了，」奈傑爾・伍德（Nigel Wood）說，他是全世界數一數二的中國陶瓷與彩釉專家（儘管他希望能退休，好親手製作陶器）。關於三彩這種多色陪葬物，伍德表示：「成品都會盡可能製作得鮮豔華麗，即便之後只會短暫沐浴在日光之下，然後就埋進墓中了。」

不過，中國文化上的改變，也會改變人對陶器的品味。唐代是內政相對較為和平的朝代，爆發的衝突多來自中國西北方的敵對勢力，其實就跟今日中國發生衝突的對象一樣，也包含了藏族與維吾爾族。但在境內和平加上稅賦較為自由的情況下，意味著每個人都更加豐衣足食，閒暇時間也更多。這通常會促成花哨藝術與炫技工藝的誕生。

西元六九○年，中國唯一一位女皇帝武則天登基後，民生更進一步獲得改善。武則天在七○五年遭親兒子廢位前，致力於提拔適任的平民百姓擔任重要官職，而不是以往那些執褲子弟，使得社會整體運作得更為順暢，其中就包括基礎建設，像是在大型運河與道路上設置安全的地磅站。於是，商賈得以更安全地來往於各地，建造在離原料更近卻離都市更遠的製瓷窯，也首度能經由陸上絲路，將成品送往敘利亞、伊朗、印度，並透過其他貿易路線，抵達遠至東北非等各地區。

換句話說，一切一帆風順。生產力愈高，表示商品愈多，而貿易途徑愈多，表示販售

商品的地點愈多。只不過，所有那些派遣至前線的軍事武力，最後竟然回頭反咬了首都一口。一位突厥後裔（以當時的說法就是「蠻夷」）的將領，名喚安祿山，開始認真思考要如何達成自己的野心。他耗費數年備戰，接著在七五五年，率十五萬大軍從今日的北京南下，進軍當時的首都長安。這時，負責捍衛大唐帝國的眾多軍隊，主力正在邊境與突厥族和藏族交戰，讓安祿山得以渡黃河，掌控中國經濟命脈的大運河。時任皇帝的唐玄宗派出鎮守都城的軍力迎戰，安祿山一路輾壓，成功奪權。

不出數年，安史之亂便宣告平定。安祿山身亡，唐朝皇帝再次掌權。但這一波文化動盪改變了百姓想要的裝飾藝術。展現財富權力的奢華鋪張，很可能就是讓安祿山惹禍上身的那些物品，不再流行。花哨的三彩陪葬瓷器就此滯銷。百姓依然有錢能買品質好的東西，但優先考慮的重點從昂貴與否，轉為鑑賞品味，也就是改看色彩與設計。

與此同時，邊境紛爭不斷，再度使得陸上絲路危機四伏，貿易重心因此轉移到了更安全的海上路線，而海路非常適合運送重物，例如絲綢與瓷器。中國的製陶工匠一方面為了逃離戰亂，一方面為了尋求更能取徑這些新貿易路線的地點，於是紛紛南遷。「有些人搬遷到長沙區域，開始運用自己對多色彩釉的瞭解，製作出新瓷器，」伍德說，但也承認這只是他的推測。這種新款瓷器就是長沙出口的藍白瓷與青白瓷，也正是勿里洞沉船上的大多數貨物。

在這期間，有錢人家改變了消費習慣，不再重視富有色彩的物品，轉而注重高尚體驗。至少從西元三百多年起，中國人就有喝茶的習慣，但在唐代，喝茶提升為品茶。喝茶成了一件大事：絕大部分不是因為茶究竟有多好喝（明智的人分辨得出來），而是因為品茶所需進行的儀式。

當時的茶並不是裝在紙盒中的小袋裡，更像是昂貴的普洱茶磚，為了方便運輸而壓縮成塊。上茶前，要先將茶磚切塊，磨成粉，以熱水沖泡，再舀入精美的茶碗中，與鹽或芳香料、辛香料、香草混合。這時的茶比起飲品，更像是湯品，並輔以在今日正式日本茶道儀式「茶湯」中所有可見的隆重程序。

要最能為上述儀式增添強烈效果的話，就表示要準備合適的器具。這就代表要有瓷器──還不是隨便一種瓷器就行了。廣為流傳的《茶經》是由詩人陸羽在西元七六一年左右撰寫而成，為大眾提供了品茶指南。

陸羽特別指定了哪種茶要搭配哪種瓷器。比方說，淡紅茶應該只能以邢窯白瓷來品嘗，因為壽州窯產的黃碗會讓這種茶看起來呈鏽褐色，「悉不宜茶」。客觀來看，這毫無道理可言，但對那些曾納悶各種特定酒杯是否真的有差別的人來說（並無差別），確實是一番耳熟能詳的言論。這可能是史上首次有一種器具，一種在其他地方都找不到的產物，可以與品質和體驗畫上等號。多虧了陸羽，邢窯白瓷現在獲得了優質品牌知名度。

在發現勿里洞沉船前，顯示唐朝瓷器散布各地的證據相當稀少，舉例來說，日本奈良一座寺廟擁有七世紀的唐代青瓷甕，但也就僅止於此了。這樣實在很怪，因此歷史學家紛紛納悶，不知道是否會在唐朝最主要的貿易夥伴，也就是定都於巴格達的阿拔斯王朝，找到這個哈里發國擁有唐代瓷器的證據。

自七五〇年左右到蒙古人占領巴格達的一二五八年，阿拔斯王朝的影響範圍（定義見仁見智）從撒馬爾罕（Samarqand）以及鹹海（Aral Sea）南岸，一路延伸至西班牙，並涵蓋整個阿拉伯半島。西方的巴格達與東方的長安，是當時人類文明的兩大中心，也皆為絲路重鎮。

就算你跟我一樣，在學校讀的都是從歐洲視角切入的世界史，還是會認識幾個阿拔斯時期的人物：水手辛巴達（Sinbad the Sailor）就是航行在海上絲路的商人。《一千零一夜》（A Thousand and One Nights）這本故事集出自阿拔斯人之口，講述的是關於阿拔斯人的故事。

儘管阿拔斯王朝內憂外患不斷，依然是一段富有文化與世界主義精神的時期。而且整體來說，阿拔斯人對中國瓷器愛不釋手。八五一年時的一位商人兼旅人蘇萊曼（Suleyman），驚嘆於中國人竟然能將陶石器打造得「如玻璃般精細，通透得可看到另一側盛裝的水，儘管成品皆是由黏土打造而成」，而他所留下的相關紀錄至今仍相當受歷史

學家重視。八世紀晚期，伊朗東北部行省呼羅珊（Khurasan）的總督送了兩千件陶石器給哈里發拉希德（Harun al Rashid）作為贈禮，其中的二十件，阿拉伯人稱為御用中國瓷（chini fanghfuri）。這些碗大概是來自邢窯與定窯的白瓷。由於瓷器是如此受歡迎又具有重大意義，至少有一名研究人員曾提議說，海上絲路反而應該要稱為瓷路才對。

阿拔斯人沒有可與這些中國製品相比擬的產品。阿拔斯王朝的陶藝源自美索不達米亞的古代傳統，外觀較為樸素，以米色為底，飾以藍或青綠的釉彩。這倒不是因為偏好，而是出於化學的緣故。少了高嶺土和可高溫燒成的窯，阿拔斯的製陶工匠只能生產低溫燒製的陶石器，整體色澤偏黃，這種成品本身不適合裝飾，當然也無法媲美超凡脫俗的邢窯白瓷。

光是曉得有如此製品的存在，似乎就為九世紀的伊拉克工匠帶來了靈感。或者也有可能只是因為他們曉得市場需求尚未被滿足。「這些製品抵達中東後蔚為風潮，中東工匠於是紛紛致力效仿，」伍德說，「也因此為伊斯蘭陶瓷的整個色彩傳統揭開了序幕。」

從勿里洞沉船打撈上來的瓷碗，大多不是單色，例如熠熠生輝的白瓷或如玉般的青瓷，而是上了彩釉的白瓷或米色瓷器。其中三個瓷盤屬於一種特定的典型款，稱為「青花瓷」。

相較於青瓷與幾乎任何其他瓷器，中國北方的白瓷之所以具有顯而易見的優勢，原因

無他。如果想讓釉彩呈現鮮明色彩，背景就得是白色。藍釉與綠釉之所以顯得鮮明，是因為光其實在這些釉彩中到處亂彈，反射自背景的白光，再次穿透釉彩，接著反彈回觀者的眼裡。這就是為何這種器物可以呈現出如鏡子反射般的光滑表面。因此，當時要讓瓷器能夠在亮白表面上展現鮮明藍綠設計（晚點也會看到，這正是多數文明世界想要達成的目標），唯一的方法就是得先製作白瓷。

對沒有高嶺土的伊拉克人來說，這可是個問題。他們**實際**擁有可用來製瓷的原料，無法呈現出與白瓷相同的光輝。為了仿效中國瓷器，他們得另尋他法，使瓷器產生不透光的白色。

他們在氧化錫與鉛的化合物中找到了答案。氧化錫折射率高，粒子也小——如果要讓東西呈現白色，這些正是必要條件。這些氧化錫粒子在燒成時，也都能保持原樣，於是，最終成品就會是不透光的白色。

沒有人真的知道阿拔斯人究竟是如何想出了這種方法。埃及人用的是錫釉，所以，阿拔斯人可能是從中獲得了靈感。或是由於釉彩有點像熔化的有色玻璃，阿拔斯人也許因此想出辦法，把製造玻璃器皿時利用氧化錫不透明特性的經驗，運用在製瓷上，而玻璃製造是另一項可追溯至羅馬帝國的複雜技術。沒有人對此做過比較化學的研究，實際確認是否真是如此。

讓這一切變得甚至更有意思的，則是中國與阿拉伯陶瓷專家開始用於白瓷表面的釉藥。這指的就是藍釉，連在中國唐代都鮮少拿來製作所謂的青花瓷，在阿拔斯王朝甚至更為罕見，直到十四世紀才出現其蹤影。這種藍釉甚至比白瓷充滿更多謎團。「唐朝以及阿拔斯製品所用的鈷藍，對我們來說是個棘手難題，」伍德表示。可拿來研究的鈷藍樣本屈指可數，雖然肉眼難以區分，但成分確實有所差別。在阿拔斯的鈷藍顏料中，鈷含量的比例其實不到兩位數，其他成分多為氧化鐵，以及含量介於百分之十到二十的鋅。但在中國的藍釉顏料中，鈷含量高達百分之六十五，再加上氧化鐵，也許還摻有一丁點的銅；裡面並未含鋅。「兩者並不一樣，」伍德表示。

所以，沒有人曉得製作方法，也沒有人知道到底是誰發明的。也就是說，究竟是誰模仿了誰？究竟是誰發明了這種藍釉？

唐代的青花瓷早於阿拔斯的藍白瓷，也許後者是從前者發展而來。或許阿拔斯的藍白瓷與中國的青花瓷是各自獨立發展出來的。兩者的瓷壺形狀是很相似，但藍白瓷的藍釉裝飾（兩者的瓷器皆有採用的鈷釉）具有阿拉伯當地的設計風格。考慮到這兩種瓷器是如此緊密相連，不然其實很難想像兩者採用的釉藥，是以完全不相干的方式分別發展而成。

千年以來，阿拉伯世界與中國一直都在從事色彩貿易。古代世界的首個鮮藍顏料，也是另一個首個合成顏料的可能候選，就是埃及藍，成分為矽酸銅鈣（$CaCuSi_4O_{10}$），最早

出現在古埃及的前王朝時期，時間約為西元前三六〇〇年。埃及藍是加熱砂（這在埃及指的是石英、二氧化矽、石灰石、碳酸鈣的混合物）與鈣物後的產物，礦物可能是藍銅礦（azurite）或孔雀石（malachite），目的是為顏色提供銅離子，娜芙蒂蒂（Nefertiti）的后冠就是這種藍色。中國也有藍色，指的就是中國藍或漢藍，但直到戰國時代才出現在工藝品上，時間約為西元前五百年。

儘管誕生的時期相差了三千年之久，漢藍與埃及藍的化學成分基本上是一樣的。漢藍是矽酸銅鋇（BaCuSi$_4$O$_{10}$），埃及藍則是把鋇換成鈣。兩者中的矽分子都會產生重複的晶體單元，包裹住發色團的銅離子。相較於埃及藍，漢藍製作起來困難多了，需要更精準控制溫度、歷經更多道程序。那問題就在於，阿拉伯人究竟是從埃及還是中國，學會製造屬於自己的藍色？或者漢藍是不是源自中國人在絲路貿易商品上看到的阿拉伯顏料，然後再賣回給阿拉伯人？

唯一能知曉的辦法，就是透過化學。如果想在中國白瓷與青花瓷、伊斯蘭藍白瓷之間找出關聯，再連結到馬可波羅（Marco Polo）將瓷器樣品帶回歐洲，在文藝復興時期掀起瓷器狂熱，就需要阿拔斯人擁有唐代青花瓷的證據。

然而，要找到這種證據並不容易。上述這些關聯，在過去二十多年來才開始有人深入研究，而他們最想仔細研究的區域，卻一直充斥著射殺彼此的士兵。那些位於巴格達、巴

斯拉（Basra）、阿勒坡（Aleppo）的窯，有可能證明阿拔斯人最先發明出藍釉，卻無人挖掘。

但要找工藝品的話，不是只有那些地方可找。這就要讓我們再回來談談伍德了。就像我說的，伍德想回去製作陶器，他當初在一九七〇年代就是先開始製陶，才對釉藥化學產生興趣，最終還為英籍研究學者李約瑟（Joseph Needham）主導編纂的巨作「中國科學技術史」系列（Science and Civilization in China），撰寫多達千頁陶瓷卷的三分之二內容。

伍德在半退休的狀態下，開了自己的工作室做手拉坏，但依然有在牛津大學指導博士生。

「總是會出現某種重大爭議，」伍德說，「阿拉伯人認為，伊斯蘭的製陶工匠是從零開始發展出自己的藍白瓷。至於中國那邊的看法，現在愈來愈傾向阿拉伯的藍白瓷是受中國出口的瓷器所啟發。」

中國政府也許是意識到，經過數世紀異常的西方霸權後，全球趨勢正在再次轉回自己身上，於是未必不樂見中國為歷史帶來影響的科學證據。「中國非常關心軟實力，以及該國對全球各地的影響力，」伍德表示。

勿里洞沉船改寫了海上絲路的歷史，使歷史學家對中國瓷器是如何稱霸古代世界有了更深入的瞭解。不過，更近期的研究顯示，其影響力可能遠比勿里洞沉船所暗示的還要更大。中國藍很有可能就是阿拉伯藍白瓷的起源——前提是你要相信一塊來自九世紀且上

了藍白釉的三公分大三角形陶器，提供了所需的證據。

一九六六到一九七三年間的某個時候，名為大衛・懷特豪斯（David Whitehouse）的考古學家在位於今日伊朗的古代港都錫拉夫（Siraf），找到了這一小塊瓷器碎片。然後，懷特豪斯把它扔進了大英博物館的收藏櫃抽屜裡。

四十年後，另一位研究員賽斯・普里斯特曼（Seth Priestman）開始進行吃力不討好的編目工作，整理大英博物館館藏中數千件陶瓷、金屬、玻璃的碎片，以及其他從歷史片段殘留下來的古董碎屑。所有來自錫拉夫以高溫燒成的藍白瓷碎片，都帶有藍色鉛釉。有些碎片飾以典型的阿拉伯設計，像是藝術字體，或是阿拉伯風的基本圖案，例如棕櫚樹；；但有些碎片則出現點與線的花樣，是中國高溫燒製瓷器的傳統樣式。普里斯特曼在進行編目時，發覺那一塊碎片（陶瓷碎片2007, 6001.5010）帶有藍色的點線圖案，也是高溫燒成的陶石器。更進一步的分析顯示，這塊碎片其實是中國瓷器，大概是出自鞏義窯，那裡的工匠不只製造白瓷，也採用多色鉛釉。

想像一下錫拉夫這座水港，可以讓因河沙淤積而無法停靠巴斯拉的船隻進出自如。在那時候，巴斯拉的工匠已經能製作出相當不錯的藍白瓷了。詩人亞齊（al-Adzi）曾描述巴斯拉的瓷器「表面呈現潔白珍珠般的色澤」，形狀是「有如月亮般的輪廓」。錫拉夫的貿易觸角一路延伸到揚州與廣州。這座港是吃水深的小型商船乘著季風要航

向的目的地。包夾在山脈與波斯灣之間的錫拉夫，在九、十世紀時肯定是座繁華城鎮，不只很有可能是多年跋涉數千里旅途的倒數其中一站，也是把某個帝國出口貨物變為另一個帝國進口貨物的轉運站，也是將危機四伏的冒險轉換為財富之處。

來自錫拉夫的陶瓷碎片 2007, 6001.5010 顯示出，不論九、十世紀的伊斯蘭藍白瓷是在哪個窯製造，當地的工匠都是先接觸到中國的青花瓷才開始製陶。就算他們是自行研發出化學配方，也可能是在模仿中國瓷器的審美標準，而在一世紀後，中國基本上就把生產藍白瓷的工作交給了伊斯蘭世界。「瓷器貿易在九世紀突然激增，然後，伊斯蘭製陶工匠的贊助人就要求他們仿效中國的瓷器。他們從這些瓷器中學到了不少，」伍德說，「接著在十三世紀，又出現另一波進口自中國南方瓷窯的瓷器，也讓工匠爭相模仿。」

這是色彩技術在絲路兩端來回此消彼長的過程。瓷器表面具有了更不易褪色、顏色更鮮明的釉彩，瓷器本身也能更出色地襯托這些色彩：這在古代世界最重大文化之間的貿易往來中就是一種市場優勢，而這些文化參與的，可說是一場企圖稱霸全球技術與經濟的拉鋸戰。

新加坡亞洲文明博物館（Asian Civilisations Museum）的主要展示廳令人瞠目結舌，窄小台座上陳列著數百件五顏六色的瓷碗，底座高度各個略有差異，讓所有瓷碗看起來像

是正上下起伏的瓷器波浪，一道陶石器構成的海嘯。這道浪的兩端是色彩相對拘謹的白瓷。整體看上去的效果確實引人注目，就連像我這樣直到參觀前都不怎麼在乎古老碗盤器皿的人也深受吸引。

或許不光是因為展示的方式，也是因為展示品背後的故事，兩者結合後，以壯麗風格展現出勿里洞沉船的壯麗貨物。不幸的是，就像博物館展示廳中成排瓷碗形成的那道波浪，這個故事也充滿了跌宕起伏與意外轉折。如果你有邊讀邊查看我的書末註釋，可能有看到一堆參考文獻都是出自《沉船：唐代寶藏與季風》（Shipwrecked: Tang Treasures and Monsoon Winds）這本書，它原本應該要隨著在華盛頓特區賽克勒藝廊（Sackler Gallery）野心勃勃舉辦的勿里洞沉船寶藏展覽一同亮相。這場展覽從未辦成。

沒能展出的原因，出在華特方打撈沉船的方式。《明鏡週刊》（Der Spiegel）的一篇報導描述，潛水夫徒手將大碎片撈上岸，較小的碎片則用真空管吸上來，在打撈船上從淤泥中篩出，上岸後再以淡水沖洗。華特方深怕自己找到的金銀財寶會被偷走，於是將貴金屬送往雅加達，把瓷器存放在紐西蘭的機棚保管。接著，他開始請想買下這些收藏品的各國代表出價，來自杜哈、上海、新加坡的代表都表示有興趣，蘇富比拍賣行（Sotheby's）當然也不例外。

即便與這些打撈物沒有濃厚的文化關係，新加坡的聖淘沙休閒集團（Sentosa Leisure

Group）依然在二〇〇五年以三千兩百萬美元收購。這些展示品成了這個城邦國家聲名遠播的亞洲文明博物館的焦點。二〇〇〇年代晚期，各國媒體爭相報導沉船打撈成果，到了二〇〇七年，弗利爾藝廊（Freer Gallery of Art）與賽克勒藝廊的總監開始籌備一場將跨海至美國的展覽。這項計畫不太受西方學術界青睞，有研究學者控訴，首席研究員弗萊克並未受過學界那一套訓練，從學術角度來看，打撈過程也不嚴謹。「那些物品從沉船處打撈上來後，是在一桶淡水裡清洗，但那桶水從沒換過，所以不出十分鐘，裡頭的鹽分就變得跟四周那些水一樣多了，」美國國家歷史博物館（National Museum of American History）的海事史展區策展人保羅·強斯頓（Paul Johnston）表示，「那些物品顯然從來沒有用正確的方式除鹽……潛水夫只想把淤泥清乾淨，都不曉得要用正確的方式為打撈物除鹽，再加以保存。他們以為，只不過是陶器，所以大概沒關係。」

（弗萊克並未證實或否認上述針對打撈方法的指控。「我負責的是離岸作業，不是岸上作業〔我一直都待在船上〕，」他透過電郵如此表示，「我每晚都會把當天的打撈成果送上岸，好進行編目與除鹽。我無法為確切採用的處理法擔保。」）

在強斯頓看來，打撈物數量之龐大，本身就證明了打撈人員行事潦草敷衍。「他們從那艘沉船打撈出四萬件物品，」他說（實際數字其實更接近六萬），「整個作業時間只花了四個月，這等於是一個月打撈一萬件物品，每週兩千五百件。如果是一週工作五天，那

平均一天就是五百件物品了。我在夏威夷的考古遺址進行作業時，每天可能會挖出三、四件物品。耗費五年挖掘，成果只有一千兩百五十多件工藝品，因為我們都用白紙黑字一一記錄建檔。」

關於這次啟人疑竇的打撈作業，史密森尼學會備忘錄中的相關內容洩露至《科學》期刊（Science）後，二〇一一年四月，考古學家與人類學家紛紛對展覽提出異議。雖然展覽目錄已經公布了，賽克勒藝廊還是取消了展覽。那時，史密森尼學會高聲呼籲要再試著進行更合乎規定的打撈作業，卻從未成真。二〇一〇年，針對打撈處的調查顯示，水底遺址附近散布著瓷器碎片，涵蓋範圍達二十平方公尺，顯然是因為瓷器都碎了，所以打撈後又被丟回海裡。打撈處沒有沉船本身的蹤影，看起來像被「洗劫」了。

亞洲文明博物館的展示確實驚為天人，但對科學與歷史造成的損失難以估量。

「如果打撈上來的貨物占了整體的百分之五，而且這些打撈物都沒有留下半點紀錄，那就表示沉船能夠帶來的所有資訊中，你得到的還不到百分之五，」強斯頓說，「考古學再怎麼厲害，也是一門會帶來破壞的科學。考古本身會摧毀遺址。你只能用留下來的紀錄來回答疑問，像是『那艘船為什麼在那裡？』、『他們有沒有打撈出任何有機的東西，還是只打撈可供他們打撈、清洗、販售的東西？』答案就是，對，他們只打撈了那些可供打撈、清洗、販售的東西。」（說句公道話，他們也打撈了骨頭、象牙，以及那些八角。）

永遠不會有人曉得，那些黃金到底為什麼會出現在船上。如果黃金是藏在船底木材之間，可能表示船長是走私販；如果黃金是貨物的一部分，可能是要當作外交贈禮。這些工藝品的所在位置甚至有可能透露線索，指出這艘船真正的目的地，因為這些貨物強烈顯示出船是要航向波斯灣，勿里洞卻位在前往爪哇的路線上。連像這種基本問題都無法回答，在在暗示著難以估計的文化損失。「在勿里洞沉船的瓷器當中，有些上面帶有文字，包含那個時期特有的韻文，所以如果為了打撈五千個瓷碗，就打破了一萬個像這樣的瓷碗，誰知道有多少那時候特有的韻文作品遭到摧毀了？」強斯頓說，「我們永遠都不曉得了。」

整個故事下來，一直讓我反覆思考的部分，也是與絲路沿途色彩祕史最為相關的部分，就是如弗萊克為勿里洞沉船寫下多篇文章的其中一句話：「在沉船凌亂四散的碎片堆中，找到如石塊般的易碎發白物質，其已鑑定為富含氧化鋁的材料。」像這樣會被拿去跟貴重瓷器樣品一同打包，並富含氧化鋁的易碎白色物質，想必不多。我在想它是不是高嶺土——中東地區唯一沒有的材料，也是賦予中國白瓷上等色彩與耐用特性的原料。一名中國瓷器出口商為什麼會把製造自家產品的原料，**也一併**送給主要競爭對手呢？

永遠不會有人曉得了。

第三章　彩虹

唐代青花瓷航向錫拉夫與巴斯拉時，阿拉伯世界其他地方的科學家正在研究的著作，來自另一個文化重鎮：希臘，距當時九百五十年前的古文明。為什麼口操波斯語、敘利亞語、阿拉伯語的哲學家與科學家會對古希臘文本如此感興趣，原因目前尚未完全明瞭。也許是因為阿拉伯世界的領袖人物想展開屬於他們的早期啟蒙時代，新興官僚也發現自己需要在各領域具備一定的知識，像是數學以及如何鑄造貨幣。

根據史實，以前的人多少都認為，希臘人對一切的看法都是正確的。但阿拉伯學者很快就發現，事實並非如此。他們翻譯希臘著作時，會在原文旁附上自己的修正與評註——哇，他們對希臘人還真是毫不留情。多虧這些學者在橫跨眾多科學領域中的發現與修正，才促成了歐洲的文藝復興。他們最重要的貢獻可以說就是光與色彩的物理學，因為能夠解釋一般人在自然世界中看到的色彩，是如何構成所謂的顏色且具有一定順序的，正是這些阿拉伯學者。而且不只如此，阿拉伯科學家還得以研究出這些色彩是如何混合：可見光的

色彩按順序從一種變化成另一種，是如何與人所製造和使用的染料和顏料有關。他們提出的相關解釋至關重要，因為希臘文本的那些說明幾乎都沒什麼道理。

就舉亞里斯多德為例好了。他是希臘最偉大的自然哲學家，所以，阿拉伯世界的科學家兼譯者想瞭解什麼，幾乎都從他開始下手。但亞里斯多德探討色彩的著作，卻是一趟直達混亂境地之旅。

他顯然深諳色彩與工藝品之間的關係，對掌握著高度色彩加工物品（例如織品與瓷器）全球貿易的阿拉伯人來說，這正是他們渴望瞭解的部分。亞里斯多德描述了珍貴稀少的泰爾紫染料，是如何從水生軟體動物中提煉出來。他也談到紡織品與色彩，以及光線如何能改變最終呈現出來的顏色：「刺繡工說就著燈工作時經常會搞錯顏色，使用錯誤的顏色，」他如此寫道。亞里斯多德甚至注意到，根據織布工把哪些顏色兩相並列，觀者就有可能會覺得色彩看起來不一樣，比如說，某個紫色放在黑色旁邊的時候，看起來跟放在白色旁邊時不一樣。像這樣的觀察結果，至今依然促使色彩學持續發展。

但就如同上述的紫色，亞里斯多德對色彩運作原理的看法，卻跟他認為色彩實際上**究竟**是什麼，形成了詭異的對比。也就是說，亞里斯多德針對色彩所建立的理論框架，與色彩實際的運作方式不符，更不用說那些運用在藝術與工藝上，以及一般觀者眼中的色彩了。

亞里斯多德的老師柏拉圖曾寫道，所有隨處可見的色彩都是源自僅有的四大基本色：白、黑、紅，以及「亮」或「耀」。但亞里斯多德擺脫了這種初步色彩體系。他環顧周遭世界後，假設一般人看到的所有色彩都是源自白與黑以及亮與暗的混合結果，後者就是今日所稱的亮度。至於這種混合法可以產生多少顏色……嗯，這就是問題所在了。亞里斯多德選了七種顏色，是為了對應七種基本味道，以及希臘音階的七音符。數千年來，在翻譯亞里斯多德於西元前三五〇年左右寫下的《論感覺與感受物》（*Sense and Sensibilia*）時，每位譯者對這些顏色都各有各的解讀，作者本人則似乎大致上是以主觀亮度來決定有哪些色彩：白色、黃色、「腓尼基色」（可能是一種紅棕色）、紫羅蘭色、綠色、深藍色、黑色。

以上全都是從純粹的哲學角度出發。但當亞里斯多德在《天象論》（*Meteorologica*）轉而開始描述實際且真實的自然現象時，碰上了一個問題：彩虹。

彩虹顯然是一種結合了色彩與光的現象。但包含了哪些顏色呢？可不是他為自然界色彩建構的那套體系。彩虹有紅、綠、紫，亞里斯多德表示。就這樣而已。

好吧，有時還會出現橙色，但真的就只有這樣。

為何會產生這樣的差異？原因不明。「彩虹，」亞里斯多德寫道，「是陽光反射後所產生的結果。」如果你背對太陽，他表示，只反射顏色的水滴會構成看不見的鏡子，在你

面前創造出一道彩虹。「反射後的景象會變暗，而由於反射會讓暗色看起來更暗，白色於是也會看起來沒那麼白，使整體顏色改變，變得更接近黑色。景象相對較鮮明時，反射後的顏色就會變為紅色，下個階段則是綠色，再更淡化的話，就會產生紫羅蘭色，」亞里斯多德寫道。

但這表示，彩虹中的色彩體系與亞里斯多德最初提出的哲學色彩體系並不一致。於是，他改變了自己的哲學色彩體系。他換掉了綠色與紫羅蘭色，拋棄藍色，忽視黃色。關鍵在於，自然界各種色彩之間的界線神聖不可侵犯。色彩本身就有如**物體**，絕不會互相混合。若身為觀者的你，以為自己在紅色與綠色之間看到了黃色，那顯然只不過是變白的紅色罷了。所謂其他的色彩，全都只是實際真實存在的實際真實色彩所產生的反射與假象。紅、綠、紫是工匠與一般人眼中唯一看得到的基本原色。

少了基於波長衰減或光量子等的理論架構，也不具備對眼睛與大腦是如何運作的實際概念，亞里斯多德根本不可能瞭解讓色彩得以混合並形成新色彩的機制，這些新顏色可以是指塗在牆上的油漆，或是內心想像的結果。

然而，亞里斯多德看待世界的方式卻深入人心。四百年後，老普林尼動筆表示，引進新色彩與新顏料似乎是不當之舉。作家普魯塔克（Plutarch）對於混色的嘲弄態度則表露無遺，認為荷馬時代使用的染色一詞，其實是表示「玷汙」，而混合過的顏料便不

再純潔無垢。再經過兩百年，早期的色彩理論家阿弗洛迪西亞的亞歷山大（Alexander of Aphrodisias）也認為混色較為低劣。

但這帶來了一個難解之謎。如果色彩不能混合，又怎麼能產生變化？即便是在亞里斯多德的時代，畫家曉得只要混合兩種顏料，就會得到第三種新顏色（但他們盡可能都不這麼做，因為這種新顏色也會變得沒那麼亮——以現代術語來說，就是不飽和）。所以，從科學的角度來看，怎麼可能無法混合？自然界中的色彩又是如何在符合某套體系的同時，還能產生彩虹？如果兩種色彩之間不是兩者的混合，那又會是什麼呢？

以往，歷史都會在這裡出現一小段空白。在由白人帶來進步的不斷漸強節奏當中，下一拍通常是落在牛頓身上，他用三稜鏡製造出彩虹，釐清了色光背後的原理，並奠定了物理學。但實際上並非如此。在接下來的數百年間，亞里斯多德針對光、顏料、彩虹所留下的這個爛攤子，得有人來善後才行。這股崛起的意識折射穿過了開羅與巴格達。

一〇〇九年，眾多伊斯蘭教派在伊比利半島開戰，阿拉伯勢力的重心也移往巴格達與開羅。一年後，埃及的哈里發哈金（al-Hakim，雖然以資助科學研究聞名，卻也因嗜虐成性而惡名昭彰，比方說，他對狗叫聲厭惡至極，於是下令殺光開羅所有的狗）延請了一位出身巴斯拉的數學家兼土木工程師來埃及，他名叫海什木（Abū Ali al-Hasan Ibn al-

Haytham al-Baṣrī），也被稱做哈桑（Alhazen 或 Alhacen）。海什木發表了整治尼羅河的野心計畫，哈金則希望他能付諸實行。

海什木與團隊成員乘著船往上游而去，但在漂向南方時，海什木發覺自己的計畫行不通，而且是完全行不通。他想利用基礎建設整治尼羅河的想法，還沒開始付諸行動，就胎死腹中了。面對一個以殺掉得罪自己的生物而臭名昭著的瘋狂哈里發，這可不是你會想告訴他的話。於是，據說海什木回去晉見哈里發時，展現出最為謙卑直率的態度，裝瘋賣傻，讓自己被關入大牢。這個計畫簡直瘋狂到不行，結果還真的奏效了。

這個計畫有個缺點。在接下來的十一年，海什木都是在通常昏暗不已的牢房中度過。等到哈金終於在一〇二一年去世，海什木才獲得釋放，打造出世上首座研究光學的實驗室。

他以圖解說明人類是如何由眼睛到大腦建構出視覺，並繼續深入解釋深度知覺與周邊視覺。海什木也是史上第一人，將充斥各處的光，連結到附著在人眼所見物體表面的色彩。他證明了光在通過某種介質後會彎折，這項折射（或「折射性」（refrangibility））定律直到一六二一年才由荷蘭天文學家兼數學家威里博・司乃耳（Willebrord Snell van Royen）研究出來。

海什木藉由他富有邏輯的敏銳頭腦，解開了希臘人所打的幾個結。例如，柏拉圖認為

眼睛會散發出光。「我們發現，人盯著極其強烈的光源時，雙眼會感到劇痛並受損，」海什木寫道，「因此，觀者實際上是無法看著太陽本身的，因為視力會承受不住陽光。」換句話說，看太陽會讓眼睛很痛。那光又怎麼可能是**來自眼睛**呢？海什木獲勝。

針對色彩能否混合的問題，海什木進行了正統實驗。他根據古希臘天文學家托勒密（Ptolemy）的想法做了一個陀螺，將上方的數個扇形區塊分別塗上不同顏色。海什木表示，如果有人在陀螺旋轉時進行觀察，不會看到每個扇形區塊的顏色，或是這些顏色之間的分界線，而是從中誕生的全新色彩。海什木於是明白色彩實際上的確能混合，而這種混色的感覺是由於感知與觀察發揮功能，加上顏料或光的色彩也發揮作用才產生的結果，前者的重要性還可能更勝於後者。

錦上添花的是，海什木領悟到，亞里斯多德對於刺繡工與燭光的看法，帶有更深的意涵。物體在強光照射下，表面顏色可能會顯得明亮，但燈光暗下來後，顏色就會變得暗淡；此外，在較亮的光線下，兩個物體之間的色差似乎更為明顯。有色光與有色顏料具有關聯，卻仍各有不同。「人眼在觀察有色物體的顏色時，只會看到落在表面上的色彩，」他寫道。海什木發覺光並不是背景，而是演出的一部分——光不是我們看到的**方式**，而是看到的**結果**。

兩百年後，由阿拉伯學者翻譯並精進的古希臘科學成果被翻成了拉丁文。阿拉伯科學傳入北歐後，歐洲科學家不只是閱讀，還根據這些新準則自己進行實驗，使這門領域逐漸成為雙向交流。但還是沒有人破解彩虹之謎。

名為羅伯特·格羅斯泰特（Robert Grosseteste）的歐洲早期重量級神學家，曾在十三世紀初的數十年間於牛津大學與法國擔任教職，隨後才成為英格蘭的主教。在一二二〇或一二三〇年代的某個時候，他寫下了三篇短論文：〈論光〉（On Light）、〈論色彩〉（On Color）、〈論彩虹〉（On the Rainbow）。在論文中，格羅斯泰特說明了光線在經過像玻璃或水等介質時是如何彎折、又是如何改變物體的外觀，甚至讓物體看起來變得更大或更小，藉此闡述光是如何前進。他表示，這種「折射」應該就是彩虹出現的原因。對一個在學界決定要用哪個拉丁字詞來代表「透鏡」的八十年前就動筆的傢伙來說，這個結論還不賴。

格羅斯泰特認為，太陽光線與雲層中溼空氣之間的折射，可能會讓光線形成圓錐狀，而這個圓錐的一部分就是「虹」的弧形。至於彩虹的顏色，格羅斯泰特毫無頭緒，但他確實表示色彩或許具有眾多不同的特性，當色彩出現變化，這些特性可能就得以說明看起來像是從亮到暗的漸變現象，以及從某種顏色變成另一種顏色的情形。他所建構的概念相當晦澀難懂，但至少有一群現代的歷史學家認為，格羅斯泰特探討的內容非常近似

於現代概念中的波長、亮度、飽和度。這麼說對格羅斯泰斯特也太仁慈了，不過他確實也想出了不同種類的光（不同的「光線」）具有不同的光學特性。這些光折射的方式各有不同。

格羅斯泰斯特的學生羅傑・培根（Roger Bacon）也繼續鑽研光學與彩虹。他研究的是計算方面：兩人對折射抱持的看法如果正確，那彩虹就絕對無法出現在地平線上超過四十二度的地方。（這個結論後來證明正確無誤。）一二六八年左右，名為維特羅（Witelo）的波蘭光學研究人員對上述成果照單全收，研究出紅光折射較少、藍光折射較多的結論，所以，彩虹的顏色其實是由一圈圈圓錐的邊緣所組成。

直到一二九〇年代，所有相關細節才一一被釐清。這時，波斯研究員卡馬爾・丁・法利希（Kamal al-Din al-Farisi）與德國修道士弗萊堡的席奧多瑞克（Theodoric of Freiberg），各自開始發表了自己的色彩研究成果。

法利希一定是深入鑽研過亞里斯多德與海什木的著作，才會把自己的書命名為《光學修訂本》（*Kitab Tanqih al-Manazir*）。法利希在書中描述了自己的發現，也就是彩虹不可能是亮與暗的混合產物，因為簡單來說，彩虹的色彩不是依亮暗變化來排序。最亮的顏色是黃色，且位於兩個暗色之間。（以更科學的衡量標準來看，綠色的亮度是黃色的兩倍，是藍色的五倍，更是紅色的兩百倍；在另一套完全不同卻同樣是公認的標準下，黃色看起

來最亮。）而且不管怎樣，如果是霓（亦稱副虹）這種更罕見的氣象現象，也就是同時出現兩道虹，第二道虹的色彩順序會顛倒過來。這簡直毫無道理可言。

法利希與席奧多瑞克兩人都讀了早期的阿拉伯譯作，也研究過格羅斯泰斯特、培根、維特羅等人的著作。所以，兩人最終都進行了相同的實驗，或許就不令人意外了。他們將實驗室的窗戶全部關上。所以，兩人最終都進行了相同的實驗，或許就不令人意外了。他們將出同樣的舉動還早了四百年。他們當時還沒有高品質的稜鏡，所以兩人都是拿裝滿水的球形玻璃，放在這道光束的路徑上。法利希與席奧多瑞克透過觀察光在昏暗實驗室牆上呈現出來的變化，瞭解到光束進入球形玻璃時折射了一次，在玻璃內反射，接著再次折射，最後才從玻璃射出。

如果空中每顆雨滴都像是球形玻璃容器，那全都會對光產生相同的作用。不同種類的光線，折射角度也會不同。這些光線合起來，就會產生彩虹。

為什麼比起亞里斯多德以及與他同屬古典時期或亞里斯多德學派的人士，阿拉伯的物理學家可以更清楚看透色彩的本質呢？或許是因為瓷器——還有織品與繪畫，以及各式各樣需要仰賴色彩的技能與技術。根據伊斯蘭傳統，當時的手稿都繪有精美裝飾，讓製墨工一向都有機會能摻雜混合種種顏色，而阿拔斯王朝的畫家喜歡以混色產生更細膩的色

彩。

製作色彩的專業工藝技術蓬勃發展，掀起劇烈變革，足以媲美光學領域的革命，兩者聚焦的重點也具有共通之處。比如說，也許你曾想到要問，那些沒有稜鏡的傢伙是從哪找來「球形玻璃容器」，再裝滿水，沿著陽光光束一路探究下去。以格羅斯泰斯特來說，他用的是尿瓶。早在十二世紀，醫師就會用尿瓶收集病患的尿液，評估尿色，以輔助診斷。

為了有助於診斷，他們會攜帶可能尿色與診斷結果的圖表，在現存的五種版本中，全都包含了順序幾乎相同的二十種色彩，從白到黃，接著是灰棕、深紅、暗紅、藍、綠、黃灰，最後是黑。我認為，如果你的尿是暗紅色，比起十二世紀歐洲醫生可能有辦法提供的協助，你肯定會需要醫術更好的醫生，但無論如何，上述列出的便是一種早期以工藝為基礎的色彩順序。

整體而言，色彩有其需求。席奧多瑞克與法利希解析彩虹後的數十年、數百年間，繪畫、磁磚、玻璃、織品所需的顏料與著色劑成了主要貿易商品。視覺藝術蔚為盛行，用來塗在牆上或畫布上的色彩，其製作配方也同樣用於製藥與化妝品生產。舉例來說，中世紀英國醫師吉爾伯圖斯・安格里克斯（Gilbertus Anglicus）的《醫學大全》（Compendium Medicinae）就建議，女性可以將白色南歐仙客來（cyclamen）的根部與泡在玫瑰水中的紅色亞洲巴西蘇木（Brazil wood）混合，以達成時下流行的蒼白肌膚配紅潤雙頰效果。這種

風格正值巔峰的時候，正是當代最具影響力的凱薩琳・梅迪奇（Catherine de' Medici）在一五三三年離開義大利，成為法國王后後，展現她那白配紅的嚴肅臉龐。約十年後，義大利文學家安紐洛・菲倫佐拉（Agnolo Firenzuola）在《女人之美對話錄》（Discourse on the Beauty of Women）中堅決認為，要判斷一名女性身體是否健康，只要看她是否為白臉紅頰就行了——那個時代的英國醫師留意到了這個有名無實的關聯，也持續提倡採用。由醫學教材、食譜、流行雜誌內容東拼西湊而成的書籍，遍布社會各個角落。書中推崇的產品也一樣，基本上等於是讓這些二手冊子可說是當時 YouTube 版本的化妝教學。

就像五世紀前的中國女性，歐洲女性也開始把臉（以及肩膀與胸部）塗成白色。她們使用的顏料有雪花石膏、明礬、滑石以及其他基本原料，但主要都是選擇了中國女性也擁有的原料：白鉛礦（ceruse），也就是鉛白。想一下伊莉莎白一世的晚期畫像，她在公眾場合現身時，臉上塗著厚厚一層白粉，雙頰各有一圈朱砂，當時這種打扮風格才剛過了巔峰時期。塗上滿臉的鉛是要表示自己很健康，卻也是達成相反結果的好方法。

紡織品也出現了對新染料與色彩的需求。提煉自木藍（Indigofera）植物的靛藍染劑，早已出現在世界各地——埃及人在西元前兩千四百年就已經製造出某種靛藍色了。印度的靛藍來到威尼斯的時間，最早可追溯至一一〇〇年代，這種色彩也名列在一二二八年馬賽的文件紀錄當中，稱為「巴格達的靛藍」。英國之所以與印度展開貿易，並在一六

〇二年成立東印度公司（East India Company），主要原因之一就是要取得這種染料。

隨著新色彩與這些色彩的用途深入文化之中，工匠所面臨的情況，在某些方面看來，可說是與擺弄球形玻璃與鑽研三角學的哲學家兼研究員恰好相反。正當原物理學家（protophysicist）試圖瞭解光是如何在這個世界中運作，畫家則努力想在畫布與牆上更精確呈現出這個世界，展現光的運作原理。

沒有人曉得為何一種顏色會被另一種蓋過，或是為什麼有些顏色較亮、有些較暗。這點所引發的問題相當實際。舉例來說，藝術家已經注意到，在有皺褶的衣服上，「較靠近」觀者的布料部分會顯得偏亮，較暗的偏黑區域則看起來「較遙遠」。以毫不誇張的愚蠢說法而言，繪畫就是在某種表面上小心翼翼地選擇相鄰區域色彩的一門藝術。所以，亮色與暗色的某種特點，掌握著表現出深度的祕密，而深度即是畫家在文藝復興中期開始描繪的真實世界維度。

一三九〇年代（差不多就是這時候，確切時間有點不明），切尼諾・安德烈・切尼尼（Cennino d'Andrea Cennini）撰寫了《Il Libro dell'arte》（意為《工匠指南》或《專業手冊》），主要是一本實用指南，教人把色素變成顏料，再塗到覆著溼灰泥的牆上（所謂的溼壁畫〔fresco〕），或是乾的壁板上。所有人類曾用過的顏料應有盡有，從赭石到金屬，乃至碾碎的寶石都包含在內。對於混合顏料以獲得新色彩，《工匠指南》並未大表不

贊同，比方說，在至少七種的綠顏料製作法中，只有三種是採用「純」綠。綠土（terre verte，一種通常由海綠石〔glauconite〕和綠鱗石〔celadonite〕礦物構成的黏土）、孔雀石、銅鏽蝕後的副產物銅綠（verdigris）。其他全都是各種藍與黃的混合物，像是雌黃加靛藍的組合，還有石青藍加鉛黃（giallorino），後者是來自鉛錫化合物的黃色。

切尼尼還講了一個關於自己的趣聞，顯示出他不只是個商人兼顏料製造者。他說自己跟父親在家鄉西恩納（Sienna）西邊的山丘散步時，偶然發現一個洞穴，用鋤頭刮了岩壁後，發現「許多具不同色素的礦層：意即有赭色、暗色與亮色的鐵鏽紅、藍色、白色。」（赭色大概是某種黃色的針鐵礦，切尼尼很可能把偏紅的赭色稱為富鐵黃土〔sienna〕；藍色大概是石青，一種碳酸銅；白色則是碳酸鈣。）這一道道色素層就這樣橫越穿過了地景，切尼尼說「看起來像男人臉上的傷疤，或是女人的面容」。

切尼尼就跟當時的人與其後的知識分子一樣，不是不瞭解，就是沒有把人眼所見並由大腦產生的色彩概念，與呈現出這些色彩的顏料區分開來。不過，他幾乎說中的一點，就是要如何模擬厚度，也就是維度。一三〇〇年代期間，義大利畫家處理這點的方法，便是用色調偏暗的顏色當作陰影，然後在旁邊，以互不相混的方式，畫上色調偏亮的顏色作為亮點。但切尼尼在標題名為「如何在溼壁畫上描繪服裝」的章節中，建議讀者不管手邊正在調製什麼顏色，都把它分為三碟：一碟純色、一碟與大量石灰白混合、一碟混合上述兩

者。要能做到這點，得有品質優良的白色顏料才行，若真的有，最終就會得到源自同一種顏色的三種漸亮色彩。其中的純色就會是衣物逐漸變暗成陰影的部分，靠近觀者的部分則是中間色，最亮的顏色就會是亮點⋯⋯然後，布料反射光的地方，切尼尼表示，應該使用純白。

這樣的安排還不錯，只是有個問題。陰影中的飽和色看起來像正朝著觀者而來，非飽和色則顯得像在離觀者而去。此外，由於藝術家用的色素與顏料相對亮度不盡相同，顏色搭配後看起來甚至更形詭異，像是黃色在藍色中顯得突出等等。如此產生的整體效果，幾乎讓整幅畫處於起伏不定的狀態，因為畫中顯然應該要「更靠近」觀者的部分，會有點前後搖擺不定，與「更遠處」的部分互換位置。

當時的另一位藝術家萊昂‧巴提斯塔‧阿伯提（Leon Battista Alberti）則採用其他完全不同的方法。阿伯提在一四三五至三六年間出版的著作《論繪畫》（Della Pittura）中，告訴畫家要把純色運用在**中間**的位置。亮點的色彩，他表示，應該要源自與白色混合的顏料，陰影的色彩則要來自與黑色混合的成果。但這跟切尼尼採用的那套方法一樣會有類似的問題。當顏色與白或黑混合，都會降低飽和度，不是變淺就是變深，因此在中景的部分，也就是有皺褶的布料或衣物，或是任何既不往前也不往後的部分，使用純色就會在無意間讓觀者認為這些地方應該要突出才對。但與此同時，運用白色強調的地方也會發出同

樣的訊號。阿伯提的策略就跟切尼尼的一樣，會產生起伏不定的效果，但另有原因。

為了要親身瞭解這一切，我花了一個下午的時間，漫步在羅浮宮展出相關時代畫作的藝廊之中，站在遠離整幅畫的位置，再盡可能靠近到警衛允許的程度，拍下那些衣物的照片。這麼做帶來了兩種後果。其中一個是許多其他觀光客紛紛以怪異的眼神看我，他們似乎更有興趣拿著銳劍般的自拍棒，在〈蒙娜麗莎〉（*Mona Lisa*）前面找到更有利於拍照的角度。但另一個後果更為致命。就像一而再、再而三重複同一個單字，可能會暫時讓這個單字的音義分離，我也不再能夠將畫作上的形狀視為一體了。畫中由維度與明暗光線構成的如夢似幻景象，開始分崩離析。

比如說，在安傑利科修士（Fra Angelico）於一四三〇至三二年間描繪的〈聖母加冕〉（*The Coronation of the Virgin*）畫中，偏深藍的斗篷與長袍似乎突然比畫作其他地方更向我靠攏，只除了右下方跪地聖徒身上的藍白褶邊亮點，現在看起來像是退到了偏暗陰影的後方。散布在畫面各處的粉色長袍變成了黑洞，畫布上的深度奇異點。在保羅・維洛內塞（Paul Véronèse）的〈以馬忤斯的晚餐〉（*Supper at Emmaus*, 1559）中，左側的輔祭身穿黃色披風，上面多處的隆起看起來不再像緞布或絲綢的褶皺，更像是一九八〇年代的霓虹。那巴爾托洛梅奧修士（Fra Bartolomeo）在一五一一年繪製的〈錫耶納聖凱薩琳的神婚〉（*The Mystical Marriage of Saint Catherine of Siena*）呢？就更不用說了。左側亮橙色古羅馬

式長袍發出的光輝，感覺起來像位於畫作其他部分的四英里前之處，又同時只是位於其他色塊之間的一個色塊而已。在我腦中，每幅畫都變得宛如建構主義者想解決四色地圖問題卻失敗的成果。

最後，我的雙眼開始變成鬥雞眼。於是，我放棄了，走去看某個真實的三維物體，最好表面不要有太多顏色。我的視線落在了二十世紀初的雞尾酒杯上。

針對亮度與透視之爭的這個問題，色彩理論其實向來都沒有提供解答，直到化學領域帶來了些許幫助。結果，這個解決辦法原來是一種新顏料，讓色彩混合的過程可以更受控制。十五世紀，畫家與顏料商學會在油裡混合色素，油的來源可以是亞麻仁、核桃或罌粟等等。讓有色色素懸浮在油裡，而不是採用阿拉伯膠或蛋黃，可以使顏料更有光澤、更容易折射。這種顏料產生的新黏度，讓藝術家發展出一套全新技術，可用來混合顏料，並在物體表面上塗來抹去。畫家可以塗上薄薄一層透明顏料、在顏色上覆蓋另一層顏色，或能夠抹上一大團厚塗顏料，筆觸也可以在畫面上產生堆疊或清晰的效果。顏料本身有了維度，畫作便成了三維物體。

一六五三到一六五九年間的某個時候，英國格蘭特罕鎮（Grantham）上的一名青少年買了一本小筆記本。這位年輕人（名為艾薩克·牛頓的藥劑師學徒）在筆記本上寫下自己

正在學習的科學知識。他為自己打造了一間小型工作室，放滿儀器設備，在筆記本中描述要如何運用這些儀器進行實驗，並記下自己正在讀的書的一些細節，這本書是約翰·貝特（John Bates）的《自然與藝術之謎》（Mysteries of Nature and Art），內容寫滿了如何打造像是風箏與磨坊等的指示說明。

對牛頓來說，用顏料製作墨水與塗料的配方顯然同樣很實用，因為他也辛勤地抄寫了這些內容。要製造出「海色」，就把藍色的靛藍植物浸泡在水中，再加入銅藍顏料，後者不是藍色的石青，就是綠色的孔雀石。高加索膚色：在塗上一層鉛白的雙頰上，點綴些許紅鉛，陰影處採用燈黑（lamp black）或棕土（umber），若人已經死了，那就把鉛白換成稀釋的黃莓汁液，陰影處改用靛藍。牛頓也曉得，黑與白加在一起就是灰色。

牛頓在一六六一年抵達劍橋，展開大學生涯時，對色彩與光的瞭解可能就僅止於此。在歐洲某些地區，相關知識多為機密，或並未廣為散播。但牛頓開始求學後，讀了笛卡兒（Descartes）的著作，以及羅伯特·波以耳（Robert Boyle）在一六六四年出版的《關於色彩的實驗與思考》（Experiments and Considerations Touching Colors），書中強調，至少在染色與〈繪畫的過程，誰都可以混合來自三原色的所有色彩。接著，在一六六五年，由於鼠疫導致每週數千人死亡，劍橋大學取消開課。牛頓於是回到母親在伍爾索普（Woolsthorpe）的娘家，占用一個小房間作為書房，做了幾個書架，就開始進行將定義色彩與光之現代概

念的實驗。

你現在心裡在想，故事終於要談到三稜鏡的實驗了。但你錯了，還早呢。首先，牛頓會把一根粗大的針插進自己的眼睛裡。

他想知道眼睛的運作原理，而且是親身瞭解。於是，從最初使用的手指，再換成銅片，他都一一插進自己的眼球與環繞其周圍的眼眶骨之間——我懂你的感受！——然後按壓眼睛，記錄自己看到的結果：「幻象」，他如此寫道。接著，牛頓更進一步改換成「大眼粗針」，也把它塞進眼球後方。他看到多個圓圈，「持續用大眼粗針的尖端摩擦我的眼睛時，看得最清楚」，不再移動粗針，圓圈就會消失。牛頓也在自己能忍受的範圍內，盡可能直盯著太陽看，因而發覺盯著太陽後，亮色物體看起來是紅色，暗色物體則偏藍。

只有在擔憂可能會對視力造成實際傷害後，他才不再對自己進行實驗，並在暗室中閉關好幾天，直到視力恢復。六年後，在一七二六年，牛頓告訴助理，只要自己動念想到當時的太陽殘像，他依然看得見那個影像。

這些色彩與殘像讓牛頓想知道，腦中看到的色彩與現實世界中的色彩，兩者究竟各占多少。只靠施壓就能看到色彩，也就是當色彩實際上並不「存在」卻能看到，使牛頓得以推測出「神經錯亂與夢境的本質關鍵」，他如此寫道。牛頓想瞭解光是如何產生色彩的同時，卻也領悟到**感知**這些色彩是另一項關鍵因素。若要產生色彩，不只光與化學物質得聯

全光譜 | 100

手合作，觀者的大腦也得以加以配合。

當時牛頓也在讀虎克的作品。羅伯特・虎克（Robert Hooke）為一堆倫敦有錢人擔任「實驗管理負責人」，這些人當時早已開始聚在一起，討論彼此對「實驗哲學」的共同理念。一六六二年，這群英國人為他們創設的團體取得授權，成立了皇家學會（Royal Society）。三年後，虎克出版了《微物圖誌》（Micrographia），（輔以插圖）詳細描述他透過新發明的精良器材所看到的一切，這個工具就是顯微鏡。

虎克繪製的蝨子與雪花等插圖讓《微物圖誌》大為暢銷，但牛頓認為，虎克針對孔雀羽毛如彩虹般的斑斕色彩以及玻璃薄片的觀察結果，甚至比那些插圖更加重要。就某種程度來說，即使不是經由大氣中水分子折射光所產生的結果，這兩者也是彩虹。這些現象的背後還有更為根本的原理。

好的，現在輪到稜鏡登場了。

在只有一扇窗的書房裡，牛頓關上百葉窗，然後跟法利希一樣，在上面弄出了個小洞，使細長光束能照射進來。他將三稜鏡設置好，讓光在穿透後可以在寬達七公尺房間的另一頭散開成彩虹的各種顏色，他記下看起來是藍色的光線，偏折角度比看起來是紅色的光線要大。投射距離也導致牛頓看到的色彩散開成橢圓形，而不是緊密相連的圓形，這些有色光束之間的空間大到足以插入另一個稜鏡。

第二個稜鏡折射藍光的角度比紅光要大，但這些光沒有再分離出其他顏色。藍光就是藍光，紅光就是紅光。如果再把另一個稜鏡放置在兩個稜鏡中間，使發散的光束再次聚合，將產生不同的效果。「多個稜鏡產生的紅光、黃光、綠光、藍光、紫光混雜在一起，就會出現白光。」牛頓意識到，三稜鏡不是藉由改變白光來產生色彩，白光早已透過某種方式，把所有這些色彩混合起來了。

我在此應該要指出，這項實驗聽起來很困難，也確實是如此。我買了幾個品質不錯的三稜鏡（不像我，牛頓那時可沒有亞馬遜網路商店），然後把辦公室的門窗都關起來，就跟牛頓當時做的一樣。我在百葉窗上拉開一個縫，設法在牆上投射出一道彩虹。但要對齊兩個稜鏡，讓色彩散開來，實在很難辦到。我想，這恐怕一定得有某種天分才做得到。

牛頓從三稜鏡中獲得的最大體悟，並非不同色光在穿透同一介質後，折射率會有所不同。席奧多瑞克與他同時代的研究學者已經證實這點了。就算讓單色光再穿透另一個稜鏡也不會改變，牛頓甚至不是證明這點的第一人──證明的人是十七世紀的波西米亞科學家約翰尼斯・馬克斯・馬奇（Johannes Marcus Marci）。牛頓的獨家發現是，所有那些色彩是如何混合在一起。他發覺，純粹陽光的白光，其實是所有其他色光混合而成的結果，透過稜鏡的折射，才使其分散開來。或者就像牛頓所說的，光是「由形形色色的光線構成，有些光比其他光更容易折射。」我們四周充斥的光是由順序固定的「純」色構成，而

這個順序就是自亞里斯多德的時代起，眾人不斷在尋找的目標。牛頓為這個順序想出了一個非常不錯的名稱，叫做「光譜」（spectrum）。

然後，牛頓誰也沒說，就這樣返回了劍橋。他協助一位年長導師編輯光學與色彩的著作，卻沒告訴對方自己的新發現。這位導師退休後，牛頓接任了這傢伙的職務：盧卡斯數學教授（Lucasian Professor of Mathematics）榮譽職位。牛頓這位據說上課很無聊的講師，這時才終於開始一點一滴發表自己從研究稜鏡所得出的結果。

儘管牛頓寫出的折射運算式既冰冷又毫不浪漫，卻依然有人深感崇拜。當時的皇家學會祕書是德國人亨利·歐登堡（Henry Oldenburg），工作主要是負責讓歐洲各地的研究人員能進行書信交流。（歐登堡精通荷蘭語、英語、法語、德語、義大利語、拉丁語。）一六六四年，他向皇家學會創始成員的波以耳極力推銷一個可以賺錢的構想：把所有書信整合成只供訂閱的通訊刊物。法國才剛開始出版《科學家週刊》（Journal des Sçavans），他們的編輯部也有向歐登堡邀稿。結果，歐登堡反而把先前出版的一本週刊帶到了學會的集會上，連同一份他自己想嘗試的通訊草稿或校樣——一份相似「但本質更偏向哲學」的刊物，他如此表示。於是，《自然科學會報》（Philosophical Transactions）就這樣創刊了，可說是世上首份徹徹底底的科學期刊。一份有兩三頁，要價一先令。

歐登堡聽說了牛頓正在埋首研究的主題，於是開始不斷央求他發表成果。最後，在

一六七二年二月，牛頓洋洋灑灑寫了一封長信，描述自己的研究，以為這封信會在皇家學會的集會上由人朗讀。由於歐登堡假定，任何人寄給自己的任何內容都屬於正式公開發表，於是就把那封信的內容刊登在當月的《自然科學會報》上。這時，歐登堡已經把這份期刊改為訂閱制，而這種模式是否可行，全取決於獨家內容。

《自然科學會報》自創刊以來的七年間，發表的論文格式大多遵循波以耳樹立的範本，也就是採時序敘事。現今期刊可能會遵循的格式——緒論、假設、研究方法、實驗結果、結論——當時尚未成形。牛頓寫的信一開始有點像做工精良的成品，提出了研究方法與概念，並表達這整個研究到底多有樂趣，他自己對研究發現又是多樂在其中。

然後，他似乎就放棄了。寫到一半，牛頓不再試圖用數學計算證明任何事，就只是寫下自己的理論，描述幾個實驗。這不是「我的彩虹之旅」。儘管如此，牛頓依然為世上有史以來的第一份科學期刊，寫下了有史以來的第一篇科學論文。內容還是關於色彩與光。

幾乎沒過多久，世上最聰明的一群人就開始酸他。虎克在信件內容發表後的一週內，就寫信給歐登堡，表示牛頓對折射性不同的看法錯了、對白光的看法錯了、對光是由什麼構成的看法也錯了。況且無論如何，虎克說，他早就做過這些實驗了，不覺得有什麼了不起。接下來的四年間，《自然科學會報》不斷發表針對牛頓研究成果的批評，再刊登牛頓對這些批評的回應。

真是夠了。

最終，牛頓投降放棄。他不再跟歐登堡有所交流。虎克則在一七〇三年去世，一年後，少了吹毛求疵的批評者，牛頓出版了《光學》（*Opticks*）。

在這本相當有分量的著作中，牛頓添加了一堆新難題。他先前就一直在思考原色的問題，但現在終於承認光譜是連續的，而這個連續光譜包含了無窮的色彩層次變化，也是色彩何以會改變、色彩順序何以會漸變的答案。然而，牛頓也堅決主張，這個光譜具有亞里斯多德式（與煉金術）的七種色彩：他在紅、黃、綠、藍、紫羅蘭中，加上了橙與靛藍，接著將所有色彩圍成一圈，透過根本就是他虛構的非光譜紫色，把其中一端的紅色與另一端的紫羅蘭色連接起來。以現代色彩學術語來說，他創造出一張色度圖（chromaticity diagram），試圖要量化混色的方式，似乎也呈現出色彩按順序漸變為另一種色彩。

牛頓建構的色彩順序屬於現代，有如彩虹般的漸層變化，是以自然的物理現象為基礎。不過，把色彩圍成一圈，可能是牛頓輕觸尖頂巫師帽，向鍾情於畢達哥拉斯神奇數學比例的煉金術士致意。（牛頓實際上究竟有沒有尖頂巫師帽，歷史學家對此尚未發表意見，但他無疑相當熟悉煉金術是如何看待色彩，以及色彩具有的重要性：雖然是在背地裡，但牛頓確實寫下了大量關於煉金術的內容，而且在他位於三一學院〔Trinity College〕的實驗室裡，還放置了煉金術相關的藏書，以及煉金術會用到的常見材料。）

但不像典型的煉金術士，牛頓運用的是數學。他能相當精確地計算出每個色彩之間的折射率差異，色環（color circle）也依各顏色的比例，分配到長短不一的周長，意即顏色的扇形區塊有大有小。無可否認的是，這些比例都是主觀分配的結果，跟對應音階的神祕關聯有關，但就像之後會看到的，一般人對色彩彼此是如何互有關聯的認知，一向都很主觀。這個色環逐漸成為具體表達色彩之間幾何關係的方法。簡言之，就是所謂的色彩空間。

更現代的色度學（colorimetry）對牛頓的色環抱有諸多不滿。紫色沒有出現在彩虹上，卻得在色環中占據一席之地，而且色環無法展現出一般人在紫羅蘭色與紅色混合後，實際看到的各種紫色變化。色環也絕對無法顯示出，「光譜橙」將難以跟光譜紅與光譜黃的混合結果區分開來。或許顏色如何混合這個問題最讓人困擾的地方在於，牛頓把未與白色混合的顏色放在色環邊緣，代表「純」色（儘管他不會使用這個字眼），色環中央則是白色，因為綜合所有這些色彩就會得到白光。但把白色置於中央意味著，如果把色環上任意相對的兩種顏色互相混合，**也**會產生白光。不過，這點只適用於某些顏色，因為牛頓將光譜分割成數塊。如果顏色不是「原色」，牛頓寫道，那這些顏色結合起來，就會形成「某種暗淡的不知名色彩」。這可沒幫上什麼忙。此外，上述結論也有點令人困惑，因為這種說法只適用於有色光，而非有色顏料或染料。混合顏料或染料的話，顏色會變得更

全光譜 | 106

暗，而不是更白。晚點再回來多談談這點。

不過，從另一個角度來看，牛頓的色環確實為物理學家與畫家幫上了一點忙。色環中央的全白之處，意味著色彩具有色相以外的特性。從中央的非飽和白色，經過粉蠟筆般的淡色變化，最終漸變成圓周上的最濃烈色調，現代色彩科學家會稱這種漸進變化為色度（chroma）。牛頓的色環不具有色彩的第三項現代特性，明度（value）或亮度，也就是總光含量。但人無完人。

即便這個色環的重點在於光，而非顏料，牛頓幾乎肯定是想為工匠提供一項實用工具。他在講授光學相關的課程時，經常會提到繪畫的色彩理論，到了晚年，也必定曉得陶瓷產業是同時涉及了色彩與顏料的行業。一七〇五年，牛頓這時負責管理皇家鑄幣廠（Royal Mint），反對提高英國錫金屬的價格。為什麼？原因眾多，但「陶瓷沒有錫就無法上釉，而沒上釉的陶瓷就毫無價值」，牛頓如此寫道。錫釉陶器表面富有光澤，呈現不透光的白色，等同於是一七〇〇年代的邢窯白瓷。

顏料商與藝術家對此展現謝意的方式，就是在接下來一世紀，把牛頓的混色色環納入屬於他們的傳統與觀念之中。而且還不只是牛頓的色環。自中世紀起，工藝公會便握有製造、混合、看見色彩的實用煉金術獨家祕方，這些嚴禁外洩的隱密知識只傳授給加入公會的人。（貝特的《自然與藝術之謎》，也就是牛頓在年少時期抄寫的著作，則是個例外。）

法國藝術權威皇家繪畫與雕塑學院（Royal Academy of Painting and Sculpture）於一六四八年創立，在保護該校的實務知識上，向來豎立起難以攀越的高牆，學生只有在校內上課時，才能拿實體模特兒作為參考，也經常以師徒關係為由與老師同住，這對切尼尼來說應該相當熟悉。

但在一六六六年，法國成立了皇家科學院（Royal Academy of Sciences），相當於英國的皇家學會。這些新興組織接管了散播知識的任務，科學刊物帶來的新收穫很可能不只包含了光學方面的新發現，也有織品、繪畫、染色工藝方面的新成果。加入《科學家週刊》與歐登堡《自然科學會報》行列的是法國的《藝術與工藝誌》（Descriptions des arts et métiers），專門發表針對顏料與材料的論文。甚至有期刊叫做《物理與美術之定期觀察》（Observations périodiques sur la physique et les beaux-arts），是一本探討物理與美術的期刊，很難想像這樣的組合會出現在今日圖書館的架上。

紡織品是推動工業革命的主要驅力，其所具有的重大經濟意義，促使這種期刊發表的循環成了一種回饋迴路。染工必須更瞭解自己用來為產品上色的新物質，而當市場上出現愈多新色彩的產品，市場需求與製造需求就愈大。十八世紀上半葉，從古老工藝祕笈中刨根究柢的百科全書紛紛出版，最終都收錄進法國哲學家德尼・狄德羅（Denis Diderot）編纂的三十九卷《百科全書，或科學、藝術和工藝詳解詞典》（Encyclopédie ou Dictionnaire

raisonné des sciences, des arts, et des métiers）。這些新出版刊物的重點，就在於要讓更多讀者能夠獲得實用色彩與色彩科學的知識。

假如牛頓沒有絞盡腦汁瞭解光與色彩的原理，上述傳播相關知識的情形就不會發生了。牛頓告訴瑞典的科學家與神祕學家伊曼紐・史威登堡（Emanuel Swedenborg），他日常鑽研色彩的心路歷程，「這比世上的色彩還要來得明亮、豐富多變。」就算牛頓只是碰巧投入上述研究，他對這些色彩的描述（或者也許是有人描述這些色彩這點），毫無疑問就改變了人類對自身與色彩之間關係的看法。牛頓在讚頌身材矮小的死對頭虎克時，表示自己是站在「巨人的肩膀上」。但撇除他話中的諷刺挖苦，這些巨人指的就是海什木、法利希、格羅斯泰斯特、培根、笛卡兒等人，他們透過自己對色彩與光的研究，實際發明出一套科學方法，成為牛頓整合一切的最終頂石。觀察、假說、數據、數學分析，這些工具跟裝滿水的球形玻璃與三稜鏡一樣，都是解開彩虹之謎的關鍵。多虧有科學的誕生，色彩才變成了文化。

亞里斯多德眼中所見的彩虹、色彩與光，在他的譯者看來幾乎無法理解。要搞清楚他以及與他同時代的人到底在講什麼，更別說要證明，這項挑戰對在巴格達或開羅或巴黎或劍橋的物理學家來說，肯定看起來像是一道幾乎無法攀登的牆。但在經過兩千年的時間，這道牆垮了。由於直盯著太陽、太陽發出的色彩、地表上的色彩，最早一批科學家瞭解

到，這個世界屬於可知事物。彩虹則是介於光和可視色彩之間的橋梁。

題外話，這門科學的誕生與系統化，將會讓格雷葛感到灰心喪志，也就是那位在康瓦耳發現鈦的科學家牧師。格雷葛的論文有在倫敦皇家學會的成員面前由人朗讀，但因為他急著發表，在一七九一年詳細描述實驗後，就寄給了德國科學期刊《化學年刊》（Crell's Annalen）以及法國的《物理期刊》（Journal de Physique）。那時候，《自然科學會報》已是聲名卓越的英文科學期刊，名列全球出版共約五十份的期刊之中。期刊取代了私下通信，成為研究人員交流成果與假說的主要媒介，雖然期刊沒有向大眾開放訂閱（可以說絕大多數至今依然如此），卻改變了眾人對已知事物的瞭解，以及將其告知彼此的管道。

不過，唉，原來《自然科學會報》有一條規矩，禁止刊印任何已發表於其他期刊上的內容。對於格雷葛嘗到的苦楚，今日的科學家可能會感同身受。他們會認得這種排他性就是「英格爾芬格規則」（Ingelfinger Rule）。這是指在一九六九年，《新英格蘭醫學期刊》（New England Journal of Medicine）的編輯法蘭茲・英格爾芬格（Franz Ingelfinger）告知研究人員，他不會在自家期刊上刊登任何曾在別處發表過的論文。不管是在一九六九年還是一七九一年，這麼做的目的都是要檢核是否有不符規定且未經審查的研究，也代表著期刊的排他性與優越地位。《化學年刊》並非無足輕重，但重要程度卻也不及《自然科學會報》。格雷葛錯過了這個可獲得永垂不朽名聲的機會——這件事讓他一輩子耿耿於懷。

第四章　鉛白貿易

在美國殖民時期早期，任何一種油漆都要價不菲，只要使用油漆就會遭人白眼。鮮豔多彩的衣物與建築，又是另一種有罪的輕浮表現。一六三九年，湯瑪斯‧艾倫（Thomas Allen）牧師面對麻薩諸塞州查爾斯頓（Charlestown）的鄰里指責他竟敢坐擁一間室內油漆過的房子時，必須挺身捍衛自己，在證明塗油漆的是前屋主後，鎮上居民便不再騷擾他。而在紐約，喜歡塗點油漆的荷蘭移民到處都是，對色彩的規範就沒那麼嚴厲了，但一般來說，殖民時期的住家都是以粗加工木材建成，屋內也許會粉刷，那漆上的就會是碳酸鈣或石灰。據稱，波士頓的首座教堂從未塗過油漆，在一六七〇年的麻州勞工清單上，也沒有列出半個油漆工。

人是有可能因為把東西徹底塗成白色，而得以逃過一劫。除了石灰外，人類世界中的白色大多都源自一種至少可追溯至古埃及的顏料：鉛白。

鉛白最為人所知的用途，可能是化妝品。古希臘哲學家贊諾芬（Xenophon）在西元

前三六二年左右寫下的《經濟論》（Oikonomikos），就有談到以鉛白製成的化妝品，添加

了朱草（alkanet）染色。贊諾芬後又經過七世紀，在西元三九四年，聖經學者聖傑羅姆

（Saint Jerome）向一名寡婦建議，如果想保持信仰貞潔，便完全不能碰化妝品。「身為信

仰基督的女性，臉上哪裡容得下胭脂與鉛白？一種假冒成臉頰與雙唇的自然紅潤色澤，另

一種則假裝是臉龐與頸項的白皙外觀。兩者只會點燃年輕男性的慾火，刺激淫慾，同時還

象徵著不貞潔的心靈，」聖傑羅姆寫道。他幾乎是在為毫無自知的典型性別歧視做總結，

因為當色彩成了女性運用的一種手段後，西方知識分子立刻就想棄若敝屣。事實上，「陽

性」形式與「陰性」色彩的相對概念，從古至今貫穿著西方思想。即便古希臘時代的雕像

與建築普遍都富有色彩（我晚點會再多談），柏拉圖與亞里斯多德依然主張，形式比色彩

來得重要。在文藝復興早期，雕像如果沒有上色並加以裝飾，當時的人會認為，原因就只

是製作者或委託人沒有錢為雕像增色，但達文西與米開朗基羅改變了這種風氣。兩人都表

示，雕像的重點應該擺在純粹的表現形式上，色彩則是輔助性支架——藝術家兼作家的

大衛・貝奇勒（David Batchelor）便認為，在西方的設計與藝術史中，這種感性一直占據

著主導地位。

然而，儘管聖傑羅姆如此告誡，歐洲女士普遍還是繼續使用同樣的化妝品。至少從

十六世紀起，威尼斯鉛粉（Venetian ceruse）就是化妝品的主要原料，這種鉛粉又稱為

「土星之靈」（譯註：spirits of Saturn，在煉金術中，象徵土星的符號與鉛相同），混合了鉛白與醋。臉部與胸部塗得極白的妝扮風格，在歐洲文藝復興時期又捲土重來，一直流行到十八世紀末。這種風格卻有其代價，因為威尼斯鉛粉會導致掉髮，或許有助於解釋伊莉莎白時代的女性為何會流行剃掉瀏海。

鉛白也是藝術家使用的基本款顏料。一二九二到一三五二年期間，在西敏宮（Palace of Westminster）聖史蒂芬禮拜堂（St. Stephen's Chapel）的粉刷預算項目中，就列有鉛白。切尼尼在《工匠指南》中提到鉛白是常見的顏料，卻也警告若鉛白用在室外，可能會變黑。鉛白的人氣並未因此下滑。

鉛白為什麼如此廣受歡迎？「製作顏料的過程，不單單只是在製造顏色，」美國國家藝廊（National Gallery of Art）的保存部門科學研究主任芭芭拉．貝里（Barbara Berrie）表示，她研究的是歷史顏料，並在二〇一二年寫了一篇論文，標題令人滿意地取為「來自威尼斯的鉛白：比蒼白更白的色調？」（Lead White from Venice: A Whiter Shade of Pale?）。貝里告訴我，顏料的特性會受種種因素影響，例如粒子大小、粒形均質與否、色素與黏合劑的比例、黏合劑類型等等。如果讓粒子大小保持一致，粒形偏平，製造出來的顏料用畫筆推開時，就會維持流體狀，但不推開時就會是固體狀（這種現象稱為觸變性〔thixotropy〕）。來自威尼斯的最高級鉛白顏料具有六角形的扁平晶體結構，大小正好可

以稍稍折射射紫外線（這點非常有益於產生亮白色），就算拿來當作在畫布上塗抹厚厚一層的厚塗顏料，觸變性也足以使人畫出明確清晰的線條。你喜歡義大利文藝復興時期多索·多西（Dosso Dossi）的〈風景中的瑟西與愛人們〉（Circe and Her Lovers in a Landscape, 1525）中，水上漣漪的光波，或是丁托列托（Tintoretto）〈加利利海上的基督〉（Christ at the Sea of Galilee, 1575-80）中，基督長袍上的亮點處嗎？那你就跟從古至今的多數人類一樣，也喜歡鉛白。

隨著北美殖民地日益繁榮、更為開放，當地的色彩文化也出現了變化。幾乎每個人都會為自家住宅、穀倉、所有的一切，以「西班牙棕土」粉刷油漆，這是一種把紅赭土加入牛奶的塗料。但錢夠多的話，這種塗料只不過是底漆。到了一七一〇年，當地報紙為昂貴的進口有色油漆大打廣告，這些顏色包括印度紅、橄欖綠、南瓜黃、灰色、藍色。「室內裝潢的話，藍色與綠色的油漆最受歡迎，通常會摻一點黑色，讓綠色變成橄欖綠或讓藍色變成灰藍。鮮豔的色彩可見於上漆的地板、灰泥牆面、木製品上。聚會場所似乎向來偏好白色、灰色、珍珠色調、岩石色系，」色彩史學家法柏·比練（Faber Birren）在一九四一年如此寫道。

不久後，民眾可取得的顏色愈來愈多。朱砂、銅綠、棕土，你也能買到群青（ultramarine）、那不勒斯黃、荷蘭粉──前提是你有錢買得起。

總而言之，色彩已步入工業化時期。新顏料愈來愈容易入手，讓整個世界徹底改頭換面，不論是在牆上、布料上、物品上皆然。其中一個關鍵因素，就是隨處可得的鉛白，因為鉛白不只是塗料，也是其他有色塗料中的乳白劑、增效劑、增亮劑。即便如此，大眾還是渴望有更多色彩。

他們就要心想事成了。十八世紀末以及十九世紀大半時間，重點都擺在追求新色彩與製造它們的新方法，這段期間也是瞭解一般人如何實際看到這些顏色的最豐收時期。

這些問題不單單只屬於學術或理論的範疇。如果想不斷製造出新顏料，當然就必須瞭解其化學與物理特性。不過，除了製造配方外，還必須知道應用後，這些色彩在人的眼中看起來會如何。自然色彩與人造色彩俯拾皆是，卻無人提出背後成因的理論構想。

一七五〇年代中期，威尼斯仍在生產最純也最昂貴的鉛白——目的大概是為了化妝品。英國與荷蘭製造的是用來當油漆的工業化產物。兩國數一數二大的市場就是北美殖民地，白色在當地已經成了正統房屋的正統顏色，百葉窗一般則漆成綠色，也就是銅綠，或是靛藍與藤黃（gamboge）的混合物。「那是一種新色彩，嶄新的色彩，新得有如受國會解放的民主色彩，」歷史學家約翰・史帝爾戈（John Stilgoe）寫道，「對比田地的春季之褐、夏季之綠、秋季之黃，以白漆粉刷的住宅顯得更為重要……白色強調了從荒野開墾

成農地的過程，也宣告著每間農舍之於國家政體所代表的意義。」

尤其，英國是將鉛白進口到北美的主要大國。事實上，鉛白名列一七六七年《湯森關稅法案》（Townshend Act）的課稅產品清單，這項法案與其他法規最終引燃了美國殖民者對於被徵稅卻沒有自己的國會代表的怒火，並間接導致獨立戰爭爆發。

等到獨立戰爭如火如荼展開後，鉛白開始被視為出自敵方之手的舶來品。假如不是名為山謬‧維瑟里爾（Samuel Wetherill）的費城木匠，鉛白的供應本來可能會完全斷絕。

一七七五年，身為貴格會教徒的維瑟里爾加入了對抗英軍的行列。他與人共同創辦公司，生產最初由殖民者商業化的服飾，等到獨立戰爭結束後，維瑟里爾賣掉費城工廠的所有紡織生產設備，下定決心要開始打造屬於自己的染料，而不是繼續從別處購買。維瑟里爾父子公司在信箋的信頭處，加上了這句話：「我們既是藥商，亦是販售油與色彩之人。」他們賣的油漆最終會塗在這個新生國家各地的牆上，並促使該國一個重大產業誕生。

一八〇四年，維瑟里爾在費城設立了生產鉛白的工廠，卻慘遭祝融燒毀，原因很可能是有位工人縱火，這個人背地裡是一家歐洲鉛白製造商派來的特工。一八〇九年，維瑟里爾又捲土重來，聯合其他三間費城公司興建新工廠，賓州因此壟斷了兩種顏料的北美市場：鉛白以及透過燒烤鉛白所得的鉛丹。

英國的鉛白製造商可不只是（據說！）燒了維瑟里爾的工廠。他們擁有的優勢就是設備完善的工廠與較為龐大的顧客群，因此發動了價格戰，削價到幾乎快讓維瑟里爾關門大吉的地步。最終，**真正的戰爭**，即一八一二年的第二次獨立戰爭，再次中斷了英國的進口，拯救了維瑟里爾。只不過由於製造子彈需要鉛，讓他的公司無法取得最重要的原料，於是在一八一三年，維瑟里爾家族買下了已知含有鉛礦床的農場自行開礦，打造冶煉廠。該公司也將產品線擴展到其他鉛製顏料，包括密陀僧（litharge）與鉛橙（orange mineral），用於染色以及製造胭脂朱砂紅。

鉛白作為色彩製造技術的基礎，已有數世紀的歷史。但即使如此，要製造鉛白並非易事，尤其是要達到工業產量的話。

在維瑟里爾位於費城的工廠，工人會先鎔化鉛塊，再倒入邊緣凸起、長約一公尺的木樂中，大部分的鉛會流出去再回收，重新進行同一道加工程序，木樂上的鉛則會冷卻，形成細長薄片。其他工人會把薄片捲成寬鬆的圈狀，放入底部有醋的陶罐裡，再蓋上木板，再在上頭堆疊更多陶罐，直到約六公尺高，每一大疊陶罐最終會含有二十至三十噸的鉛。接著，他們會用新鮮糞肥塞滿陶罐之間的縫隙。

所以，**這**可不怎麼好聞，特別是糞肥會經過兩個月的分解，為陶罐加溫，使內部的醋蒸發。整個化學作用就是始於它……醋即是醋酸（CH_3COOH）。鉛在長時間接觸醋的蒸氣

後會與氧化物，形成氧化物，再與碳和氫氣結合的話，就會變成醋酸鹽，最後跟來自糞肥的碳酸結合，碳酸鹽就出現了。碳酸鉛會在剩餘的鉛片捲上析出為白粉狀沉澱物。沖洗並風乾這些粉末，再混入亞麻仁油後，正如年輕的威廉·維瑟里爾（William Wetherill）在他發表於一八二四年的那篇賓州大學論文中所寫道，「就形成鉛粉或商用鉛白了」。

鉛白與其所產生的色彩逐漸成為某種文化圖騰的象徵。舉例來說，或許你曾在高中時讀過赫曼·梅爾維爾（Herman Melville）在一八五一年出版的小說《白鯨記》（Moby-Dick）？但就算如此，你大概也不記得這本書的內容很棒了。但《白鯨記》確實很棒。這本書風趣奇特，並深入探究（在此用了雙關，但我不怎麼後悔）美國當時最大的產業之一。特別是其中一章，證明了我的看法。在「巨鯨之白」中，梅爾維爾試著解釋抹香鯨莫比敵為什麼是白色。白色當然是很漂亮的顏色，梅爾維爾表示，但「在這種顏色的最深沉概念中，還是隱藏著某種不可言喻的特質，讓我們在看到雪白色時感到驚慌惶恐，其威嚇的效果更勝於血紅色」[1]。這包括了北極熊，以及大白鯊。「那最令人害怕的死神以擬人化的形象出現時，就是騎在一匹蒼白的馬上。」[2]

你以為梅爾維爾過度誇大白色了嗎？他心知肚明。「但或許有人會說，這個完全都在探論白色的篇章，只不過是你這懦夫的絮語，你的靈魂已經豎了白旗。伊什梅爾，你已經向憂鬱症投降了。」[3]

白鉛篇章。

真是棒透了！《白鯨記》[1]中的這一章真的就是由白色主宰，這個色彩也相當沉重危險，就像鉛白以及投降的白旗。所有色彩都獨一無二，但白色卻比其他顏色更來得特別。

但關於剛才提到的這個白鉛篇章呢？看來，涉及白鉛的事業還有好幾個問題有待解決。

即便是最高級的鉛白製油漆，也深受切尼尼在一四二〇年代就發現的問題所苦：暴露在空氣中就會變黑。到了一八〇〇年代，化學家曉得原因了。空氣中因燃燒煤而產生的硫，與鉛白產生反應後，就會使其顏色反轉，若煙灰落在塗層的粗糙表面上，情況會更加惡化。

然後，油漆就剝落了。油漆塗完後的四個月到一年之間，鉛白會從基底脫落，化為白色的細小粉末。沒有人能確定為什麼鉛白會像這樣「粉化」，各種假設應有盡有，從

1 譯按：此處中譯參照赫曼・梅爾維爾著，陳榮彬譯，《白鯨記》（新北市：聯經，二〇一九年），頁二三八。

2 譯按：此處中譯參照赫曼・梅爾維爾著，陳榮彬譯，《白鯨記》（新北市：聯經，二〇一九年），頁二三一。

3 譯按：此處中譯參照赫曼・梅爾維爾著，陳榮彬譯，《白鯨記》（新北市：聯經，二〇一九年），頁二三五。

油性黏合劑中的脂肪酸成分，乃至肥皂的成分——沒錯，就是你洗手用的肥皂，但更具體而言，就是有機化學所說的脂肪酸鹽。一九〇九年，在底特律的尖端鉛白與色彩工廠（Acme White Lead and Color Works）擔任首席化學家的克里弗德‧戴爾‧霍利（Clifford Dyer Holley）引述某位專家，表示這種現象不是毛病，而是特色。「鉛白粉化雖然令人反感，卻不完全都是壞處，因為粉化後，表面會變成適合塗上一層新漆的絕佳狀態，」他如此寫道，「在他那白色漆的黑色烏雲中，找到一絲透露著希望的曙光。

但其實，鉛白產業本身還有更大的問題。負責製造鉛白或甚至是任何與鉛白有長期接觸的人，最後都病入膏肓。每個人都曉得這件事，而且已經知道很久了。

古羅馬建築師維特魯威（Vitruvius）知道製造鉛白很危險，羅馬帝國大量用鉛來製造水管的危險性當然不在話下。（拉丁文的鉛是 plumbum，所以才稱負責處理水管的人為「plumber」〔水管工〕。）老普林尼也曾警告說，為了讓葡萄酒變甜，添加薩帕（sapa）這種糖漿會使太出現「手顫抖……麻痺的情況」，而末梢神經損傷與手腳無力，確實是急性鉛中毒的早期症狀。

但這些警告沒有造成半點影響。一九九四年，有個研究團隊針對從格陵蘭地下六二〇至三五〇公尺深處鑽探出來的冰芯進行研究，這段深度的地層可追溯至西元前五百年（嚴格來說差不多是可看到重金屬沉積的最久遠年代）到西元三百年間，橫跨古希臘羅馬時

代。然後，汪，他們確實找到鉛了。整個北半球的鉛含量居然是自然背景含量的四倍之多。在希臘羅馬時期的世界，鉛含量高達二十世紀中葉大量使用有鉛汽油結果的百分之十五。

所以，在一七○○年代晚期，大家當然曉得鉛白會造成的危險。可說是美國首位科學家的班傑明·富蘭克林（Benjamin Franklin），曾在一七八六年的信中回憶起小時候，法規通過明令禁止新英格蘭地區的釀酒廠使用鉛製蒸餾釜頂蓋與蟲桶冷凝裝置，他還寫下自己青少年時期在倫敦印刷廠工作時聽到的警告，提醒他別把鉛字放在爐火前，因為他的雙手可能會不聽使喚——「抖手」，他們是如此稱呼。富蘭克林想起自己曾問說，為什麼一七六七年在夏里特醫院（La Charité）接受治療的眾多職業名單上包含了士兵，這間位於巴黎的醫院專門醫治鉛中毒。「這些士兵受畫家雇用，負責研磨顏料，」富蘭克林得到了這樣的回答。而現在，漆上鉛白的美國住宅正將「有害粒子與物質」瀝濾到從屋頂流下來的水中。

鉛的毒性機制直到二十世紀才完全研究出來，結果可說是糟透了。即便血中只含有微量的高濃度鉛，鉛都會取代酶本身具有的鈣，由於這種酶得以讓腦中的神經元發揮作用，意味著鉛會破壞神經元傳送與接收訊號的能力。鉛會黏附在蛋白質上，中斷酶的活動；鉛也會損害轉送 RNA（transfer RNA），這種遺傳物質會將胺基酸運送到負責把它們組成

蛋白質的細胞機器中；鉛還會進入粒線體，也就是細胞內的發電廠，擾亂新陳代謝功能。鉛還會妨礙人體製造足夠的髓磷質（myelin），也就是保護神經元表面的髓鞘，更會讓血腦障壁失去作用。這一串的重點就是，別讓鉛進到體內。

鉛會破壞合成血基質（heme）的生化反應路徑，也對還在形成中的星狀細胞（astrocyte）特別有害，前者是負責在血中攜帶氧氣的分子，後者則負責保護中樞神經系統。鉛還會妨礙

但不用鉛白，還有什麼其他選擇？

一七八〇年，有位法國化學家提出了取代鉛的可能方案——不是第戎學院（Academy of Dijon）的貝爾納‧庫爾圖瓦（Bernard Courtois），就是吉東‧德‧莫爾沃（Guyton de Morveau），或者也許兩人皆是。兩人都提議用氧化鋅來製造白色顏料，這是一種在製造黃銅時會產生的白色穗狀副產物。中世紀煉金術士向來都對彷彿神奇地從其他金屬衍生出來的白色神祕物質很感興趣，他們稱其為 nix alba 或 nihilum album，意為「白雪」，或者你很迷煉金術用語的話，就是「虛無之白」。

庫爾圖瓦和德‧莫爾沃清楚鉛毒性會造成的恐怖後果，而氧化鋅卻不會對人體健康造成什麼明顯影響。（吸入過多剛製造好的氧化鋅，會使人產生一種帕金森氏症顫抖，叫做氧化顫抖或鋅寒，就是諸如此類的稱呼。）以這種物質製成的顏料，在接觸到硫煙後，不

會像鉛製顏料一樣變黑，但氧化鋅顏料要花很長一段時間乾燥，也往往會形成更薄、更易損壞的膜層。儘管如此，他們研發出來的產物不會使人癲癇、不孕、癱瘓，所以就當作成功了吧。

缺點：一七〇〇年代晚期，鋅白要價高達鉛白的四倍。光是這點，就足以讓鋅白無法流行起來，直到一八三〇年代，著名的顏料製造商溫莎牛頓（Winsor & Newton）用鋅白調製出熱門的水彩顏料「中國白」（Chinese white），法國承包商兼油漆工的E・C・勒克雷爾（E. C. LeClaire）甚至開始更進一步推廣使用鋅白。

問題是，勒克雷爾的客戶都還是要求他用純鉛白油漆。於是，勒克雷爾騙了他們。

一八四七年，他上工時反而開始用鋅白油漆，只有一小塊牆壁是用鉛白來塗。勒克雷爾因此獲頒了法國榮譽軍團勳章（Legion of Honor），最重要的是，他讓法國政府改簽鋅白的承包合約，更進一步降低了製造價格。

但他顯然僥倖成功了。這當然只維持到塗上鉛白漆的部分開始變黑、粉化。客戶抱怨時，勒克雷爾就會說「Voilà！（法文的「看吧」）」（我想是因為他是法國人），揭露那些粉狀灰牆塗的是鉛白漆，品質實際上比他用的鋅白漆還差。勒克雷爾因此相信這麼做居然能奏效，因為比起一般可能偏黃的鉛製白漆，鋅製白漆往往色調偏暖、更為澄澈。

美國實業家最終自行想出了足以競爭的製程，其中一位就是山謬·維瑟里爾的孫子，他肯定被維瑟里爾家族視為異類，因為他沒有在鉛業闖蕩，而是為紐澤西鋅公司（New Jersey Zinc）效力。另一場橫跨大西洋的白顏料價格戰又開打了。到了一八八○年，就顏料產業的商機來說，鋅在美國是占最大宗的金屬商品之一。鋅本身並不是多棒的家用油漆，但跟其他的白色顏料或顏色混合後，效果相當不錯。

這點可說是相當關鍵，因為科學正在為市場帶來愈來愈多新顏料。一八五六年，化學家威廉·珀金（William Perkin）試圖合成抗瘧疾奎寧的替代物時，意外從煤焦油中合成了苯胺紫（mauveine）。一種淺紫（mauve）顏料。就是這股火花點燃了多彩的爆炸結果。

珀金採用的試誤法又帶來了更多刻意產生的化學成果，苯胺黃（aniline yellow）與俾斯麥棕（bismark brown）是在一八六○年代早期最先誕生的「偶氮染料」（azo dye），茜素則在一八六八年開啟了製造蒽醌染料（anthraquinone dye）的可能性。忘了赭石、茜草、普魯士藍（Prussian blue）吧，現在，世上到處都是碘猩紅（iodine scarlet）、鉻黃（chrome yellow）、翡翠綠（emerald green）、氧化鉻綠（chromium oxide green）、錳紫（manganese violet）。十九世紀，大眾可取得的顏料數量增加了一倍。

在所有這些新色彩當中，根據應用方式，或多或少都需要白色顏料才能呈現出該有的顏色。苯胺紫是首個有機合成顏料，也是一種染料，代表這種顏料會附著在其他有機物質

上，像是布料，但同時也能與鉛白或鋅白充分結合，形成「色澱」（lake），這是指可以當成塗料成分的染色顏料。

在藝術界，畫家開始拿鉛白與鋅白做實驗，特別是用來加強切尼尼與阿伯提談論過的「底色」。梵谷甚至先用一種，再用另一種，畫出同一幅畫的不同版本，他也經常在寫給弟弟西奧的信中抱怨，鋅白要花多久才會乾，又有多貴——他屢次在信中寫說要訂更多顏料，軟管裝的鋅白顏料就時常出現在購物清單上。

對於要使用哪種白色顏料，藝術家的考量（與重新考量）因素眾多。就算他們不操心鉛帶來的健康問題，因為這對製造顏料的人來說影響更大，鉛白往往還是會變黑。「氧化鋅不會變黑，所以是易產生變化顏料的替代品，他們原本是這麼認為，」貝里說。

但鋅跟鉛一樣，表面也不會形成薄膜，於是，油漆製造商往往最終把兩者混合，尤其是室外用的油漆。但這麼做的問題是，鋅白漆所產生的結果甚至比粉化還糟。這些白漆會「碎裂剝落」，形成像是曬傷皮膚般脫落的外層。「鋅白漆由於這種特性而備受讚賞，」貝里說，「儘管最表層的漆確實剝落了，但剝落後，你家卻會看起來像剛塗完油漆似的。」再加上，呈現出來的顏色也不同了——不是所有白色都長得一樣。鉛白比紙張要來得更白，鋅白的白則較為柔和。

到了十九世紀晚期，鋅白漆的需求增加，但打贏白漆之戰並讓人造世界變得更明亮

的，卻是有著千年歷史的鉛白。據估計，有家英國製造商一年就生產五萬噸，美國則增加到年產七萬噸。五顏六色世界換來的是中毒的代價，而算這筆帳的時間就快到了。

一八五九年，小說家狄更斯決定動用自己的財產，清楚呈現出他筆下故事所隱含的根本政經情勢。他創辦了文學週刊《一年四季》（All the Year Round），並負責撰寫專欄。由於我本身就是新聞記者，請容我說，這真是個絕妙的騙局。

在狄更斯式倫敦中最狄更斯式的某個社區，有一間新成立的東倫敦兒童醫院暨婦女藥房（East London Hospital for Children and Dispensary for Women），狄更斯在此遇到了名叫奈森尼爾・海克弗德（Nathaniel Heckford）的醫師，他同意帶狄更斯到處看看。狄更斯在〈東方的一顆小星星〉（A Small Star in the East）這篇文章中，講述了這趟發生在一八六八年導覽之旅的故事，這則故事後來翻印收錄於《非商業旅人》（The Uncommercial Traveler）一書中。狄更斯進入一間又暗又破的廉價公寓，唯一的光源是一小團爐火，等到他眼睛適應後，看到「地板上的一個角落有一團褐色的可怕東西」[4]。那團東西原來是名為瑪莉・赫利（Mary Hurley）的婦女，整個人蜷縮在床上。房間裡還有另一名婦女正在煮飯，狄更斯於是問她，躺在床上的人究竟是誰。

「那是住在這裡的可憐傢伙，先生。她狀況很糟，已經這樣很久了，也不可能再恢復健康了。她白天睡整天，晚上整夜醒著；是鉛造成的，先生。」

「是什麼造成的？」

「鉛啊，先生。一定是那些鉛工廠，女人只要早點到鉛工廠登記，而且幸運獲得雇用，就可以在那裡工作一天，賺個十八便士。她就是鉛中毒了，先生。有些人的速度很快，有些人比較慢，也有些人不會中毒——可是這樣的人很少。這和每個人的體質有關，先生。有些人的體質比較強，有些人比較弱；她中毒的情形很嚴重，先生，腦子一直從耳朵流出來，痛得她都快受不了了。」5

赫利是急性鉛中毒的受害者。但原因並不在於她的體質，也就是狄更斯消息來源的說法，而是因為赫利在鉛白工廠克盡職責的期間，長期暴露於氣膠鉛塵之中。工業化讓鉛中毒成了大患，嚴重到像狄更斯這樣專門揭發醜聞的人會動筆探討，也讓不切實際的醫師會

4 譯按：此處中譯參照查爾斯·狄更斯著，陳信宏譯，《非商業旅人》（新北市：衛城出版，二〇一二年），頁三六四。

5 譯按：此處中譯參照查爾斯·狄更斯著，陳信宏譯，《非商業旅人》（新北市：衛城出版，二〇一二年），頁三六四至三六五。

想採取行動，使受害者不再出現。

後者指的就是湯瑪斯・奧利佛（Thomas Oliver），這名蘇格蘭醫生在一八七九年搬到新堡（Newcastle），擔任杜倫大學（University of Durham）的生理學系講師。新堡是座工業化城鎮，奧利佛最初就是在當地的皇家維多利亞醫院（Royal Victoria Infirmary）見到鉛中毒的病患，都是因為該地區冶煉、製陶（會使用鉛釉）、製造鉛白的工作才導致發病。

二十年後，奧利佛成了檢討鉛白產業健康問題的政府委員會一員。維瑟里爾的費城工廠當初是採用人工方式，將碳酸鉛與黏合劑、糊劑混合，這道程序透過現代技術大規模化後，危險程度更甚以往。奧利佛發現工人（主要是女性）都要親自搬運裝有鉛白糊的未加蓋盆子，在因蒸氣而升溫的房間內來回進出，與鉛產生的粉塵和蒸氣近距離接觸。比起工廠的任何其他工作，上述勞動情形才是使人出現更致命鉛中毒症狀的成因，而負責這份工作的女性流產與不孕的比例都高出許多。

奧利佛最終遊說成功，促使法規通過，禁止女性從事這項工作，雖然有助於解決鉛中毒的問題，卻也正是這種性別歧視，導致女性無法像男性一樣得到良好的雇用機會與補償：在職業衛生概念誕生之初，實務考量更著重於女性可能懷上的寶寶健康，而不是女性本身。「從我致力於保障女性勞工能從危險的製鉛過程中獲得解放，並取得成功後，已經過了將近二十年，儘管多年來，我一直都是製造商與某些勞工公會的眼中釘，如今的事態

發展強烈證明了我提供的建議具有正當理由，」奧利佛在一九一一年於倫敦優生學教育學會（Eugenics Education Society of London）演講時如此說道。（對，我知道優生學很糟，但在一九〇〇年代早期卻是一門備受敬重的科學。）

奧利佛所做的可不只是讓女性被工廠解雇。他還使英國制定出針對整個產業的更嚴格職業安全規定，包括設置更完善的通風系統和自動化烤箱，減少與原料鉛粉接觸的機會。

從製鉛業獲利的人都反對所有這些規定。霍利就在他一九〇九年出版的歷史書《鉛製與鋅製顏料》（*The Lead and Zinc Pigments*）中，對鉛帶來的職業衛生擔憂嗤之以鼻。

「儘管油漆工確實或多或少受鉛中毒所苦，但通常都是由於平時缺乏良好的整潔習慣，因為對保持清潔一絲不苟的油漆工，鮮少受到影響，」赫利寫道。塗料製造商馬克西米利安·托赫（Maximilian Toch）在極具影響力的《塗料的化學與技術》（*The Chemistry and Technology of Pains*）一九一六年版本中，承認鉛白具有毒性，卻也表示塗了鉛白漆的表面都安全無虞。「鉛具有的毒性，是作用在負責製造鉛白的工廠工人。」托赫寫道，「以及漫不經心使用鉛白漆的油漆工身上。」（鉛中毒如果只適用於這兩種情況，前提就得是小孩子沒有暴露在氣膠鉛塵下、沒有在充滿鉛塵泥土的地方玩，或沒有吃下從老舊牆面剝落的鉛薄片，因為鉛依然跟摻入羅馬薩帕糖漿〔sapa〕的那時一樣，嚐起來很甜。）優良工廠只需要做好健康預防措施，托赫寫道，像是在工人喝的水中放入碘化鉀。書中的內容

證明了狄更斯當初描述鉛中毒情形的影響有多大，因此即便已過了四十多年，托赫仍覺得有必要叫讀者忽視那篇製造恐慌的文章，他還把文章的標題搞錯了，再不然就是嘲弄地稱為「東方的一顆明星」（A Bright Star in the East）。

由於利潤如此可觀，不論人力上會付出多少代價，製造商都不願意用其他原料取代鉛，實際上還曾試圖把鉛轉化為一種優良品。他們請政府規定要在油漆上添加標示，以便抗衡當時剛通過的《純淨食品與藥物法》（Pure Food and Drugs Act），目的不是告誡民眾要遠離「偽」無鉛油漆。如今是謝爾溫威廉斯公司（Sherwin-Williams Company）品牌代表的「荷蘭男孩」（Dutch Boy），其油漆標誌最初在一九○七年出現時，是美國全國鉛業公司（National Lead Company）為了保證商品品質純粹、全部都以鉛製成的產物。儘管歐洲各國在一次大戰前的十年間就已經禁用鉛了，但美國一直到一九七○年代晚期才跟進。每個人都曉得需要比鉛更好的替代物，卻沒有人想得出辦法。

現在，我們得稍微倒轉一下時光，讓科學家跟上油漆工的腳步。

一七○四年，牛頓出版《光學》的同一年，雅各·克里斯多夫·勒布隆（Jacob Christoph Le Blon）──或寫成詹姆士·克里斯多夫（James Christopher）、雅各·克里斯

多福（Jakob Christoffel）——發明了一種簡單方法，得以複製油畫上的精緻全色色彩。

勒布隆不是唯一在鑽研後世稱為彩色印刷的人。彩色印刷的歷史至少可追溯至一三〇〇年代，而利用多個印版產生圖像的概念，且每個印版各自塗上不同顏色，則可追溯至一五〇〇年代的最初十年。但勒布隆採用的方法，既不會造成太大影響，也相當巧妙。他把油畫分析拆解成紅藍黃的組成顏色——勒布隆對此可是擁有絕妙的嫻熟本領。接著，他在刻好的每塊金屬印版上，只塗了其中一種顏色的油墨。這些油墨實際上並沒有混合在一起，只是印到頁面上時會與彼此相鄰，結果，只用這三種顏色，就能仿製出任何人在原畫上看到的所有色彩。

幾乎可以。不久後，勒布隆便發現，色彩有時不夠深，他這三種顏色無法以令人信服的方式混合，實際重現出像是暗影與夜空等部分。於是，他再加了一塊塗上黑色油墨的印版，基底的紙張負責提供白色。這道所謂的美柔汀銅版印刷（mezzotint）流程，是勒布隆在一七〇四年左右研發出來，並在一七一九年於英國取得專利，與今日彩色印刷的程序相差無幾。你可能曾聽過以四色模式（CMYK）所描述的色彩，也就是青（cyan）、洋紅（magenta）、黃、黑，當色點夠小時，這些顏色會以某種方式在頁面上互相混合，形成紅藍綠以及其他所有色彩的各種色調。

所謂的「某種方式」將會是一大重點。三色「在物理上」或「在視覺上」加以混合

後，換句話說，就是彼此相鄰的色點構成了新色彩，而不是多種顏料混合的結果，這時，三色會以某種方式盡可能產生各種牛頓在光譜上看到的色彩——也就是光譜上的每一種色彩。

勒布隆對牛頓可是非常瞭解。他在一七二五年的著作《色彩論》（Coloritto）中，正確分清了混合像顏料等物質色彩，最後會產生黑色，混合各種不同光的「無形」色彩，則會產生白色。「**白色是光線集中**，或光線**過量**的結果；**黑色是光線深藏**，或光線**缺乏**的結果。」（粗體強調皆出自勒布隆之手。）

所以，總共有兩個類別。其中一種是今日通稱為加色（additive color）或發光色（emissive color）的顏色，也是牛頓當初從單一色光中分出來的（至少）七種色彩。另一種則是勒布隆專利採用源自顏料的減色（subtractive color）或反射色（reflective color），這些應用在物體表面的顏料會把光反射回觀者眼中。就如同前人工匠數千年來所做的事，勒布隆也只不過是結合三種顏色，製成一個完整的調色盤，但調色盤最終會因為長期使用，吸收太多光線，而就此變黑。

勒布隆在這項專利中不經意地勾勒出眾多問題的雛形，這些問題將讓藝術家、化學家、物理學家、生理學家在接下來的一個半世紀爭論不休。如果就實務來看，光有三種顏色就能構成原色，那彩虹上的光譜色又有何用？就算你不同意牛頓說光譜色有七種（或者

算上紫色，就有八種），但彩虹顯然不是只有三種顏色。那如果想捕捉所有這些色彩並加

以複製，藉此打造出色彩日益豐富的世界，怎麼做才會是最佳辦法？

關鍵的重點就在於：如果把當下可取得的數十種顏料混合後，卻產生愈來愈混濁的亂

七八糟顏色，怎麼可能製造得出某種白色？任何人造物品又怎麼可能真的是白色呢？

不過，就算知道上述任一問題的答案，未必都對勒布隆有幫助。他在取得英國專利不

久後，複製繪畫的印刷事業就以失敗告終。他無法趕上需求，也堅持投身相對高階的油畫

複製市場，而不是耕耘以科學期刊與解剖學教科書為主的更大眾市場。

要澄清的一點是，勒布隆並沒有解決所有（或甚至眾多）三色印刷的技術挑戰。現

今，即便雜誌出版事業陷入困境，電子螢幕不斷巧妙滲透到日常生活的各個角落，印刷業

仍然屹立不搖，只不過現在改用數位方式控制墨水量、墨水落在紙張上的位置，以及其他

各種改良。事實上，為了確保所有的三色版印能夠對齊，透過令人難以察覺的方式互相混

合，或以印刷術語來說，就是「套準」（on register），在不斷尋求精進方法的過程中，已

經帶來了其他看似跟色彩沒有半點關係的額外創新。

舉例來說，一九〇二年，布魯克林的薩克特—威爾罕斯印刷出版公司（Sackett-

Wilhelms Printing and Publishing Company）開始發現自家本來高品質的色彩輸出成品，在

某個地方出了問題。薩克特—威爾罕斯公司通常是採用同一頁重複印刷的流程，每次印刷

都使用不同顏色的油墨。但印刷環境中變化多端的高溫與溼度，意味著在每次印刷間，紙張本身的大小會略微改變，結果就會產生讓印刷業者不得不扔掉的未套準印刷品。在溼氣最重的日子，該公司就會被迫讓印刷機全數停機。因此，印刷業者找來了一名顧問工程師威廉・提米斯（William Timmis），他發現關鍵在於（其實不用絞盡腦汁也想得到）要控制印刷廠內的溼度。該怎麼做到這點，提米斯毫無頭緒。於是，他轉而聯絡專門製造風扇加熱機的水牛鍛造公司（Buffalo Forge），並雇用一位年輕工程師，叫做威利斯・哈維蘭・開利（Willis Haviland Carrier）。就是開利想出了解決方法，他利用風扇將空氣吹送過充滿冷水的線圈。這項科技並不完美，但確實將薩克特—威爾罕工廠內的相對溼度降低了百分之二十，同時也是世上首部空調系統。如果沒有製造色彩的科技，可能就不會有現代的空調技術了。

勒布隆最終確實有印製解剖學的插圖，少數仍留存至今。其中最有名的一幅，也許就是與實體同大的陰莖透視圖了。長約二十七公分、高約二十二公分——指的是印刷成品，不是陰莖本身——據稱它曾出現在一七二二年出版的《淋病的症狀、本質、成因與療法》（The Symptoms, Nature, Cause, and Cure of Gonorrhoea）一書當中，不過，從Google圖書下載的版本似乎不含任何圖像。原始插圖目前展示在阿姆斯特丹的國立博物館（Rijksmuseum）網站上，但我得先警告你，你在點進書末註釋的網址查看前，畫中描繪的

陰莖可是呈現剖開大敵的狀態。畢竟，這張插圖是為了醫學教科書而繪製，兩者皆出自威廉・考克伯恩（William Cockburn）醫師之手。（為了怕你擔心色彩史無法牽扯到下體照意，**和**幼稚玩笑，我已經先幫你把繪者名字列出來了。〔譯註：醫師姓中的 cock 為俚語陰莖之意，burn 則是燒掉〕）

相關線索隨處可見。

而要達成上述目標的理論仍不完善。其中缺失的是一項關鍵要素：眼睛。

縱使時運不濟，勒布隆依然嘗試要解開每個鑽研以及運用色彩的人所面對的相同問題。為什麼混色有時會變深，有時卻會變白？如果自然界的色彩數量介於七種到不計其數之間，但只要挑三種顏色就能複製這些色彩，那光譜的意義何在？色彩在物體表面與大自然中是如何發揮作用，諸如此類的問題都急需獲得解答。科學家努力想同時揭開光在自然中的表現方式以及人體的運作原理，背後的原因就是工業化以及與日俱增的中產階級，擴大了複製色彩與擴充可用色彩的需求。每當人多賺了一點錢，就會想擁有更五顏六色的衣物、牆面、藝術、產品。

一七七七年，名為帕默爾（George Giros de Gentilly Palmer）的染色工，自行發明了數種織品用染料的新顏色，並出版了一本書，標題為《色彩與視覺之理論》（*Theory of Colours and Vision*）。這本書卻沒有引起任何注意。

這本小冊子的內容是帕默爾與強森這兩名男子之間的對話，不自量力地想駁斥牛頓的看法，同時提出全新的色彩理論：白色的表面會反射光線，有色的表面則會吸收光線，換句話說，根據帕默爾的構想，紅色物體會吸收紅光；紅黃藍都是原色，與藝術家和工匠的看法不謀而合：紫綠橙則是三原色分別混合的結果。帕默爾經由實驗證明結合所有原色會得到黑色：他成功將白色布料染上靛藍（深藍），接著是胭脂紅（紅），再染上檞草黃（鮮黃）。這塊織物於是從藍變成紫，再變為⋯⋯黑。

先不管帕默爾搞錯了反射與吸收的概念，他其實只是在描述增添顏料會降低最終成品的整體亮度。誰都曉得這件事。但接著，帕默爾（非常有可能是偶然）靈光一閃。他推斷，假如只需要三原色就能產生世上所有顏色，那也許只需要能看到三原色，就能看見世上所有顏色了。這時，科學家已經對人眼的解剖學有充分瞭解，帕默爾於是推測，位於眼球後方的視網膜因大量血管得以運作，卻也因大量血管而衰弱無力，實際的組成是「三種不同粒子，對應到三種光線，且每種粒子都是照射到各自對應的光線後才移動。」

他其實講對了。帕默爾基本上是根據經驗與知識提出猜測，結果就說中了色覺的機制：三色型（trichromacy），意即視網膜具有三種光受器，各自對三種不同的光相當敏感。這是首次有人把物理界的光、化學界的色彩、生物界的眼睛與大腦連結在一起。

帕默爾在出版了那本色彩理論的書後繼續進行研究，發明以藍色玻璃製成的燈具，來

產生品質更好的光。最終，他在哥本哈根退休，遭世人遺忘，直到歷史學家重新找到了他碰巧猜中的早期貢獻。

因此，後世稱為三色視覺的這項發現被歸功在其他人身上，而諷刺的是，為首的那個人當初根本不是想瞭解一般人如何看到色彩。他是想瞭解看不到色彩的那些人。

約瑟夫·哈達特（Joseph Huddart）又是另一位寧可埋頭研究的神父，在科學史中，這種情況可說屢見不鮮。一七七七年，也就是帕默爾出版小冊子的同一年，哈達特寫的信發表在《自然科學會報》上，內容談到一位叫做哈里斯的昆布蘭（Cumberland）鞋匠，無法看到跟其他人一模一樣的色彩。哈達特寫道，他看過彩虹，也能看出彩虹是由不同顏色所組成，但「他無法表示是哪種顏色」。他的兩個兄弟也辦不到。他們的視覺有某處異於常人，代表他們看到的是一個色彩不同的世界。但沒有人知道究竟是哪裡不同，或者究竟是不是因為他們大腦或眼睛的運作方式與一般人不同。

這種情況不只發生在他們身上。二十年後，就在化學界引入原子概念的十年前，英國化學家約翰·道爾頓（John Dalton）在《曼徹斯特文學與哲學學會回憶錄》（Memoirs of the Literary and Philosophical Society of Manchester）中坦承，自己看到色彩的方式有哪裡不對勁。「我從來不覺得自己的視覺有何古怪之處，直到我偶然在燭光下觀察了馬蹄紋天竺葵（Geranium zonale）的花色，」道爾頓寫道，「這種花是粉紅色，但在我看來，白天

時幾乎完全是天藍色，然而在燭光下，卻出現了驚人改變，這時沒有摻雜半點藍色，而是呈現我稱為紅色的顏色。」就跟鞋匠哈里斯的兄弟一樣，道爾頓的哥哥也是以同樣（不對勁）的方式看到花色。

道爾頓成為自己研究的對象後，開始把自己看到的結果，與其他人回報的結果相比較。他把不同顏色的絲線線黏在筆記本上，並記下一般人稱為深綠的線，自己看起來是藍色的，而所謂綠色的羊毛布，看起來是深棕紅色。（道爾頓會拿紡織品作為參考並不意外，因為曼徹斯特是工業革命時期典型的工業城，遍地都是自動織布機與染料。）對他來說，紅、橙、黃、綠全都是「黃色」，紅色還帶有一點棕色，其餘顏色都是藍色。道爾頓發現，多數人在牛頓光譜上都看到六種顏色——沒有人真的能看出靛藍色與紫羅蘭色之間的差別。但他自己呢？「我只看到兩種，或至多三種的顏色差異。」

道爾頓甚至跟哈達特信中的哈里斯兄弟之一取得聯繫，對方描述的色覺與道爾頓的非常相似。最終，道爾頓找到了二十個也具有相同症狀的人，全為男性。道爾頓猜想，原因出在有些顏色是由（他認為）他看不見的色彩結合而成，例如緋紅同時含有紅與藍，但道爾頓只看得到後者。這種看法意味著，眼睛不知怎麼被打造成能接收特定色彩，再將其結合。

但又是如何做到的呢？要記得道爾頓並不曉得帕默爾的猜測，他認為玻璃狀液這種

充斥在眼球內的膠狀物質，或許在自己眼中不知為何出現了缺陷，吸收了自己看不見的色調。道爾頓死後，名為約瑟夫‧蘭桑（Joseph Ransome）的醫師檢視了他其中一眼的玻璃體，結果清澈無比。蘭桑也切下了另一眼的後半部，透過這部分觀看紅色與綠色的東西。結果看起來都是正常的顏色。那假如問題不是出在玻璃狀液，道爾頓的眼睛是哪個部分看不到色彩呢？

另一位與眾不同的天才最終將會回答這個問題，即便他最初根本不是在思考視覺的問題。湯瑪斯‧楊格（Thomas Young）是劍橋大學的奇才，綽號為「奇人」（Phaenomenon），據說十七歲就讀完了牛頓的著作《原理》（全名為《自然哲學之數學原理》〔Philosophiae Naturalis Principia Mathematica〕）與《光學》，通曉多國語言，二十一歲便已經是皇家學會成員，而他起初感興趣的主題是聲音。

一七九七年，楊格來到劍橋大學的伊曼紐爾學院（Emmanuel College）時，想鑽研的是聲學。他知道聲音以波的形式在空氣中傳播，因此開始觀察各種介質像是液體和煙霧中的波。

楊格發覺，波也能解釋牛頓把透鏡緊貼著玻璃時，在透鏡邊緣看到微微發光的有色穗狀結果，這種現象也出現在肥皂泡泡或水面浮著油的彩虹色上。楊格看到，兩波重疊時，

波會干涉彼此，但干涉方式分為不同的兩種。**建設性**干涉（constructive interference）出現在兩波的波峰或波谷相交之時，兩者疊加在一起，波峰會變得更高，波谷會變得更低；**破壞性**干涉（destructive interference）則發生在波峰遇到波谷的時候，彼此不是部分就是完全相抵消。楊格甚至能夠利用光速和牛頓測量出來的折射率，以「每秒波動數」為單位，計算不同色光的頻率——只要知道頻率跟速度，就有計算波長所需的全部數值了。

楊格已經研究過衍生自工匠原色的三角色彩空間，現在則有了分析牛頓光譜的數學基礎。他發現，那些每秒波動的數值不只可以對應到原色，也能對應到原色之間的所有混色。在這個世界中連接起光的數學原理，以及我們周遭物體的表面色彩的，就是眼睛。

在一八〇一年十一月的一場演講中，楊格揭露了這個關聯：他表示，光是由波所構成，而「人對不同色彩的感覺，取決於不同的振動頻率」。波長實際上是一種連續體，基本上可以產生無窮無盡的可能色彩。因此，視網膜能感知的色彩數量雖然可能限縮於三種，但這些波長混合的結果（其中一種偏多、其他兩種偏少，所占比例往往互異），足以讓人看到所有可能的排列組合。基本上，色覺的運作原理就跟色彩印刷一樣。你只需要三種基本受器：紅、黃、藍。「每一條感光的神經絲可能都是由三種受器所組成，」楊格表示，「每一種都對應到其中一種主要顏色。」

這項理論也能說明白色與色光之間的關係、眼睛感知色彩的原理，還能順帶解釋道爾

頓的色盲症狀。楊格確實也推論出了最後這件事，並協助證明光可以同時表現出波與粒子的特性。楊格在科學職涯表現上卓越傑出，期間還曾為翻譯羅塞塔石碑提供協助，卻意外英年早逝。其他研究人員將接手他的工作。

其中一位就是詹姆士・克拉克・馬克士威（James Clerk Maxwell），劍橋大學的首位實驗物理教授，也在一八六四年發表的論文中，提出物理學家至今仍用來描述電磁學的方程式。但這一切發生之前，在一八四九年，馬克士威才開始拿有色旋轉盤來實驗。

這跟托勒密與海什木為了瞭解色彩如何混合而採用的是一樣的方法，但馬克士威還加入一個創新之舉。馬克士威設計出某種巧妙的摺紙法，讓紅、綠、藍色紙（他分別稱為朱砂紅、綠、群青，但夠接近了）能夠部分上下交互相疊，他才能精準指定每種顏色在任一時刻所能看到的總面積量。色盤中央的黑與白部分，也能達到同樣的效果。旋轉這個色盤，中央就會呈現灰色，邊緣則會出現某種顏色。

接著，馬克士威就能以數值來代表每種可見顏色所占的分量，再表示這三個數值相當於盤面旋轉後所產生的任何最終顏色。這其實跟楊格的理論殊途同歸，因為馬克士威只要調整三原色任一含量，就能產生幾近無窮的色域。實驗結果讓馬克士威對楊格的理論表示贊同：視網膜具有三種感光模式，這三種感光器可以結合偏多與偏少的三種光波長，產生所有其他色彩。

為了證明這點，馬克士威意識到自己必須量化的色彩觀察結果，不是來自可正常看到顏色的人，而是那些無法正常看到顏色的人，也就是說，他明白了像道爾頓或哈里斯兄弟這樣的色盲人士，一定是**缺乏楊格理論**的某一種感光器。

當時，馬克士威並不曉得紅綠色盲可分為一堆不同的類型（根據缺少的光受器，所謂的紅色盲人士看不到紅色，而綠色盲人士看得到紅色，但會看成綠色），但這其實無關緊要。馬克士威畫了一張色彩空間的示意圖，一個頂點各為紅、綠、藍三色的三角形。這相當於他在旋轉盤的盤面放上紅、綠、藍三色，而三角形內部的各角差不多就等同於任何一種三原色。這表示，所有其他顏色就位在沿著三邊或內部的混色之中。接著，馬克士威打造出一台機器，可以用不同比例發出這些色光。他先選了一個顏色，標記在三角示意圖上，再拿給有色盲的人看。

然後，馬克士威也讓這個人看其他顏色。馬克士威只要發現受試對象有無法與最初指標色彩區分開來的顏色，就標記在三角示意圖上。

結果，他找到了一種模式。馬克士威可以在這些標記之間畫出一條線，筆直通往這個三角形中的紅色頂點。事實上，只要藍光與綠光的比例保持不變，不管馬克士威增減多少紅光含量，受試對象看到的顏色都不會變。「對一般正常的眼睛來說，構成色彩的要素共有三種，也只有三種，」馬克士威寫道，「在色盲的人身上，卻缺少其中一種要素。」馬

克士威形容這種人是「二原色視者」，而大部分的人類都是「三原色視者」。

這對要如何清楚表達色覺的基本運作原理至關重要，相當於是第一章那些古菌感光演化歷程的人類版本。人類的視網膜具有「構成色彩的要素」，馬克士威表示。這些要素便是視蛋白，也是一種生物介面，就位於構成光與色彩的基礎，以及感知這些基礎元素的心智之間。與這些視蛋白相接的結構稱為發色團，正是發色團讓這些結構變成色素，就跟賦予顏料與染料色彩的色素一樣。

馬克士威於《自然科學會報》上發表了研究結論，差不多在同一時期，德國化學家奧托‧維特（Otto Witt）正從另一個方向描述同樣的問題，並把光與色彩實體物質的染料連結在一起。結果，維特從中得出了相同的解釋，而他想釐清的是發色團如何在色素中發揮作用，何以反射而不是吸收色彩。

維特發覺，從珀金碰巧發現苯胺紫起，在那之後發明的所有新染料都具有一個共通之處，這些染料的成分不是由六個碳原子組成的環狀結構（也稱為苯），就是兩個黏在一起的苯環。這些結構向來都會接上特定的原子團：兩個鍵結在一起的氮原子，或一個碳原子與一個氧原子，或甚至只是兩個碳原子。這些簡單的官能基以某種方式讓染料分子顯得色彩繽紛。維特稱之為發色團，色彩載體。其整體結構最終統稱為色原體（chromogen），或色彩製造質。就是這些分子和分子碎片與光進行交互作用，變成肉眼可見的色彩。發色

團的概念意味著，製造色彩永遠不必再像珀金靠運氣發現苯胺紫那樣充滿意外了。色彩製造有一套理論，讓有機化學家有了根據，可以從分子的構成單元，打造出新的染料與顏料。沒有人確切曉得染料中的發色團或眼睛中那個管它是什麼的要素，是如何與光不斷變動的波形產生交互作用，而這整套理論跟物理學的其他一切，都將在二十世紀初遭到改寫。不過，在替大批新色彩打下基礎的白色顏料與感知這些新色彩的眼睛之間，種種關聯都保證新世紀將會展現多色樣貌。

只不過還有一個令人傷腦筋的問題：就算納入色盲的因素，也不是所有顏色在每個人眼中看起來都一樣。這些顏色甚至有可能因為觀者所處的環境而產生變化，正如亞里斯多德曾說過，刺繡工使用不同光源看成品時，就會發生這種情形。這個事實暗示著，新色彩以及對新色彩有需求的文化之間，交互影響的複雜程度之深。僅僅只是瞭解光的物理原理，或色彩的化學組成，或眼睛的生理構造，其實並不夠。一般人看到的色彩，是根據周遭環境、當下情況、個人世界觀，綜合起來所呈現的結果。各式各樣的人必定會產生各式各樣的色彩。

第五章　世界博覽會

一八八九年的巴黎世界博覽會，是這座城市在十九世紀後半葉舉辦的五場世博會之一，前往參觀的人會看到一些彷彿出自儒勒・凡爾納（Jules Verne）筆下，十足蒸汽龐克風的發明成果。工程師古斯塔夫・艾菲爾（Gustave Eiffel）所蓋的工業鐵塔，輝煌聳立在由瓦斯燈照亮的光之城（City of Lights）中。湯瑪斯・阿爾瓦・愛迪生（Thomas Alva Edison）的新發明，也就是留聲機，暗示著家家戶戶未來都會出現錄製好的音樂。喬治―歐仁・奧斯曼男爵（Baron Georges-Eugène Haussmann）打造的寬敞大道與現代化下水道，讓多數工業化城市相形之下顯得（坦白說）令人作嘔。

這全都讓美國人抓狂了。一八八九年，隨著華盛頓州加入聯邦，美國終於實現了昭昭天命（Manifest Destiny）的最後一步，將領土擴張到北美大陸各地。再過幾年就是克里斯多福・哥倫布（Christopher Columbus）抵達新世界的四百周年，於是，有權有勢的多金白人決定為了他們如今統治的大陸，舉辦一場驚豔世人的盛宴。他們籌組委員會，募集資

金。一八九三年，離地理人口中心最近也是鐵路重大樞紐的芝加哥贏得了主辦權，這場盛事將足以匹敵過往在歐洲舉辦的世博會，並將大肆吹捧美國的顯赫權勢。

不過，這場亦稱為芝加哥倫布紀念博覽會的世博會，不會只展現美國的現代化。直截了當來說，主辦方將運用設計與色彩來展現文化優勢。一群受到當時大企業主贊助的白人男性，不論在實際層面還是隱喻方面，都將把這次世博會渲染成白色。他們是要刻意傳達出一項訊息：實現在北美大陸上該完成的昭昭天命，其意義對某些人來說更為昭然。這項天命，他們表示，是屬於西裝革履的白人男性。

在形式與色彩長達兩千年的大戰中，柏拉圖、亞里斯多德、達文西、米開朗基羅等人都曾上過戰場，如今，隨著科學家更瞭解構成色彩的要素以及一般人看到色彩的機制，技術專家也研發出展現這些新色彩的新方法，芝加哥世博會亦將成為另一場代理人戰爭。這場戰鬥在調色盤上混合了某些對於男子氣概的危險看法，以及若干關於種族的殘忍殖民思維，最終得出了白色這個色彩的結論。（沒錯，不論在實際層面還是隱喻方面，這都完全切中要點了。）

我要先來劇透結局：色彩打贏了，原因在於兩項祕密武器。其一是仰賴眼睛如何把光處理成色彩的技術，其二則是對大腦如何利用……嗯，一切來建構色彩的初步瞭解。

首先，來瞭解一下時空背景。一八〇〇年代晚期，芝加哥早就以工業、蛋白質、中西

部價值觀，以及密西西比河開闊東岸最逞凶鬥狠的地區而聞名。如果美國人認為歐洲頂著筆直端正的鼻梁瞧不起自己，那芝加哥居民覺得自大傲慢的東岸菁英對自己鄙夷態度的程度，就會是前者的兩倍。去他那些菁英分子，是吧？

世博會背後的金主希望會場設計能保有地方特色，碰巧，芝加哥本身就有世上數一數二的優秀建築師。這些金主相中了偉大的芝加哥建築師丹尼爾·伯恩罕（Daniel Burnham）與約翰·魯特（John Root），兩人曾打造出世上最早的其中一棟摩天大樓：蒙托克大樓（Montauk Building），高度在當時是極為驚人的十層樓。儘管紐約的頂尖設計師依然採行歐洲學院派（BeauxArts）的華麗花體裝飾風格，但伯恩罕與魯特的建築公司才是建築業未來的門面。

為了增添氣勢，大老闆們還找來了菲德里克·洛·歐姆斯德（Frederick Law Olmsted）及其搭檔亨利·卡德曼（Henry Codman），負責繪製平面配置圖。歐姆斯德曾造訪美國各地，打造出波士頓的「綠寶石項鍊」（Emerald Necklace）公園帶以及紐約市的中央公園，甚至早在二十年前就稍微考慮過要如何規劃芝加哥的公園用地了。要求最終將於芝加哥舉辦的世博會必須安排在湖畔的人，正是歐姆斯德，他推薦的其中一個地點就是盧普區（Loop）北部，但當地的鐵路老闆拒絕鋪建抵達該處的新路線。歐姆斯德與伯恩罕雖然抱怨連連，還是把目光轉向了歐姆斯德早就提議說能打造成令人滿意公共空間的地點：傑克

森公園（Jackson Park）的沼澤沙丘地。

伯恩罕、魯特、歐姆斯德、卡德曼所提出的世博會方案，將需要進行大規模修整與開挖，但所有建築物經由水陸兩線皆能抵達。世博會的設計核心將會是「建築庭院」，也就是一系列的建築物，各自包含特定主題的相關物品或展覽。魯特希望他們在設計中採用多種風格與色彩，在開會期間，其他人高談闊論著各種可能性時，魯特就是那個做筆記與繪圖的人，但最終，四人取得共識，決定庭院周圍以及主要人工水景旁的建築物，全都會採用一致的風格。

建築庭院將呈現出**莊嚴感**，不能出現巴黎世博會那種以玻璃和金屬製成的做作成品，洋溢著輕佻或狂歡似的氛圍。不行！魯特畫出了數種有點混合哥德式與摩爾式建築的設計，包括一棟五百英尺高的八角塔，以及一座由粉色花崗岩打造而成的藝術宮（Palace of Fine Arts），具有山牆結構，屋頂主要是由玻璃構成。「就如同其他某些事一樣，我唯一擔心的，就是結果有可能會好得令人難以置信，」魯特在一八九〇年寄給妻子的信中如此寫道。歐姆斯德跟魯特一樣曉得樂趣的重要性，於是提議他們在沿著世博會主場地的中途處以西，規劃一塊更多彩多姿的娛樂區，可以舉行吸引大眾目光的活動，也能讓人乘坐馬車、跳舞、飲食，並設置某種展示其他文化的生活博物館。（歐姆斯德想到法國世博會有類似的規劃區域，於是提議把這個地方叫做大道樂園〔譯註：Midway Plaisance，又稱為

中途公園），希望民眾未來永遠都會把類似的娛樂區形容為樂園。如今，人人都把類似的地方稱為中途街。）

如果英國人和法國人都把世博會塞進由金屬骨架與玻璃窗打造而成的方形巨屋中，比方說水晶宮（Crystal Palace），那哥倫布紀念博覽會可不會這麼做。芝加哥世博會建築群的外觀將呈現嚴謹統一的風格，宛如奧斯曼男爵打造的巴黎，或甚至是倫敦的攝政街（Regent Street）。這場世博會將跟其他所有世博會一樣，有如白駒過隙，卻會**看起來**永恆不朽。

關於這點，是沒問題，但這究竟代表什麼意思？難以撼動、永恆、莊嚴……這些都只是概念。建築物必須將這些概念體現出來。建築群將採取何種風格？彼此之間要如何相得益彰？

建築群又將採用哪種色彩？

魯特在一八八三年發表的論文〈純色的藝術〉（The Art of Pure Color）中，堅定表示了自己偏好多彩表面的立場。他寫說，視覺藝術家和建築師都應該要學習色彩理論、光學、心理學，以便瞭解色彩如何影響彼此、大眾又是如何看到色彩，目的不光是為了美學，也是為了讓建築與設計中的色彩看起來更為真實，而非淪為建造者耍弄的神奇把戲。

建造時採用真材實料，比如說木頭或磚塊，或是當地特有的石材，結果卻用灰泥、油漆或壁紙將之掩蓋起來，基本上就是不誠實的行為。色彩理論和光學可以讓人學會如何把實際顏色本身融入建築物當中，忽視這些色彩就等於是不尊重建材以及建築物的使用者。

「藝術將訴諸科學，或許可藉此帶來刺激，使她半癱瘓的視神經，搖身變為更真實的新視覺。」魯特寫道。

魯特這種訴求材料真實特性的原現代（protomodern）看法，同時也是在提倡後人稱為多色法（polychromy）的概念，多色法指的就是以系統性方式運用材料色彩、油漆、顏料，以達成視覺與情感上的效果。魯特深信，不要讓色彩變得不真實、徒具裝飾性質，也就是不要讓色彩掩飾建築物的真實建材、構造、意圖，唯一的方法就是訴諸正統色彩學。

芝加哥本身的多色主義走的也是務實風。最早打從一八七〇年代起，該城市建築的色彩就異常繽紛，原因比較不是出於要重視建材本身的原色，更像是想清除從城市中迅速發展的工業與性畜飼養場所散發出來的煤灰與氣溶膠物，它們往往把一切染黑。粗糙切割的灰色砂岩都未清乾淨，而要把黏糊的骯髒油汙從裝飾圓柱、垛牆、浮雕這些備受學院派建築師喜愛的設計中清除，可是件苦差事。但如果是上過釉的硬陶土呢？幾乎只要用溼抹布擦一擦，就能清乾淨了。就算不是優秀的設計師也知道，比起有色樣式，髒汙更容易顯現在白色上。

決定世博會整體的配色設計，並非待辦清單中的優先事項。這次世博會必須具有龐大格局，達到全國性等級的規模，伯恩罕於是意識到，如果他想進行這種大規模的改造（並在時限內完工），必須找來更多建築師幫忙。基於可能看似有點像惶恐不安的理由，他徵詢了那些如出一轍又傲慢自大的紐約和波士頓建築師，就是芝加哥派建築師想擊敗的那些人，因為這麼做能有助於維持世博會的正統性，或許甚至還能提高自己的名聲。畢竟，伯恩罕才會是那個發號施令的人。東岸建築師起初都抱持略為保留的態度，但最終，就連其中作風最學院派的麥金、米德與懷特公司（McKim, Mead & White），也一同加入了團隊。奉行傳統主義的老前輩建築師就要進城了。

他們也真的這麼做了。一八九一年一月，伯恩罕為來自東岸建築團隊的成員，在芝加哥舉辦了一場規劃會議，並帶他們勘查選址。這時候，魯特早已無法說服任何一位建築師採用他偏好受東方影響的多色風格，也覺得身體不適。在寒風刺骨的某個週六，這些建築師繞著傑克森公園漫步，隔天，他們全數前往魯特位於芝加哥黃金湖岸（Gold Coast）的家共進晚餐。魯特這時顯然已經病懨懨了，到了週一，醫生診斷出肺炎，伯恩罕開始在魯特家過夜，其他建築師則等他捎來消息。

週四晚上，魯特病逝。

伯恩罕整晚「不斷來回踱步，時不時在放置他搭檔遺體的房間下方自言自語，」一名

傳記作者如此寫道，「他似乎在斥責超自然力量：『我任勞任怨，擬訂計畫，夢想著要讓我們成為全世界最偉大的建築師。我讓他看見這番願景，也讓他為此堅持不懈——而現在他死了——該死！該死！該死！』……他激動地晃著拳頭，咒罵著殘忍的命運。」

與東岸建築師的會議又持續了一週，但都籠罩在愁雲慘霧的氣氛中。魯特不在後，一切都變得正常極了。伯恩罕招募的那些以東岸為根據地的建築師，早在參與會議前，就共謀要建築所有主建築物都應採用新古典風格，那種像是銀行或美國國會大廈的風格。基本上就是所謂的羅馬神殿，或起碼是他們認為羅馬神殿看起來要有的外觀。這表示會有頂端飾以漩渦的圓柱、通往柱廊的寬階梯、低斜度的尖角屋頂。藝術宮、音樂廳（Music Hall）、女性建築館（Women's Building）全都會具有如同紀念建築般的特色，目的不是為了要模仿歐洲世博會中凡爾納式未來的離奇古怪風格，而是要效法名義上是羅馬的過往榮耀象徵。少了魯特在身邊耳語一些怪點子，伯恩罕只能屈服於雄偉紀念建築的提議，不得不點頭同意。

忘了粉色花崗岩打造的山牆吧，他們決定主廣場榮譽庭院（Court of Honor）周圍的每棟建築，不只將風格統一，檐高也會一致，這個高度指的就是位於屋頂之下的飾帶處。自此便揭開了嚴格執行整齊劃一設計的序幕。

但這些也只會是臨時建築物。各棟建築將不會採用花崗岩或大理石來打造，而是使用

跟歐洲世博會建設時偏好的相同建材，也就是容易組裝的金屬與玻璃骨架。但建築表面會抹上纖維灰漿，這是一種混合灰泥與纖維的塗料，由於其強度與可塑性而備受重用。芝加哥世博會意欲展現哥倫布在抵達美洲後，激起了整整四世紀的重大發展，才成就了現在這個當下，建築師希望建築外觀能讓建築本身顯得有威嚴，成為帝國與工業的活生生見證。這是洗白歷史之舉。

結果，他們也真的把建築物粉刷成白色了。「我們討論了配色，最後有人想到說，『那就全部都採用完美無瑕的白色吧』。」伯恩罕後來說，「我不記得提議的是誰了，很有可能是所有人同時都想到一樣的點子，類似的事經常發生。無論如何，最終決定的人是我。」

世博會的建築師認為，或認為自己真的認為，古羅馬一片白，於是想喚起這種白色意象。到了十九世紀後半葉，白色顯然已經讓人聯想到潔淨，這個概念也滲入了種族與階級偏見之中。「衛生運動」把公共衛生成果、公園、陽光，連結到在歐美各地遏止霍亂等疾病爆發，卻也往往把這些流行病與貧窮以及有色人種聯繫在一起。鹽洗用品的行銷可能也更進一步強化了白色的潔淨意象，比如說，肥皂是以提煉脂肪製成，而在十九世紀大半時期，P&G寶僑公司（Procter & Gamble）販售的這種產品只有不得人心的綠棕兩色。一八七八年，該公司開始販賣便宜的白色肥皂塊，聲稱「99.44%純淨」，上市後旋即

大賣。雖然狗哨本來就只有一定的聽者才聽得到，但這種現象與其說是狗哨，更像是哨

哨——一個願打，一個願挨。

儘管這些建築設計師當時都沒有人開口，但至少有幾位惴惴不安。一八九二年四月，歐姆斯德造訪了巴黎世博會場址，注意到留存下來的建築都色彩繽紛。（就連艾菲爾鐵塔原本底部也是深紅棕色，愈往上顏色就愈淺，使鐵塔看起來更加高聳。）歐姆斯德在寄回美國的信中表示，他很擔心相形之下，美國的世博會將看起來「浮誇虛榮」。

採用全白的配色設計讓他大為擔憂。「我擔心如果襯著晴朗藍天與藍色湖水，大量高聳的白色建築會在芝加哥的炎炎夏日下閃爍著光輝，再加上我們在會場內外規劃的水體設計也會發出刺眼眩光，全都將令人無法忍受，」歐姆斯德寫道。他暗中強烈要求園丁增添更多綠意——這可是這位景觀建築師不喜歡該建築時，所採取的典型消極反抗之舉。

來自一八九〇年十二月的一張世博會平面圖，看起來完全就是歐姆斯德的風格：穿過潟湖與四四方方公園的是新藝術風的蜿蜒路徑與橋梁。但在一個月後的平面圖上，也就是魯特病逝後，路徑與橋梁全都變直了。西南角更多了一棟新建築，取代原先與火車站相鄰的農業建築館（Agriculture Building）。這個場址選得很好，因為新建築就是運輸建築館（Transportation Building）。

每位建築師都被指派負責一棟特定建築，運輸建築館則分配給了蘇利文，**另一位以芝**

加哥為據點的摩天大樓之父。他在搭檔丹克馬爾・艾德勒（Dankmar Adler）的協助下，設計了芝加哥的會堂大樓（Auditorium Building），內部飯店大廳的多色背景飾以金色阿拉伯式花紋，後方與四周盡是色彩絢麗至極的凹室與走廊。伯恩罕想把音樂廳交給艾德勒與蘇利文，但兩人在打造會堂大樓後，擔心會被定型。於是，伯恩罕想把音樂廳交給艾德勒與蘇利文，但兩人在打造會堂大樓後，擔心會被定型。於是，蘇利文要求負責運輸建築館，因為它不只更具挑戰，甚至更棒的是，還遠離榮譽庭院，不會臣服於新古典風格的支配之下。

如果說會堂大樓色彩絢麗，那運輸建築館就是針對在傑克森公園內醞釀的羅馬競技場遊樂區，所發起的全面革命。而蘇利文受過的訓練正好能幫助他率軍發動攻勢。蘇利文是東方專家，風格也不拘泥於傳統，或許最重要的一點是，他堅守著法國化學家米歇爾・歐仁・謝弗勒爾（Michel Eugène Chevreul）提出的色彩原則。

哥白林藝廊（Galerie des Gobelins）這間位於巴黎綠意盎然十三區的小型博物館，是哥白林掛毯廠（Gobelins Manufactory）旗下的展示廳，工廠當初在一六六二年是為了替法國國王製造家具而成立，並在一六九九年重組再造，以便生產歐洲最優質的掛毯。在展示品中，許多二十英尺寬的掛毯雖然算不上是藝廊如今的主要展示品⋯巨大掛毯。這也正是藝廊如今的主要展示品⋯巨大掛毯。在展示品中，許多二十英尺寬的掛毯雖然算不上是出色的名畫複製品，卻都是生產於上個世紀──製作過程有時還曾獲得原作畫家的協助。

我造訪的時候，在下樓回到大門入口前看到的最後一件展示品，挾著有如史詩般震撼人心的氣勢，以鮮明的緋紅色描繪三隻鳥兒。鳥兒全都佇立在各自的圓圈內，其中兩個圓圈的色彩由亮至暗，另一個則正好相反。整幅作品看起來彷彿是蔓延了五百平方英尺的野火。亮紅部分發出的光輝，完全不同於更偏紫的暗紅處。

但靠近作品後，一切大為不同。在距離不遠的情況下，〈哥白林之夜〉（*The Night of Gobelins*，有時也稱為〈美妙哥白林〉〔*The Celestial Gobelins*〕）可不單純只有紅色。這是雕刻家文森·布罕（Vincent Beaurin）在二〇一六年完成的作品，其中不只包含一兩種深淺不一的紅色，事實上，整個作品總共用了三十七種不同的顏色。近距離檢視的話，較暗的色塊原來是由帶了幾個綠點的洋紅與暗紅所組成，偏亮的相鄰色塊則是點綴著淺灰的粉色與橙色。你在遠處所看到的色彩，其實跟在作品表面近處看到的顏色幾乎無關。

至少在某種程度上，這點適用於藝廊內的每幅掛毯。掛毯這種工藝有點更偏像是在為電腦螢幕做設計，較不像是在畫布上使用顏料。將有色緯紗與經紗一前一後交織，紗線的一小段便會交互顯現──這些片段更像是像素，各點組合起來就會形成圖像。當然了，紗線本身有的顏色都是多虧了染料，但編織並不會讓顏料混合在一起。跟印表機非常像，編織者要仰賴眼睛的混色原理。在哥白林掛毯廠，化學家謝弗勒爾將這些關於色彩的想法加以組織，發展出一套理論，整理在一八三九年出版的書中，叫做《色彩對比原理及

其應用於繪畫藝術、建築裝飾、馬賽克作品、掛毯與地毯編織……》（The Laws of Contrast of Colour and Their Application to the Arts of Painting, Decoration of Buildings, Mosaic Work, Tapestry and Carpet Weaving…），其實，書名後面還列了頗長一串，但你有概念就行了。

原來，布罕確實就是想再次實踐謝弗勒爾針對編織混色所提出的理論。「哥白林工廠請我創作掛毯時，我覺得喚醒在該領域的前輩大師，再次為他的對比色理論注入一點活力，似乎相當合理，」他在電郵中如此告訴我，「我在談的顯然就是《論色彩同時對比與各種有色物體之法則》（De la Loi du Contraste Simultané des Couleurs et de l'Assortiment des Objets Colorés）書中的理論部分，因為他提供的其他實用建議，並非每個人都適用。;)」

他用表情符號對我眨眼，我想是因為謝弗勒爾的建議並非全然實用。謝弗勒爾出生於昂熱（Angers），在一八〇三年，以十七歲之姿抵達巴黎，帶著介紹信去找一名任職於法國自然史博物館的權威化學家。謝弗勒爾成為他的助手，自己也在接下來的十年躋身為傑出化學家，主要靠的就是他研究脂肪的成果。謝弗勒爾發現了現代化學家稱為「脂肪酸」的物質，研發出製造蠟燭和肥皂的新方法，還為人造奶油的發明打下了基礎。基於上述這些研究，他撰寫出兩本重大著作。

這引起了查理十世的注意。要記得，在這時候，楊格才剛針對眼睛如何看到色彩提出解釋，離衍生自煤焦油的合成顏料誕生，依然還有半世紀之久。可以著色於織物的天然有

機染料，瞭解其化學特性屬於必要研究。因此，查理十世任命謝弗勒爾為哥白林掛毯廠染料部門的負責人。過去數百年來，這家公司因為染色方面的問題與品質不一，已經數度遭逢失敗，其聲譽卻仍讓法國政府引以為豪。要為哥白林工廠採用的織物染色，需要對原毛的脫脂與脫色、化學特性、色彩分類極其瞭解。這就是那種法國國內最知名化學家貌似會接下的工作。

謝弗勒爾最終靈機一動，有了新想法。「我發現織工之所以對黑色樣品抱怨連連，原因是緊鄰著樣品的其他顏色，」他之後寫道，「也是因為色彩對比的現象。」問題不在染料本身的顏色，而是**與周圍色彩比較後**的顏色。就眼睛和大腦而言，色彩會根據緊鄰的色彩而改變，「這不是化學方面的問題，而是心理生理學，」藝術史學家喬治‧羅克（Georges Roque）如此寫道。

謝弗勒爾才搬進新辦公室，哥白林工廠的織工就已經等在外頭，滿腹牢騷。他們說，黑染羊毛樣品上的顏色有問題。謝弗勒爾把樣品帶回自己的工作坊，與來自倫敦和維也納的黑羊毛比較檢測，卻找不出染料本身或羊毛吸收染料的方式哪裡有問題。肯定有其他原因。

在色彩學中鮮少受到矚目的哲學領域裡，這個觀念已經流傳了數千多年。楊格在研究色光時，便注意到一般人看到的色彩未必都與實際波長相符。客觀來說，當色光照在某個

表面，這個表面的外觀色色就會改變，但觀者不知為何依然會看到原本的顏色。這是由於一種稱為「色彩恆常性」（color constancy）的能力，而楊格完全沒辦法理解。

色覺具有的這些現象特性，怎麼可能是由光波長與視網膜所產生的結果？謝弗勒爾發覺，這個問題可交由實驗來驗證。他開始把各種色彩兩兩並排，觀察會產生什麼影響。謝弗勒爾發現，基本上，如果把兩種不同的顏色，或甚至拿兩種亮度不同的同一顏色並排在一起，大腦都會過分強調兩者之間的差異。人的眼睛或大腦會在其中一種顏色上增添另一種顏色的互補色，也就是說當紅藍並排時，藍色會看起來偏綠，紅色看起來則偏黃。為什麼是紅綠與藍黃這樣的組合呢？沒有人確切曉得原因。

實際上，謝弗勒爾找到了辦法，可以利用色彩的這種互補特性。他把自己的觀察結果彙整為一套「色彩同時對比法則」（Law of Simultaneous Contrast of Color），並開始應用在真實世界中。例如，曾有一次，一名有錢人拒絕付錢給壁紙製造商，因為在他家的牆上，置於綠色背景中的灰色設計看起來帶有紅色。於是，製造商對這傢伙提告。謝弗勒爾以證人身分出庭作證。他剪下一張白紙，遮住綠色的部分，但露出灰色的部分，灰色看起來確實沒問題。謝弗勒爾最後提出有如所羅門王般的機智解決辦法：在灰色中混入一點綠色，抵消人所感知到的紅色。

謝弗勒爾將所有類似的新原則都收錄進書中，意味著不只是科學家，普羅大眾都有機

會能思考科學，或起碼**稱得上**是科學的色彩理論。由於掛毯織工一天到晚都在並列不同的顏色，因此不難想像，他們對這種色彩並列後會出現什麼結果的說明深感興趣。畢竟，編織不只是一門關於樣式的藝術，也是涉及色彩的藝術。

少數幾位畫家也注意到了這項理論。法國浪漫主義畫家歐仁·德拉克羅瓦（Eugène Delacroix）買下其他人在聽謝弗勒爾演講時所做的筆記，替自己簡略畫了個互補色的三角圖，並將互補的概念運用在一八四〇年的畫作〈十字軍進入君士坦丁堡〉（*Entry of the Crusaders into Constantinople*）。而在一八八〇年，卡米耶·畢沙羅（Camille Pissarro）開始使用染著任何是畫作主要色彩互補色的畫布框，更在展示黃底蝕刻畫時，加上紫羅蘭色的畫框，到了一八八三年，他則用白色畫框來展示畫作，這幾乎根本是來自謝弗勒爾本人的建議。

印象派畫家著名之處，就是運用不尋常或意想不到的色彩，創造出他們實際看到的景象，他們或許甚至更以發揮直覺與感性而聞名。克勞德·莫內（Claude Monet）曉得有互補色這回事，就只是不怎麼在乎。諸如莫內等印象派畫家確實可能都知道謝弗勒爾的研究成果，但他們接觸到互補色概念的來源，更有可能是評論家查爾·布朗（Charles Blanc，譯註：blanc 有白色之意）的著作，他不是科學家，但顯然是個怪人，更是參與了形式與色彩之戰的一員。一般認為出自布朗筆下最出名

的意見，就是繪畫是「絕對的」，這點優於「相對的」色彩。「繪畫是藝術陽剛的一面，色彩則是陰柔的那一面，」布朗寫道。

但更有可能的是，如果色彩學領域的任何發展確實推了印象派畫家一把，賦予他們更多彈性，像是莫內走火入魔到在一天當中的不同時刻研究盧昂大教堂（Rouen Cathedral），原因很可能單純只是畫家可以取得更多顏料，再加上新的錫製與鉛製油畫軟管顏料便於攜帶，他們才能帶著畫具出門，畫出即刻當下的光線與色彩。不過，色彩打贏了廣義上的形式與色彩之戰，證據或許就是多數印象派畫家放棄了明暗對比法，也就是利用光影來塑造形式，再用**透明色**畫出色彩，等於是先用色彩建構出形式，再以白色強調。

然而，不久後衍生的支派新印象派（Neo-impressionism），完全都是謝弗勒爾的信徒。保羅・席涅克（Paul Signac）曾在一八八四年前往哥白林拜訪謝弗勒爾，還可能有在一年後帶喬治・秀拉（Georges Seurat）前去，與謝弗勒爾的助手會面。這其實說得通。眾多小色點會在觀者眼中結合在一起，這個「視覺混色」（optical mixture）的概念對分割派（divisionism，又俗稱點描派〔pointillism〕）的席涅克與秀拉是如此重要，若說是源自謝弗勒爾的構想，看起來確實是合理推測。基本上，這也是半色調網版印刷（halftone printing）背後的原理，從微觀尺度來看，它就是現代版的勒布朗三色印刷版。你在雜誌上看到的所有圖片，似乎都運用了所有可能的可見色彩，卻通常是由彼此靠得非常近的色點混合而

成。

謝弗勒爾指出，與原色相鄰的某種顏色，可能會出現與這種原色互補的色調。他甚至在著作中納入誇大這種影響的色版，在原色圓圈周圍安排了一整圈的互補色。但謝弗勒爾並不是說，畫家其實應該要刻意這麼做。事實上，他認為這麼做效果看起來會很糟。不論謝弗勒爾究竟對繪畫帶來什麼影響，他寫書是要針對裝飾藝術，尤其是他的專長所在——織品。結果，流行設計師學到了他對色彩的看法，這些概念又透過主打女性市場大眾雜誌上的科學文章，獲得了更多關注。謝弗勒爾的著作內容在一八五〇年代翻成了英文，使他搖身一變成為多份刊物上的科學名人，例如《歌迪仕女書》（*Godey's Lady's Book*）這本在美國發行量最大的女性雜誌。一八五五年四月出版的《仕女書》中，有篇文章便明確建議讀者在挑選服飾與居家裝飾時，要運用謝弗勒爾提出的概念。

評論家和藝術理論家也都讀了這些譯文。他們吸收了謝弗勒爾的概念，此舉促使美國在建築與設計方面，創造出與純白學院派新古典主義相反的風格。形式對上色彩之戰即將迎接終局。

哥倫布紀念博覽會於一八九三年五月一日開幕，訪客數介於一千兩百萬到一千六百萬之間。一八九〇年，美國人口約為六千三百萬，因此就算有把外國訪客也考慮進去，也

全光譜 |

表示差不多每六個美國人中，就有一人到場參觀。而他們在博覽會看到的是「實物教學」（object lesson），這個詞由史密森尼學會（Smithsonian Institution）的助理祕書喬治·古德（George B. Goode）所創造，他打造出一套方法，為每項將在世博會以及在哪棟建築館展出的成品編碼，就像是在大道樂園上的文化展示，還是位於榮譽庭院的建築群，這些有形實物都將讓大眾瞭解這個世界的二三事。

蘇利文的運輸建築館擺滿了古德編碼過的物品，外觀卻看起來一點也不像榮譽庭院的其他建築物。正門是成排整齊劃一的拱門，飾以四十種不同的紅色，混雜著藍、黃、橙、深綠，並呈現出之字形、玫瑰花形、鑽石形、圓形，兩旁牆上裝飾著展翅向上的天使，這棟建築看在法國美術學院派（École des Beaux-Arts）的眼裡，就是在比中指。其核心就是大門入口的那道黃金之門（Golden Doorway）：往外依序豎立著六道同心拱門，全設置在巨大的矩形建築體內，後者本身的鋁製表面塗上了閃閃發光的黃色亮漆，外圍襯著眼花撩亂的紅、黃、橙。蘇利文希望這一切會在觀者眼中合而為一，變成「不是如此眾多的色彩，而是單一一幅美麗畫作」。

芝加哥世博會讓伯恩罕揚名天下。他欣然接納了後人稱為都市主義的「都市美化」（City Beautiful）風格，此風格相繼出現在他之後為芝加哥、舊金山、華盛頓特區、克里

夫蘭、丹佛所打造的設計中。你在華盛頓的聯合車站和曼哈頓令人為之惋惜的舊賓州車站中，都能看出他那種新古典的紀念建築風格。

蘇利文完全不想與其沾上邊。伯恩罕基本上便是把魯特的神祕主義風格棄置一旁，欣然採納學院派的作風，使用無色系的白色與米色，作為帝國權力的象徵。但蘇利文想效仿他那些美國文藝復興智識分子的前輩，創造出本土特有的藝術形式。他認為榮譽庭院那種長袍加涼鞋式的古羅馬風格，就跟魯特抱怨不運用材料真實特性的作風一樣糟。對蘇利文來說，那些羅馬榮耀風的設計完全是缺乏歷史脈絡的立面主義在作祟，真的就是一種虛偽的門面，根本是詐欺行為，也有點愚蠢。

早在一八九六年，離世博會結束後僅過了三年，蘇利文就把這些想法昭告天下。他在《利賓考特雜誌》（*Lippincott's Magazine*）的一篇文章中，控訴世博會的其他建築師「在受到外國學院的庇護之下，明明綁手綁腳，卻炫耀賣弄、閒聊胡扯，還自吹自擂。」

蘇利文在職涯可能正走下坡，且在自己深陷酒癮問題的時期寫下了自傳，並在這本一九二二年出版的書中，甚至更大力抨擊。他聲稱伯恩罕刻意簡化了他們的工作。「要形容的話就是『強硬勸說』。一切要做得很大、做得驚為天人，還要打倒對手！」蘇利文如此寫道。參觀世博會的人「滿心歡喜地離去了，身上都帶著某種感染，並未察覺到自己剛

才所見與自認為是事實的一切，從歷史角度來看，都將證實為一場駭人聽聞的大災難……在更加盛氣凌人的專制封建文化下，赤裸裸地展現吹牛行為，以專家話術展示易腐朽材料。」

但他寫的也並非全是負面之詞，他為景觀工程的成果美言了幾句。不過，學者通常都把下列文字當成是蘇利文的「金句」：「芝加哥世博會帶來的損害，將會從開幕日那天起持續半世紀，或甚至更久。這次的活動深深刺入了美國人的心智結構，在內部造成了有如失智症般的重大損傷。」

建築評論家路易斯・孟福（Lewis Mumford）將二十世紀最初二十年間的所有庸俗做作一切，全怪罪在這場世博會上，「正是那巨大外形所具備的含糊特性，讓長方形建築得以成為教堂，或讓神殿得以成為現代銀行，」孟福寫道。建築師想要傳達出所謂的信任與永恆，基本上就是一場騙局。以當地風格來設計，因應當地條件加以調整，採用當地材料，打造出來的建築物將更能發揮應有的機能，與周遭環境建立起真正的連結。這些建築物原本可以用來代表使用它們的民眾。結果，世博會的新古典風格以及其後帶來的影響，正如孟福所說，都只是虛有其表。「儘管世博會的建築群各個比例均衡、講究細節、相互輝映，卻依然只是在擬仿活建築而已。」

順帶一提，這場騙局完全把顏色搞錯了。把白色與新古典主義風格綁在一起，是非受

迫性失誤。魯特恐怕清楚這點。伯恩罕選擇讓世博會建築物採用全白設計，不是刻意就是在無意間犧牲準確性，以換取方便性。

古希臘羅馬的建築與雕像今日看起來確實是白色的。但就如同考古學家擔心自己研究的舊石器時代紅赭石會變色，這些建築與雕像的白色也是會受埋葬效應影響的工藝品，是久經風霜的結果，而不是當初藝術家與建築工人實際打造出來的成果。一七四八年，維蘇威火山附近開始進行考古挖掘，從中發現了塗上厚厚一層色彩的物品與建築表面。不久後，英國古典主義建築師詹姆士・史都華（James Stuart）與尼可拉斯・雷維特（Nicholas Revett）在雅典衛城遭人遺忘的高處角落，發現了上過色的牆壁。

蓋出哥倫布紀念博覽會的新古典主義建築師曾在法國美術學院受訓，同一間學院在十九世紀初，不只允許還要求建築系學生描繪並重建伊特拉斯坎、希臘、羅馬的建築──色彩也包含在內。自一八〇〇年代中期起，藝術家和建築師就開始前往希臘，繪製雅典與其他各處的宏偉神殿遺跡風貌。這些建築師在巴黎展露自己的技藝，在建築與雕像上都使用鮮豔色彩，這些顏色確實是來自赭石的棕黃紅調色盤，但有的紅色是源自硫化汞化物的朱砂以及硫化砷，後者又稱為雄黃（realgar）。古希臘人也會使用雌黃當作黃色顏料，藍色則包括石青藍與埃及藍。由於這些發現都有足夠的證據支持，因此到了十九世紀早期，考古學家卡特勒梅爾・德・坎西（Antoine Chrysostôme Quatremère de Quincy）首度使

用「多色」一詞，來形容這種風格。

即使面對兩百年來的考古與歷史證據，奉行古典主義的頑固人士有時依然不肯相信希臘藝術本來就具有色彩。一八〇五年，藝術家愛德華·道得威爾（Edward Dodwell）寫道，他在帕德嫩神殿西側所看到的微紅黃色，只是工藝品受到時間洗禮的結果，某種「黃土般的古色」。不過，畫家勞倫斯·阿爾瑪—塔德瑪（Lawrence Alma-Tadema）在一八六八年的作品〈菲迪亞斯向友人展示帕德嫩神殿的橫飾帶〉（*Phidias Showing the Frieze of the Parthenon to His Friends*）中，把帕德嫩神殿畫得五彩繽紛後，引發了一幅畫所能造成的最大醜聞。阿爾瑪—塔德瑪以繪製古希臘日常生活場景聞名，在這幅畫中，描繪了五世紀雕刻家菲迪亞斯正在向朋友展示自己的帕德嫩神殿浮雕作品。目前，實際的那塊橫飾帶正展示於大英博物館（阿爾瑪—塔德瑪完成畫作的那時也是）。它屬於「埃爾金石雕」（Elgin Marbles）這組作品的一部分，白到了極點。但在那幅畫中，這塊橫飾帶色彩鮮豔。這確實帶有點後設的手法，但據說阿爾瑪—塔德瑪在展示描繪著菲迪亞斯展示自己作品的這幅作品時，雕刻家奧古斯特·羅丹（Auguste Rodin）邊把手放在心窩上邊宣稱：「我這裡覺得它們從未上過色。」真正的古典建築與雕像都富有色彩，這個有歷史為證的真相，為羅丹心中對於先人前輩的瞭解，帶來了存在威脅。或許他應該花更多時間去「沉思」這件事。

然而，到了芝加哥世博會的那時，藝術史學家仍拚命想在世人心中維持這些觀念。在《哈潑新月刊》（*Harper's New Monthly*）中，一篇文章針對「上一世代向來熟稔的多色至極風格」發表評論，堅決認為雅典建築今日都覆蓋著碎片，這些碎片若不是暗示舊有顏色的跡象，就是意味著大理石上的紋路，只有可能是源自早先保護建築不被風化損壞的顏料層。針對這個主題，也不乏有博物館舉行全館展覽，其中就包括一八九二年在芝加哥的一場展出，伯恩罕與他的手下當時是有機會前往參觀的。依據「都市美化」方針重新打造巴黎的建築師，同一時間也真的在研究上了色的古代雕像與建築。伯恩罕與團隊成員肯定知道當時最新的學術研究指出，古代世界充滿了明豔色彩。然而，他們依舊決定採用全白風格。

這種盲目行徑不只表現在政治與隱喻層面，也出現在美學上。世博會的重點在於要展現工業與文化上的霸權：摩天輪、特斯拉和愛迪生發明的小玩意、克魯伯大砲（Krupp cannon）、自動步道、十字轉門，以及美國歷史學家菲德里克・傑克森・透納（Frederick Jackson Turner）就美國西部拓荒時代結束為題發表演講。這場世博會要傳達的訊息再清楚不過了：在二十世紀，天命將會實現、達爾文主義將融入社會、單色城市美麗無比，此處的單色不光是字面意義，也表示實際在城市中過活的居民，其多元背景遭到貶低。

歐姆斯德的大道樂園則有一部分與之形成對比，因為它就跟現實生活一樣多彩多姿。

它也是某種文化勞改營，因為伯恩罕的手下把開羅街、摩爾宮殿（Moorish Palace）、展示美國原住民的活動、跳著滑稽歌舞秀的（小埃及）舞者，全都流放到該處。但這些幾乎不足以抵消世博會其餘部分所要傳達的（象徵與字面）訊息。由來自達荷美王國（Dahomey）的人民所搭建的臨時村，成了當時反非洲宣傳的發源地，即便知名廢奴人士菲德里克·道格拉斯（Frederick Douglass）在世博會現身演說，所有涉及非裔美國人的展覽都必須先獲得全白人審查委員會的批准，才能正式展出。名為《為何有色美國人未出現在芝加哥哥倫布紀念博覽會》（The Reason Why the Colored American Is Not in the World's Columbian Exposition）的小冊子在一八九三年引發了政治話題，因為非裔美國人當時負責開挖傑克森公園，也占了負責載來訪客的鐵路公司臥鋪車廂工人絕大多數，然而他們卻被禁止加入「哥倫布警衛」的行列，也就是維護世博會本身安全的警力。多種族、多性別、雜亂無章大道樂園的「實物教學」，對比上了上了無新意且實行種族隔離的榮譽庭院，意味著美國的未來將由白人男性主宰。

無論如何，那恐怕就是他們如此設計的意圖。但所有那些新潮科技以及耀武揚威又一絲不苟的展示，最終還傳達了一個更為複雜的訊息。

在洞窟岩壁以及古希臘建築與雕像上尋找色彩跡象與暗示的考古學家，他們也會這麼

說：色彩轉瞬即逝。哥倫布紀念博覽會的建築物大多都已經消失。世博會結束後，沒被拆除的部分都燒掉了。如今，藝術宮是芝加哥受人愛戴的科學與工業博物館（Museum of Science and Industry），但除此之外，只剩一間小廁所，其他全都沒有留存下來。

但如果說有誰知道哥倫布紀念博覽會當年可能具有的風貌，那就是麗莎・史奈德（Lisa Snyder）這位加州大學洛杉磯分校的建築史學家了。雖然芝加哥世博會可能早已消失得無影無蹤，多半埋在地底之下，它的數位分身卻活在史奈德的筆記型電腦裡，這是她花了二十多年建構出來的立體模型。

史奈德當年還在攻讀博士時，便深信建築師用來與彼此交流構想的剖面圖、平面圖、立面圖，不適合拿來教授建築史。史奈德認為，比較合適的方法會是採用互動式環境，如此一來，就算實際地點尚未存在或已不復存在，還是可以讓人進行虛擬造訪。「哥倫布紀念博覽會具備如此眾多不同的規模、建築、體驗，」史奈德表示，「對我來說也是求之不得的機會，因為世博會舉辦的時間恰好就是在活動影像誕生之前，所以沒有任何影像紀錄。我們是有靜態影像和其他素材，但也缺了不少東西。所以，它可說是相當理想。」史奈德碩士論文主題探討的就是蘇利文，運輸建築館則是她最愛的一棟建築。

這時，她啟動筆電中視算科技公司（Silicon Graphics Inc.）的 Onyx 2 電腦系統（如果你在一九九七年是擅長電腦圖像的人，這真的會讓你刮目相看），打開了原本是為飛行模

擬器設計的軟體。不過，重建工程無法只仰賴電腦的運算能力。如果任何針對色彩的描述都必定是主觀看法，或者色彩有可能褪色或隨時間改變，究竟該如何取得這些色彩的相關資訊呢？

一切的起始點是一張地圖，是以世博會座標系為基礎，經由三角定位法精確描繪的傑克森公園經緯度。伯恩罕針對這項專案所寫的報告書相當有幫助，因為第八冊和最後一冊就是世博會的地圖集。那時的學術期刊則提供了立面圖與剖面圖。但顏色才是一大難關。

當時活動的照片當然都是黑白照，那些有把世博會記錄下來的畫家，包括溫斯洛‧霍默（Winslow Homer）、查爾斯‧科倫（Charles C. Curran）、湯瑪斯‧莫蘭（Thomas Moran）等人，主要都聚焦在新古典風格的景致上。（諷刺的是，在哥倫布紀念博覽會展示的藝術作品當中，有些是出自愛德加‧竇加（Edgar Degas）、莫內以及其他印象派畫家之手。）「確實有不少水彩畫，還有很多上了色的黑白照跟幻燈片。你當然要對這些資料持保留態度，因為每個人對顏色都各有看法，」史奈德說。

最幫得上忙的資料，來自乍看之下較不顯眼之處。英國建築師班尼斯特‧弗萊徹（Banister Fletcher）與世博會的設計師相處了好幾個月，本身還有寫日記的習慣。「他在談到蘇利文和運輸建築館的色彩時，描述得相當精彩，」史奈德說。這棟建築的入口就是所謂的黃金之門，設計成四周圍繞著綠銀帶點藍的薄塗層。噢，還有一位物理學家以觀光

客的身分造訪世博會，自行發表了他的照片，他的還不是那種以龐大建築物為主體的照片，而是建築裝飾與纖維灰漿的特寫。

史奈德嘗試了幾種實驗性方法。她研究蘇利文在世博會結束後所打造且尚存的多色作品，例如芝加哥證券交易所的交易大廳，再排除關於色彩的資訊。接著，她試著把這些處理過的黑白照與來自運輸建築館黑白照的資訊相比較，看看比對後是否能為她帶來什麼成果。「我得說，沒什麼用，」史奈德表示。

史奈德的虛擬世博會本來一直都只當作教學工具，但事實上，大家都很愛。當芝加哥世博會的部分實體，也就是其建築外觀栩栩如生的模樣出現時，讓人不喜愛也難。因為這是與一段幾乎看不到的歷史直接產生連結。史奈德也從美國國家人文學術基金會（National Endowment for the Humanities）獲得了資金，將這個虛擬世博會變成可供下載的成品，並採用更適合的介面，讓學生能使用她的模型穿梭其間，到處做註解，甚至就在共享的三維空間中準備口頭報告。

「哪一天，或許會有人想把人工智慧的虛擬人放進去，讓你以人的身分跟群眾互動，但這就是其他人要研究的課題了，」史奈德說，「就建築群以及它們是否準確來說，我覺得我有成功。」

就像眾多資料來源讓她得以盡可能精確繪製出那些建築物，這些從視覺角度將世博會

記錄下來的資訊，也有助於處理一個關鍵層面，其足以影響通常號稱白城的其他色彩：燈光。

芝加哥世博會舉行之際，明亮的電氣照明早已成為基本的都市生活體驗。紐約市在一八八〇年於建築物上裝設該市的首個電氣照明，洛杉磯緊接在後，於一八八一年裝設。人造光在維持了三百年的穩定價格後，於一八八〇年驟跌，自此也持續下滑。

雖然哥倫布紀念博覽會並非第一個在夜間開放並開燈的世博會，但其一大特色就是展示了大量電氣照明，這場大戰是為了讓愛迪生和奇異公司（General Electric）在跟尼古拉・特斯拉（Nikola Tesla）和西屋公司（Westinghouse）一較高下時，看誰能取得優勢。最早期的城市照明會不斷閃爍，採用的是高壓電。之後便出現內部裝有通電鎢絲且充滿氮氣的燈泡，稱為馬茲達（Mazda），命名自波斯的光之神。但芝加哥世博會採用的科技已有十四年的歷史，並將改變一切：白熾（incandescence）。

這正是愛迪生普及的科技，也就是在真空中加熱金屬絲，直到它發出異常耀眼的光芒。（實際負責芝加哥世博會照明的西屋公司，特地為此研發出自家燈泡，因為他們無法取得奇異公司，也就是擁有愛迪生照明的公司所生產的燈泡。）儘管日光中的每種可見光波長含量都差不多，就如同牛頓當初所發現的結果，人造光卻不是如此。人造光大多偏向紅光光譜這一側，意即紫外線與紫光的比例偏少，紅外線偏多。這點尤其適用在白熾燈

泡上，所以這種燈泡才會變燙。但白熾燈泡由於少了清晨般的寒色藍光，使得燈光色調偏暖，幾乎就像不會閃爍不定的壁爐火焰。

在哥倫布紀念博覽會上，人工照明為嚴肅古板的新古典風格重新上色，產生了近乎宜人舒適的效果。「無以計數的白熾燈泡沿著飛簷與山牆閃閃發光，」一名訪客如此寫道，「環繞在『大水池』（Grand Basin）周圍的建築牆最上方，處處燈火通明，博雅建築館頂端的探照燈將照明投射出來的光束，分割成眾多巨大光圈。」不只建築內部會發出燈光，在大水池中的三座巨大噴泉內，照明也會發出白光，接著是玫瑰色，然後是天藍色。摩天輪也閃爍著光芒」；製造建築館（Manufactures Building）也整棟都散布著燈光。導覽手冊寫道，在噴泉旁，「三十八盞九十安培投射燈所發出的光，透過銀得發亮的拋物面反射罩產生的集中效果，以最賞心悅目的方式照亮著變幻多端的水流。」

哥倫布紀念博覽會的訪客不光只是從中體驗到了白城的魅力。原因在於，建築表面或許大多為白色，但照射在這些表面並反射到人眼中的光，卻呈現出豐富繽紛的色彩。電氣化又燈火通明的二十世紀，便是如此揭開了序幕。在芝加哥，數十萬計民眾對城市、夜晚、燈光、色彩多了一層認識。在形式與色彩之戰中，色彩對比的奇特效果為色彩這一方提供了數倍增援，但光卻成了終結兩者衝突的祕密武器。因為不論在城市中打造出哪種顏色的建築物，最終決定其顏色的都會是人造光的色彩。

僅僅數年後，在紐約州水牛城（我們將於下一章重返此處）舉辦的一九〇一年泛美博覽會（Pan-American Exposition）主打多色建築，部分原因真的就是為了要當作夜間燈光秀的焦點。訪客稱之為彩虹城（Rainbow City）。

這將成為色彩在二十世紀的一個里程碑——不論是在時尚、設計，抑或是科學方面。表面與光，光與表面。劇場表演可能早在一六〇〇年代就在運用色光了，在一八九〇年代，大受歡迎的舞者洛伊·富勒（Loie Fuller）帶來表演時，舞者紛紛穿著色彩絢麗的薄紗服裝，在從下方聚光燈所打出不斷變色光線的照射下，舞動跳躍。最終，不只是小劇院，百老匯也逐漸開始運用色光，隨之而來的是一批新世代的非百老匯設計師。舉例來說，諾曼·貝爾格迪斯（Norman Bel Geddes）就是一位樂於使用色光的劇場設計師，跟貝爾格迪斯同道合的美術指導也正是最早成為工業設計師的那群人。他們很快就發現，市場總是渴望有新產品，而企業總是想賣這些產品，從主宰著橫跨大陸運輸方式的火車頭到近期流行起來的汽車，乃至便利的居家器具，無所不包。正如設計作家雷納·班漢（Reyner Banham）在一九六五年所觀察到的現象，崇尚「偉大的小發明」是美國人的一種基本特質。不過，工程設計的部分就未必能跟上腳步了。一般來說，今年的火車頭性能不會比去年的明顯要好，而且只要舊冰箱或舊收音機還能用，也不太有理由要買新的。但凡事都有例外！設計師學會了要如何讓這些產品換湯不換藥，一開始是從外形下手，這就是一九二

〇年代所謂的「流線化」，接著當然就輪到色彩了。貝爾格迪斯可以教會企業如何讓明年的產品線看起來有別於以往，即便工程師在打造新產品時，主要的內部設計還是跟去年一樣。

色光、諸如赤陶土與磚塊等建材、織品用的明亮新染料、牆壁用的色彩鮮豔油漆、像是電木（Bakelite）等不褪色的可塑性材料，最後則是塑膠，全都導致了《週六晚報》雜誌（*Saturday Evening Post*）在一九二八年所稱的「彩色革命」。「我們必須感謝化學家從黏糊的暗色煤焦油與其他種種物質中，解放了數十多種新色調，」《週六晚報》讚不絕口地寫道，「我們必須向他們的豐功偉業致敬，因為他們為現代瓷漆精心製作的新基底與溶劑帶有新穎色調，使暗淡的世界熠熠生輝。」十年後在戲院放映的《綠野仙蹤》（*Wizard of Oz*），從桃樂絲所在的灰階堪薩斯變成七彩的奧茲王國，這種轉變不再只是空想，而是**實際成真了。對每個人**來說都是。

但在方程式的另一端，也就是將會讓未來電燈發出最亮的光，以及讓新顏料與塗料得以研發成功的關鍵，尚未出現。所有革命都得從元年揭開序幕——就色彩而言，這指的是一種新的白色。

第六章　鈦白

劉元軒完蛋了，他自己也很清楚。他坐在自家沙發上，旁邊是他太太喬紅與兩人的兒子，家裡滿屋子都是美國聯邦調查局探員。這些探員有搜索票（還很多張）可以搜查劉元軒在奧林達（Orinda，位於舊金山郊區）的住家、附近的辦公室，以及他事業夥伴之一在達拉瓦州（Delaware）的住家。像這樣在某個夏日清晨展開一天，肯定糟糕透頂。

為了此次搜查，這些探員已經籌備了數個月，很清楚到底要找什麼：任何跟製造名為二氧化鈦（titanium dioxide）的化學物質相關的東西，也就是一個鈦原子接上兩個氧原子──全球只有少數幾間公司會將這種物質從地下挖出來，再製成世上最白的顏料。劉元軒向一家中國大型礦業公司表示，他知道要如何打造能生產這種顏料的工廠，讓中國得以實現主導全球產業的長期目標。

不過，有兩個問題。首先，劉元軒和他那間美國績效科技公司（USA Performance Technology Inc.）根本不知道要如何建造這種工廠。其次，劉元軒為了彌補這塊顯然很關

鍵的知識缺口，從曉得要如何建造這種工廠的人那裡，偷走了平面設計圖。這個對象指的就會是杜邦公司（DuPont Corporation）這間美國大型化學公司了。而化學公司可不會放任這種事不管。於是，杜邦公司聯絡了聯邦調查局。

可以肯定的是，調查局在二〇一〇年接到這通電話時，那裡沒有人曉得二氧化鈦是什麼，更不用說它在色彩學與色彩科技中所扮演的關鍵角色了。不過，探員確實知道的是，中國政府在某項大型計畫上投注了大筆資金，想取得美國的技術知識。他們十五年來對此都心知肚明，也就是自美國國會通過《經濟間諜法》（Economic Espionage Act）後。聯邦調查局就是在那時候於帕羅奧圖（Palo Alto）設立一個小分局，委任探員在這個科技迷聚集地，專注調查中國垂涎的高科技智慧財產。「這麼多的研發都是在這塊二十平方英里的土地上進行，」劉元軒竊盜案發生時負責管理分局的凱文・費倫（Kevin Phelan）表示。

（在那之後，他就調職了。）「我們最初成立分局，只是想看看該怎麼調查這些案件？到底有沒有案件可言？」他的團隊成員並不多，背景卻迥然不同。如果你對聯邦調查局探員的印象是高大魁梧的白人老兄，身穿西裝，理著平頭，那你想像的就是費倫本人。但他旗下的探員男女比例幾乎各占一半，六名探員分別擅長的領域從結構工程到柔道皆有。他們是專門調查高科技案件的菁英小隊。因此，當杜邦公司的競爭情報小組發現，劉元軒可能把商業機密賣給了隸屬於中國政府的公司後，杜邦請求協助的要求才會一路來到費倫位於帕

羅奧圖的辦公室。

事後來看，劉元軒是相當適合招募的人選。他在馬來西亞長大，家境貧窮，於奧克拉荷馬大學取得電機學位。一九九〇年代晚期，劉元軒找到辦法打入他太太出生地中國的圈子內，在某次名義上是要祝賀他的晚宴期間，該國政府代表給了他一張科技清單，上面列著的是，老天，他們巴不得能在中國本土工業化的技術。劉元軒表示自己具備建造二氧化鈦工廠的技術知識。

那些代表上鉤後，劉元軒便回家試著要做出釣魚竿。他得找到某個能辦到他保證的事的人，最終，他找到了兩名不滿的前杜邦工程師，其中一人──不騙你──保留著他協助打造的二氧化鈦工廠平面圖。兩人對離開杜邦的不滿程度，讓他們即使知道劉元軒的計畫並非易事，也願意買帳。根據劉元軒與其中一人講完電話後所做的筆記，他受到相當合理的警告。「就算有最好的科技跟偷來的平面圖，但少了啟動人員與維修技術，工廠就無法順利運轉，」劉元軒如此寫下，完全就是在做絕不該做的事，也就是為犯罪計畫留下紀錄。

於是，這帶我們回到了劉元軒的客廳。在灣區亞裔組織犯罪（Asian Organized Crime）小隊和一組德拉瓦團隊的協助下，費倫手下的探員已經查出劉元軒同夥的前杜邦工程師身分，以及他們的所在位置。他們也研究出中國化學公司的代表何時會來美國，接收那些遭

竊的平面圖。這些探員擁有的證據，已經足以申請搜索票了。而現在，太平洋標準時間早

上六點以及美國東部標準時間早上九點，他們準備要對整個犯罪組織，由上到下、從西岸

到東岸，發動突襲。「數千名人員、監視小組、一堆探員都出動了，」費倫說，「出現像

這種規模的案件時，每個人都幹勁十足。」

奧林達的現場負責人是辛西亞・何（Cynthia Ho），根據這名在調查局待了十年的資

深探員的說法，她參與過的搜查行動超過三十次。華裔的辛西亞說得一口流利的中文和廣

東話，具有長期調查亞洲組織犯罪的經驗，也很清楚在進行搜查時一定要找的兩件物品：

保險箱鑰匙和色情出版品。而這次搜查時，她起碼在廚房地板上，從喬紅的皮包裡，找到

了看起來像前者的一組鑰匙。辛西亞舉起那幾把鑰匙，好讓劉元軒能看到，問他們是否有

保險箱。

劉元軒與喬紅謹慎地互看了一眼。喬紅起身，走向辛西亞，劉元軒則輕聲說了點什

麼，用的是中文。

只有最靠近劉元軒的艾瑞克・波茲曼（Eric Bozman）探員聽到他所說的話。波茲曼

外表是白人，而且直到這時候，都只對劉元軒和喬紅說過英語。但他曾在中國留學並擔任

法律助理，中文相當流利。波茲曼告訴另一位探員劉元軒說了什麼：「妳不知道，就裝不

知道。」

然後，在某個時刻，喬紅問說她能不能出門去買點早餐。在場的探員互看了彼此一眼，立刻同意這似乎是個非常不錯的主意。喬紅離開後，辛西亞打給費倫，告訴他在現場找到的東西。費倫派了一組監視小隊跟蹤喬紅。「不幸的是，那裡是灣區，還是上班尖峰時間，」費倫說，「監視小隊跟丟她，又找到她，接著又跟丟了。然後，他們跟著她進到奧克蘭市區，那裡對監視跟蹤來說根本是惡夢。」

費倫與監視小隊一員的克里斯・懷特（Chris White）探員保持通話。他們認為喬紅正要前往銀行。但會是哪間銀行？留在劉元軒家的探員找到了文件資料，上面顯示的各家銀行帳戶不少於五十六家。分析師以監視小隊跟丟喬紅的地點為中心，迅速彙整列出在二十個街區內的所有銀行分行，再建立某種模型，排序出她最有可能開戶的那些銀行。這份清單長到無法一一核對，但懷特決定放手一搏。費倫用電郵把喬紅的照片寄給懷特，懷特則開始前往清單上列出的銀行，詢問是否有人看過她。

撲空幾次後，懷特走進了一間銀行，出納員告訴他，喬紅確實來過，還問是不是可以開她的保險箱。事情是這樣的，她弄丟鑰匙了。出納員跟喬紅說可以開，但她得晚點再回來一趟。

懷特打給費倫，調查團隊於是拿到了新的搜索票，由另一名探員設法從舊金山市中心，駛過海灣大橋，送達那間奧克蘭銀行，辛西亞就在該處等著。銀行透露喬紅在他們那

裡確實有申請保險箱，號碼為〇〇六。辛西亞用了從喬紅皮包裡找到的鑰匙，打開保險箱，找到「大概十個外接電腦儲存裝置、大約一萬二千六百美元的現金、大約一萬元的新加坡幣；看起來是美國績效科技公司和一家以上中國企業之間的部分合約，合約總值逾一千七百萬美元；美國績效科技公司在二〇一一年一月六日開給攀鋼集團鈦業有限股份公司的發票。二氧化鈦氯化法工程設計事務的費用支出總計一百七十八萬美元」。

這看起來很糟，對吧？

喬紅因竊盜罪，判處三年緩刑，劉元軒則被判十五年有期徒刑。他和另一名共犯是最早被聯邦陪審團依《經濟間諜法》定罪的人。劉元軒透過那筆交易獲得的數百萬美元，大部分就這樣沒了。現在，中國在該領域的產業蓬勃發展，可以將低品質的含鈦礦石，透過先進的氯化法，處理成高品質的二氧化鈦顏料。這恐怕不是巧合。

上述的犯罪行為、那數百萬美元，目的都不是為了電腦晶片設計、軟體或生物技術，而是為了色彩製造的技術。一個**無聊**的色彩，你可能甚至會這麼想。但（根據資深產業觀察家雷吉・亞當斯（Reg Adams）這名整理記錄相關數據之人的說法）二氧化鈦顏料的全球產業總值高達一百八十億美元，在二〇一九年，全球產量就有六百一十萬公噸。它幾乎出現在每道牆上所塗的每種油漆之中，也存在於紙張、陶瓷、塑膠、藥丸、化妝品、糖果內。它讓其他色彩能更容易覆蓋在表面上，也讓這些色彩看起來更鮮明。在你所擁有物品

中，便有以它製成的東西，你也曾把它吃下肚，還認為有了它，你的世界變得更美好。人類花了好長一段時間才研究出要如何大量生產這個東西，但找到方法後，它就此改變了世界。

格雷葛牧師進行了二十一次不同的化學實驗，試著要辨識出康瓦耳水車下的奇特黑砂，卻都徒勞無功。他詳細寫下實驗結果，投稿到《化學年刊》，也獲得發表……結果沒有半個人注意到。這篇文章就像其他眾多論文，在新成果蜂擁而至的情況下，導致科學家只看了一眼，聳肩表示不感興趣後，從此便落入無人記得的忘懷洞中。拼法和譯文也沒有幫上格雷葛任何忙。一七九一年，麥奈肯（Manaccan，與那條老舊磨坊水渠附近標誌的拼法相同）也被拼做「Manaccan」和「Menachan」，在格雷葛那篇論文的德法譯文以及個人隨筆當中，他發現的那個實際物質被稱為 menaccanite、menakanite、manacanite、menackanite、menachanite，也有人稱它為 menachine。我們也不完全清楚，他用這個名稱究竟是指那些黑砂，還是指黑砂所含的未知礦物或元素。就連格雷葛都承認自己的研究沒有得出結論，而且他直到一七九四年才親自造訪了那座磨坊。

一七九五年，出現了突破性進展，但不是格雷葛努力的結果。備受尊敬的化學家馬丁‧克拉普洛特（Martin Klaproth）這位可說是發明了定量分析並發現鈾金屬的人，仔細

認真地研究了來自匈牙利的礦物樣本，其稱為紅電氣石（red schörl）。他發覺，不管紅電氣石含有什麼物質，實際上都是另一種新元素的氧化物。「一個相當與眾不同的金屬物質，」他寫道，「就像替鈾命名那時候，我也要以神話人物為這種金屬物質取名，具體而言，就是用**泰坦**（Titan）這些最初的大地之子來命名。所以，我在此稱這種新金屬為『鈦』（TITANIUM）。」粗體和大寫強調的部分都出自克拉普洛特。

接著，在一七九七年，克拉普洛特發現了來自康瓦耳的鈦鐵礦。於是，他透過格雷葛（Gregor）的「menachanite」（鈦鐵礦）是自己發現的「鈦氧化物」，在另一篇論文中，他也把對方的名字拼錯成「McGregor」，肯定讓人覺得有點不是滋味。

大方承認格雷葛（Gregor）的友人獲得了一份樣本，進行比較分析，承認已經有人搶先了自己一步。克拉普洛特最初接觸到這個古怪元素時，它起碼有個叫得出的名字。

因此，過了還不到一世紀，工程師奧古斯特·羅西（Auguste J. Rossi）最初接觸到這

實際上，這種情況恐怕不太合理，因為鈦是地殼成分中第九常見的元素。如果真要斤斤計較的話，人類肌肉中含有百分之〇·〇三三五的鈦。所以，從上述的實際數值來看，

羅西之前就有接觸過鈦了。但他大概沒注意到。

而羅西首度**注意**到鈦，是在紐澤西州朋頓（Boonton）的一座鼓風爐前。他生長於法國，十六歲就從大學畢業，二十歲便成為工程師，並在這時離開歐洲前往紐約。羅西最終

在一八六四年左右來到朋頓，起初負責測量一小塊公園預定地，接著協助建造通往朋頓鐵工廠（Boonton Iron Works）的鐵路。鐵工廠的經理得知他懂化學和冶金學後，將他改聘為實驗室的研究員。

這座鐵工廠有個問題。最優質的鋼幾乎只需要靠碳與鐵製成，但朋頓鐵工廠的原料來自紐澤西州的摩里斯郡（Morris County），其中摻雜著百分之一到二‧五不等的鈦。當時，根本沒幾個人認為用含鈦的礦石可以製造出鋼，更別說生產優質的鋼了。因此，羅西的處境可不是敷衍了「石」就行了。

喬治‧庫克（George Cook）是當時紐澤西州政府的地質學家，曾針對當地含鈦的鐵礦寫下大量研究報告，這種鈦鐵礦跟格雷葛在康瓦耳河床中發現的是同一物質。羅西養成了一種嗜好，盡可能閱讀任何探討這種無所不在卻看似無用元素的資料。他設法讓鼓風爐製造出完全可供銷售的鋼，但成品當中所含的鈦卻高得異常。

羅西最終另謀他職，但在一八八〇年代，企業家艾克特（Eckert）簽約租借那時已關門大吉的朋頓鐵工廠，想利用廠內的熔爐，把還殘留在鼓風爐底部的熔化物質，製成「爐鐵」。艾克特打算在這些二「攪煉爐渣」中，另外添加鈦含量百分之三的鐵礦。只是他無法如願達成目標。於是，艾克特控告鐵工廠的前地產所有人以便解約，等於是把一切都怪罪在鈦身上。

這位地產所有人找來了羅西，他還留著當年工作時的筆記。羅西表示，朋頓鐵工廠過去向來都能以鈦含量百分之二的礦石製造出絕對優質的鐵。羅西的證詞讓前地產所有人打贏了官司，也為自己贏得了足夠的金錢與信譽，得以在紐約以一名顧問工程師的身分開業。他的特殊專長就是熔煉含鈦礦石，生意也相當興隆，因為當時正值工業革命的全盛時期，對鐵有很大的需求，而北美那個地區的礦石含鈦量相當高，有些地方的含量還多達百分之二十五。如果有人想得出辦法解決這個問題，將會很有幫助。

前人曾嘗試過。一八四〇到一八五八年間，阿奇巴爾德·麥克英泰爾（Archibald McIntyre）在阿第倫達克山脈（Adirondack Mountains）間打造了數座鼓風爐，想在山上把含鈦礦石變成鐵。他的孫子詹姆士·麥克諾頓（James MacNaughton）繼承這些鼓風爐、土地、採礦權後，決定再試一次。於是，在一八九〇年，麥克諾頓去見了羅西。

有可能成功嗎？當然。位於英國泰恩河畔斯托克頓鎮（Stockton-on-Tyne）的熔爐一直都採用鈦含量百分之三十五的礦石，製出優質一流的鐵。但這些熔爐也相當浪費，因為每生產一噸的可用金屬，就會產生四噸的爐渣。羅西認為自己可以調整熔爐冶煉的原料成分，藉此改善上述數據。他說服麥克諾頓，讓他爬上阿第倫達克山，看一眼那座老工廠，結果，羅西不只看到熔爐，還找到一口年代久遠的鐵箱，裡頭裝滿了描述那些熔爐如何運作的紀錄。有了這些資料後，羅西著手在水牛城打造了一座小型鼓風爐。

不久，麥克諾頓便去世了，但羅西說服他的姪子，表示自己的經驗讓他有了新的靈感。鈦並非只會為熔爐帶來麻煩，羅西開始認為，鈦其實有助於生產更優質的鋼。只不過他需要一座溫度更高、功率更強、更容易控制的熔爐。羅西需要更多動力。在一八九〇年代，所謂的動力就表示電力。

為了不要省略太多細節，姑且說明一下，分子之所以能結合不分離，是因為有電——更準確來說，是因為電子，電荷的次原子載體。電子會以特定數量與特定距離環繞在原子核外圍，因此當其最外層軌域有空間可容納更多電子的原子，與電子過剩的原子也靠得夠近時，兩者就會鍵結。兩個原子的電子軌域會混合合併，原本各自獨立的原子就會形成一個分子。不同原子會偏好不同種類的原子，比如說，鐵很愛氧，而各式各樣的原子都喜歡巴著碳不放，才能大量產生四種有效化學鍵。碳原子能以各種方式與各種其他原子鍵結，正是「有機化學」之所以有機的原因。你可要好好感謝碳原子的放浪行徑，因為正如俗語說，這就是人生啊。

電流要通過，就需要電路，也就是讓電子流過的迴路，有入口也有出口。就像最簡易的電池，電子會從稱為陰極的構造流出，再流回稱為陽極的構造。在電化學中，原子如果增加電子，電荷就會「減少」，因為根據約定俗成的看法，電子可視為帶有負電荷；反過來說，拿走電子，物質就會「氧化」，通常是因為過程往往也會出現與氧一同鍵結的情

形。

只要能操控這股電子流，就能把各種難以鍵結的原子彼此黏在一起，或把時間和物理學認為是永不分離的分子拆解開來。轟！把黏人的氧從鋁上面去掉，就會得到既輕又超級堅固的金屬。轟！矽石跟碳變成了碳化矽，也就是首個合成研磨料的金剛砂（carborundum）。轟！鹽變成了鈉和氯，才能生產衣物漂白劑，也能用氯為美國各地日益增加的都市下水道系統淨水。

當時要用低廉價格買到這些轟轟轟電流的最佳地點，就是尼加拉瀑布。早在一七五九年，人們就開始利用約五十四公尺高度落差所產生的水力，來為磨坊與其他工廠發電，但要到一八七〇年代，尼加拉瀑布才開始被用來推動發電的渦輪機，讓發電機得以運轉。在世紀即將交替之時，分別位於加拿大與美國的少數幾間公司，都在利用尼加拉瀑布所產生的數十萬馬力──可能相當於兩百九十千瓩。如此容易便能取得電力，讓尼加拉瀑布成了某種工業時期的矽谷，一個在新創公司看來是高電荷的坩堝，這些公司則負責生產看似不可思議的金屬與化學製品，將為新世紀之輪塗上潤滑油。尼加拉瀑布的發電能耐，讓「煉金術士連做夢也想不到的念頭」得以成真，時任美國電化學學會（American Electrochemical Society）的理事長如此表示。

於是，在一八九九年，羅西前往了尼加拉瀑布。

沒有人真的確定他在那裡做什麼，羅西就一個人窩在小穀倉裡，研究一座小型電氣熔爐。當地社區當然聽說了不少傳聞，流言也跟著滿天飛。羅西並未堅持謝絕訪客，於是他們看到他為爐火添柴，他妻子則針對產物進行冶金分析。但羅西正在嘗試的，是某種有點古怪的新製造法。

他用含有石墨的磚塊打造熔爐。這個石墨（也就是碳）就是他的陰極。多虧了石墨，羅西有了一座熔爐，溫度夠高，也能讓他操控用來製造成分至少含有四分之一鈦的鋼。他稱其為「鈦鐵」（ferro-titanium），最晚到一九一二年，他都還試圖以「奇蹟合金」的名義來販售這種鋼材，卻乏人問津。

但在一九〇八年，羅西注意到了別的事。這種鋼的製程會產生副產物，一種當兩個氧連接到一個鈦時所形成的明亮白粉。這讓他有了靈感。羅西根據傑爾克斯·巴克斯戴爾（Jelks Barksdale）在一九四九年出版的標準參考文獻《鈦金屬》（Titanium）進行了實驗，「將該物質與沙拉油混合，再刷出最終產生的結果。這可能就是運用化學法將二氧化鈦調製成白色顏料的首例。」

這是個重大時刻。羅西很清楚在顏料產業中，製鉛企業集團所取得的有毒統治霸權。

在接下來的十年間，羅西與搭檔路易斯·巴頓（Louis Barton）持續精進顏料製造的加工程序，同時經營著鈦礦事業。他們的顏料依然偏黃，但在液體狀的鈦金屬中添加硫酸鈣或

硫酸鋇後，會產生更加優質、極不透光的顏料，不過加了硫酸鈣的顏料會帶有某種乳白色光澤。兩人研發出一套新製程，可以從最常見的鈦礦石之一，也就是鈦鐵礦，把二氧化鈦提煉出來，並為此取得專利。接著在一九一六年，他們建造工廠，開始大規模生產二氧化鈦顏料，工廠本身是一棟位於鐵道側線旁的木製倉庫，屋頂上伸出一根幾乎快碎裂的磚煙囪和許多新煙囪，暗示著廠內正在發展的新產業。

一九一八年，羅西榮獲珀金獎章（Perkin Medal），此獎章乃是命名自那位發現苯胺紫的威廉・亨利・珀金。因此，羅西在得獎感言中聲稱自己是顏料製造的關鍵人物，從某種程度上來說，確實很恰當。二氧化鈦是一種光滑白粉，「可以直接應用於生產白色的鈦製顏料，」羅西表示。這種以油結合而成的顏料，附著在各種表面的能力優於鉛白和鋅白，既不會變黑，也不會粉化。羅西還宣布，他已經為整個製程取得了專利。只要有足夠的原料，他們甚至可以直接生產二氧化鈦顏料。他們只缺一個供應源頭。

兩人就是在此時得知了佛羅里達州的鈦礦。

全世界最大的鈦礦在莫三比克，就位於將馬達加斯加與非洲大陸分隔之海峽的正對面。二〇一一年，稱為莫馬（Moma）的鈦礦床當時屬於肯梅爾資源公司（Kenmare Resources），含有二氧化鈦礦石的產量將近一噸，礦藏都富含鈦鐵礦、金紅石（rutile）、

鋯石（zircon）。挖泥船從深達十五英尺且大得有如四座足球場的人工池底，挖出這種珍貴泥土，一路摧殘沿岸森林，留下荒地。莫馬的現任所有者為礦業巨擘力拓公司（Rio Tinto），對當初要善後的保證，似乎食言了。情況類似的礦藏，也就是持續用挖泥船挖掘的池子，分布在澳洲沿岸與中國各地。

與莫馬相比，佛羅里達州的挖礦規模看起來小了許多，但整個產業的發源地就位於此處。阿第倫達克山脈的礦床要拿來製鋼是沒問題，但鈦含量不足以讓羅西打入顏料產業。

一九一三年，幾名工程師告訴羅西和他的搭檔，他們針對佛羅里達東北地區沙洲進行的調查結果，那裡遍地都是兩人所需的礦物。傑克森維爾（Jacksonville）附近的沙灘持續為羅西的尼加拉瀑布熔爐供應原料，一直到一九二二年，這時，原本負責供應的公司把海灘轉賣給了度假村開發商。

不過，只因為沙灘不再進行挖礦，並不表示那裡不含任何礦藏。一九八九年，美國礦業局（United States Bureau of Mines）的調查報告形容路嶺（Trail Ridge）是美國最具價值的含鈦礦藏來源。

今日，隨處放置在礦床上的機具，從大馬路上根本看不到，而是隱身在成排筆直生長的溼地松後方。這些松樹高達四十英尺，樹幹寬達半英尺，適合製成紙張，也是當地的另一大產業。

不過，轉進右方車道，遠遠就能看到這座礦藏最具代表性的機器出現了：就在看起來像建設中的四層樓工廠旁，遠遠就能看到這座礦藏最具代表性的機器出現了：就在看起來具），兩條巨大水管以約四十五度的角度伸了出來。水管各自噴出呈現彈道曲線的黏稠黑泥，有如兩道純哥德風的弧形液體。如果《魔戒》中的魔多（Mordor）有麥當勞，看起來就會是眼前這幅景象。

這座礦床距離格雷葛發現河泥中帶有新元素的康瓦耳小溪差不多有四千英里遠，距離羅西懂得如何把這個元素變成純白顏料的電氣熔爐則大約有一千英里遠。這裡不是挖進半山腰或平頂山的坑道，更像是一座會移動的湖泊。在一池不透明的棕黑水面上，漂著兩台綁上了繫繩的機器。一邊是挖泥船，外型看起來像拖船，透過一條粗大的操縱電纜連接到溼磨機，也就是從大門口看得到的魔多麥當勞。

簡單說明一下採礦過程：挖泥船會從池底把泥巴（有人告訴我，業界稱之為「砂漿」〔sand slurry〕，但管它的）抽吸上來，再輸送到溼磨機。溼磨機只從當中提取百分之三的泥巴，而其中只有三分之一是含鈦礦物，其餘大多為石英砂，全留在泥巴中，從後方水管噴出。往前開，再重複。

我把過程形容得好像很簡單。其實並不簡單，但設計得很巧妙。

「我們一小時可以挖一千五百噸的砂漿。情況順利的話，一小時就可以產生四十五噸

的精礦，」礦床事業部經理菲爾・龐畢爾（Phil Pombier）表示，這座礦床目前隸屬於曾是杜邦公司旗下鈦礦事業的科慕公司（Chemours）。龐畢爾相當高大，中廣身材，蓄著鬍子。身為化學工程師的他，已經為公司賣命了三十七年，我這次造訪後，他又升職了。龐畢爾踩在覆著泥土的金屬格柵走道上時，步伐也比我來得平穩，可能是因為他更習慣穿工作安全鞋，也可能是因為他是個半機械人。「我裝了兩個鈦合金髖關節，都是用佛羅里達的鋯石鑄成，」龐畢爾說。（他後來收回這句話，坦承自己其實不知道鑄造他那機械髖關節的鋯石來自哪裡，但那句話當下確實讓人覺得妙語如珠。）

如果一切都按計畫進行，這塊土地在挖掘前後會看起來沒什麼差別。不管地主是誰，都把樹木清除後才售出。科慕公司接著把樹木以外的其他東西清乾淨，再將表土刮除，堆成將環繞挖掘池的護堤。挖泥船與溼磨機各自完成工作後，會再移往下一塊區域，推土機跟著把表土推回原處，之後的地主也許可以再種更多溼地松。這就是生命循環，只不過此處的「生命」是定義成「具有商業生產價值的土地」。

龐畢爾一邊為我說明這一切，我們一邊爬上護堤，在推土機鬆過的鬆軟土壤上留下兩道深深的足跡，即便我戴著耳塞，挖泥船的低沉悶響依然震耳欲聾。我們看著噴泉似的泥巴從溼磨機後方的水管湧出，向下飛濺，汨汨流回池中。如果要說地質學在何種情況下會看起來毛骨悚然，眼前的景象看起來就像是在上吐下瀉。

更新世早期或中期的某個時候，如今稱為佛羅里達州與喬治亞州的中央區域是一片溼地，這片沼澤地以東與海洋相隔著一道沙丘，沿著今日位於喬治亞州的傑沙普（Jesup），經過現在的奧基弗諾基（Okefenokee，那時大概是個潟湖）和傑克森維爾，一路深入到現今佛羅里達半島的中心。這道沙丘直接橫跨過佛羅里達與喬治亞交界處向內陸彎曲的怪異海岸線，最後才抵達大西洋。

這道長沙嘴如今所剩無幾，只有大約一百英里長、一英里寬、差不多兩百英尺高的小山丘還在，始於奧基弗諾基，終於佛羅里達州的史塔克（Starke）。兩百英尺（約六十公尺）似乎不高，但那附近的其他地形都平得有如薄煎餅，與海平面齊高。這個過去曾是沙丘的地方，如今稱為路嶺，是該地區寥寥無幾的地貌之一。

路嶺大部分是由地質學家口中的風成沙所構成，這些沙覆蓋在一層堅實的泥炭上，也就是被擠壓過的史前植被。「風成」表示更新世當時的風跟海洋將沙丘推往沼澤上方，再侵蝕最表層。泥炭則是那些曾生長於沼澤的植物殘骸。

這種含有重礦物的沙礦床，都是全球各地海岸線的經濟推手，包括了澳洲、印度、馬達加斯加。經由風化和侵蝕作用，礦物會順流而下，抵達沿岸，並在途中根據密度先後沉積。最重的礦物會沉入海灘底層，沉積在灘間（就是以前海盜打鬥或「腿軟」的地方）。海浪則會帶來更多混雜效果，將較輕的碎屑沖入波帶，讓較重的礦物沉澱在灘面上半部。

數千年或數百萬年後，殘存的地貌可能看起來會像沙丘或甚至是森林，但切開地表，便會看到層層分明的地層，有如灰階的礦物千層酥，在亮暗之間來回交替。其中有一小部分是鋯石、鈦鐵礦、金紅石，最後兩種就是二氧化鈦的礦物型態。

我們越過護堤頂端，往下踏向一座彎彎曲曲的橋，由一塊塊鋸齒狀的橢圓形金屬構成，隨意栓在浮箱上。我們每踩上一塊金屬板，走道就上下晃動，池水看起來幾乎像凝膠，表面覆蓋著許多約二十公分長的漂流木枝。這些是樹根殘骸，被挖泥船撈上來，吸入內部，再從後方噴出。

天氣很熱，但有微風吹拂，我感覺到水氣灑在臉頰上，有如一陣春雨。微風帶走了些許從溼磨機後方湧出的淤泥，將這一滴滴小泥巴噴向我們。我低頭，看到右臂沾著點點泥巴——抱歉，應該說「砂漿」。我護目鏡的右眼鏡片也同樣濺到了泥巴。我整個人右半邊都覆上了一層東佛羅里達的礦物成分，有如點描派的畫作。

雖然溼磨機離池邊只有三十英尺左右（約九公尺），我們卻拖了好幾分鐘，才走完那媲美迪士尼樂園雲霄飛車的左彎右拐走道，踏上溼磨機的本體。走道具有如此的機動性相當重要，因為挖泥船和溼磨機會移動，這條路線則能伸縮，讓兩邊保持相通。「走道有

六百五十英尺長（約兩百公尺），」龐畢爾說，「不管距離池邊是十英尺還是七百英尺都到得了。」

溼磨機內部包含了我認為是某種水塔的結構，差不多有地下室熱水器那麼大。但這些原來是玻璃纖維的螺旋線圈管，數量將近一千個，緊挨著彼此並斜向一側，才能兩兩置於同一個圓筒形空間內，像是彼此相對的螺旋梯或DNA。處理過程的關鍵就在於，這家公司想得到的礦物特性各有不同：粒子大小、比重（基本上就是重量）、導電性、磁性。就是靠著這些特性，才能將小麥般的礦物從穀殼般的礦物中分離出來。

第一關利用的是單純重力。多虧有巨大的旋轉式滾筒機把大石頭濾除，只有相當小的粒子會被往上抽吸到溼磨機的頂端。接著，粒子會沿著剛才那些線圈管往下滑，每個都像是迷你螺旋滑水道。較輕的矽石粒子會滑到外側，當我朝螺旋管內仔細一看，真的可以看出「線道」之間的色差。不需要的部分就從溼磨機後方丟出去。

溼磨機上的彎曲線圈管從前到後、由上到下會變得愈來愈窄，依次將偏重的粒子從較輕的粒子中剔除，也就是說螺旋管的內容物會從「較粗糙」，變成「較均勻」，再產生「完成品」，從「二氧化鈦含量占百分之一」，到百分之三，然後是九，再到二十七，」龐畢爾說。他稱這個最終成品為「溼磨機濃縮物」，也就是溼磨機所能濃縮到的最好程度。

這些濃縮物會流入六英寸寬的軟管，經過可能長達十三英里遠的距離，才抵達下一站，在

這期間，每小時就會流過四十噸的量，等於是每分鐘五百加侖、每秒十英尺的速度。我們頭頂上的一條電力線與軟管並行，讓真空幫浦得以持續運作，每個幫浦都跟冰箱一樣大，各自位於一個小室內，上方都設有四個圓筒金屬刷，像是掃煙囪的小型設備，應該要能去除這個地區經常出現暴風雨時所帶來的靜電，才不會造成短路，使整個作業程序停擺。

挖泥船每天運轉二十四小時，一年三百六十五天都是如此。每兩星期，六名操作人員會關掉所有機器並切斷電源，包括外流管、電纜、注入清水的管線，因為挖泥船的腳步。挖泥船就這樣反覆作業，沿著路嶺前進一段距離後，再掉頭回去，如此不斷重複。推土機把下一塊採礦區域變成水池，先推平，把表土堆至一旁，再準備接上電源與水管。在它後方，更多台推土機會把表土推回原位，等待再植。

但富含礦物的砂會繼續前進。下一關：一台幾乎自動化的設備，以含有百分之二十氫氧化鈉的溶液（鹼水）清洗，移除任何那層史前沼澤上所殘存的有機物質。這些黏液會降低礦物的電磁特性，此種特性正是下一個處理流程的關鍵。最終，這些清洗好的東西在經過架高了二十英尺的幫浦和斜坡後，會整團從尾端掉出來。沒在開玩笑，那一大團東西掉到地面上時，發出了響亮的撲通聲，像是海浪退去後立刻重踩在沙灘上。這一團團物質會堆疊成一個巨大圓錐體。

接下來，我們駛向完全是另一座五十英尺高的蒸氣龐克工廠，「不含水礦物加工處理機」，周圍環繞著在軌道上到處穿梭的機動車。那些泥土會從加工處理機上方被送到兩組巨大篩網盤上，有如《格列佛遊記》（Gulliver's Travels）書中大人國的麵粉篩，更進一步把小粒的雜質分離出來。他們稱之為「米岩」，因為這些細粒看起來就像米，百分之百都是廢物，在不含水礦物處理機後方堆成一座座人工小山。如果他們能為米岩開闢市場，可能就會開始拿來販售。

接下來又將進行一道巧妙的處理程序。從篩網盤上掉落的物質看起來像胡椒粉，混雜著各種礦物。含有鈦的粉粒會導電，其他則不會。

因此，這些混雜各種礦物的細粒會經由漏斗，倒入數十個V型槽中，各自都位於間隔五英寸寬的滾軸上。滾軸連接著直流電電源，其中一側裝有刷子，另一側緊貼著一條連接到交流電的電線。電線與滾軸之間冒出弧形火花，而那些含鈦礦物是真的從滾軸跳往電線，再落到下方的輸送帶。其他物質黏在滾軸上，被刷到另一條輸送帶。

這道程序會重複數次，只是為了要確保所有雜質都被分離，接著，那些粉末也會利用類似的磁性滾軸加以處理。最終出現在溼磨機最底層的，就是兩道不斷流出的粉末。龐畢爾打開磁性滾軸附近的一道閘門，抓了一把粉末。他朝我伸出帶了手套的手。他手掌上全是閃閃發亮的灰色粉末，細得有如烘焙用細砂糖。「你看到的這些就是鈦礦物，再純粹不

過了，」龐畢爾說。

它們其實還挺漂亮的。

發現鮮為人知元素鈦的氧化物可以製成絕妙的白色顏料，是個意外，但新材料可以產生新色彩，卻是在意料之中。在新科學競相發明新色彩那一百多年的尾聲，羅西舉起覆著一層白色塗料的手指，抹過紙張。新元素的發現帶來了新化學特性，也大多呈現出各式各樣的色彩。一七九七年發現的元素鉻，帶來了鉻黃和氧化鉻綠的顏料；一八一七年的鎘則帶來了一八四〇年代的鎘黃（cadmium yellow）與各種衍生顏料。鈷藍長久以來都被當作玻璃著色劑，因此，首個合成的鈷藍讓愈來愈多人使用這種顏色的顏料。在維多利亞時代，威廉·莫里斯（William Morris）等傑出設計師為了滿足壁紙與織品必須具有鮮豔色彩的要求，都運用了砷製顏料，但砷不論是開採還是製造都會產生毒性。像是「砷綠」等色彩，就是源自於此。

珀金在十九世紀中葉發現苯胺紫，更進一步加速了這場色彩發明競賽。調色盤上可供使用的顏料開始暴增。一九三七年發現的酞青素藍（phthalocyanine blue）帶來了全新色域，以及一堆稀奇古怪的化學形容詞，例如陰丹士林藍（indanthrone blue）、喹吖啶酮紫（quinacridone violet）、二硝基苯胺橙（dinitraniline orange）。這些「合成有機」顏料成為

主流，據統計，在今日販售的美術顏料中，來自這一大類的顏料就占了五至七成。

而在下個世紀初期，人們對物理與色彩的全新瞭解，甚至帶來了更多改變。一九〇〇年，物理學家得知由加熱物體發出的光頻，並未出現在他們以紫外線波長預測得出的曲線上，感到有點驚慌失措。這件事糟到被取名為「紫外災變」（ultraviolet catastrophe）。德國物理學家馬克斯‧普朗克（Max Planck）化解了這場災變，因為他研究出這些理論物體所吸收或反射的電磁能，是與波長大小有關的特定不連續增量。普朗克將這些增量命名為「量子」。自此便揭開了量子物理的時代，五年後，愛因斯坦表示光也是一種量子。這些量子於是被稱為「光子」。三年後，在一九〇八年，古斯塔夫‧米研究出單一粒子散射光的方程式。

同一年，羅西也在沙拉油裡混入了一點二氧化鈦。儘管當時的科學家才正要開始釐清背後的原理，羅西的新白色顏料卻具有絕對是驚人至極的折射率。在真空中，光子前進的速度可達宇宙的速限，每秒只略低於三十萬公里。但把物質放在光子行進的路線上，隨便哪種物質都行，其原子就會打亂一切。這些原子會像黏在襪子上的芒刺一樣，卡在光子上，改變光子在電磁場間變動所需耗費的時間。光速於是慢了下來。所謂物質的折射率，指的是光在真空中的速度與光在該物質中移動速度的比值。

將所有光完全反射的物質就會是鏡子，但物質表面也可能反射出特定色彩和明亮的白

色強光。這種現象稱為鏡面效果（specular effect），想一想亮面車體、閃閃發光的寶石、塗上亮光漆的木頭或天鵝絨，你就懂了。不過，反射作用並不只跟光的性質有關，也跟角度有關。光以某種角度入射後，就會在相對方向以相同角度反射出去。入射角三十度，就表示反射角也是三十度。然而，當物質以不同角度把光反射回去，就稱為折射。

如果介質中的粒子可以讓所有波長有效散射出去，介質看起來就會是白色。正如古斯塔夫・米的研究結果，雲朵非常擅長這件事，因為懸浮在空中的水滴大小幾乎都差不多，比可見波長要來得大，也能使光折射與繞射。我對真實科學最失望的地方也是源自此處，因為幾乎每種化學物質都是乏味無趣的白色粉末，像是砂糖或鹽巴。史上只有屈指可數的實驗室裡擺著五顏六色的液體，散發出不祥的揮發氣體──這種情況只發生在電影裡。

鉛白折射率相當高，鋅白更高，但應用於塗料時，同時也會產生化學反應。但二氧化鈦呢？毫不誇張，折射率幾乎是高到爆表。二氧化鈦極為明亮、極其不透光，就算只塗上薄薄一層也是如此，因為絕大多數的光都散射回觀者的眼中，而不是穿透到塗層表面之下。這表示以這種顏料製成的塗料，甚至不只是白色，還包括其他顏色，都可以用更低廉的價格來製造，還能塗上更少層。結果產生的色彩會更明亮、更鮮活，也維持得更久。說二氧化鈦製造的塗料和表面塗層改變了人類所打造的環境樣貌，並非誇大其辭。

但只因為二氧化鈦嚴格來說是一種優良顏料，卻未必保證它能成功商業化。不透明塗

料，尤其是白色塗料，需求量毫無疑問非常大，但要研究出最佳的製造法並非勝券在握。

羅西和巴頓需要用硫酸，把含鈦礦石轉換成二氧化鈦顏料，但負責生產的人還有其他幾個問題，比如說，當時製造這種顏料的人還不曉得少了適當的化學塗層，二氧化鈦粒子會產生光反應。生於電化學氧化與還原，亦死於電化學氧化與還原。原來，在含有二氧化鈦的塗料中，黏合劑如果是會氧化的化學物質，那陽光帶有的紫外線就會消減二氧化鈦。以實際情況來看，這表示在分子外側會出現多餘的不成對電子，像拆除建築的大鐵球般，回過頭來進行破壞，摧毀塗料。雖然羅西後來保證不會出現這種問題，塗料卻還是會粉化，鈦白和其周圍的顏料都在塗層表面變成粉狀，一一剝落。

儘管有這些技術問題，鉛製塗料公認的危險性，為二氧化鈦帶來了再明顯不過的優勢。自一八八〇年代起，全國鉛業公司顯然一直都是美國鉛白的主要供應商。然而，該公司看到自家產品逐漸不再受到重用，於是在一九二〇年收購了羅西與巴頓的鈦顏料公司（Titanium Pigment），並在四年後也同樣大量買下主要歐洲競爭同業的股份。這些投資都相當有眼光。一九二〇年，二氧化鈦在全球市場的產量為一百噸；到了一九四四年，產量是十三萬三千噸，而主導市場的就是全國鉛業。

羅西在自己白手起家的鈦合金製造公司（Titanium Alloy Manufacturing）擔任顧問，

持續做到一九二六年逝世的僅僅數日前，離八十七歲生日也只差三天。刊登在尼加拉瀑布當地報紙上的訃聞，形容他是鈦的發現者——再次把這份功勞從格雷葛手中奪走。

二氧化鈦明亮卻不透光的特性，可說是經過精心計算的成果。研究出這點（其實不只是二氧化鈦，任何顏料都適用）的人是一位化學家，名叫保羅・庫貝卡（Paul Kubelka）。庫貝卡跟另一位化學家法蘭茲・孟克（Franz Munk）同時進行研究，前者寫出了一套微分方程式，遠超出古斯塔夫・米對光子在粒子之間彈跳的想像。庫貝卡和孟克發現，小到不行的光量子並不是在粒子分布平均的理想空間中移動，最好應該當作是在眾多極薄層之間邊彈跳邊前進，所謂的極薄層基本上就是指顏料的塗層。光子會自某一層反射，折射穿透另一層，到達底層，再往上回彈，再次於層層之間彈跳去……而不是直線前進。

庫貝卡和孟克研究出，塗層的顏色與該塗層吸收與散射光的能力有關。如果是不透明色層，就像二氧化鈦所能產生的結果，這兩種特性會互相影響。入射的光子經過散射後，光子的散射與吸收就不會對彼此產生影響。雖然上述原理可能看似沒什麼大不了，但建構出其運作方程式，讓色彩科學家得以預測充滿特定顏料的特定塗料，在特定表面上會展現什麼樣的特性。這是他們首次可以預測塗料的「隱藏力量」，也就是不透明的程度，覆蓋表面而不使其顯露的能力。

這確實很棒，但不是庫貝卡在這整個故事中的最大成就。他和孟克發表了後世稱為庫貝卡─孟克方程式（Kubelka-Munk equation）的成果後，過了兩年，庫貝卡又有了更加重大的發現。

羅西為了生產二氧化鈦所研發的製程需要用到硫酸，而硫酸是一種討人厭的汙染物。當時，化學家和冶金學家也知道要如何把含鈦礦石製成另一種化合物，即四氯化鈦（titanium tetrachloride，化學式為 $TiCl_4$，或以諧形稱為「tickle」〔發癢之意〕）。這種製造法未必較無汙染，因為會需要用到劇毒的氯氣，但成本比較低。庫貝卡研究出來的，就是把四氯化鈦精煉成二氧化鈦的工業化學法。

杜邦公司讓氯化法成了旗下塗料事業的關鍵。這就是劉元軒表示可以為中國偷到手的處理程序，也是二氧化鈦那五六間主要製造公司在生產這種顏料時所採用的方法。

這也是我為什麼會來到俄亥俄州的阿士塔布拉郡（Ashtabula County），前往杜邦在一九六○年代為夏溫威廉斯公司所蓋的一間工廠。自那之後，這間工廠已經多次易主，我參觀後，確實又換了個新老闆，但工廠本身依然是全球二氧化鈦顏料最大的供應商之一，每年產量達二十四萬五千噸。

「你去過化學工廠嗎？」麥爾坎．古德曼（Malcolm Goodman）這麼問我的時候，我們正開往那棟建築。我造訪時，古德曼是克里斯塔全球公司（Cristal Global）的科技與創新部門副總經理，工廠就是登記在該公司名下。

「嗯，啤酒廠跟釀酒廠，」我說。

古德曼鼻子輕哼了一下。「釀酒廠裡面可沒什麼危險，」他說，「我想頂多乙醇可能會爆炸吧。」他說的沒錯，相較於可能暴露在氯氣中的風險，那根本不算什麼。

不過，喬‧法拉利（Joe Ferrari）這位克里斯塔公司風險與保險小組的首席分析師，強調說沒什麼好擔心的，不只是在說像我這樣的鄉巴佬，還包括在廠內工作的五百二十名人員。「我為這間公司效力了四十二年，就能證明這點。我從一九七六年開始就在製造二氧化鈦了，」「我上了年紀，還過重以外，沒半點毛病。」法拉利會說多種語言，曾住過巴西和英國，分別在當地建造了二氧化鈦廠。這趟參觀之旅結束後，他準備動身前往法國，去世上最古老的其中一間化學工廠，那裡如今正在生產二氧化鈦。法拉利蓄著黑白夾雜的鬍子，操著大西洋中部的勞工階級口音，把「那個」講成「辣個」。

「我主要負責的就是製造出產品，搞定它，包裝好，也不會讓環保署（Environmental Protection Agency）找上門來，」法拉利表示，陪同我們的公關人員用力皺起眉頭，我幾乎可以聽見她的顏面肌肉在收縮。我這次造訪後，法拉利就退休了。

我們初次碰面時，法拉利面前的桌上放著一本巴克斯戴爾的《鈦金屬》。這本書在出版七十年後，依然是這間工廠的生產指南聖經：如何將黑砂變成白粉。

在一間昏暗的會議室裡，我拿到了個人防護裝備：安全帽、護目鏡、耳塞、皮手套、

鋼頭安全鞋、泰維克（Tyvek）製成的白色防護衣。在我腰部的尼龍網狀腰帶上，附有一個黃色皮袋，裡面裝著防毒面具。穿上整套裝備的我看起來是不酷，但還是得再強調：氯氣很危險。這座工廠每一天半左右，就會用到差不多九十噸的氯氣，照理來說，沒有半點氯氣曾洩漏到容器外，因為洩漏出去的後果將會非常糟糕。但法拉利向我保證，他分辨得出什麼時候要叫我把個人防護裝備全戴好。好吧，不是他就是尖銳刺耳的警報聲。

我們全擠進一台公務用的多功能休旅車，開往大小有如飛機庫般的金屬棚，法拉利載著我們在一輛半拖車與一台巨大推土機間左彎右拐，好穿梭在看起來像泥土堆積而成的一座座小山。這些就是含鈦礦土。「我去幫你弄份樣本，」法拉利邊說，邊跳下駕駛座，回來的時候帶著一把礦土。原本看起來是紅棕色的泥土，顏色其實混合了紅棕色與黑色，硬度則介於灘沙與滑石之間。覆蓋在泥土堆最外層的紅棕色，是礦土中的鐵接觸到空氣後產生的氧化結果，所以就是鐵鏽，更準確地說是赭土。

我們停靠在一棟建築外，上部結構將近有六層樓高，巨大立方體的構造受工字梁所保護，內部設有儲槽，以攝氏一千度混合成分大多為鐵、鈦、氧氣的礦土以及氯氣。如此之高溫將讓所有原子進行重組，燒製出新的混合物，接著整個混雜成品會移至冷卻槽，在降溫的過程，新產生的氯化鐵會冷凝析出，留下四氯化鈦。另一組完全不同的冷卻裝置會把這些四氯化鈦冷卻至攝氏零下十度，也會釋放出一堆用來製造四氯化鈦時所使用或製程中

產生的氣體，包括氮氣、氧氣、二氧化碳。

從這裡開始，這些四氯化鈦會移到普通的柱式蒸餾器中，跟古德曼之前我玩笑時說的那些釀酒廠所用的蒸餾器非常像，是一個很高的圓筒，蒸氣從底部冒出來，四氯化鈦則從上方倒入。這些蒸氣會帶走純粹的四氯化鈦，留下所有殘存的雜質。「燃燒過後，就會得到很不錯的白色色素，」法拉利表示。

值得注意的是，直到眼前這道處理程序為止，這個製程基本上什麼都看不到。當然了，我看得到製程所需的機器裝置，那些林林總總的管線系統。但原料的毒性有如洛夫克拉夫特（Lovecraft）恐怖小說般可怕，如果看得見那些原料，恐怕就離死期不遠了。

不過，只要那細緻的白色色素從稱為氧化器的處理槽中現身後，就會變得清晰可見。我們從那台多功能休旅車下了車，前往一棟建築，就位在裝滿鹽酸的巨大纖維玻璃處理槽後方，沿途會經過蒸餾器和氧化器。建築內部各種管線、閥門、導管交錯，全靠著金屬格子梁的地板和階梯連接在一起，所有一切——真的是所有一切——都呈現出亮到極點的白色，每個表面上都覆著一層白色粒子，粒子細到一摸就會變成糊狀，有如糖粉般。空氣似乎很乾淨，因為我沒在咳嗽，但有察覺到一股非常類似麵粉的味道，我懷疑是受到心因性的影響，也就是腦中某處正試圖要解讀環繞在我周圍的無色世界。

我們沿著金屬梯往上走了幾階，法拉利提醒我要握好欄杆。我戴上耳塞，因為整棟建

築似乎在嗡嗡作響，震動不已。登上階梯最頂端後，法拉利走向看起來有如工業管線裝置從地上爆發出來的地方。據我估計，我們差不多在四層樓高的位置，也是一大堆鍋爐和馬達的上方。那些管線是真的在震動，而最上方有個轉盤裝在鎖緊的艙口上，像是進入潛水艇的密封艙門。法拉利停下腳步，轉過身，雙腳踩在最上面。

他就站在容量有兩萬五千加侖的儲槽上，裡面含有化學物質跟直徑只有兩百八十奈米的二氧化鈦粒子，經由一百馬力的動力，全數混合在一起。這些粒子想進行絮凝作用，也就是黏附在彼此身上。它們要變成顏料的話，就必須保持分開的狀態。這就是裡面那些化學物質的作用。「我盡可能在那個處理槽內，做到讓二氧化鈦懸浮在水中，再跟化學物質混合，」法拉利說。塗料的確切配方是機密。

最終，這些漿狀物質會被擠進巨大的旋轉式篩分筒，每一個都大得像市政府的垃圾車。多虧有設計巧妙的通風系統，篩分筒上半部會保持真空狀態，下半部則吹入空氣。二氧化鈦的白色漿液會被拉向篩分筒的下半部，噴濺在筒壁兩側。我看著其中一個篩分筒緩慢旋轉，內側似乎變得模糊，開始有點難以看清，彷彿失焦了，然後轉得夠久的時候，不知不覺累積在上面的白色碎屑便脫落下來。這些白霜物質會掉入溝槽，裡面有一塊不斷旋轉的螺旋形金屬負責將其搬運至別處風乾，再加以收集。在靠得很近的情況下，根本不可能不被濺到。我拍下了照片。

離開時，角落的一個熟悉形狀閃過我的視野，在全白的背景中也呈現白色，幾乎難以察覺。那是個圓錐，高及我的腰際，底部是方形凸緣……我這才意識到，這是個橘色三角錐，就是那種建築工人擺來提醒路人要走哪裡的東西。更準確來說，它形狀是橘色三角錐，表面卻完全變成白色，跟背景一樣的白色。它那原始的橘色消失了，背景又是完全一樣的色調，在顏色一模一樣的照明之下……我幾乎認不出來。我覺得自己好像置身於形式與色彩之戰的前線，而大戰時總是視線不佳。重點不只是我看不到三角錐，而是彷彿我什麼都看不到。

一五○○年代晚期或一六○○年代早期，日本畫家長谷川等伯畫下了〈松林圖〉，六曲一雙的屏風有五英尺高。在如今因歲月而泛黃的白色背景上，只有黑墨的筆觸，這些屏風描繪著一座薄霧籠罩的山中松林園，比起遠處暗淡模糊的松樹，較近的幾棵松樹顯得更清晰也更黑。畫在白色屏風上的一座白山消失在遙遠彼方，儘管前景的黑色松樹顯得結實，細節也清楚可見，遠處的松樹卻模糊成難以辨識的汙跡。或許這幅畫作其實旨在呈現無窮無盡的虛空無限感，難以同時看到過去與未來。

總而言之，試著要看清那不再是橘色的工程三角錐，就跟看著那幅畫時的感覺很像。

二十世紀前半葉，隨著二氧化鈦普及，變得隨處可見，流行文化再度承襲了形式與色

彩之戰，以及兩者各自展現的成果。在這之中，二氧化鈦的作用有點像是支點，因為就像我先前提到的，它不只能製造出白色，還能讓一切變得色彩繽紛，有些可能被拿來當作原料的顏料都不需要借助外力，因為顏料折射率高的話，像是二・四的鎘黃或高達驚人三・〇的朱砂，都表示強烈的色彩將會反射回觀者眼中，好好掩蓋住任何位於塗料下方的東西，但前提是不要把顏料粒子磨得太小，只要直徑不低於十微米就行了。但其他顏料需要一點外力協助。群青折射率是相對慘淡的一・五，要磨得更細，才會有更多粒子可以反射更多光。但想要同時呈現出不透光又明亮的顏色，就必須混合折射率達二・〇或以上的白色顏料。今日，這種顏料指的幾乎都是二氧化鈦。

設計與建築的領域都開始欣然採納任何獲准使用的新顏料與新色彩。一八九〇年代，哥倫布紀念博覽會沉醉於白色之中，而在一九二五年的巴黎世博會，一名訪客表示，那些走多彩裝飾藝術風的立體派展示館，色彩如萬花筒般繽紛。一九三三年，在芝加哥舉辦的「世紀進步展」（Century of Progress），照亮展場中多色建築的是十五萬盞白熾燈、四十一盞探照燈、三千兩百盞泛光燈、兩百七十七盞水下泛光燈，更別提那些霓虹燈和水銀燈了。在大西洋與太平洋茶葉公司（Great Atlantic and Pacific Tea Company）展示會的閉幕典禮期間，有位設計師建議，民眾應該要把自家廚房漆上與該公司五彩繽紛包裝相符的顏色。

隨著財富增加、生活品質提升，油漆的消費量也跟著攀升。我從一名二氧化鈦產業人士那裡聽說了一個傳聞，這則很有可能是杜撰的故事表示，蘇聯集團國家在冷戰時期看起來總是有點暗淡、色彩沒那麼豐富，原因就是他們沒有以二氧化鈦製成的油漆。從西柏林橫越到東柏林的過程，就是一趟通往非飽和之旅。就連現在，分析師也預測，經濟正在發展或獲得改善的國家，對油漆與塗料的需求將會激增。這些幾乎全都需要用到二氧化鈦。

美國在殖民時期所蓋的房屋與建築，藉由無色的外觀來展現愛國心與樂觀心態，但現代主義者（至少是歐洲那些現代主義者）則欣然接納更加色彩繽紛的未來。一九一三年，德國建築師兼都市規劃師的布魯諾・陶特（Bruno Taut）在法肯堡（Falkenberg）的郊區到處揮灑色彩，把房子漆成紅色、橄欖色、藍色、黃棕色。陶特希望顏色鮮豔的花園城鎮，可以讓當地居民跟住家產生情感連結。一九二一年，陶特依照多色原則，為馬德堡（Magdeburg）的整個城鎮進行設計，知名的包浩斯建築師華特・格羅佩斯（Walter Gropius）則加以協助，為建築外觀增添美感。（確實到了春天，所有油漆便褪色剝落，但不代表這個主意很糟。）

甚至連二十世紀的代表性消費品汽車，都是一種（如字面般）的載具，可以在表面加上色彩。亨利・福特（Henry Ford）大概沒針對他的T型車（Model T）說過這種話：「想要什麼顏色都行，只要是黑色就對了。」因為這麼說會很怪，原因在於當時的T型車在最

初七個年式（model year）就有一堆不同顏色的款式了。但從一九一四到一九二五年，黑色成了唯一一選擇。黑色之所以成為流行色，是因為奉行福特主義的裝配線仰賴速度。其他所有顏色的烤漆雖然附著力好到能應用在車身上，卻要花太多時間才能乾燥，福特當時的產量也已經難以跟上需求量。但在一九二二年，杜邦公司發表了一款非常適合汽車的速乾噴漆，也可以納入多種不同的顏料。由於杜邦在一九一七年壟斷買下通用汽車公司（General Motors）百分之二十三的股票，前者生產的色彩成了後者的標準用色。一九二四年，這家汽車製造商引進了首個易於取得的烤漆顏色「真藍」（True Blue），用在名為奧克蘭（Oakland）的車款上。

三年後，福特讓步了。你想要一九二八年福特車款漆上什麼顏色都行，只要是黑色就對了。或是紅柱石藍（Andalusite Blue）、香脂綠（Balsam Green）或玫瑰米（Rose Beige）等等。

色彩簡直灑得到處都是。二十世紀中葉，大量新產品湧現，但光打著新出爐的名號還不夠，它們也得看起來煥然一新。這就是設計所用的招數了——有時是改變形式，但通常是換個顏色。以下節錄出自歷史學家史帝芬・艾斯基爾森（Stephen Eskilson）：

衛健牌（Lifebuoy）肥皂、波卡牌（Bokar）咖啡、靠得住（Kotex）女性護理用品、

派克牌（Packer's）洗髮精全都開始採用彩色包裝，以確保能在消費者市場取得更高的市占率。一九二八年，梅西百貨（Macy's）推出紅星熨斗，由於模塑成型加工的紅色握把，該產品極為暢銷。一九二〇年代晚期，石油公司也引進染色石油產品（汽油），例如蘇康尼公司（Socony）的紅色特製汽油，以及純油公司（Pure Oil）的藍色機油。不只是汽車與相關產品，就連火車（紐約藍色彗星號、芝加哥紅雀號）、臥鋪車廂、飛機都採用了新的配色設計。

新顏料與鈦製塗料讓這些為產品定調的種種色彩，得以化為現實。這些顏色看起來就代表著未來。

然而，同一時間，身處商業化程度較低且更偏向哲學領域的藝術家，卻認為現代主義的未來會比以往更來得無色，並朝向全白發展。現代主義者、至上主義者、包浩斯派人士、超現實主義者、達達主義者等，全都採用空白空間來創作，真的就是某種發白的空間，以展現工業革命與一次大戰造成的空虛感和孤立感。世上所有新發明的機器讓他們得以思考那些關於時間與空間的新想法，而一大片的白色似乎有助於喚起或專注在這些念頭上。

舉例來說，俄羅斯至上主義創始人卡濟米爾．馬列維奇（Kazimir Malevich）一九一八

年的作品〈至上主義之構成：白上白〉（Suprematist Composition: White on White）是至上主義的抽象藝術之作，呈現一塊略微歪斜的微藍白色方形，浮在一片微粉的白色底色上，成為了定義新美學的圖像之一。馬列維奇主要使用的顏料是鋅白，有時會摻入一點鉛白。〈白上白〉透過讓白色比其他顏色所能反射的表面還高出一層，承襲並延續了這種色彩對現真的是鈦白，最先採用這種顏料的藝術品，似乎是尚・阿爾普〔Jean Arp〕一九二四年的作代主義具有一定影響力的概念。在荷蘭，由皮特・蒙德里安（Piet Mondrian）率領的風格派（de Stijl）藝術家，則把白色當作是種種原色的底色。（不像馬列維奇，蒙德里安使用的品〈襯衫前襟與叉子〉〔Shirt Front and Fork〕）。

不過，所有這些全白或幾乎是白色的藝術作品，重點其實不在那些白色。〈白上白〉的白色並沒有讓故事就此畫下句點。包浩斯思想家拉斯洛・莫侯利－納吉（László Moholy-Nagy）在一九二八年的著作《新視野》（The New Vision）中寫道，儘管馬列維奇的畫作「只是一塊白色畫布，上面畫了一小塊同為白色的方形表面」，實際上卻是某種更加重大事物的化身。「沒有人能否認，這幅作品形成了理想的銀幕，讓源自周遭環境的光影效果，得以投射在其上。」莫侯利－納吉如此寫道。

理論上，這片開放的空無正等著觀者的體驗將其填滿，理應是大片單色底色極為擅長發揮的作用。馬列維奇的〈白上白〉（以及羅伯特・勞森伯格〔Robert Rauschenberg〕

一九五一年的作品〈白色繪畫〉（White Painting），他在繪製時塗上了層層白色室外油漆，甚至比馬列維奇作品的色澤濃度更低）應該要成為現代主義的「零度」。評論家布蘭登・約瑟夫（Branden Joseph）寫道，只有白色這種非色彩的顏色，才能產生勞森伯格所說的「虛無」和「無聲」。約瑟夫當然也可以對馬列維奇的作品說出同樣的評論。在顏料中，白色是無聲的虛無，但以光呈現時，卻也是喧鬧耀眼的一切——正是所謂的全光譜，請原諒我在此用了書名的雙關。

這種可以成為一切與虛無、光與顏料、加色與減色的兩用能力，才是白色這種色彩的真正超能力。就如同莫侯利－納吉對〈白上白〉的評語，這幅畫作能反射出周遭世界，意味著它具有和**另一項**二十與二十一世紀代表性科技相同的功能，而這項科技就是「它的大哥：電影銀幕」。

讓我修正一下剛才那番話吧。

沒錯，是格雷葛在康瓦耳發現了一種奇特的新元素，由克拉普洛特為其命名，羅西則研究出要如何把它變成絕妙的白色顏料，使現代的合成色彩為之改觀。

但他們都不是第一人。要找到**第一人**，或者至少是科學家目前推測出的最合理人選，我得再倒推時間，回到印加帝國時期的祕魯，也就是始於西元一四〇〇年代，直到

一五三二年左右的那段時間。跟現在一樣，那時候安地斯山脈的居民都會喝一種啤酒，稱為奇恰（chicha），以玉米釀造而成。這是一種儀式用酒，要經過祝酒儀式才能喝，還得用精心雕刻的凱羅（qero）木杯盛裝，這種杯子通常約二十公分高，上端比底部來得寬，杯身曲線優雅。製作這些凱羅杯的印加人，在木杯表面刻出了抽象的幾何圖案設計。他們幾乎從來不用色彩裝飾凱羅杯。就像許多中南美洲的居民，他們的語言也充滿了色彩詞彙，顯示出色彩在其文化占有重要地位。他們運用有機顏料染製織品，並冶鍊金屬，例如金、銀、銅、青銅（就是那些引起征服者注意的製品）。他們就是沒有把任何這些金屬運用在凱羅杯上。

一五三二年，西班牙征服者抵達印加帝國，弗朗西斯科・皮薩羅（Francisco Pizarro）謁見了皇帝阿塔瓦爾帕（Atahualpa），就在這個時期或不久之前，出現了某種改變。

在陵墓中發現的一組凱羅杯，時間可追溯至一五三七到一五三九年間，上面刻著一如既往的幾何圖形：一道波紋般的之字形橫跨底部，多個矩形內有一連串矩形。但在這組所謂的奧揚泰坦博（Ollantaytambo）凱羅杯上，這些矩形框住了看起來像是美洲豹的圖案，亮紅橙色中帶有黑點，每杯各有六個。從這時起，凱羅杯開始出現各式各樣的顏色。

這種色彩並非來自塗料，而是透過鑲嵌產生，其中混合了顏料與稱為莫帕莫帕（mopa mopa）的彈性樹脂，後者是由南美洲東部原生蠟錦樹屬（Elaeagia）的樹汁所製

成。莫帕莫帕是不易溶的黏膠物質，只有加熱或咀嚼後才能拿來加工，印加人就是這麼做，讓它變得跟太妃糖一樣黏稠才能揉入顏料，再切成一塊塊，把這些富含色彩的樹膠塊壓進杯身刻除的地方。「在殖民時期，突然間，一切都變得非常具體、帶有故事，有很多的人跟花草動物，」史密森尼博物館的修復師艾蜜莉‧卡普蘭（Emily Kaplan）表示，她處理凱羅杯已經有數十年的經驗了，「你看得到穿著歐洲服飾的男人，看得到馬匹，看得到出自中世紀動物寓言集的幻想生物，比如說美人魚和古怪的半人半獸模樣，還有像盾形紋章等圖案。」

卡普蘭的母親是人類學家，父親是考古植物學家。她成長期間看著他們在墨西哥教書、做研究、進行田野調查，最終把這樣的家族愛好與她自身專長結合，也就是分析拉丁美洲歷史文物使用的素材，以及其所具有的意義。

對卡普蘭和她的同僚來說，這些新設計所用的顏料大多很常見：靛藍、胭脂紅與朱砂紅、銅綠、雌黃。印加人當然也有白色。他們在當時的壁畫上使用碳酸鈣製成的顏料，但這些顏料覆蓋力不佳，無法遮住後方表面的顏色，還會略微呈現出莫帕莫帕的那種綠黃色。

於是，印加人不知怎麼地反而在凱羅杯上採用了二氧化鈦顏料——比名義上發現鈦的時間早了三百年，也比任何人想到要拿來當作顏料還早了四百年。

二〇〇〇年代早期，卡普蘭和同僚將分析的重點轉向十六個凱羅杯中充滿莫帕帕莫帕的色彩樣本，這些收藏品如今四散各處，其中一個出土自奧揚泰坦博，而有十二個都發現了二氧化鈦顏料的蹤影。

這種物質到底可能是源自何處，沒有人有頭緒。卡普蘭真的是上 Google 搜尋，結果挖到了寶。她得知在今日的祕魯南部，有人想賣掉賈科莫（Giacomo）礦床這個地方的礦權，那裡是一個朝天開口的大坑，充滿了明亮純淨的白色礦砂，也有道路可通往該處。

格雷葛研究的古怪泥巴是鈦鐵礦，混合了鈦、氧和一個鐵原子，呈現黑色。全球各地的二氧化鈦礦床可能也是一種稱為銳鈦礦（anatase）的礦物，其晶體結構讓它看起來也是黑色。這就是為什麼兩者都得經過我先前談到的所有精煉步驟處理，才能變成白色的不透光顏料。不過，賈科莫礦床的二氧化鈦又是銳鈦礦的另一種晶形，混合了你會在白色沙灘上找到的石英和方矽石（cristobalite）。這種礦物呈現出閃閃發亮的純粹白色，成堆積聚在礦床上，等於是有大量的白色二氧化鈦顏料。

起初，卡普蘭的修復師同仁不相信這件事。畢竟，二氧化鈦是一種現代顏料。事實上，由於二氧化鈦出現在文蘭島地圖（Vinland Map，普遍被視為一張在十五世紀繪製北美洲的維京地圖）所用的墨水中，讓多數歷史學家認為這張地圖是現代偽造品。不過，凱羅杯上的二氧化鈦確實是混入了符合印加帝國時期的莫帕莫帕，化學組成也與賈科莫礦

藏相符。（卡普蘭的團隊最終從賈科莫礦床買了一份樣本，以便進行分析比較。「我們永遠進不了那裡，但還是從那座礦床取得了一份礦石樣本，拿來跟凱羅杯上的白色顏料比較，結果兩者像到不行，」卡普蘭說，「成分只有非常純粹的鈦跟矽石，這個礦床真不得了。」）

鈦白在印加帝國並不怎麼流行，西班牙人則解決了這件事。「西班牙人採取的一項行動，就是派很多歐洲藝術家過來，教那些原住民怎麼創作基督教藝術、繪畫、彩色雕像。他們身上帶了一些顏料，也帶來了鉛白，」卡普蘭表示，「安地斯的居民都是相當有本領的冶金學家，那裡又有成噸的鉛，鉛製成品卻屈指可數。因此我們認為，他們是有辦法研究出要如何製造鉛白，只是不想這麼做而已，這是一種文化抉擇。」

那些歐洲人顯然對此不以為意，八成也對印加的白色顏料可能有多麼不感興趣。到了早期殖民時期的尾聲，大約在一五七〇年，所有尚存的多色凱羅杯都是用鉛白製成。

卡普蘭不曉得為什麼印加人開始為凱羅杯增添色彩。她很確信其中的白色顏料是來自賈科莫礦床，但沒有人曉得印加人為什麼會開始使用這種顏料，或是為什麼不再使用了。西班牙人當時針對印加文化或手工藝製作技術所留下的文字紀錄，都沒有提到這個礦床或這種奇特的白色顏料。這成了一個難解之謎，在某條平行時間線，印加人的色彩技術有可

能在羅西來到尼加拉瀑布的五百年前，就改變了全世界的色彩樣貌。然而，那些征服者卻使得這個發展無法成真。但或許在多重宇宙中的量子泡沫某處，印加人研發出鈦製顏料，打造了色彩更為豐富且不受西班牙人統治的帝國。或是也許某條時間線中的征服者看出了這種顏料的價值所在，於是它就像許多其他來自新世界的自然瑰寶，也一同被帶回了歐洲，抹去鉛中毒的那五百年歲月，改變構成文藝復興藝術的基礎。這個平行宇宙未來一片光明，亮得你幾乎看得到——只要瞇起眼睛細看，就會出現在眼前。

第七章　色彩詞彙

語言學家凱伊完全沒有預期在大溪地進行的碩士研究會很輕鬆。也許是會過得很愉快，畢竟那可是大溪地。但他在一九五九年去那裡進行田野調查時，確實感到「輕鬆」，因為結果學習當地語言並不怎麼費力。部分原因在於，在大溪地語中，凱伊必須學會的不同顏色字詞其實少到不行。這種語言有「白」、「黑」、「紅」、「黃」的詞彙，並用一個字 ninamu 包含所有的綠跟藍，也就是色彩空間中的「青」（grue）色區域。就這樣而已。簡單扼要。

但凱伊不懂為什麼色彩詞彙可以那麼簡單。一切就是在這時從輕鬆簡單變得錯綜複雜。

不久，凱伊聯絡上同為人類學研究生的柏林，後者一直在墨西哥的恰帕斯（Chiapas）進行研究，學習瑪雅語系的澤塔爾語（Tzeltal）。柏林也注意到相同的情況：學習該語言的色彩詞彙很輕鬆。凱伊跟柏林比對過各自做的筆記後，發現澤塔爾語其實跟大溪地語具有一模一樣的色彩類別。字詞當然長得不一樣，但這些詞彙所指的色彩類別卻一樣。

在語系圖譜上，澤塔爾語和大溪地語之間的距離可說是遠到不行。因此，當柏林和凱伊在一九六〇年代發現彼此都任教於加州大學柏克萊分校，就決定要研究出這個跨文化巧合到底是怎麼回事。他們的研究將會成為語言學和色彩學研究中數一數二重要的成果。

柏林在恰帕斯找來了澤塔爾語的母語人士進行訪談。除了這些受訪者，他和凱伊、兩人的學生還找了加州灣區當地其他十九種語言的母語人士，從阿拉伯語到粵語、菲律賓他加祿語（Tagalog）、烏爾都語（Urdu），乃至伊比比奧語（Ibibio）。

研究團隊會向每位受訪者展示一塊塗著醋酸纖維的厚紙板，像是布告一樣，上面固定著三百二十張色票：四十種各式各樣的顏色，分別有八種不同的亮度，全都是完全飽和色，再加上白、黑、幾種灰色。接著，他們請受試者說出母語有哪些基本色。

這些就是色彩心理生理學的不可約量子，人會用這些詞彙來形容某種色彩，而不會用其他字詞來稱呼。有「藍色」，但沒有「松綠色」；「黃色」，是，「檸檬色」，否。接著，柏林和凱伊給了受訪者紙捲蠟筆，請他們在布告板上那一系列的顏色中指出，特定基本色名的**最佳**範例，而其他所有他們會如此稱呼的色票，也都能代表這個色彩詞。

這項測驗隱含著一個令人不安的龐大問題，到了二十世紀中葉，這個問題不只在色彩學的領域引發議論，也在語言學、人類學、神經科學的領域掀起討論：以不同詞彙稱呼色彩的人，真的看到了不同的色彩嗎？語言是人類用來說明自己大腦正在思考什麼的工具。

所以，換個方式來問的話：看到某種顏色是否等於在談論這種顏色？

在某種意義上，那些想把色彩按某種順序排列的所有嘗試，從柏拉圖建構出由白至黑與紅至某種像是「耀」色的連續譜，到牛頓的光譜以及其後的研究成果，最終全匯聚在此時此刻。這些初步嘗試都想用語言來馴服色彩學。隨著這門科學精進、更形複雜，為了能談論這些色彩，以便測量色彩以及瞭解一般人如何看待色彩，對於一套色彩語言的需求日益迫切。不論是在我們看待還是製造色彩的方面，色彩都已經失控到科學家發覺需要找到更適當的語言，才能加以應對。

等到科學家搞清楚該怎麼做之後，他們發現，自己也能反過來進行研究。他們可以運用色彩來瞭解語言，這麼做說不定能揭露人腦實際運作原理的某個重大環節。

一般人用來形容色彩的字詞，就跟光波長或視網膜的生理功能一樣重要。**我們談論色彩的方式，跟我們製造色彩與實際生產或看待色彩的方式，同樣至關重要。**

色彩背後的物理原理如下：科學家可以測量光，也就是光子的波長與能量。人眼所看到「紫羅蘭色」的光，其實都不是紫羅蘭色，而是直到眼睛後方的某些肉身運算系統，將這道光轉換成神經電子訊號。在轉換之前，那道光就只是四百奈米左右的波長。噢，還真抱歉，它也是由光子所組成，帶有約三電子伏特的能量。如果我跟你說某道光是五百四十

奈米，等於是「黃綠色」，我也能說這些光子帶有每莫耳兩百二十二千焦耳的能量，也就是採用不同的度量方式來計算同樣的東西。

光波是由光子所構成，但光子也是由光波所組成。確實很令人混亂，但情況就是如此。其中的差別不在於數學計算或科學領域，而是表示方法——以及所用的語言。

針對人造光進行測量時，採用的會是一套完全不同的度量方式以及另一套語彙。「色溫」（color temperature）指的是加熱假想「黑體」（black body）到出現該顏色所需的溫度，單位以絕對溫度（Kelvin, K）表示。所以這也是一種能量，只是換了個名稱。談到火焰或鎔化金屬時，藍白色都代表最高溫，因此，令人毛骨悚然的電子閃光燈泡色溫其實達絕對溫度六千度，大家卻把這種光形容成是冷光。至於白熾燈泡，像是在哥倫布紀念博覽會點亮的，以及直到最近都還出現在多數人家中的那些燈泡，色溫介於絕對溫度兩千七百到三千度之間，呈現一種偏低溫的黃白色，大家卻違反直覺地稱其為「暖」光。

人感知到的光與色彩，或是透過科技所能看到的一切，也都可以運用其他詞彙，以不同方式來形容。量子電動力學在描述光子與電子之間的交互作用時，有自己一套探討色彩的專門術語，仔細觀察光如何與粒子和表面進行交互作用的科學家，也會使用他們特有的術語。而他們在談的全都是同樣的東西。

最先提出這種各說各話情形的其中一人，就是英國政治家威廉・尤爾特・格萊斯頓（William Ewart Gladstone），他想談的是那些大家都不談論的顏色。一八五八年，在格萊斯頓成為首相的十年前，他針對《伊利亞德》（The Iliad）、《奧德賽》（The Odyssey）等作品寫了三冊分析專書，稱為《荷馬與荷馬時代的研究》（Studies on Homer and the Homeric Age）。他在書中出色地指出，荷馬從未使用過可能對應到英文中「橙」、「綠」或「藍」的字眼。（荷馬失明有可能跟上述情況有關，但格萊斯頓不把這點納入考量，甚至不太肯定「失明」是正確的形容，無論如何，「失明不致使吟遊詩人無法工作，因為他們不會讀寫自己的作品，」格萊斯頓如此寫道。）

事實上，出現在荷馬史詩中的許多色彩都很怪異。荷馬用了一個格萊斯頓翻成「紫色」的字 purpura，來指稱各種迥異事物，例如血液、烏雲、海浪、衣物、彩虹。他形容拂曉時分有如「玫瑰色手指」般，即便手指從來就不是玫瑰色。也別讓格萊斯頓開始對荷馬老愛談起的「暗酒色大海」長篇大論。格萊斯頓寫道，在荷馬用「酒」來表示顏色的那幾個字當中，其中一個是指「暗色，但大概沒有特定的色調」，其他則「在火焰與煙霧的概念之間來回變動，不是代表黃褐色，就是意味著光，而不是指顏色，並帶有耀眼之意」。

格萊斯頓最後總結說，這根本一團亂，「與荷馬對色彩抱有精確概念的推測幾乎不相

符」。換句話說，或許古希臘人不單純只是缺乏可用來形容藍與綠的語言文字。也許他們之所以沒有這些詞彙，是真的無法像格萊斯頓一樣想像出這些顏色。

沒有生理上的原因可以解釋這件事。有極少數的人缺少可以讓人看到藍色的基因，但古希臘的男女老少看起來不太可能全都有這種遺傳缺陷。而且如果他們看不到，又怎麼會在各種藝術品與工藝品上使用藍色顏料呢？

比較有可能的是，荷馬用來描述各種事物的希臘色彩詞彙，對希臘人來說都別具意義。這就是一般教授稱為「顯著性」的現象，意思有點像「重大的文化與個人意義」。

荷馬史詩中的色彩詞 porphureos，語源便是皇家專用的昂貴紫色染料，稱為泰爾紫，希臘文是 porphura，提煉自一種特定的地中海海螺。這種染料之所以要價不菲，部分原因是要製造一克染料，就得用掉一萬隻海螺。就化學成分來說，泰爾紫很接近靛藍，顏色大概介於暗紅與深藍之間，略帶一點缺氧血的色調。對古希臘人來說，這種顏色象徵著財富、貿易、帝國。

而且，嘿，又有誰能說奧德賽眺望的那片大海真的是藍色的呢？多數人都認為水的顏色是反射自環境色，通常就是指天空。但關於水的顏色，最重要的關鍵就在於其分子結構，由兩個氫原子和一個氧原子所構成的 H_2O，這種結構使它得以和其他水分子形成鍵結。水中的每個氫原子都可以與兩個氧原子鍵結，而不只是一個，這些氫鍵的特定振動頻結。

率正好可以讓水分子吸收紅外線與紅光，才會反射出藍色。在風中或暴風雨中形成的白浪與泡沫，會散射（看起來是白色的）環境光，讓多數的光無法穿透到水的深處，導致水無法呈現藍色。水最後看起來就會是白、灰、黑色。甚至是暗酒色。

古希臘人真正看重水的地方（可能很多其他事物也是如此）在於其具有「光輝」、「發亮」的特性，也就是porphura可以讓紡織品像絲綢或絲絨那樣微微發光的能力。這正是為什麼柏拉圖將「具有光輝且閃閃發亮」列為原色之一。古希臘人看得到藍色，只是不在乎而已。

一八七九年，小說家兼哲學家的格蘭特・艾倫（Grant Allen）想要解決格萊斯頓假說帶來的疑問。艾倫之後會踏上開創偵探與科幻這兩種小說類型之路，但在那之前，為了撰寫他早期著作《色感》（The Colour-Sense），他曾寄信給「傳教士、政府官員，以及其他與最不文明之種族一同工作的人士」。先撇開艾倫的種族歧視不談，重點是，他提供了要對方向人提問或回答的一連串色彩問題。他們能區分多少種顏色，或有多少顏色名稱？他們能區分藍色與綠色，或區分藍色與紫羅蘭色嗎？他們有「混」色，像是淺紫色或紫色嗎？他們表示彩虹裡有多少種顏色？他們會使用多少種顏料？每種顏料都有各自的名稱嗎？他們對沒有顏料的顏色有任何稱呼方式嗎？

這些都是**非常**棒的問題。但艾倫給出的答案之所以並未更廣為人知，原因只有可能是

他採用了毫無條理、道聽塗說的方式蒐集資料。最後，艾倫聲稱，所有歐洲人與亞洲人看到和稱呼色彩的方式差不多都一樣；北美跟南美的原住民也是；來自非洲南部的人可以看到所有一樣的色彩，但通常少了形容紫羅蘭色的詞彙。「在其中一例，有個莫三比克人的母語沒有紫色，也就是他說的語言缺乏紫色，但他在荷蘭語中學過這個色彩詞，並正確用在對應的顏色上，」艾倫寫道。接著在幾頁後：「就連可憐的安達曼（Andaman）島民，

他們大概是人類中最低等的一群，也會把臉塗成紅色與白色。」

換句話說，格萊斯頓的假設錯了。一般人可以看到自己語言叫不出名稱的顏色。缺乏詞彙，以艾倫的話來說，就是「語言的反面證據」，無法證明缺乏概念。

《奧德賽》較近代的譯本便解決了這本史詩中的反面語言問題，方法就是讓這些問題消失。賓州大學古典學家艾蜜莉・威爾森（Emily Wilson）在她的新譯本中，為荷馬的世界添滿了色彩。拂曉時分依然有如玫瑰色手指般，但天空有時是古銅色，尤其是在皮洛斯人牽著黑色公牛到沙灘，要向藍色海神波賽頓獻祭的時候。船隻有了塗上紅色顏料的船首。大海有時是暗酒色，卻也偶爾會略帶灰色，有時則變成白色。

這是因為威爾森曉得，古希臘文只有屈指可數的字詞可以在現代語文中找到直接的對應。文化之間的差異實在太大了。威爾森說，在古希臘文中，有個詞有點像「妻女人」（wife-woman），但不是指配偶或僕人。dmoos 經常譯為「奴隸」，涵義卻不同於一輩子受

人奴役。這點也適用在色彩上。「這通常是翻譯上的一個無解問題，也暗示著理論天真的一面，好像使用古怪的英文說法，就能假裝我們更接近真實意義，」威爾森在電郵中這麼告訴我，「我不時會試著用一些出人意料的字詞，來展現荷馬時代的希臘人在看待色彩時是如何出人意表，比方說讓大海不只是藍色，也會有『紫色』跟『靛藍色』，因為原本的古希臘詞彙當然都包含了所有這些顏色。」

艾倫的色彩研究成果晦澀難懂，也受到尼采和歌德等哲學家所忽視，他們最終的看法與格萊斯頓的結論相去不遠。人若沒有能表達某事物的詞彙，就無法想像該事物，這個觀念後來證明是根深柢固得難以破除。其中很大一部分原因，是由於一名自學語言學家兼消防安檢人員的研究成果，他叫做班傑明·沃爾夫（Benjamin Whorf）。

一八〇〇年代早期，法國神祕主義學家安東·法布·杜利維（Antoine Fabre d'Olivet）試圖在聖經裡尋找隱藏其中的意義，沃爾夫對此相當著迷，於是也認為希伯來文字母不光是用來發音，還隱藏著更深層的重大意義。沃爾夫在希伯來文中尋找杜利維所謂「字根暗示」的證據時，提出了語言學家稱之為音素的概念，也就是語言的基本發音要素，是統合所有語言並描述其結構的樂高積木般原子粒子。

沃爾夫繼續在阿茲提克語、霍比語（Hopi）、瑪雅語中尋找字根暗示——真是位通曉

多國語言的博學人士。沃爾夫即使一邊做著日間工作，仍以大學教授會感到羨慕的速度，在學術期刊上不斷發表論文，他時常研究到深夜，簡要明確地用鉛筆寫下初稿，時不時小憩，聆聽由自動演奏平臺鋼琴叮叮咚咚敲出的古典樂。一九三〇年代早期，他開始在耶魯大學上語言學家愛德華・沙皮爾（Edward Sapir）的課，隨後，兩人發展出一項甚至更為大膽的理論。所有語言都與彼此息息相關，但彼此之間的差異不是文化產生的結果——這些差異反而才是促使不同文化誕生的推手。語言本身會引導和限制語言使用者如何看待周遭世界。

在刊登於一九四〇年代《麻省理工科技評論》（*MIT Technology Review*）期刊的一連串文章中，沃爾夫為一項假說打下了基礎，後世稱為沙皮爾—沃爾夫假說（Sapir-Whorf Hypothesis）或「語言相對論」（linguistic relativism）。他們主張，一個人能說的話，會為這個人能思考的內容鋪上既定軌道。文法「不單純只是表達想法的再現工具，本身反而能形塑想法，」沃爾夫寫道，「沒有任何人能夠以絕對中立的態度盡情描述自然，即便認為自己處於最不受限制的狀態，也會受到既定詮釋方式所束縛。」

一言以蔽之，「語言決定思維」就是沙皮爾—沃爾夫假說的核心。而這句名言在語言學家、人類學家、心理學家、認知科學家之間，激起了長達數十年的爭論。部分原因在於，這項假說難以驗證。要想出得以分清語言和想法之間界線的實驗，最起碼必須找到某

種可客觀量測的事物，其存在除了得具有可驗證也可量化的感知事實外，也得是某種完全杜撰出來的產物，一種語言為其創造詞彙的認知構念。

換句話說就是：色彩。

測量光的顏色，管它是用波長或光子或色溫，都很簡單。但要測出一般人**看到**的顏色，完全是另一回事。要製作某種可靠又可複製的圖表，讓我們任何人可以指著上面隨便一處，然後同意指出來的這個特定顏色，我們所有人都會以相同的方式稱呼？結果證明，這簡直幾乎不可能做到。

探討這個問題的領域稱為心理物理學（psychophysics），非常有意思。有些光譜色本身看起來就比其他顏色亮，即便在客觀來說強度相同的光照射下，看起來也是如此。每個人在顏色之間看到的分界線，都各自位於不同的地方。大家甚至連基本色都無法達成共識。色彩空間中的各色軸心應該要承襲牛頓的光譜，還是三原色的紅黃藍？紅綠藍？那牛頓虛構的光譜外紫色，或是沒有人在彩虹上看到的任何其他顏色，又到底是怎麼回事？像是粉紅色？棕色？

這些難題從未阻止研究人員繼續嘗試。即便是色彩空間的基本形狀，也出現了意見不合的情形。比如說，德國天文學家托比亞斯・梅耶（Tobias Mayer）在一七五八年提出

雙金字塔形；德國浪漫主義畫家菲利普・歐托・朗格（Philipp Otto Runge）在一八一〇年畫成了球形；謝弗勒爾在一八三九年則提出半球形。而克里斯蒂安・都卜勒（Christian Doppler，都卜勒效應就是以他命名）畫出的草圖，形狀像球體的八分之一，也就是一個八分體。一八五〇年代，由於研究人員試圖讓實驗證據與牛頓的色環能達成一致，最終得到的是有點上下顛倒且中心歪斜的馬蹄形，一個「質心拱形」，左下角是紫色，右下角是紅色，位於偏離中心右上方的是白色。這張色圖看起來荒謬可笑，但數學計算上沒問題，因此至今依然是正式色圖所採用的基礎。

透過上述這一切，你就能看出語言和色彩命名為何有可能會使人出錯。隨著人造顏料的數量在十九世紀暴增，能夠用共通語言稱呼這些顏色愈發重要。我從未忘記我媽在一九八〇年代為我們家客廳挑選的油漆顏色，它叫杏黃冰（Apricot Ice），一個你在讀到時，腦中完全浮現不出任何實際顏色的名稱。（它有點像帶點粉的橙色。）要在國際通用的色彩空間中找到這個顏色在哪，我毫無頭緒，但它確實就在某處，座標就位於國際色彩產業群、電視螢幕製造商、織品染色業者使用不輟的種種色圖上。

亞伯特・曼塞爾（Albert Munsell）又是另一個嘗試要打造出精確色彩空間的可憐傻瓜，而他比其他多數傻瓜要來得成功。一八七九年，曼塞爾在歐洲攻讀藝術，只是個很有本事的畫家，但無法找到能讓自己的色彩理論更容易付諸實行的色彩空間，這件事一直困

擾著他。到了一九〇〇年，他建構出一張拓撲圖，在其所含的色域中，每種顏色都根據色相與他稱為「明度」的亮度均勻排列。在接下來的幾年間，曼塞爾納入了色彩的飽和度或柔和度，並把這個特性命名為「色度」。這讓每種顏色在曼塞爾的樹狀分支空間中，都具有三個可標示的座標。

第一本說明以上概念的著作在一九〇五年問世，到了一九一八年，就在曼塞爾去世前，曼塞爾色彩公司（Munsell Color Company）已經在發行以曼塞爾色彩體系為根據的色票與其他樣品。任何運用或分析色彩的領域，從汽車烤漆到時尚流行，曼塞爾色系依然是參考標準。由於這些顏色是呈現在一組校正過的色票上，就像在五金行能買到的油漆色卡，是便攜式工具，對柏林和凱伊這種田野調查研究人員來說，深具吸引力。

柏林和凱伊坐在八十多位各種母語人士的面前，指著改良過的曼塞爾布告板各處，再問他們看到什麼顏色，兩人都曉得自己實際上正在下很大的賭注。他們的研究結果將會解開一個數世紀之久的謎團。眼睛終於要成為真正的靈魂之窗了。

如果格萊斯頓與沙皮爾─沃爾夫假說是對的，兩人的研究結果應該會是一團亂，每種語言和每個人的思維都會呈現出不同一套色彩。

如果艾倫是對的，每個人的色感照理說都會一樣。就算大家都使用不同的字詞，這些

語彙全數統整起來，都會構成同樣的基本色域。

研究結果：兩者皆非。

柏林和凱伊反而從中發現了一個模式。不是所有語言都會有稱呼相同色彩的詞彙，但所有語言在產生新的色彩詞時，似乎都是按照相同的順序。

表面上看來，這種情況應該不會無緣無故發生。然而，這種現象卻一再出現在各種語言當中，以下就是他們的發現：

一、所有語言都有白色與黑色的詞彙。

二、如果某種語言共有三個色彩詞彙，就會有一個形容紅色的詞彙。

三、如果某種語言共有四個色彩詞彙，就會有一個形容綠色或黃色的詞彙（但不會兩者皆有）。

四、如果某種語言共有五個色彩詞彙，就同時會有形容綠色和黃色的詞彙。

五、如果某種語言共有六個色彩詞彙，就會有一個形容藍色的詞彙。

六、如果某種語言共有七個色彩詞彙，就會有一個形容棕色的詞彙。

七、如果某種語言共有八個或以上的的色彩詞彙，就會有一個形容紫色、粉色、橙色、灰色或上述色彩任一組合的詞彙。

艾倫在一八七九年就提出，隨著使用新色彩的文化懂得運用或製造新顏料，語言可能就會出現新的色彩詞，「紅色是最早用於裝飾的顏色，因此也是最早獲得專屬名稱的色彩」。這跟人類學家今日對紅赭石的看法一致。但柏林和凱伊想要找的是更為基本的通則。

重點不在於裝飾或合成色彩，也比在臉上或岩壁上塗抹赭色顏料，具有更深一層的意義。

柏林和凱伊完全不曉得為何會出現這樣的情形。他們的假設是，當文化沒有像「染色織品或各色電線」的科技時，之所以沒有眾多色彩詞彙，或許是因為沒這個必要。也許這些文化所處的世界沒有那麼複雜，不過，這種看法似乎確實是把複雜度與精巧度搞混了。

無論如何，這個理由看起來都不夠堂皇。柏林和凱伊在一九六九年出版了《基本色名》（Basic Color Terms），差不多也是在這時候，語言學家諾姆·喬姆斯基（Noam Chomsky）正在研究他那爭議理論，一種人腦專為文法建立的「深層結構」（deep structure），這個看法為兩人帶來了靈感。他們得出的結論是，那十一種基本色彩類別實際上是「全人類普遍共有的知覺」。柏林和凱伊懷疑兩人找到了「深層色彩」（deep color）。

唉，其他人可都不同意。事實上，反彈聲浪立刻出現，批評者找到許多能反駁的漏洞。英語可能會滲透到雙語使用者的母語中，他們表示。認為色彩詞彙與一種「發展」的抽象擬度量具有關聯，讓批評者覺得頂多就是武斷的看法，最糟則帶有種族主義的意味。對科技尚未發展的文化來說，為什麼紅色會比樹木的綠色或天空與水的藍色來得重要？類

似的爭論如火如荼。

柏林和凱伊決定捍衛自身立場。一九七〇年代晚期，他們與現在稱為SIL國際（SIL International）的組織搭上線，該組織當時叫做美國國際暑期語言學學院（Summer Institute of Linguistics）。SIL國際是備受爭議的團體，宗旨為發展民族語言，過程涉及了人類學研究、以保存為目的的語言編列，以及非政府組織模式的援助。不過，這個組織跟稱為威克里夫聖經翻譯會（Wycliffe Bible Translators）的團體都是由同一人創辦，正如一般人可能會預料到的，所謂致力於發展民族語言，實際上似乎意味著把聖經分發給當地的方言使用者。另外，它也曾被指控是中情局的掩護組織。有什麼資源就盡可能利用，是吧？

柏林和凱伊的研究團隊訓練暑期學院那些一身兼語言學家身分的傳教士，要如何進行甚至比他們原本色板還更繁複的實驗。這次，他們去找了四十五個不同語系下，一百一十不同母語的使用者，在這些人的自家地盤上，用他們自己的語言進行測驗。這些語言學家傳教士把全部三百三十張曼塞爾色票都拿給母語人士看，一次一張，再問上面是什麼顏色。接著，他們讓受試者看整個色板，請他們指出最能代表母語中每個基本色名的顏色。整個過程不只詳盡，也讓人筋疲力盡，接受測驗的共有兩千六百一十六人。

結果他們有什麼發現？看來，原本提出的那個模式並未獲得支持。第一階段的「兩

個詞彙」系統，也就是只有「黑色」與「白色」的詞彙，根本沒有這回事。兩個詞彙系統其實會有一個字是黑色、綠色、藍色，以及「冷」色系的顏色，另一個字則包含白色、紅色、黃色，以及其餘「暖」色系的顏色。所以，「白色」其實是「所謂的**廣泛白色**，換言之，就是那些人眼中的各種『白色』。」他們如此寫道。在這套新系統中，喧鬧顯眼的白色包含了一整個色域的顏色；喧鬧顯眼的黑色也是。

對凱伊以及研究團隊的其他人來說，最顯而易見的就是，只有六種顏色（白、黑、紅、綠、藍、黃）構成了他們所稱的「感知指標」（perceptual landmark）。事實上，全世界的多數語言都具有相同的基本色名。如果白與黑代表的是亮與暗，兩者實際上就會是一組要完全分開來看的原色，心理物理學家自一八○○年代中期就在爭論，這兩種原色對大腦如何處理色彩至關重要。（你可能有注意到，它們也是謝弗勒爾找出的一組互補色。）

凱伊的研究團隊似乎找到了色彩的深層結構——只不過並非他們所預期的結果。

亞里斯多德、格萊斯頓，甚至是沃爾夫全都有共通之處。他們都曉得色彩感知跟一般人談論色彩的方式跟心智思維有關。雖然程度不盡相同，但這三人也都猜想，最重要的色彩感知活動就發生在色彩空間中的一個特定區域：藍和綠的部分。這可不是巧合。青色可是個棘手領域。

不只有他們抱有這種懷疑。一七三九年，蘇格蘭哲學家大衛．休謨（David Hume）出版了《人性論》（A Treatise of Human Nature），試圖要為人的想法從何而來找到答案。休謨主張，幾乎在任何情況下，人都必須先體驗過某個概念，才能真正瞭解。你想要某人知道鳳梨嘗起來是什麼滋味，就讓對方咬一口鳳梨。感官所帶來的印象，會成為一種象徵。

但不包括色彩，休謨表示。它們是例外。

由於一般人能看到普通光線中的所有光譜色，休謨於是認為，他們或許能夠在腦中建構出從未見過色彩的**概念**。他表示，先找到色覺正常的人，給對方看一堆由深至淺的各種藍色色調。然後，給這個人看一種新藍色，是對方先前從未看過的色調，這位假想中的人應該可以在連續光譜上，為這個色調找到正確的安插位置。因此，休謨提問道，如果沒有看過這個少了的顏色，人有沒有可能**想像出**它看起來可能會是如何，形成「對這個特定色調的概念，儘管它那顏色從未透過感官傳達給這個人？」若真是如此，那就會成為休謨所有其他通則的一個例外了，也就是所謂的「矛盾現象」。然而，休謨認為答案是肯定的。

人可以想像出「少了的藍色色調」。從那時起，哲學家就一直對他是否說對了爭論不休。格萊斯頓、艾倫、沃爾夫、柏林、凱伊全都想知道，人是否能看到自己叫不出名字的色彩，休謨則是想知道，人是否能叫出自己從未見過的色彩的名字。青色就是所有人想藉此找出真相的那一塊色彩空間。

只要看看語言上的差異就知道了…英語的基本色名中，藍色有一個，綠色也有一個。

而柏林和凱伊發現，大溪地語和澤塔爾語都有一個詞彙涵蓋這兩種顏色。古法語的色彩詞 bloi 包含了藍與黃，sinople 在古法語是「紅色」，在紋章學的用語卻是指綠色，在一八

○○年之前，通常都會說紅色的互補色是藍綠色，不是藍色。希臘語有兩個藍色的基本色名，俄語也一樣…在俄語中，siniy 是深藍色，goluboy 是淺藍色。還有日語！我在研究

日語時，學到交通號誌燈最下面的燈號是「青い」，也就是藍色。日語沒有綠色的基本色名，而是使用綠，「哈密瓜」的綠來權充。

那青色有什麼特別之處嗎？

「有，當然有，」俄亥俄州立大學的色彩研究人員戴爾文‧林賽（Delwin Lindsey）表示，他跟他太太兼研究夥伴安潔拉‧布朗（Angela Brown）一起針對柏林和凱伊的某些結論，進行後續研究。「青色就是多數差異主要出現的地方，我們卻不瞭解原因。我們真的不瞭解。」

要知道，這不只涉及語言，也跟生理學有關，林賽表示。在人類視網膜上的所有光受器中，只有百分之五到十能感應到短波長的偏藍光。這些光受器會連結到視覺敏銳度較高的相鄰細胞，儘管人類的空間解析能力本來就較不擅長處理短波光。藍光受器集中在視網膜上稱為中央窩（fovea）的部分，也就是光受器最密集的中心處。虹膜為淺色的人往往

會看到一種短波長的獨特綠色，黃斑色素（macular pigment）密度偏高的人也一樣，這種位於視網膜中央的一團黃色類胡蘿蔔素，藉由吸收雜散藍光，有助於維持更清晰的視力。

另外，在此證實一下你之前抱有的疑問：不分性別，男女幾乎肯定都是以相同方式感知位於青色區域的色彩，但**形容**色彩的方式會有所不同。就是色彩空間的這塊區域，引發了無數爭論，讓大家吵說這件襯衫到底跟這條褲子搭不搭。

我們就在此澄清事實吧：母語只有一個詞彙能用來表示藍和綠（所謂的青色語言）的人，跟母語在青色區域中有眾多詞彙的人一樣，擁有同樣的視網膜、同樣的大腦。那為什麼會出現差異呢？「我們甚至曾寫過一篇論文，推測原因跟晶體的顏色有關，」布朗說，

「這恐怕不是事實，但要證明這不是事實，得有訣竅才行。」

林賽、布朗以及其他研究人員想搞清楚的東西，以科學術語來說就是「類別知覺」（categorical perception），可迅速或準確辨識出事物之間差異的能力。就人是如何看到顏色這件事來說，其中一個最大的難題，便是人究竟是否更擅長分辨不同類別的色彩（藍和紅），而較不會分辨來自同類別的色彩（兩種綠色）。

這麼一來，比起「為什麼只有一個色彩詞彙」，更有趣的問題就會是：擁有更多語彙，到底會不會真的改變人所看到的色彩。這跟格萊斯頓提出的假設正好有點相反，也有一些證據支持。比如說，還記得俄語有淺藍和深藍的詞彙嗎？二○○七年，一組研究團隊

讓講俄語和英語的自願受試者看從二十種藍色色調中挑出的三張方形色票，色票會排成三角形。接著，研究人員問這些受試者，在三角形底邊的兩張方形色票中，哪個跟位於頂角的色票顏色相同。顏色不相符的方形色票，所謂的「干擾色」，有時候跟相符的色票是來自同一個色彩類別，也就是說所有色票不是全屬於goluboy就是siniy，有時則各屬於不同的類別。果然，色票的顏色如果分屬不同的詞彙類別，俄語人士會比英語人士更快挑出相符的色票。

能夠使用更多色彩詞彙，類別知覺就愈好。接下來，研究人員請受試者進行一樣的測驗，同時要試著記住一長串數字，後者的目的是為了打亂受試者處理語言的過程，俄語人士便失去原有的優勢了。

一直以來都沒有研究人員能確實直搗這項研究的核心。部分原因出在，人真的是以不同方式看到色彩──但並非所有色彩都是如此。即便使用的都是同一種語言，有些人還是會以不同方式談論與分辨藍、綠、青。布朗與林賽以索馬利亞語使用者為對象，進行了經過調整的柏林和凱伊色名測驗，結果有人用不同的詞彙形容藍色和綠色，有些人則用某個「青色」詞代表兩者。還有的人甚至把所有藍色樣本都用索馬利亞語的「灰色」來稱呼。

他們全都擁有正常色覺，來自相同文化背景，口操相同語言。「我們說的可是彼此互

為鄰居的人，」布朗表示。這讓人難以接受色彩感知的能力以及基本色名的選擇，都是由詞彙所決定。事實上，根據布朗與林賽的研究成果，不管在各個文化中找得到的色彩名稱可能會有多豐富，在每個文化中也都能找到數量差不多的色彩。

為了證明這點，林賽讓我玩了一個小遊戲。他在自己的筆電上打開了一張看起來有點像風車的圖，宛如黑色翼片的形狀在一塊著色的圓形前方打轉。我在筆電的觸控板上移了移手指，顏色就出現變化，從極綠色逐漸循環變為極橙。（那個旋轉的黑色部分是為了在顏色帶來的刺激改變時，不讓受試者〔在此例中，就是指我〕眼中出現使色彩產生衝突的殘像。噢，還有也是為了那些主視覺皮質的細胞，如果我現在被塞進功能性磁振造影儀器中，他們倆可能就會研究這個負責處理色彩以及空間解析能力的區域，不斷旋轉的形狀最能給予這些細胞刺激。）

「找到一個你會說是終極黃的顏色，」林賽說。

我在觸控板上稍微試了一下。我往某一邊滑過頭後，畫面明顯變成了綠色。但要讓顏色從翠綠的懸崖回到跟日落時分差不了多少？並不容易。我最終於選定了某個顏色，把筆電交還給林賽。林賽記下這個顏色，再將電腦交給布朗，她也跟著照做。接著，輪到林賽。

「現在來看看你挑的顏色，」他說，給我看我剛選出的顏色。接著，林賽說：「這是

我選的」。他輕撫觸控板，然後砰，出現了黃色。

「比起我的黃色，我更喜歡你的，」我說。

「大家所說的顏色之間會有很大的差異，」林賽表示。

但布朗不同意我的看法。「我覺得那看起來顯然是偏綠的黃色，」她說。

接下來，我們又重複同樣的流程，只不過是要找介於藍跟黃之間的綠色。這次，我把動作放慢了。結果，這次我的綠色確實不偏不倚落在多數人可能會同意的綠色上，這些人就包括了布朗和林賽。

然而，如果是規模更大的研究，結果通常會往反方向發展。請一堆人找出「黃色」的色光，多數人都會挑出非常接近相同波長的光，即便每個人眼中波長與長波長光受器（兩者皆有才能看到黃色）的比例都會因人而異。假如其他條件都不變，請他們找出綠色，結果會出現多達六十奈米的差距。

我們試著從反方向來談討好了。到目前為止，所有那些研究人員都想透過混淆顏色，來找出一個人的語言會對這個人看到的色彩造成多大影響。反過來的話，就是混淆語言。

因此，研究人員唯一要做的，就是找到完全沒有語言能力的人類，向他們提出關於色彩的問題。這種研究方法稍微有點棘手，因為對方如果沒有語言能力，就很難從他們口中

問出任何答案。這項科學研究需要找到的人，得有眼睛跟大腦，但不具備語言。於是，科學找上了嬰兒。

發展心理學家普遍認為，人類幼兒在能開口說話前，比起自己熟悉的東西，盯著從未見過事物的時間會更久，這種未知事物就是所謂的新奇刺激。因此，假設上來說，嬰兒如果看出顏色的時間就會更久，有耐心的研究人員便能藉此確定，他們在不具備語言的情況下，是否擁有類別知覺。如果他們有類別知覺，也能區分柏林和凱伊找出的色彩類別，那就表示兩人對深層色彩的看法是對的。

這個研究方法還真的行得通。一九七六年，一組研究團隊讓一群四個月大的嬰兒看各種特定波長的光，分別為藍、綠、黃、紅，結果發現他們盯著差異較大的光更久。光的顏色如果是來自不同的色彩類別，結果更加明顯。但似乎沒有人能複製這項研究結果。（想像一下要在實驗室裡看管幾十個四個月大的小傢伙，老天啊。）有人認為採用色光是問題所在，因為在真實世界中，大家看到的顏色都是反射自物體表面。

但等一下。純單色光與反射自物體的光，兩者之間的差異怎麼會扭曲這項實驗結果呢？「其實並不會，」薩塞克斯大學的心理學家安娜‧富蘭克林（Anna Franklin）說，她是薩塞克斯色彩研究小組（Sussex Colour Group）以及薩塞克斯嬰兒實驗室（Sussex Baby Lab）的負責人，「這只不過是當結果跟自己的理論立場不合時，找到一個有用藉口，把

結果撥到地毯底下視而不見。」

二〇〇〇年代早期，富蘭克林進行了一系列實驗，證實了這個嬰兒研究結果。「但在那之後的十年間，不少人提出反對，」她說，「大家說，那些幼兒也許只是在看他們更喜歡的顏色。」

問題可能出在，心理物理學家和語言學家其實並不瞭解行為心理學。說句公道話，富蘭克林的研究方法是很可笑：在觀察室裡，正中央固定一張新生兒安全座椅，前方四十公分遠處放著一面隔板，上面開了兩個小窗，以便放入曼塞爾色票，室內也有可以藏攝影機的地方。然後，再讓幾個嬰兒繫好安全帶就行了。「放進一個新顏色，你就能看到嬰兒有點瞪大了眼睛，」富蘭克林表示，「這代表他們注意到有什麼改變了。」

嬰兒可不是應付起來最輕鬆的受試者。安全座椅有助於不讓嬰兒受父母影響。「我們只不過是發現，假如嬰兒有吃飽睡飽，那一把燈關掉，只要他們在安全座椅上坐得舒適，就會乖乖靜下來，」富蘭克林說，「你也得確保實驗要迅速完成。要實際取得任何數據，頂多五分鐘左右。如果碰上了非常愛看的嬰兒，最多就十分鐘。」富蘭克林甚至曾拿自己的兒子來做實驗。過程還算順利。

自那之後，她的實驗室一直都在改善整個實驗流程，研究結果也相當清楚明瞭。嬰兒可以區分的色彩類別有紅與黃、綠與黃、藍與綠、藍與紫，但比較難分辨同一類別中的不

同色調。也就是說，嬰兒就算叫不出色彩的名稱，也能看到以下這些顏色：紅、綠、藍、黃，以及……紫？其他出現在牛頓光譜上的顏色，那些分界線就是源自人本身的基礎生物學，幼兒為色彩分門別類的方式，他們更難辨識出來。所以，在這之中確實出現了不可思議的現象。「幼兒為色彩分門別類的方式，那些分界線就是源自人本身的基礎生物學，」富蘭克林表示，「隨著他們學習色彩詞彙，文化顯然會發展出適合他們自身文化與所處環境的語彙，最終就產生了完全不同的色彩語彙。不過，其中出現的共通模式又跟人自身的生物學有關。」

那麼這些所謂色彩詞的語彙，是如何演變成能說明上述結果的人體生物學呢？目前正在進行的研究，便試著要回答這個問題。在相關研究中，有些可能會讓著迷於語言隱藏之象徵意義的沃爾夫，以及像凱伊這樣的田野調查員，覺得相當熟悉。

舉例來說，如果想聽聽世上其他人是如何看到色彩的趣聞，適合打聽的對象就會是亞馬遜的奇馬內族（Tsimane'），他們大部分都是獵人與農夫。奇馬內族使用的語言有白、黑、紅的詞彙。但如果給他們看幾乎是任何其他顏色，突然間，他們的用字就開始因人而異。「形容顏色的字詞會出現很大的變化，」麻省理工學院的語言研究專家泰德·吉布森（Ted Gibson）說，他與奇馬內族合作進行研究，「不同的人會用不同的詞彙，來形容我們稱為藍、黃、橙的顏色。每個人真的都以不同方式，自行劃分色彩空間。」

吉布森帶著這個研究發現，去找神經生物學家貝維爾‧康威（Bevil Conway），後者是目前任職於美國國立衛生研究院（National Institutes of Health）的色彩研究專家。我初次見到康威時，他是哈佛大學神經科學家瑪格麗特‧里文斯頓（Margaret Livingstone）實驗室的一名博士生，里文斯頓則是瞭解人腦如何處理視覺資訊的代表人物。對色彩科學家來說可能有點不尋常，但康威同時也是一名藝術家。他也將會在下一章扮演要角。

康威的研究專長是色彩與視覺，吉布森則是語言和資訊理論。兩人聯手，發想出新的研究計畫，想搞清楚奇馬內族為什麼會有如此不尋常的色彩語言。

他們的研究團隊進行了柏林和凱伊式的曼塞爾色票訪談實驗，不只找了奇馬內族，也找上了住在玻利維亞鄰近城鎮的西班牙語母語人士，以及北美的英語使用者。但他們採用了一套完全不同的測驗方式。「我們請受試者用跟他們說同樣語言的人也聽得懂的方式，來形容色票，」康威表示，「我們沒有說，『你必須用基本色名』，再跟他們解釋那是什麼意思，反而只是請他們用自己覺得有助於理解的任何字詞，來形容那些色票。」

吉布森擅長的資訊理論就是在這時派上用場。研究團隊首先針對這些訪談對話進行統計分析，為每張色票挑出主要的色彩用詞，即所謂的「眾數詞」（modal term）。接著，第二步「就是針對每張色票一一分析，看大家在傳達這些色彩標籤時，效果有多好，」康威說，「如果把所有這些色票擺在你面前，我前面也擺一組，然後我挑出一張，不給你看，

用某個詞形容這張色票，你要猜測幾次，才能找到我在談的那張色票？」

結果，有些色彩「非常容易傳達」，也就是只需要較少的字詞、猜測次數，就能找到正確答案；有些則需要用到更多字詞、猜測更多次。以資訊理論的術語來說，有些色彩需要更多位元。北美英語和玻利維亞西班牙語的使用者都相當善於傳達色彩，而奇馬內族沒有像他們那麼多的色彩詞，使用起來也沒那麼精確。「儘管這三種語言完全不同，但按照傳達有效程度來為色票排序的話，幾乎都會出現相同的模式，」康威說。

換句話說，無論文化和語言上有什麼差異，英語人士和奇馬內語使用者在傳達同一個顏色的概念時，碰上的困難大致相同。對兩者來說，比起位於冷色系的青色空間，屬於波長較長的「暖色系」顏色，也就是位於紅橙黃的色彩空間，都更容易傳達。這種現象很不可思議。「這跟西方的色彩概念無關，」康威說，「而是出於一種更加原始基本且各地通用的色彩分類核心原則。」

不過，對身為藝術家的康威來說還是很熟悉。「這就是我們在談顏料跟顏料對作畫有多重要時，最先會用到的主要術語，」他表示，「但畫家有點不被科學界當一回事。」

但為什麼會是如此？為什麼人的心智會更善於談論（可能也更善於思考）紅或橙，而不是藍或綠？我們看到與感知這些顏色的方式全都一模一樣。它們就只是一種波，或光子，管它是哪種都行。

康威與吉布森對此有個假設。答案不在於顏色，而在於我們自身。為了瞭解兩人的看法，先想一下我們在日常世界中看到的顏色，一切事物所具有的色彩。這些顏色可能會因地區、時刻或年代而異，但從極地到赤道、從雨林到沙漠，各種可能色彩的整個色域大概都會維持一致，對吧？

其實，不完全是。康威與吉布森取得了含有兩萬張圖像的資料庫，這些圖片包括了各式各樣的日常事物，碰巧就是電腦巨擘微軟（Microsoft）用來訓練機器學習系統的圖片。諷刺的是，像這樣的「人工智慧」並不怎麼聰明。它們必須一再反覆看過同樣的圖，才能開始自行挑出同樣的圖。這一套圖片就是專門用來教會機器**物體**與**背景**之間的差異，也就是目標物與周遭以及後方沒什麼好看的部分。於是，人類一一看過這兩萬張數位圖片，根據圖中像素究竟是有用還是沒用，亦即物體或背景，用機器能理解的方式，為每一個像素手動編碼。

沒錯，結果確實出現了一種模式，一模一樣的模式。「機器系統性偏好的物體都具有（請奏樂）暖色系顏色，」康威表示。他說，一般人的大腦，已經設定成不是去談論和瞭解受瑞利散射的一大片廣闊藍天，或令人感到不安的暗酒色大海，也不是森林的綠色植物，而是從彩虹中脫穎而出的明亮熱情色彩。「這就是我們腦袋在乎的事。」「綠色跟藍色通常都是我們不想貼上標籤的東西，那些不是『物體』，」吉布森說，「暖色的東西代表的

就是人類跟其他動物、莓果、水果、花朵等物體。」

這個看法以全新角度說明了柏林和凱伊發現的語言發展結果。對日常生活更為重要的顏色，會更早成為語彙的一部分。至於所謂的重要性，隨著人類開始用新的合成方式製造色彩，而出現了變化。

最重要的一點是：這種變化依然是現在進行式。相關產業、新科學、新技術全都創造出展現色彩的新手段，我們的語言和心智結果也因此出現變化。「那些最早期的洞穴藝術家只有兩種赭石以及木炭，而我們為自身環境帶來的劇烈變化，就是增加了合成顏料，」康威說，「我們現在所處的時代，可以看到高畫質彩色電視能以前所未有的方式，產生更多飽和色。」

這是擁有充分證據的假設，接著就輪到視覺科學界的其他人，看是要加以支持，還是加以駁斥。過程可不會很輕鬆。研究色彩的人並不只是因為這樣可以用有意思的方式，深入瞭解別人的腦袋瓜在想什麼，比如說，你的紅色真的跟我的紅色一模一樣嗎？也是因為研究色彩可以鑽研人類感知與認知的運作機制。「大腦到底是如何產生高階色覺，我們就是不夠瞭解，」林賽說。我們在談論色彩時究竟在談論什麼，其實就是談打造出認知世界的大腦。

或者就如同布朗所說：「光譜是連續的，但我們對光譜的瞭解並非如此。」

第八章　藍黑白金裙

二〇一五年二月七日，瑟希莉亞・布利斯戴爾（Cecilia Bleasdale）整個下午都在逛街，想要買出席女兒葛蕾絲婚禮所穿的連衣裙。下午三點半，在英國柴郡（Cheshire）的一間店裡，布利斯戴爾找到了一件鑲著黑色花邊的藍裙，用手機拍了下來。她把照片傳給葛蕾絲，問她覺得如何。

葛蕾絲覺得那是一件以金色裝飾的白裙。她母親告訴她才不是。這還真怪，事實上，怪到葛蕾絲把照片上傳到臉書，問大家為什麼她和母親看到的顏色不一樣。葛蕾絲的友人凱特琳・麥克尼爾（Caitlin McNeil）也同樣覺得很困惑，於是在婚禮結束後，把同一張圖轉貼到自己在社群網路平台Tumblr的頁面上。

不久後，麥克尼爾將以下訊息傳給了網路新聞媒體 *BuzzFeed* 的Tumblr帳號：

「buzzfeed 幫幫忙──我發了這件裙子的照片（就是我tumblr帳號上的最新貼文）。好了，有人覺得是藍色，有人覺得是白色，你可以解釋為什麼嗎？因為我們快想・破・頭・

了。」

負責管理 *BuzzFeed* Tumblr 帳號的凱茲・霍德內斯（Cates Holderness），看到這則訊息後，基本上只是聳了聳肩，繼續做自己的工作。但到了美國東岸下午五點，也就是霍德內斯所在的時區，這則 Tumblr 貼文下面已經有超過五萬則的回覆。霍德內斯叫了幾名同事過來看那張照片，問他們那件連衣裙是什麼顏色。這群人立刻出現了共識被打破的知覺式有絲分裂，有如酵母細胞一分為二。霍德內斯發現自己被夾在兩群生氣的人中間，他們像坐在肩上大聲叫喊的天使與惡魔：白與金對上藍與黑。

霍德內斯對網路鄉民喜歡的話題有超乎尋常的直覺，於是決定進行投票調查，把照片上傳到 *BuzzFeed* 的網站。「Tumblr 上現在吵得不可開交，我們得來解決這場爭議。這件事很重要，因為我覺得我快發瘋了，」她寫道。投票調查在下午六點十四分上傳。之後，霍德內斯下班，趕搭地鐵回家。

她從地鐵站走出來時，發現大量的手機通知轟炸開來。她收到的簡訊有如海嘯來襲。她那篇投票調查的流量就像曲棍球桿效應般，衝高闖進了數位平流層。她上不了推特，頁面一直當掉，也許是因為微網誌網路本身的全球流量暴增，每分鐘就有一萬一千筆推文，其中一直看到白與金以及藍與黑的人各占一半。在 Tumblr 上調查的結果，兩邊的人數也差不多。這件連衣裙變成了所謂的「藍黑白金裙」（The Dress）。

我當時在《連線》（Wired）雜誌擔任科學編輯。少了霍德內斯那種對網路話題的敏銳直覺，我最初看到這個迷因時，沒有多想。那就是一件藍裙，隨便啦。我們西岸這裡就快下班了，通常是數位新聞流量往下降的時段，也是我們放慢腳步的時候。我的其中一位上司是執行編輯，在我隔壁撲通坐下，找我閒聊。我那時大概說了，你能相信這件裙子造成的騷動嗎？大家居然分辨不出它的顏色。

他說，我懂，可不是嗎？笑死人了。

那很明顯就是藍色啊，我說。

他看著我，擔心地皺起眉頭說：「是白色的。」

終於，我才理解自己究竟錯過了什麼。藍黑白金裙，或者該說是那張連衣裙的照片（ceci n'est pas une robe〔法文：這不是連衣裙〕，正如超現實主義畫家雷內·馬格利特〔René Magritte〕可能會這麼說），不僅僅只是把所有人分成兩大陣營，還讓所有人的立場僵化。情況不只是單純看到藍與黑，而是任何看到白與金的人都瘋了，或在說謊，反之亦然。大家是如何透過自己的雙眼和心智看到色彩，就是當時最熱門的新聞報導。

而且不只如此，這件事是個令人印象深刻的科學故事，而我慢了一個小時才跟進。我們麻煩大了。

我任職於《連線》雜誌前，是拿研究獎學金在麻省理工學院攻讀新聞學。我用那九個

月，跟各方人士探討色彩和人類視知覺——這些內容最終將化為本書。直到藍黑白金裙出現那一天的近十二年前，我遇到了康威，也就是上一章研究奇馬內語的藝術家兼神經科學家，我也記得自己很喜歡他的跨領域研究法。我上網搜尋了康威，發現他那時在衛斯理女子學院（Wellesley College）教書，於是寄給他一封電郵，附上原始 *BuzzFeed* 貼文的連結，並沒有抱太大的希望。他回信給我。於是我打給他。

我跟他說我就是其中一人。

「所以有些人覺得是藍色跟黑色？」康威說，「真的嗎？」

「嗯，很好，」他表示，「至少我們倆意見不同。它絕對是藍色跟金色，我用Photoshop看是藍色跟橙色。」

在康威經過仔細校正的螢幕上，「金」或「棕」的部分實際上被歸為橙色。照片上每個像素的 RGB 座標值，也就是像素在電腦顯示器紅綠藍色彩空間中的所在位置，也毫無幫助。像素各自量化的客觀色彩，與眾人看著整張圖像時所看到的顏色毫無關聯。我們已經曉得，色彩可能會因為旁邊擺著其他顏色而看起來不一樣，這正是謝弗勒爾記錄下來的現象。但為什麼這個現象會發生在電腦螢幕中的一張連衣裙照上呢？又為什麼不同的人會看到不同的顏色呢？

「白與金的部分不難理解，」康威表示，「我的強烈直覺告訴我，這是因為我們非常

偏好日光軸。」

他是這樣解釋：在晴朗的日子，如果把一張白紙放在室外，測量其光譜數值，也就是

客觀測量白紙反射了哪些光的波長，它實際的顏色會沿著色彩空間中的一條可預期曲線產

生變化——先是偏紅，接著變藍，再變白（白天將盡之時則再次偏紅）。但對人腦而言，

那張紙整天看起來都會是白色。色彩在人的眼中看起來會改變，但在人的大腦裡則維持穩

定不變。「我們演化時，就是置身在這樣的彩色環境條件下，」康威說，「這張照片造成

的情況就是，你的視覺系統看著它，而你試著要忽視自己對日光軸的那種彩色偏好。」

數世紀前，楊格便發現，大家看到的顏色未必都會對應到這些色彩的客觀波長。將

色光照在某種表面上，客觀來說，這個表面的顏色會改變，但根據觀者所處的環境，他

們依然有可能表示，表面呈現的是跟原本一樣的真實顏色。可以看到某個東西的「真」

色彩（或者應該說接近真實，晚點就會知道原因了），這種能力稱為色彩恆常性（color

constancy）。

物體表面變化多端，因為物體在照到光後，其客觀測量出來的色彩可能會隨著不同色

光而產生變化，但大腦會確保我們看到一樣的顏色。拿一顆蛋，從日光下改放到紅光下，

你還是會把蛋看成白色。大腦在處理色彩的過程中，透過某種方式去除了反射自物體表面

的色光，意即**照明**（illumination），以便產生與物體表面色彩一致的圖像，也就是讓**反射**

率（reflectance）保持不變。

有些人看到那張連衣裙照後，去除了藍光，於是看到白與金；其他人則把金色部分解讀為黃橙色的照明，因此看到藍與黑。就像我說的，藍黑白金裙是深藍色，因為另一位跟我談過的研究員，也就是華盛頓大學的傑伊・奈茲（Jay Neitz），經過搜尋後，找到了布利斯戴爾拍的其他照片。在那些照片中，連衣裙的顏色毫無爭議。然而，藍黑白金裙這張照片的某個部分，導致有如大災難規模般的人口無法發揮色彩恆常性的能力。

我寫了一篇探討上述論點的報導，在美國東岸下午七點二十八分發布到網站上。我待在辦公室，到處閒晃一下，喝點酒，看著我們用來監測流量的軟體，上面顯示的數字不斷攀升。到最後，我想有三千八百萬人讀過。現在還有人會看。這篇報導依然是《連線》有史以來最多人讀過的故事。它無疑創下了我的讀者人數紀錄，而且領先的差距多達數百萬。

不過，故事沒有在此畫下句點。藍黑白金裙為色彩學領域帶來了有如地震般的衝擊。藍黑白金裙出現後，數年來的研究都顯示，最初讓這個迷因爆紅的分界線，並不像簡單明瞭的白與金／藍與黑那樣涇渭分明，但整個事件就是一場在展現可怕事實的實物教學：為了決定事物具有何種色彩，光的物理特性與顏料的化學特性，將會經由精心計算的神經學的錯縱複雜結構，從眼中相互連結的光受器到大腦視覺皮質中迷宮似的神經突觸連結之

間，進行轉換與重新詮釋。而人的大腦就像一棟住戶自己動手整修的老屋，這條神經線路卻沒有跟著完全翻新，有時還會短路。

你看到的藍黑白金裙是什麼顏色，決定這個結果的唯一最重要一點，就是你的大腦是如何在下意識中，辨別照亮連衣裙的色光——或許甚至就像康威一開始的推測，也就是你認為這張照片是在一天當中哪時候拍的。藍黑白金裙暗中顛覆或公然打破，科學家針對色彩恆常性以及人類視覺偏好日光所提出的幾乎每個假設。置身於隨處可見高畫質螢幕的時代，許多人都能隨時看到近乎無窮的各種色彩。不過，這種色彩無所不在的情況也顯示出，每個人都有各自的無窮色彩，因為色覺不只受文化影響，也大幅受到個人影響。我們全都以各不同的方式，以數十億的個人調色盤，看到色彩。於是，人類用來發出跟自然界一樣多顏色的技術能力，現在又迫使科學得再次解決人類實際上是如何製造色彩的問題——不論這是指實際生產，還是在腦中產生。

印象派畫家在十九世紀憑直覺就曉得有色彩恆常性這回事了。在各式各樣可取得的新顏料加持之下，莫內等藝術家都抱持著激進想法，要畫出一切事物**本身呈現出來**的色彩，觀者才能看到這些事物**看起來**的模樣。莫內在不同的日子、不同的時段，坐在同一個位置畫盧昂大教堂，創作出一系列色域差異甚巨的畫作，任何人看了都會曉得畫的是同一地

點。這些畫作所描繪的，就是隨著日光軸變化的色彩恆常性。

依序觀看這些畫作，就像我在巴黎奧賽美術館所做的事，得以讓人在內心建構出這座大教堂在時空變化中所呈現出來的影像。但分別觀看的話，盧昂大教堂效應幾近支離破碎。其中一幅塗著一條條桃紅、灰褐、水藍，陰影則是深綠和靛藍，幾乎可說是滑稽，像是某種視覺笑點，只有在事先不知道這個玩笑的情況下，才會令人發笑。大教堂本身的建材表面，並不包含上述任何顏色。如果你不曉得莫內的創作計畫，這幅畫看起來會很蠢。

像謝弗勒爾等十九世紀的色彩思想家發現，根據周遭環境，相鄰色彩，對比效果可能會讓同一種光譜色看起來有所不同。他們也發現了相反的情形：在不同的環境下，不同的光譜色可能會看起來一樣。但**為什麼會**出現這種現象的難題，困擾了科學家數世紀。這是看得見色彩的大腦所玩的其中一種把戲，就像是亮度不一的光會改變人所看到的色彩，或是人把視線移離亮光後會看到的互補色殘像。（這是一七〇〇年代晚期，羅伯特・維林・達爾文〔Robert Waring Darwin〕埋首研究的科學現象，他就是查爾斯・達爾文的父親。）不論哪種情況，大腦似乎都會產生出現的色彩。

要想出幾種或許能解釋色彩恆常性現象的說法，不無可能。其中一個假說是，人終其一生都在看色彩繽紛的世界，於是把物體或同一類物體的外觀儲存成記憶，再拿來當作參考。比方說，我們在橙黃光下看著某個物體，假設是一顆蛋好了。但我們想起蛋本來該考。

有的顏色，於是內心就自動去除橙黃光，把顏色恢復成蛋殼的白色。這稱為「色彩記憶」（color memory）。

另一個假說正好相反。或許我們在當前的照明下，看著熟悉的參考物體，就像那顆橙黃色的蛋，看到物體**似乎**具有的顏色，再利用這項資訊，推論出照明的顏色。（「這個環境一定是充斥著橙黃光，」我們對自己這麼說。）然後，我們把這種顏色的照明從自己正在看的整個環境中去除，得到「真實」色調（蛋殼為白色的蛋，當然還有蛋周圍一切的顏色。）這就是「記憶色」（memory color）。不過，這裡說的參考物體必須要方便攜帶，也極為常見才行。畢竟，有些蛋是棕色的。這項理論有個版本是說，原因可能出在人本身的膚色。

如果你曾玩過相機，尤其是攝影機或數位相機，應該會很熟悉「白平衡」（white balance）這個詞。不是使用者就是軟體會挑選出特定表面，來代表「白色」，相機就會根據這個白色，平衡其他所有顏色。比如說，你用來當作參考的白色紙張或任何東西，只要帶有一點綠色色調，相機就會知道要把這種綠光從其他一切中去掉。在彩色攝影的早期年代，底片洗出來的照片經常完全不像是攝影師在現實世界看到的樣貌。因為攝影師的雙眼和大腦會利用色彩恆常性，忽視街燈發出的淡黃光或白熾燈泡的藍光。不過，攝影師用的彩色底片可不具有色彩恆常性，因此無法如實呈現他們看到的景象。

事實上，彩色底片的這個問題，正是讓寶麗來（Polaroid）創辦人對視覺感興趣的原因。發明即時攝影的艾德溫・蘭德（Edwin Land），對大腦是如何處理色彩恆常性所需的運算，有自己的一套複雜理論。他稱之為視網膜皮層（Retinex）理論，後來被證明幾乎是錯的，但蘭德依然對攝影界具有重大貢獻。為了測試一般人在不同光照條件下的色彩恆常能力，他打造出幾塊大板，貼滿各種大小與顏色皆不同的正方形與長方形，全都採用無光澤的材質，才不會產生任何讓實驗變得更複雜的反射，照明則使用調整為人眼光受器吸收峰值的投射燈。由於這些拼貼畫很像某位藝術家的作品，蘭德於是稱之為蒙德里安圖（Mondrian），命名得很貼切。這些圖晚點會再次成為主角。

蘭德不是唯一一想出色彩恆常性運作原理的人。在一九八〇年代期間，這些理論如雨後春筍般冒出。也許視覺系統是聚焦在靠近物體的表面色彩（「局部周圍」〔local surround〕）；又或許視覺系統是聚焦在差異最大的部分（「最大通量」〔maximum flux〕）。不過，心理學家大衛・布萊納德（David Brainard）根本不認為有哪個是對的。

一九八四年，身為研究生的布萊納德決心要找出色彩恆常性的原理。「我想說，太棒了，我要開始著手研究，在接下來的幾年，來衡量一下人類色彩恆常性的能力，」如今任職於賓州大學的布萊納德說，「這就會是我論文的主題。」

結果花的時間比幾年稍微多了一點。二〇〇六年，布萊納德發表了一篇論文，終於

解決了這個問題。或者看起來是解決了。布萊納德讓自願受試者看以數位打造的三維場景，也就是一個「房間」，牆壁為深灰色，裝飾著同樣是深灰色的形狀，分別為圓柱形、球形、三角形，還有一大張多色的蒙德里安圖。各種不同的照明可經由數位操控，從正常日光到某種火星淺粉光都有，觀者可以隨意操弄自己手邊的電腦，改變照明，讓牆面上的深色方塊看起來是灰色。接著，布萊納德利用實際照明、感知照明以及表面色彩，讓電腦演算法學會如何保持色彩恆常。「判斷某個場景的照明情況，就是色彩恆常性最棘手的地方，」布萊納德說，「只要知道是怎樣的照明，也曉得原始顏色，那要校正這些顏色，使它們在照明下看起來是對的顏色，就相當輕而易舉了。」

他提出這項演算法的論文，似乎為不少其餘問題善後收尾。「明白這點真的讓我很激動，」布萊納德表示，「我覺得它是我下了番苦功的成果。」這套演算法其實只有在無反射世界中才能展現精確無誤的結果，就像蒙德里安意欲呈現的無反射色彩，但概念上來說是對的。至於真實世界中那些更複雜的實例，像是具有光澤或紋理的表面呢？「我會說目前還處於一個更偏向探索的階段，」布萊納德面無表情地說道。科學人露出這種表情就代表他們仍「毫無頭緒」。

藍黑白金裙打亂了這方面的研究。「我不認為二〇〇六年時，實際上有人同意我解決了無光澤的平面蒙德里安圖問題。但我也不認為，會有任何人覺得有誰解決了這個問題的

三維自然場景版本，」布萊納德表示。他的理論模型當然無法說明，為什麼不同的人會在同一場景中看到兩套明顯不同的色彩。「沒有人有具備那種特性的模型，」布萊納德表示。但這就是出現在藍黑白金裙上的現象。「沒有人能說：『我可以繼續產生二十多張具有這種特色的圖像。』沒有人能做到這些事，就表示沒有理論可解釋。」

你可能曾看過視錯覺圖像，也就是看起來像某種東西，然後突然又看起來像別的東西，例如，兩個人的側面頭像看起來同時也像花瓶，或是一幅素描畫著朝向某側的兔子，同時也是朝向另一側的鴨子。像這樣的圖像都屬於「雙穩態」（bistable），意思是這些圖具有兩種版本的影像，你的眼睛和大腦可以在兩者之間切換。

然而，藍黑白金裙卻有所不同。首先，最常見的雙穩態視錯覺圖像玩弄的都是形式，藍黑白金裙則是色彩。但藍黑白金裙也不會讓人突然就切換到另一套色彩。人往往對自己最初的膝跳反應堅信不移。這種情況不是雙穩態，而是雙模態（bimodal）。你看到了，就選邊站，一直待在那，有十足把握自己從藍黑白金裙上感知到的色彩是正確的——是真實的。

其實，情況遠比這還要來得複雜。還記得柏林和凱伊是怎麼開始問其他人他們母語的色彩名稱嗎？啟發這類研究的其中一個原因，就是即便使用同一種語言，在描述時也會

出現差異，就像林賽和布朗訪問的索馬利亞語使用者，或是奇馬內族。藍黑白金裙在英語人士身上也引發了同樣的現象。*BuzzFeed* 原本的投票調查只把選項限縮在白或藍。但如果只是讓人看這件連衣裙，再請對方挑出最適合形容它的顏色，有人會說是薰衣草色、紫丁香色或長春花色，顏色名稱的組合包括了萊姆綠色與白、紫與藍、綠／淡藍與黃。或許就是社群媒體迫使大家分成了看似不可動搖的兩大陣營，像是近距離互動魔術師拿著一疊撲克牌，強迫他們做選擇。

藍黑白金裙在網路爆紅後，過了幾個月，康威與其他幾名研究人員更進一步深入探究。他們向一千四百人進行調查，請教他們在那張照片上看到什麼顏色，有些人知道這張照片，有的人則不曉得。多數人都選了大家熟悉的那兩大陣營，但整整百分之十一的人表示自己看到藍與棕──就跟康威一樣，你可能還記得，他當時對我堅稱，說他看到藍與金的不尋常組合。所以，我認為他是屬於那百分之十一，因為他看到藍與亮棕。（「金色」是一般人如何稱呼帶有反射強光的黃色，「棕色」其實就只是深黃色。）

大家又是為什麼會以各自的方式看到這件連衣裙呢？或許，其中一位研究人員表示，天生就是夜貓子的人會接觸到比較多波長更長、偏紅黃色的白熾照明。因此，出現這種照明難以辨別的情況時，就像這張連衣裙照，他們便會認定是波長更長的光，內心自動將其去除，產生一件肯定會是藍黑的連衣裙。但如果是晨型人，或研究人員所稱的「雲雀

型」），他們先前接觸的環境照明是白天波長較短的藍光。於是，他們將這種光從照片中去除，結果就看到白色。康威的研究團隊認為，選出什麼顏色是來自觀者的「先驗」，也就是根據經驗所得出的假設──就跟你對流行風潮的瞭解一樣。而一般人在下意識中做出的最重要假設，跟他們認為連衣裙是採用哪種材質製成（因此也包含質地和表面會產生什麼效果），以及他們認為連衣裙是位於哪種照明之下有關。

所以，舉例來說，如果讓人看的是藍黑白金裙的放大照，解析度更好，布料也呈現更多細節，意即「空間頻率」（spatial frequency）更高，就會導致更多人認為連衣裙上的白金部分，反射了傍晚時分的偏藍光。當研究團隊反向操作，使圖片變得模糊不清，就會有更多人覺得連衣裙是藍色，認為是照到了發白的正午陽光。

微調圖片上的照明線索，也會促使看到的人選出你所預期的顏色。康威的研究團隊把連衣裙從原本的照片中剪下，覆蓋在一張圖庫的模特兒照片上，彷彿她穿著這套服裝。接著，他們在背景中添加一點偏藍的色調（也把模特兒的臉蛋調藍一點）。幾乎所有人都表示，連衣裙的顏色是白與金。研究團隊把背景照明效果調往偏黃的色調後，連衣裙就變成藍與黑。我在打這段文字的同時，正看著那兩張圖片並排在校正過的超高畫質顯示器上，兩者之間的差異清晰可見。我完全是藍與黑派，但在偏藍背景下的那件連衣裙，看起來明顯就是天藍色與金色。

這一切實在太令人困惑了。

在一個神經科學家真的瞭解人腦是如何運作的完美世界，你或許可以提議別管中介的語言和主觀感知了，乾脆直接鑽進腦袋去看究竟發生了什麼事。何不把幾個人塞進功能性磁振造影的圓筒儀器中，再給他們看連衣裙照，看看他們的大腦會如何反應？結果，就在二○一五年的春天，真的有一組德國研究團隊做了這個實驗。他們找來看到藍與黑以及白與金各半的二十八位受試者，讓他們進入掃描儀，先給他們看兩個方塊，顏色各自與原始圖片上的那兩種顏色相符，再讓他們看藍黑白金裙。

他們發現的結果，儘管大體上難以理解，卻也有點詭異。看到白與金的那組受試者，大腦多處都明顯出現更多活化反應，而且不只是在神經科學家預期的色覺區域，而是橫跨整個皮質。藍與黑的那組受試者就沒有出現像這樣的活化反應。藍與黑有點像某種靜止狀態，白與金則會消耗更多能量。這無法解釋白與金（要記得，這件連衣裙實際上真的是藍與黑）的錯覺，究竟是大腦出現更多活化反應的結果，還是大腦的活化反應是因為錯覺才產生。結果有待進一步研究，諸如此類云云。

藍黑白金裙出現後的幾年間，等到研究人員有更充裕的時間可以進行規模更大的研究後，便試了一個又一個假說。再一次，他們找到了各種可能性，但沒有哪一個可以完全令人信服。

這一切實在太不可思議了，以致有些研究人員懷疑，這可能會是一條線索，得以解開人是如何看到色彩的整個謎團——或許甚至會建立出製造色彩以及向人呈現這些色彩的新架構。老實說，如果解開了，將會讓人鬆一口氣，因為沒有人真的曉得，大腦是如何把外在世界的訊號轉換成對色彩的感知結果。

位於人眼後方的視網膜具有三種光受器，可各自吸收不同波長的光。但淺顯易懂的部分就到此為止了。視網膜其實分為好幾層：一層是視神經纖維，接著是神經節細胞（ganglion cell），再來是各種不同的神經元，其形成的網狀結構連接起各層。進入眼睛的光必須穿透所有這些層層結構，才能到達視桿細胞（rod cell）與視錐細胞（cone cell），也就是把光轉換成神經訊號的光受器。實際的桿狀與錐狀細胞是面朝光行進的反方向，全擠在眼球後方。

在視網膜正中央，視錐細胞是負責偵測顏色的光受器，排列得非常緊密。但往視網膜邊緣的沿途上，錐狀細胞會散得更開，數個錐狀細胞會一同與單一神經元相連結，這個神經元共同感應到的一切極為敏感。這稱為神經元的接受域（receptive field）。有些神經元只有在接受域的中央受到刺激時才會活化；其他神經元有可能是邊緣受到刺激時，才會出現同樣的反應……或是有可能邊緣受到刺激時，活化反應反而會被抑制。這些神經元全都會把訊號傳送給位於同一路徑上的下一個神經元，將自己接收的訊

號全數傳到**那個**神經元的接受域，繼續往前傳送下去。

所有這些神經元會集結成一條神經束，從眼睛後方伸出來，連接到腦內。但等到神經訊號到達第一個接線盒，也就是位於外側膝狀體（lateral geniculate nucleus，又稱側膝核）區域的突觸連結，就連在這時候，大腦都還沒有跟印表機一樣將三色混合。大腦是藉由有時稱為**對向色**（opponent color）之間的平衡，來產生色彩。你會認出柏林和凱伊最終選定的這些基本色：藍與黃、紅與綠、白與黑（最後一組也代表亮度，即光的總量）。於是，有的神經元會因為紅波長而興奮地激發，對綠波長卻完全提不起興致；或是有的會受綠波長而非紅波長所激發；或是有的會在綠波長消失時被激發，但紅波長出現的時候卻不會。有些神經元的接受域會根據哪種色彩出現在中央跟邊緣，而有不同的激發模式。

再往上游更深入的話，在視覺皮質的深處，情況甚至更令人大為困惑。這些腦區的某些部分（起碼是在非人類的動物身上），神經元叢會因為不同顏色而活化。有些可能只是對光很敏感，顏色只不過是意外產生的結果。正如艾倫腦科學研究所（Allen Institute for Brain Science）的神經科學家索姆亞・查特吉（Soumya Chatterjee）所說：「有人會主張，對像你我這樣的三色視覺靈長類動物來說，色彩至關重要，然而，它在腦中產生的刺激分布圖，卻讓科學界無法達成共識。」

因此，研究人員希望可以藉由瞭解藍黑白金裙所產生的感知差異，得到一些線索，解

開那東拼西湊的一大團神經連結到底是如何發揮作用。「它向我們透露的不只是人腦大致的運作方式，也顯示出人類彼此之間的差異，」新堡大學轉譯系統神經科學中心（Centre for Translational Systems Neuroscience）的主任安雅・赫伯特（Anya Hurlbert）說，「還有色彩的根本特性，也就是它完全是個人的主觀看法。」赫伯特在二〇〇七年寫下解釋色彩恆常性的其中一篇重大論文，十年後，她成了嘗試要瞭解藍黑白金裙究竟是怎麼回事的關鍵研究人員之一。

哲學家已經害很多樹被砍掉，就為了爭辯色彩的存在到底是物體本身的特性，還是以某種方式綜合了多方因素的結果，這些因素包括次原子粒子的交互作用、眼睛的運作原理、意識本身。而現在，赫伯特這位世上數一數二卓越的色覺科學家表示，沒錯，一切幾乎全發生在你腦袋瓜裡，而藍黑白金裙就是證據。「大家一直在問『這件連衣裙真正的顏色到底是什麼？』，這就代表大家認為它**具有**真正的顏色，不過這正是我們研究人員想擺脫的一點，」赫伯特說。一般人會在某種背景條件下描述顏色，也就是他們自身的環境、人生經歷、當下體驗。而色覺相當容易就會被耍弄，表示它在根本上具有某種不穩定性。「只要讓某個人在叫出色光的名稱前，看一連串共二十五種不同的光，你就能讓對方把『藍光』改稱為『黃光』，」她說。

「不過，那件連衣裙確實有一種顏色啊，」我說，「就是藍色，千真萬確。」

「我們會說：『如果把這件連衣裙放在各種色光等量的明亮白光下，看起來會如何？』」赫伯特回答，「如果你想稱這是『真正的顏色』，行啊。」

那你就會是笨蛋了。赫伯特也證明了這點。

她採取的第一個行動，就是取得實際真正的那件連衣裙。「我得說，它用的材質還真倒人胃口，」她表示，「沒有光澤，含大量萊卡纖維，有彈性，以及可說是霧面的布料，八成是聚酯纖維和彈性纖維之類的材質。表面既粗厚，也不太會反射。」（康威對先驗和織品的看法再得一分；如果有人認為，連衣裙在照片中看起來會反射光，可能是把比較亮的部分誤以為是反射強光，就像柏拉圖和古希臘人認為重要至極的那些光亮之處。）

接著，她在倫敦的惠康博物館（Wellcome Collection）展示這件連衣裙。「我們把它套在假人模特兒身上，打上特製的光，這些燈讓我們可以即時調整要發出什麼光，產生任何光譜色，」赫伯特說。結果就是：在昏暗的房間裡，連衣裙照著看起來像白光的燈，但實際上是混合了等量藍光與黃光所產生的白光。接著，受試者進場，觀看連衣裙，再說出它的顏色。

如果你採用之前網路調查的方式，只給他們兩個選項，「一半的人會說是白與金，另一半會說是藍與黑，」赫伯特表示。

但如果不限制他們要怎麼回答呢？「我從看到實際連衣裙的九百人身上，收集到了數

據，」赫伯特說，「我得到的回答應有盡有，有人說是『淺紫色與卡其色』。答案涵蓋的顏色範圍非常廣。」

「所以，這是不是表示，」我說，「你可以拿任何物體，用正確的燈光照射——」

「——就能讓他們改變自己怎麼稱呼上面的顏色。沒錯，絕對辦得到，」赫伯特說。

她之所以知道，是因為她已經進行過實驗了，地點就在英國國家美術館（National Gallery），採用的是高更（Paul Gauguin）、竇加、塞尚（Paul Cézanne）、秀拉、莫內的畫作。在研究人員能操控照明顏色的情況下，赫伯特的研究團隊會請民眾說出畫作中物品的顏色。有些人會說某個東西是橙色，有的則說是紅色，或是棕色。接著，研究人員改變燈光，選擇各個顏色的人數比例也會跟著改變。相同的藝術品，不同的燈光，不同的感知結果。這就像是莫內對乾草堆或盧昂大教堂進行的實驗，只是這裡的實驗對象不是反射，而是照明。

同樣的情況可能會發生在打著同一種光的同一幅圖像上——因為不同的人會看到不同的結果。「藍黑白金裙格外有趣的原因，不只是讓色彩類別之間的界線變得模糊，每個人內在的色彩恆常運作機制，似乎真的也各有不同，」赫伯特表示。

這或許是說明為什麼沒有人曉得色彩恆常性如何運作的開端。這種能力在不同的人身上，可能會以不同的方式發揮作用，是一種新興特質，綜合了每個人如何看見色彩的種種

個體變異。其實，色彩不必為了符合某種客觀標準，而展現出恆常性。或許，色彩必須保持外在恆常性，一顆蛋才會永遠看起來是一顆蛋，以防我們想吃掉它的話。不過，色彩不必保持外在恆常性。我的藍色到底是不是跟你的藍色一樣，根本不重要⋯⋯除非我們想享文化、擁有共通語言。我的藍色到底是不是跟你的藍色一樣，根本不重要⋯⋯除非我們想色」時，指的是什麼就行了——這就是康威與吉布森在奇馬內族身上發現的訊息理論模式終點。色彩的重點可能比較不在於認知，更在於溝通。

如果是在數十年前，甚至不會有人看到藍黑白金裙，因為它的照片是透過手機和電腦螢幕這些相對計算是全新的科技來傳送。圖像本身甚至不會存在，因為它是演算法的產物，這些演算法負責控制嵌在行動手機上的相機要如何校正色彩與光線，意味著它不是藝術家眼中看到的結果。如果是在僅僅數年前，大家在螢幕上看到那張圖片時，也不會看到那些色彩，因為當時的螢幕畫質還不足以顯示出這些顏色。

藍黑白金裙具有對的材質、對的顏色，是在一天當中對的時間拍下，在對的照明下受人觀看，用對的相機成像，在剛好有校正的螢幕上被人看到——這些是各種無法想像會結合在一起的條件，直到全數湊齊的那一刻真的出現了。這一刻成真後，證實了最重要心靈的色彩哲學家長久以來抱持的一些看法。色彩一直都是在腦中建構而成，照亮著人類感知與心理的色彩空間中，那些陰暗又模糊不清的角落。藍黑白金裙若不是尚未有人徹底通

曉之法則的例外，就有可能是讓科學家得以解開這些原理的羅塞塔石碑。我傾向認為是後者。

藍黑白金裙帶來的現象，保證未來大家在腦中建構色彩時，不是處於無心狀態，而是帶有意圖——不是出於錯覺、誤解或好奇，而是作為藝術家與科學家都能實際利用的一項素材。腦中產生的色彩，這件連衣裙的故事得在此畫下句點。或許這種色彩將會用在純粹娛樂上，像是未來的虛擬實境。不過，假如色彩、感知、認知、溝通其實全都是同一塊寶石上的不同刻面，那這些科幻式腦中色彩將能帶來種種全新方式，讓我們瞭解其中所含的資訊——以及我們彼此。

第九章　偽造色與色彩偽造

具備色彩恆常性的能力，很可能讓大家得以更有自信地在彩色世界中暢行無阻。即便水果是位於陰影處，我們也認得出自己喜愛的水果；我們不會因為記憶中的物體跟再次看到時的顏色出現不一致，就感到吃驚。或者換種說法：想像一下，如果大家**沒有**色彩恆常性的能力，這個世界會變成什麼樣子。你可能早上在停車場停好車，日落後再回來取車，這時，所有發出黃光的水銀燈都點亮了，導致你幾乎無法認出你的車——當然是撇開車子的外形、車牌、後座的垃圾不談。

但如果色覺確實是大腦解讀照明與發光強度的方法，那麼真的就有可能得以解決一些複雜問題。你甚至不必完全曉得背後的運作原理——只要知道它能奏效**這一點**就行了。你可以騙過人眼，使其看到其實並不存在的色彩。

為什麼會有人想進行這樣的騙局？其中一個可能：搶救藝術。一九六〇年，哈佛大學委託素以繪製具有濃烈色彩的極大色塊著稱的藝術家羅斯科，為該校創作特定場域的作

品。於是，羅斯科簽了約，要來畫「房間」系列的新作品，這一系列作品是按照特定空間製作的多幅巨大油畫，就像他先前為紐約西格拉姆大樓（Seagram Building）四季（Four Seasons）餐廳所完成的作品。哈佛大學高層讓他進行創作的是一間餐廳，位於當時稱為霍利歐克中心（Holyoke Center）的頂樓，這棟現代建築則坐落於哈佛園（Harvard Yard）對街的哈佛廣場（Harvard Square）。餐廳設有落地窗，而羅斯科同意畫三聯畫，排滿室內西牆的凹室，再畫兩幅，從東牆與其相對。

羅斯科身為抽象表現派，作品都呈現出一大片色彩，帶有一點二十世紀晚期現代主義的特徵。不論是油畫或牆上的色彩，都會占據觀者的整個視野，這種情感經驗不只仰賴觀者是如何感覺到這種色彩隨著時間出現變化，也取決於畫作實際上看起來的模樣。

羅斯科為哈佛大學畫了六幅油畫，再到現場選出要採用哪五幅作品。他在一九六三和六四年將畫作設置於該處。作品似乎全都在描繪某種門或出入口，顏色深暗，格局龐大，散發不詳氛圍。幾道弧線略朝內彎，想表達的若不是腐朽衰敗感，就可能是某種更具備有機感的事物。這些畫作主要都採用一種李子般的亮紫色，是羅斯科這位經常自行動手混合顏料的技巧純熟之人，以動物膠、群青藍、合成顏料立索紅（Lithol Red）調合而成。最後一個是一種「偶氮染料」，是紅中帶藍茜素的合成替代品，茜素則取自茜草植物的根部。（要記得，技術上來說，染料是一種與某種有機基底結合的顏料，像是羊毛或絲綢，

如果把鋁添加到茜素中，就會附著形成「色澱」，這時就能用染料來為顏料染色了。）

羅斯科通常都會請為他設置「房間」的人，盡量保持燈光昏暗，不要擺設任何家具，只除了一張放在正中央的長椅，供人觀看畫作沉思。對於這項要求，哈佛大學回應，哎呀，這可是餐廳啊，我的朋友。結果就這樣不了了之了。接下來的二十年間，眾人在這些不誘人的門口之下用餐、喝酒、抽菸。由於從十樓頂層看出去的景致宜人，這間餐廳成了「用來狂歡的娛樂室」。這些畫作開始出現裂痕與凹痕，甚至冒出一些塗鴉。最糟的是，設施管理負責人放任窗簾大開。波士頓不是全美最陽光普照的城市，但太陽確實會探出頭來，於是照射下來的日光，包含可見光與紫外線在內，就這樣湧入了聚會空間。

色彩鮮明的立索紅耍了羅斯科一道。在他那個時代，顏料指南都強調，這是一種耐光且不會褪色的顏料，但它們都寫錯了。這種顏料如果混入黏合劑，再暴露於紫外光下，就會褪色；與群青混合的話，褪色的速度更快。羅斯科為了讓底色變亮，還用了二氧化鈦製成的白色顏料。二氧化鈦如果置於像動物膠等有機黏合劑中，再搭配使用偶氮染料，就會變成把五顏六色一切都破壞殆盡的光反應化合物。

一九七九年，羅斯科這些褪色、受損、黯淡的作品被保存了起來。在一九八八年展覽上看到這些哈佛大學羅斯科畫作的人，形容它們「失去光彩到無可挽回的地步」。

今日，霍利歐克中心稱為史密斯校園中心（Smith Campus Center），從弗格藝術博物

館（Fogg Art Museum）穿過哈佛園步行至此，路程約五分鐘。一八九五年起，弗格博物館一直都是藝術作品的保存中心，亦是塗料與顏料的研究中心。一九二八年，館長愛德華・富比士（Edward Forbes）成立了保存修護與技術研究部門（Conservation and Technical Research Department），希望能把美術保存技術變成一門嚴謹學科。這就表示要以科學方式分析顏料，為了達成這個目的，富比士開始從全球各地蒐集樣本。現今，該部門以及相關收藏品占據著弗格博物館的最高幾層樓，沿著中庭天窗繞一整圈，其中有兩層樓和玻璃屋頂是在改建期間，由建築師倫佐・皮亞諾（Renzo Piano）為建築物增添的設計。這就是現在的史特勞斯保存修護與技術研究中心（Straus Center for Conservation and Technical Studies），任職於此的修復師就跟世界各地的同僚一樣，奉行同樣的最高修復原則：為了保存藝術品，盡可能不多加介入，而且不論採用哪種處理方法，都要確保自己可以恢復原狀。如果修復師什麼都不做就能完成工作，根本就無須去碰藝術品了。

史特勞斯中心的重點展示品，也是這座中心之所以存在的原因之一。一整組灰色的高大玻璃櫃排滿建築物的其中一側，俯瞰著中庭。裡面放的就是從富比士那個年代開始收藏的各種顏料。

玻璃櫃就是一幅活生生的資訊圖表。時間變化沿著Y軸，從地板逐步推進到天花板，這表示原料都位於較底層，顏料要往上才會開始出現，而且是同一種顏色的各種版本。至

於走廊長度的X軸，揭露的則是一個又一個新色彩，每種顏色都各就各位。我們沿著這個X軸一路走過去時，我對史特勞斯中心的主任納拉揚‧可汗德卡（Narayan Khandekar）表達了上述看法，他點了點頭。「這就像是被展開的色輪（color wheel），」可汗德卡說。

我們正走入一個實際的色彩空間。

我不斷看到自己一直都喜歡的顏色，那些以前只在文字中讀到的色彩樣本，我忍不住要可汗德卡停下腳步，好讓我拍幾張照。在鉛白鈤上方，就是那種在維瑟里爾工廠裡找得到的東西，各種大小的瓶瓶罐罐裝著其他原本會用來當作白色顏料的物質，從雪花石膏粉末到煅燒骨，乃至二氧化鈦皆有。其中還有龍血（一種來自中國、曾經神祕兮兮的紅色），以及日本瑪瑙。曾用來裝顏料的羊皮紙囊一旁，放著取代這些囊袋的最早錫製軟管樣本，這種便攜式科技讓印象派得以誕生。收藏品中有一只來自腓尼基的真正骨螺，這種生物以前被拿來製作泰爾紫；一袋蟲屍可以磨成胭脂紅；來自富比士自家花園的茜草根；源自烏賊的深褐（sepia）顏料。

「你畫畫嗎？」我問可汗德卡。他說有，小幅的街景、小張的立體浮雕作品。

「你就沉浸在其中，」我說。

「這完全是兩回事，」他表示，「我有專業方面的知識，未必表示我懂得怎麼運用。」

「少來了，真的嗎？」

「我的意思是，有問題必須解決時，我知道要往哪個方向去找答案，但實際情況並不像是我只需要想哪個是最穩定持久的顏料。」

「但是，」我邊說邊用沒什麼說服力的動作朝玻璃櫃示意。

「這些收藏的不是色彩，」可汗德卡說，「收藏的是顏料。」

我懂他的意思。色彩概念與色彩科技之間有所差別，可汗德卡的這座實驗室正是想縮短這段差距的其中一個地方。藝術家只使用顏料，是因為他們在拿色彩做實驗，而顏料是一種實驗工具。

二〇一四年，那五幅羅斯科作品預定要再次從黑暗的保存庫中重見天日時，這個由玻璃櫃時間軸構成的色輪，顯然幫不上半點忙。為了取代羅斯科畫作失去的光彩，添加顏料的這種舉動將會從根本上改變這些作品，不論是在色彩上，還是精神上皆然。清潔或是上一層透明漆或清漆，也會造成改變。修復師**開工**時，通常都是先清除舊的清漆，選擇性移除照理說下方顏色應該要亮起來的部分，再補上盡可能最少量的清漆。年代久遠的畫作會出現銅鏽，這是時間注定會留下的痕跡。你不會想隨便招惹那種東西。不過，羅斯科為了在畫作上創造出他那巧妙的光影效果，完全沒用清漆。這基本上會讓作品處於毫無保護的狀態，現在加上透明漆，只會讓畫作整體顏色變深，打亂羅斯科想要的那種光澤／無光澤效果。

因此，可汗德卡很清楚，為了拯救羅斯科的這些作品，他需要新的解決辦法——一種完全非介入式的方法，其所強調的假設性不接觸概念，似乎將體現出斯巴達式的克己精神並富有禪意。「羅斯科專案讓我們有機會首次達成某種成就，」可汗德卡表示，「在不碰觸藝術作品的情況下，是否能使其恢復原貌？結果確實是能辦到。」

他與物理學家顏斯·史坦格（Jens Stenger）取得聯繫，兩人聯手以出乎意料的方式，徹底扭轉了這個問題。他們想改變顏色，但被禁止改變顏料本身。那麼，他們就得改變燈光了。

這個哈佛大學團隊打算要製造錯覺——對色彩恆常性設下「騙局」。說句公道話，這項計畫早在藍黑白金裙出現以前就存在了，所以他們完全不曉得，擾亂色彩恆常性可能會掀起狂熱的迷因風潮。他們其實擔心的是藝評家。

這個計畫是要利用色光，讓畫作恢復成本來的樣貌。修復師雷蒙·拉方丹（Raymond Lafontaine）在一九八〇年代就首次嘗試過這種方法，將藍光與白光照射在英國浪漫主義風景畫家威廉·透納（Joseph Mallord William Turner）的〈墨丘利與阿戈斯〉（Mercury and Argus），以及德國文藝復興時期畫家老盧卡斯·克拉納赫（Lucas Cranach the Elder）的〈維納斯〉（Venus）上，以便抵消黃色透明漆在添加到兩幅畫作後所帶來的影響。拉方

丹當初想出這個主意，是想當成一種輔助手段，讓修復師看到作品在清潔後可能會展現出什麼模樣。不過，在二〇〇〇年代，博物館和歷史遺跡都開始把這招應用在展示品上，例如德國的一幅受損文藝復興壁畫，以及倫敦市中心外的亨利八世掛毯。

這招要能奏效，就必須知道藝術品還完美無瑕時，究竟看起來如何。舉例來說，負責亨利八世掛毯的修復師就得仰賴掛毯背面未褪色紗線的顏色。

可汗德卡跟史坦格可沒有什麼隱藏紗線能提供幫助，但有的是幾張以柯達艾特康彩色正片（Ektachrome），拍下羅斯科原畫後沖洗出的五乘七照片。但這些照片上的顏色也不對。艾特康彩色正片本來就主要是為肖像照而設計，因此呈現的色調會偏暖。就算這些正片保存狀態絕佳，顯示出來的顏色也不會是羅斯科當初畫下的顏色。而這些正片可沒有處於絕佳的保存狀態。艾特康彩色正片的沖印處理過程，就像任何其他彩色攝影，都需要用到青、洋紅、黃的原色染料或墨水，而艾特康正片在一九六〇年代使用的青原色原來效果並不穩定。這種顏色會隨著時間而褪色，使照片上的顏色逐漸變得像其他兩種原色。所以，這些正片就跟畫作本身一樣靠不住。

只有一點跟畫作不同：艾特康彩色正片的褪色情形會沿著可預測且客觀的降解曲線發生變化。在巴塞爾大學影像與媒體實驗室（Imaging and Media Lab at Basel University），研究人員用紅、綠、藍 LED 光掃描每張正片，每種光的峰值波長都與照片上染料會吸

收的光一致。接著，他們根據模型為這些數位影像進行色彩校正，這個模型則是以原始正片的實際染料濃度以及表面顏色如何變化為基礎所建構而成。

可汗德卡和史坦格也還有後援。羅斯科當初畫了六幅作品，但在哈佛大學只設置了五幅，而他的繼承人依然有管道，可以看到羅斯科帶回紐約的第六幅油畫。畫作有一部分褪淡了，但其他部分可沒有。

於是，哈佛研究團隊有了眾多參考點。接下來才是棘手的地方。他們不能就這樣把色彩校正過的羅斯科作品影像，投射在實體的羅斯科作品上。那就會變成幻燈片展示，而不是藝術展覽了，但還不只如此，羅斯科畫作的表面早就已經是褪色的羅斯科顏色了，再加上更多羅斯科顏色也行不通。兩者的顏色會交互影響，形成與原本顏色或現代褪色版本無關的全新色彩。

研究人員為這些畫作再次拍下照片，先用由紅綠藍 LED 照明構成的中性灰光照射。接著，他們拿去跟經過數位重建的正片影像作比對，建立出新的反物質圖像，研究人員稱之為「補償影像」（compensation image）。這張圖片成了參考指南，讓他們得以再校正投影機上每個像素的紅綠藍輸出量。基本上，他們會在畫作上恰恰好的位置，投射恰恰好的色光，讓這些光反彈自年代久遠的褪色顏料，進入人的眼球裡，打亂他們的色彩恆常性，騙過大腦，使他們以為看到了畫作本來的色彩。「你如果看那些投射圖，就是顯示少

了哪些顏色的分布圖，會覺得有點瘋狂，」可汗德卡表示，「你完全不曉得那種顏色加上畫作本身的顏色，結合後會產生什麼結果。」

這可說是科學怪人般的混搭法——數位投影機產生的加色以及畫作表面顏料的減色。畫作上的顏料確實變亮了，但「你沒辦法藉由打更多光，把某個東西變暗。而且在畫畫時，想讓顏色看起來更暗的話，通常都會想塗上更多顏料，」可汗德卡說，「我們所做的就是要搭配一張少了哪些顏色的分布圖，把這些色光照在還有顏色的畫作上。這麼一來，投射光的顏色以及畫作表面依然殘存的色彩，結合這兩者的反射結果，就會產生畫作本來看起來的影像。」換句話說，這些畫作看起來不再像原本的模樣，補償影像看起來也不像畫作本身，但研究人員把後者投射在前者時，出現的便會是一九六四年的羅斯科原畫。

幾乎是。他們得讓投影機略微散焦，因為每個像素都帶有細細一圈黑色輪廓，通常是看不見，但投射到掛在牆上的大範圍畫作後，就變得稍微有點明顯了。為了讓投射結果能剛好與畫作吻合，研究人員雖然進行了各種精心計算，卻依然還是要手動微調某些地方，因為畫作經過多次收合展開，本身已經有點變形。噢，儘管研究人員盡一切努力要複製出羅斯科十分講究的無光澤／光澤效果，這些油畫的無光澤表面在散射光線時並不平均。這打亂了讓投影與畫作之間達成吻合的效果，尤其是從某個角度看過去的時候。

這些畫作就這樣展出了，也相當受到歡迎，但或許不是出於羅斯科會期望的原因。民眾喜歡在下午四點左右前來觀看，因為博物館這時會把投影機關掉，他們便能看到從增添色光狀態回到原畫的轉變過程。因色光而改變的畫作，映出的是畫作的原始面貌，而不是創作者展現的技藝或油畫歷經的歲月。從根本來看，這就是色彩恆常性造成的錯覺，而且跟藍黑白金裙一樣，這些新羅斯科畫作的色彩**不恆常**。好吧，ceci n'est pas un Rothko（法文：這不是羅斯科之作）。

據說，有位藝術家對整個專案表示失望，因為反射自油畫的光，本質上與應要從羅斯科作品上散發的光有所不同。這八成是附庸風雅的託詞，因為畫作不會散發出光。不過，我承認，有些顏料充分反射紫外光，反射到了令人可見的程度，其中就包括了茜素這種立索紅想模仿的顏料。雖然人類感應短波長光受器的吸收峰值為四百二十六奈米，長尾卻能稍微伸入幾乎是屬於紫外線的範圍，個體差異確實會讓有些人比一般人更能強烈感知到藍光。或許——**真的是或許**——有人可能曾在原本的顏料上看到其所發出的某種螢光。**只是或許而已**。而且這種現象並沒有出現在色光所投射的修復成品上。

或者也許藝評家就像是音響迷，在黑膠唱片中聽到不存在的「暖色調」，從昂貴有線電視上聽到「清晰」。「羅斯科的那些孩子真的很喜歡這個成果，」可汗德卡表示，「這種方法對有些人行得通，對其他人就行不通。你也知道，我覺得這樣沒關係。我們沒有說

這是唯一可行的辦法。最終，關掉投影機後，那些畫作還是完全沒變。」

就像可汗德卡與羅斯科的作品，史亮與麥可‧法希（Michael Foshey）並沒有打算要打破色彩恆常性的法則。他們的目標更偏向商業化用途：打造出以某些標準來看將會是全世界最優秀的彩色列印機。不難想像這個野心是來自麻省理工聲名遠播的電腦科學與人工智慧實驗室（Computer Science and Artificial Intelligence Laboratory）兩位頭腦聰明的年輕研究人員。不過，史亮與法希也抱持著一個更崇高、卻也帶有那麼一點竊盜意味的目標：他們想讓人工智慧學會偽造畫作。

他們當然不是這樣表達自己的想法：偽造會是犯罪行為。史亮與法希所屬的實驗室為運算製造與設計小組（Computational Fabrication and Design Group），位於由法蘭克‧蓋瑞（Frank Gehry）所設計的史塔特科技中心（Ray and Maria Stata Center），外觀是有如叢生般的鍍銀彎曲傾斜幾何形狀，內部多個樓層錯置，整棟建築的各樓地板都無法彼此相連，辦公室也沒有書櫃。所以，我根本沒辦法向你形容實驗室在哪一層樓，或甚至要如何到達那裡，真的沒在開玩笑。

在他們工作的空間中，外側房間放滿了書桌、電腦、腳踏車，真正的實驗室則是一個更狹窄的無窗室，擺了一排發出軋軋聲的3D列印機，跟冰箱一樣大，連接著一大堆纏

在一起的液狀顏料輸送管線。這可是高科技之最的中心，因此，要把史亮與法希放到跟勒布隆，以及那張三色下體照的同一條重大傳統脈絡下，似乎有點怪。然而，這個傳統帶我們來到了此處。跟勒布隆一樣，他們兩人也在尋找複製畫作的更好辦法，就是那種可以在宜家家居（IKEA）一樓如迷宮似的居家裝飾賣場販售的商品，或是有人可能會拿來貼在宿舍牆上的畫作。比如說，克林姆（Gustav Klimt）的〈吻〉（The Kiss）、莫內的幾幅〈睡蓮〉（Water Lilies），類似這樣的作品。

你看得出為何會出問題了。如果色彩實際上是表面以及反射自該表面的光之混合結果，那畫作應該會在不同的照明下改變樣貌。這就是為什麼博物館跟藝廊都非常謹慎處理照明這件事。畫作的複製品如果是印製在不同的表面上，採用不同的顏料，將會在不同的照明下看起來有所**不同**。換句話說，就是劣質的複製品。包含了稱為半色調（halftone）處理程序的現代四色印刷，並非完美無瑕。這種印刷方式較難以呈現反射與光澤，意即就連黑色也能在真實世界中展現「單向反射性」（specularity）。有時候，就算是用現代印表機來印製構成圖像的色點，這些微尺度的色點依然會在紙上暈開，使得各個色彩的邊緣模糊不清。（這就是「物理性網點擴大」〔physical dot gain〕。）有時候，光線會穿透墨水，行經紙基，從別處穿出，產生錯誤的顏色（「光學性網點擴大」〔optical dot gain〕）。

二〇一七年，有個研究團隊想出了解決上述問題的替代方法，法希就是其中一員。他

們稱之為「連續色調」（contone）。他們沒有按照傳統的半色調印刷法，在紙張表面上混合不同色點，而是在一定的體積中混合多層墨水——具有實體的三維色分層。這種印刷法採用經典四色以及第五色的白色（當然是用二氧化鈦製成），後者是為了替不存在的紙張提供不透明的基底，研究團隊於是得以印製出視覺上與色彩濃烈材料幾乎難以區別的成品，像是大理石與木頭。

但這種印刷法有個缺點。庫貝卡和孟克為光是如何穿過有色分層所譜寫的方程式，目標是要算出特定顏料覆蓋特定表面的有效程度，但這些方程式並不完美。方程式的結果其實只是近似值，因為各種光子與各種粒子交互作用所涉及的數學與物理極為複雜，這也是庫貝卡和孟克之所以一開始會先研究色層，試圖簡化一切的部分原因。當法希的團隊想掃描三維物體，再運用庫貝卡－孟克方程式，印出精確複製品時，其中涉及的數學就是不足以計算出顏料如何在整個實體複製品上吸收與散射光。結果看起來就是不對。

於是，他們改採別的策略。如果關於光在彩色實物中移動的物理學不夠好，那他們就需要新的物理學。與其嘗試用庫貝卡和孟克的數學方程式去計算，他們反而打造了龐大的色彩資料庫，以及為了產生這些色彩所需的 3D 列印顏料色層。接著，他們把這個資料庫丟給機器學習的演算法看，這個軟體設計成要藉由範例來學習，再自行產生一套套規則，複製其所見的一切。

結果，這個演算法馬上就開始抱怨了。當然不是真的抱怨，因為機器學習的人工智慧不會發牢騷，但史亮與法希很快就發現，電腦的視覺系統看到了3D列印機無法複製的顏色。連續色調墨水調色盤上的顏色太少了，限制了他們所能產生的色域，原因正是亞里斯多德與牛頓曾努力想解決的同一個問題：混色方式。在這個3D列印當道的新世界，列印頭小到一次只能擠出一種材料，只要混合的體積與該列印機印製的不符，就會讓電腦模型產生混亂。

解決辦法很簡單：用更多墨水。雜誌出版社偶爾會付更多錢，好在四色印刷的調色盤中加入額外墨水，通常是螢光墨水或金屬墨水。畫家也會基於類似的理由，在所謂原色的調色盤顏料中添加其他色彩，就是為了在擴展畫布上色域的同時，不要因為混色而讓各種顏色變黑。史亮與法希在原本的四色中，加上紅、綠、藍。接著，他們又加進紫與橙（比起紅色，更容易反射偏長的波長，吸收光譜帶也較窄）。兩人還納入一種高濃度的不透光白色，因為白色，用來疊在每個墨水層柱上，減少色彩飽和度，以及一種濃度偏低的透明白色顏料，法希說，「基本上為我們提供了結構。」

為了訓練人工智慧，他們讓它看了超過一百個彩色網格，每個都包含逾兩百個色點，這種3D列印法沒有白紙作為基底。白色顏料，有別於傳統印刷，

每一點都只有一平方公厘，卻由三十層顏色與二十層白色構成（但加起來不到一‧一微米

厚）。電腦會計算出哪些顏料層構成了哪種顏色。

接著，史亮與法希裝設了掃描器，一台價值七萬美元的多光譜數位相機，就架設在桌子上方，由兩面ＬＥＤ平板燈提供光源。他們跟我說，這台相機可以分辨四百二十到七百二十奈米之間，以十奈米為差距的每個波長，幾乎涵蓋了整個可見光譜的範圍。這可是比人類所能辨識的尺度要來得細緻。換句話說，他們這台掃描器的視色能力比人類好。

但相機不會以一般人看到色彩的方式「看見」，雖然相機跟人眼一樣有鏡頭（晶體），但不同於人眼後方會對光子產生反應的蛋白質，數位相機有的是感測器。光子擊中這些感測器後，不會引發一連串神經訊號，使神經傳導物質的蛋白質在突觸之間流動，而是會引發一串零與一的電子流。眼睛把光轉換成生物作用，數位相機則把光轉換為數字。

「我們捕捉到的，是每個像素光譜反射率的三維向量，」史亮說。每個「色點」將會構成最終列印輸出的成品，而這些個別色點都具有一個數值，也就是這個色點應該要位於列印機擴充色彩空間中的位置的數學代碼，代表著它不管照到怎樣的色光，都應該要反射出來的顏色。「更好的環境設置，會是讓它整個都環繞著光，」史亮承認說，「但我們複製的畫作大部分都是平面的。」

他的話道出了這個印刷法的局限。油畫的其中一個特徵是三維立體感，以堆疊方式達成的微妙燈光效果。有些畫家，特別是現代畫家，會塗上厚厚一層顏料，幾乎像在雕塑。

羅斯科在平坦的油畫布上作畫，拿色彩與反射做實驗，傑克森・波洛克（Jackson Pollock）的潑畫則具有厚重凸起的表面，有時甚至還混入菸蒂。理論上，3D列印機也可以複製出這種效果——但不是現在在談的這一台。總之現在還辦不到。「所以，這台列印機要複製羅斯科沒問題，但要印波洛克效果就不太好囉？」我說。史亮與法希微笑點頭，不做任何表示，讓我懷疑他們或許也不曉得。

以下又出現另一個局限。就算堆疊了由十一種顏料構成的三十個色層，也產生不了範圍夠廣的色域。連續色調讓史亮與法希有了數十萬種原色，但依然無法捕捉人造畫作中的各種色彩。他們得再耍點花招才行——這次要回歸基礎。「我們用這些原色進行半色調印刷，」法希說。他們用自己新創的3D列印技術，印製出相鄰的色點，「這是一種在感知上創造出更多顏色的方法，」他也對他們的發現引以為豪。

法希消失了一下，再次現身時，拿著一個小畫板，約有半張撲克牌那麼大，抽象地塗著幾筆顏色。上面看起來幾乎非常接近某個印象派畫家的部分畫作，或許整幅畫呈現的是倒映在查爾斯河（Charles River）上的日落景象：在上方那一片綠與藍之中，散布著點點金黃，紅色四散在左側邊緣與整個底部，其中底部更重重畫上了一筆深黑。這不是什麼知名圖像，因為他們可沒有辦法看到就在大馬路另一端，哈佛大學裡的那些羅斯科畫作。但

他們其中一位共同作者的妻子是藝術家，於是兩人說服她，請她畫些可以拿來偽造的原畫。或者該說複製才對。

然後，法希給我看了電腦複製出來的結果。我不得不說，還真的是非常接近。其中少了黑色筆觸的立體感以及倒映的反射，紅色也有點沒那麼細緻，但除了這些以外⋯⋯成果非常棒。

不過，這項複製技術最出色的地方，不在於輸出列印的結果看起來有多棒，而在於結果永遠都會看起來很棒。這就是重大突破之處。在各種不同的照明下，原畫本身以及採用連續色調加半色調技術的3D列印複製畫，幾乎都跟未受到照明的原畫難以區別。

3D列印機的墨水調色盤還是很難精確複製出某些顏色，像是鈷藍和鎘黃。鋅鋇白（lithopone）這另一種白色也複製得不太好。史亮與法希認為，再進一步量身調整列印機，並加上更多墨水，也許就能解決這個問題了。不過，我還是有看到其他差異，明顯到每次都能看出哪張是複製畫。不論是油畫具有的立體感或是透明漆散發的光澤，這些表面效果都無法藉由列印機複製出來。「我們覺得除了色層，也可以印出清漆，」法希說。

他們可能會改良的地方不只有如此。光不是只會從某種物質的最上層表面彈開——這些光子會穿透表面達一定的距離，到處亂彈後，再突然往外飛出來。這種現象稱為次表面散射（subsurface scattering），或是以電腦視覺的數學術語來說，就是「雙向反射分布」

（bidirectional reflectance distribution）。研究團隊沒有把與其相關的數學計算，納入用來訓練人工智慧的模型裡。結果呢？「這導致我們的複製畫有些地方模糊不清，」法希說。

有個歐洲團隊已經下了番苦功，採用傳統 3D 列印法，重現典型文藝復興畫作的質感，列印機可用的墨水便納入了清漆。他們有辦法利用掃描器，捕捉到光澤效果，這可是相當棘手的一環，因為這種效果會根據觀者從哪個角度看到圖像而改變。結果幾乎是成功了，他們的列印成品所展現出來的變化，就像是一般在畫作光澤處以及實際清漆層上看得到的效果。一切仍有待發展。

當然了，上述這些研究都與科學家對色彩恆常性應該如何發揮作用的看法不符。在不同的照明下，相同的表面應該要看起來一樣……在相同的照明下，不同的表面應該要以不同的方式反射光線。但在此處，有個演算法已經計算出要如何複製原畫的表面，可以用與原畫難以區別的方式反射任何色光。

如果是在理想的科學世界，以上應該就能讓色彩科學家更深入瞭解色彩恆常性是如何在腦中發揮作用，以及不同物質是如何與光交互作用產生色彩。經由其他技術打造出來的複製品，例如老派的四色印刷，改變照明立刻就會顯現出其中的差異。如果照明改變了，同時看著並排在一起的原作與複製品的觀者，或許就能看出哪一個是冒牌貨。但在此處，從一模一樣的方向來看，不同的成品都會呈現出色彩恆常的結果。鹵素燈、螢光燈、陽

光、LED 燈的千奇百怪組合等任何光源的光譜，都會以看起來一模一樣的方式，改變畫作以及列印成品，這都要多虧電腦機器自行想像出來的方程式。這就是機器學習的本質：一切都只是演算法，一個永遠不會輸出其內含微分方程式的黑盒子。只要這個方法行得通，沒有人真的在乎這點。

不過，想一想這些技術所代表的意義：光與色彩的最先進物理學，也就是光在薄色層之間移動的數學理論，其實行不通。因此，法希與史亮打造了一台能繞過所有這些問題的電腦。「我們先前採用了以物理學為基礎的分析模型，但只有定義其中涉及的物理法則，它才能好好運作，」法希表示，「現在這套系統則對物理學一竅不通。」

不過，這麼說並不正確。這套演算法必得通曉物理學，不然就無法產生色彩了。只不過它所知的物理學，與人類所知的物理學**不同**。比起最熱衷找到解答的庫貝卡和孟克，它更瞭解光是如何穿梭在表面之間。然而，史亮與法希似乎不特別有興趣想深入研究這個部分。「它基本上學會了屬於自己的物理學，」史亮聳聳肩說。

他們的黑盒子曉得某些三重大線索，涉及色彩與恆常性，也涉及大腦如何創造色彩，或許還跟我們人類如何得以創造新色彩有關。但這個黑盒子不會透露玄機。

第十章 螢／銀幕

世上最明亮也最白的白色，比起全新印表機用紙和嬰兒乳牙還更白，這種白就是東南亞原生白金龜（*Cyphochilus*）的外殼。這種甲蟲體長約二．五公分，身形矮胖，以昆蟲來說算是可愛，有如幽靈般像是會發光。白金龜以甘蔗為食，因此白色的身軀可能是為了躲避掠食者，而藏身於同樣以甘蔗為食的白色真菌中。以上只是猜測。

但如果分離白金龜外骨骼的成分，不會找到任何白色的物質。牠的外殼不含白色色素，沒有二氧化鈦或高嶺土。白金龜的背甲是由鱗片組成，每片厚度都只有人類頭髮的二十分之一粗，全以幾丁質構成，跟龍蝦的甲殼以及蘑菇的細胞壁是同一種物質。而且這些鱗片是透明的，不是白色。

那白金龜身上的顏色從何而來？要搞清出這點，得用雷射光照牠們才行。

二○○六年，來自艾克斯特大學的一組研究團隊，辛苦地一一剝下白金龜身上的每層鱗片（老實說，更辛苦的八成是白金龜才對），再將每個鱗片固定在針尖上。然後：**咻**

咻。聚焦光束射入鱗片後，科學家測量這道光，它到處亂彈、折射，然後再次出現於環繞著甲蟲鱗片的球形隔板上，有如掛著水晶吊燈房間內牆上閃閃發光的景象。

這個幽靈般的多重影像，透露了這個甲蟲白到不行的祕密：白金龜的幾丁質根本是一團亂。「產生白色所需的關鍵特性，就是雜亂隨機，」艾克斯特大學光子學研究員皮特‧伍庫席奇（Pete Vukusic）表示，這項研究便是由他主導。在波長的尺度下，不論是反射結構的大小還是位置，都一片混亂。

其他條件都行不通。大小相同的粒子隨機亂放，就會產生不同的顏色；大小不同的粒子以固定方式排列，則會產生柔和淡色。要產生真正明亮的白色，像是雪白、乳白，就需要眾多結構的邊緣都面朝隨機的方向（事實上，這非常類似雪所具有的水結晶，以及牛奶中的蛋白質與脂肪）。

在這些甲蟲身上，白色不是來自發色團或其他會吸收光的分子，如同染料或顏料產生色彩的方式，而是來自極其微小的結構，其形狀引導著光要如何反射與折射。這就是「結構色」（structural color）。這種色彩在自然界中相當常見，舉凡鳥羽的藍色以及蝶翼的彩虹色，皆屬於結構色。

不過，這些甲蟲實際上的確產生了某種奈米顏料。來自香港的織品研究團隊找到了辦法，複製出白金龜鱗片中的幾丁質結構，運用的一道程序稱為靜電紡絲

（electrospining），從電動注射器噴出精細的網狀聚合物。這些聚合物噴在旋轉筒上，形成一種合成織品，亮白得有如白金龜。而跟許多合成白色織品不同的是，它不會在照到紫外光後變黃。這種聚合物當然也還處於實驗階段。

所以，這又是另一個例子，顯示出在瞭解色彩如何產生後，就能變成大家使用的新色彩。但這只是方程式的其中一端。

雙眼與大腦進行運算處理，以便在腦中產生色彩時，黑與白都扮演著雙重角色。瞭解這些角色的作用，不只會對理論科學方面的見解產生影響，比如甲蟲的外殼，也會對一般人所見的一切帶來影響。

以色彩的語言來說，黑與白是「無色」，意即**非色彩**。但別錯以為這樣就代表，它們在視覺或藝術上就被劃分為某種其他類別了。從亞里斯多德到哥德等思想家都認為，明與暗的相對性，對彩色世界至關重要。結果，他們可能雖不中，亦不遠矣。梵谷曾這麼說過，那肯定就是事實。「黑與白也是色彩，或者該說，在許多情況下，可能都會被視為色彩，因為兩者之間的同時對比就跟綠與紅一樣強烈，」他在一八八八年的信中如此寫道。明與暗，白與黑，都位於一軸的兩端。總之，藝術家與科學家為了依序排列色彩而發明的幾乎每種方法、每個色彩空間，包括明暗的維度，都有那麼一個軸。我已經談過這個

軸好幾次了，指的就是亮度，而某些色彩空間不是將其隱藏起來，就是只暗示了它的存在。這太可惜了，因為在談一般人現在每天看見的各種顏色時，也就是那些我們放在口袋裡或裝在自家牆上的螢幕，亮度可能其實都是色彩最重要的特性。亞里斯多德或許一直都是對的。

如果請人描述或找出心目中的「完美白色」，對於這個著名色彩學家約翰·莫隆（John Mollon）曾稱為「所有獨特色相之母」的色彩，你將會得到各種不同的答案。他們有時會將其定義為一種既不是偏紅、偏綠、偏藍，也不是偏黃的顏色，是大腦用來算出色彩時，所有色彩的多重相反結果。但實際上，不同的人就是會有不同的「完美」白色。這些白色可能會帶有一點紅或一點藍。但大部分都會與在解開藍黑白金裙原理中扮演要角的同一日光軸色彩相符，也就是所謂的蔚藍線（cerulean line）。事實上，大家看到的白色各有不同，差異多到有些研究人員認為，在正式等級的色彩空間中，這種顏色是占據著亮端的不良示範。也許白色不是亮色——或者該說，也許白色不僅僅只是少了暗色而已。

然而，「黑色」幾乎必定等同於是少了光。其中一項證據：黑色這種顏色與黑暗，兩者其實就是沒有光子到達視網膜的狀態。視網膜的錐狀細胞，也就是那些負責感測顏色的光受器，本身都是色盲。即便只是刺激單獨一個視錐細胞，也足以引發看到色彩的反應，但它們多數時候其實就只是在傳送「是，我捕捉到一些光子了」或「不，我沒有捕捉到」

的訊號。這些細胞只不過是以不同的波長範圍看到光,並要靠周圍以及後方的神經元系統,才能將訊號匯集成對色彩的感知結果。那它們沒看到光的時候呢?空無一物。

視網膜還有另一種光受器,稱為視桿細胞。這種桿狀細胞對色彩完全不敏感,只會在光線不佳時發揮功能,也就是只有幾個光子在附近亂晃的時候。這種高解析能力的視覺是專為看見高速移動的物體所設計,稱為「暗視」(scotopic),如果你跟許多早期哺乳動物一樣,是在夜間進行捕獵,暗視就會是你希望具備的能力。

(順帶一提,眼睛適應黑暗後,就會切換到暗視覺,也能看到看起來像靜止的事物。桿狀細胞就算只有一個光子也可以感測到,因此會有點受到量子滲漏效應的影響,意即統計上不在那裡卻也在那裡的現象。這會產生一閃而過的光,一種你在黑暗中看著空白牆面時,將能看到的次原子「雜訊」。不,別這麼做。連想都別想。我們本來真的就不該盯著量子世界看。你會沒辦法再回到睡夢中。我可是根據自身經驗,勸你別這麼做。)

然而,想要把黑色變成顏料可是相當棘手。我們對黑色顏料的主要要求,就是要吸收整個光譜的所有波長,吞噬流浪在外的零星光子,而不是把它們送回某個觀者的眼中。從「對,我想這帶有黑色」,到《銀河便車指南》(*The Hitchhiker's Guide to the Galaxy*)中「熱黑・呆及阿托」(Hotblack Desiato)純黑衝陽太空船」[6] 的色階,這種衡量不同程度黑色的標準稱為「黑度」(jetness)。

在人類史的大半時期，要產生黑度的最佳辦法，就是燃燒有機物質，例如象牙、骨頭、木頭或煤炭，將其燒成煙灰，加以研磨，再混合最終成品的粉末。這些物質都各自具有略微不同的使用特性，但也全都只是焚燒過的碳。（對啦，沒錯，古埃及人的黑色眼影是硫化鉛，但其他都是碳。）

今日，碳黑（此處指顏料）的製造商，通常就只是燃燒一些石油化學品當作原料，就這樣而已。成果相當黑。全球碳黑市場每年產量達一千三百萬公噸，但拿來製成顏料的不到一百萬噸。比這數字略高的碳黑是所謂的「調色劑」（toner），用來為其他塗料增加不透明度與深度。另一類則稱為「胎面」（tread），因為會用在輪胎上，少了這種碳黑，橡膠就會呈現灰白色。碳的成分會讓胎面具有一定的強度，使胎側展現既軟又彈的柔韌度。

就製造用於汽車等塗料或是化妝品與其他產品的顏料來說，碳黑是起點，而非終點。細磨碳粉折射力佳，因此就算懸浮在某種介質中，也會呈現出部分跟煤或油一樣的光澤。讓任何塗料或墨水能夠好好覆蓋並附著在表面的乳白劑與增效劑，同樣也能反射光，使顏料看起來不那麼黑。

「而且，黑色很酷，」康威說，「光是黑色本身就真的很美妙了，黑與白之間的不對稱性也相當迷人。」

證據呢？這個嘛，我談過最白的白色了，現在來談談最黑的黑色吧。

伍庫席奇以雷射光照射甲蟲外殼後，隔年，化學家與工程師開始鑽研要如何把結構色合成為「超級黑」。這更偏向是奈米科技的範疇，有點諷刺的是，其所運用的技術是以碳為基礎。不過，這項技術的重點不在於碳作為顏料時吸收光的能力，而是碳能夠形成一種特殊分子，一個由碳原子構成的小足球，可以再構成新形狀，像是球狀、片狀、管狀。但要製造出來並非易事，因為必須具備像大自然那樣改變光線方向的精準控制程度。因此，直到二〇一三年，英國公司薩里奈米系統（Surrey NanoSystems）才終於研發出成功的低溫製造法。

薩里公司的工程師利用非常類似於製造電腦晶片的技術，研究出要如何把奈米碳微管放置在物體表面，這種小到不行的塔狀結構才能像草葉般豎立起來，達到每一平方公分就有約十億的數量。以此製出成品的話，這些奈米微管在捕捉光子時，就會像高爾夫球掉入深草區般。「光線以光子的形式進入這種結構的最上層後，光子會在奈米碳管之間到處亂彈，再被吸收，轉換成熱能，」這個新材料正要開始出名時，薩里奈米系統公司的創辦人兼技術長班・詹森（Ben Jensen）當時便是如此向我解釋，「然後，熱能會經由基材散逸

6 譯按：此處中譯參看道格拉斯・亞當斯著，丁世佳譯，《銀河便車指南2：宇宙盡頭的餐廳》（新北市：木馬文化出版，二〇一六年），頁一六七。

出去。」

換句話說，可見光擊中奈米級長絨地毯後，將會紅移成不可見光，也就是波長更長的光，接著從後方被趕出去。這束光只會有那最少的一丁點，反射回觀者的眼中。薩里公司將這個東西命名為梵塔黑（Vantablack），全名是「垂直排列奈米碳管黑體」（vertically aligned nanotube, black）。

當你看著塗了梵塔黑的東西，或對它拍照，只會看到一片虛空。梵塔黑黑到讓現實景象看起來像用 Photoshop 軟體修過似的。深度與維度的感知全消失在黑暗盲點之中，彷彿上帝為某個事物進行了編校。你看著梵塔黑，但回看著你的是一片空無。「這種材料超級誇張，」詹森說。

在二○一四年的法恩堡國際航空展（Famborough International Airshow），薩里公司讓這種材料首度公開亮相，不久就開始收到多方詢問。「各方提出的請求簡直多到我們應接不暇，因為梵塔黑為許多新科技開啟了機會之門，」詹森表示。原來，如果要校準那種搭載於可能有天會上太空的監視衛星或科學衛星的光譜儀，就需要不會反射光的材料。但並非每個感興趣的人不是間諜就是火箭科學家。許多詢問是來自正在尋找令人耳目一新素材的藝術家。其中一位藝術家便是安尼施・卡普爾（Anish Kapoor）。

卡普爾這位現代藝術家在過去三十年的影響力持續不墜，以在作品中融入負空間與

虛空聞名，其手法便是在石頭與紅蠟等素材上打造出真正的洞。他的其中一件裝置藝術〈墜入地獄〉（*Descent into Limbo*），就包括了一個灰泥粉刷、占地約二十平方英尺的小房間，以及房間中央八英尺深的洞，其內部表面呈現球形且塗黑，因此看起來有如無底深淵。這個洞看上去不真實得令人難以置信，以致曾有一個男人掉進去。卡普爾也設計了〈雲門〉（*Cloud Gate*），芝加哥千禧公園（Millennium Park）內可反射周圍景觀的「豆子」（Bean）。他已受封為爵士。

你不難想像，一位著迷於表面色彩特性的藝術家，可能會拚了命想取得這種材料。不過，卡普爾感興趣與否，當下其實無關緊要，因為梵塔黑過於專門講究，無法應用於天文望遠鏡以外的地方。於是，薩里公司的工程師又回到實驗室埋頭研究。他們研發出另一種梵塔黑，命名為S-VIS，吸收的紅外線光譜範圍不像原始梵塔黑那麼廣，但在人眼看來，依然黑得嚇人，有如卡通人物兔寶寶（Bugs Bunny）隨身攜帶用來惹火死對頭艾默小獵人（Elmer Fudd）的那個洞。更重要的是，這種梵塔黑製造起來更容易。那一串串奈米碳管不必排列得整整齊齊。「比起來更像是義大利麵，因此可以採用噴塗的方式，而不是讓奈米碳管往上長，」詹森說，「這可是一大突破。沒有人看好這項技術可以商業規模化。」這種梵塔黑依然沒有成為裝在顏料罐中的商品，因為基本上，它要用機械臂在密閉箱內噴灑出來，但只要物體能放進箱中，就能噴上這種顏料。

薩里公司決定與卡普爾合作。「他畢生的創作都是以光反射和虛空為主題，」詹森表示，「因為我們沒有跟多人合作的餘裕，畢竟我們終究是一間工程公司，所以才決定卡普爾會是最佳人選。」

雙方簽了合約。卡普爾取得了在藝術作品中使用梵塔黑的專利授權。

卡普爾透過他藝廊的代表負責人，謝絕回答關於梵塔黑的問題，但他曾在其他場合談論過這種物質。「它是宇宙中繼黑洞後最黑的物質。我從八〇年代中期創作虛空系列的作品後，就開始有了想運用非物質創作的念頭，而對我來說，梵塔黑似乎就是適合的非物質，」卡普爾在二〇一五年如此告訴《藝術論壇》雜誌（Artforum），「它存在於物質性與幻覺之間。」

要澄清的一點是，梵塔黑並不是宇宙中最黑的物質，只是地球上最黑的合成物質。但是，嘿，這可是藝術！要更進一步澄清的是，卡普爾聲名遠播，也評價兩極。紐約現代藝術博物館、舊金山現代藝術博物館、泰特現代藝術館（Tate Modern）的館長，全都婉拒與我談論卡普爾或梵塔黑。大衛・安法姆（David Anfam）是策展顧問，也是眾多卡普爾大開本精裝畫冊之一的合著者，表示卡普爾是「不錯的傢伙，相當和藹可親」，但另一位跟我談過的藝術家則說他「自負到了極點，還是個自我陶醉的狂人」。

這樣的名聲，再加上對薩里公司與卡普爾達成的實際協議產生誤解，讓一般人（完全

不正確地）以為，卡普爾不只聲稱自己擁有梵塔黑的獨家使用權，也只有他能使用黑色的**色彩**。要知道，這是不可能的事。有些顏色確實有取得商標保護，像是一種用於絕緣材料的特殊粉紅色，但要取得商標，標準可是高到不行。藝術家伊夫・克萊因（Yves Klein）研發出自己的國際克萊因藍（International Klein Blue），並申請了專利。然後，他拍攝裸體女人在這種藍色顏料中打滾，再把顏料摹拓在白色畫布上，過程令人毛骨悚然。但他的專利是針對這種顏料，不是……**藍色**。

其他藝術家在社群媒體與新聞上痛批卡普爾，緊咬著「藝術自由」這點不放，同時一一列出其他愛用深黑的知名人士，例如西班牙浪漫主義派畫家哥雅（Francisco Goya），甚至還提到馬列維奇，因為他在畫出〈白上白〉的三年前，花了不少寶貴時間在亮度軸的底部潛心鑽研，好繪製與之相反的作品〈黑方塊〉（Black Square）。當代藝術家想要能夠自由地使用黑色！（他們當然可以這麼做。）他們也想使用梵塔黑。（他們當然不能這麼做。）於是，他們把所有怨氣都發洩在卡普爾身上。

英國藝術家史都華・桑普（Stuart Semple）從他老媽那裡得知了梵塔黑。他比卡普爾小了二十五歲，正職是畫家，但沒那麼出名。桑普都繪製大型畫作，但也會在iTunes以及自己的網站上販售藝術作品。從大學時代起，他就自行調製繪畫用的顏料，包括了一種俗

鹽的螢光粉，當他老媽告訴他那個比尼克森（Richard Nixon）的心還要黑的油漆後（她以為那是油漆），桑普就想拿來試試。

「我們藝術家的工作本質，就是用東西來創造其他東西，」桑普表示。他後來才發現卡普爾擁有獨家使用權。「一位藝術家取得某種技術的使用權，簡直是前所未聞。地球上沒有哪種其他物質，是只有藝術家被禁止使用的。」

（再次聲明，不是「禁令」，而是專利技術的獨家授權。薩里奈米系統公司會把這種物質賣給分光鏡製造商，或任何其他拿得出大把鈔票的人。他們就是不會賣給任何其他藝術家。仔細想想的話，藝術家被禁止使用的材料很多，舉例來說，他們就不准取得美國鈔券鑄印局〔US Bureau of Engraving and Printing〕用來印美鈔的特製墨水。）

桑普在丹佛美術館（Denver Art Museum）演講時，有位聽眾問他最喜歡哪個顏色。

「梵塔黑，」桑普說，「而我沒辦法使用。」這名發問的聽眾又追問：那你要怎麼解決這個情況？

桑普用略帶深謀遠慮的語氣，但更多是隨口開玩笑的成分回答說：「我要發表自己的粉紅色，但不准安尼施·卡普爾使用它。」二○一六年十一月，桑普在自己的網站「文化奮鬥」（Culture Hustle）上，出售「世上最粉紅的粉紅色」。一·八盎司（約五十一公克）

要價三‧九九英鎊（約新台幣一百六十元）。他還放上了法律警語：

「將此商品放入購物車，即表示您並非安尼施‧卡普爾本人，並與安尼施‧卡普爾絕無關係，也表示您並未以代表人或合夥人之身分為安尼施‧卡普爾購買此商品。據您所知所信，此顏料將不會輾轉落入安尼施‧卡普爾手中。」

桑普沒有預期會賣出半點顏料。「這樣就夠了，」他說，「我想說可能會賣出一兩份，不過，網站本身幾乎會像是一種表現藝術，粉紅顏料罐則會像是藝術品。」

然而，情況並未如此發展。訂單開始進來，起初寥寥無幾，接著激增，然後大量湧入。總共五萬罐。桑普得召集家人幫忙研磨原料，完成這些訂單。整間屋子變得非常粉紅，最粉紅的粉紅色。買了這種顏料的藝術家開始用它來創作，再把作品上傳到網路，附上主題標籤「#分享黑色」（#sharetheblack）。桑普原本打算當成表現藝術的作品，變得不只具有藝術性，還帶來更多互動交流。

在這時候，卡普爾上了Instagram，發表了他到目前為止對這整個情況的唯一意見。他上傳了一張照片，畫面是一根中指，八成是他自己的中指，由於伸進了一罐最粉紅的粉紅

色而沾滿顏料。

沒有人能看出，卡普爾用這張 Instagram 照片是想表達友善的「回你一擊」，還是不爽的「去你的」。無論如何，社群媒體都不太擅長解讀這種微妙或諷刺的意涵。「那張照片的留言差不多就說明了一切，但基本上，數千名藝術家都被惹火了，」桑普說，「這有點讓整個互鬥的情況升溫。那時候，每個人都開始寫信給我，請我製作出一種黑色。」

桑普整個聖誕節與新年都在埋頭研究，然後在二〇一七年初，推出了他稱為「還可以的黑」，黑色一‧〇（Black 1.0）。但這項集體表現藝術計畫接下來才正要更進一步擴大規模。桑普從自己在所有顏料中都使用的丙烯酸基底（他稱之為自己的「超級基底」）分離出黑色色素，再將一千份顏料樣品分別寄給全球各地的藝術家，也就是那些透過「#分享黑色」主題標籤彼此取得聯繫的人，以及其他人。然後，桑普請他們幫忙：讓這個黑色變得更黑；黑度更高；比黑更黑。

其他這些藝術家針對新顏料以及效果更佳的各種不同黏合劑，回傳了各式各樣的想法。超級基底採用矽石作為「無光澤劑」（mattifier），一種能讓顏料均勻反射的成分。但矽石本身是白色的。「它讓這種黑色顏料變得比較不黑，」桑普說。他新結交的同盟夥伴跟他說了新推出的不透明無光澤劑，有些化妝品會用來減少光澤，於是他開始改把這些無光澤劑加入顏料的混合物中。「我也不瞭解有些市售黑色顏料之間出現的某些差異，」桑

普表示。單純只是提高色素的比例也有幫助。「光是再多倒入一桶色素，就能造成很大的不同。」結果：黑色二‧〇誕生。

這種黑色還算不上是虛空，但確實能干擾形狀辨識，就像梵塔黑一樣。「你可以拿這種顏料畫畫，它無毒，也不貴，」桑普表示。它甚至（沒開玩笑）聞起來像黑櫻桃。在產品下方的附屬細則中，你會看到另一條法律警語：「安尼施‧卡普爾不得使用。」

卡普爾傳了那張Instagram照片後，就沒有再多作回應。他發表了一件運用梵塔黑的作品，是瑞士獨立製錶品牌MCT（Manufacture Contemporaine du Temps）的Sequential One S110 Evo梵塔黑腕錶，錶盤採用的便是這種材料。這只腕錶是限量款，要價九萬五千美元（約新台幣三百萬元），所以別抱太大的希望了。不過，二〇二二年威尼斯雙年展（Venice Biennale）預定將展出卡普爾採用梵塔黑創作的成品，這會是梵塔黑作品首次公開亮相。

至於薩里公司，似乎起碼有稍微鬆綁了規範。建築師阿西夫‧可汗（Asif Khan）將平昌冬奧的其中一整座場館，全塗上稱為梵塔黑Vbx2的新版材料，它顯然既輕便也耐風雨。接著，他將小燈散布裝飾在場館外側，看起來有如點點星光。以下提供的參考可能未必每個人都能領會，但對我來說，它看起來就像一件現實版的超級英雄裝，叫做星砂裝，

襯著黑底的星星閃閃發亮，像在夜空中緩緩移動。這東西只可能出現在漫畫裡——不過那是在梵塔黑出現以前。

桑普原本只是希望能帶來樂趣的一件小概念藝術作品，最後變成了一件規模龐大的大型概念藝術作品，而且也許是我們所有人都應得的成果。新科技照理說應該要能轉化為新藝術。文化就是經由這種方式，處理與瞭解這些科技。一九九〇年代，這種媒介就是錄影帶。今日，藝術產生的地方是社群媒體，我們所有人同時是參與者也是觀眾。「就各方面來看，我跟你之間正在進行的這場對話，就是安尼施·卡普爾正在創作的藝術品，這樣還蠻酷的，」康威表示，「色彩的重點就在於，它終究是一種抽象概念。卡普爾把這種顏料去蕪存菁，只剩下最抽象的概念，也就是你其實永遠製造不出來的東西，單純就只是一個想法而已。」

在我們首次交談時，桑普就告訴我，他可能會嘗試製造黑色三・〇，但在那之後，他想往前邁進，回去畫畫。所以，在寫下桑普用最粉紅的粉紅色與卡普爾斯殺互鬥的故事後幾年，我再次去電，瞭解一下他的近況。

結果，他確實繼續做出了黑色三・〇。「我們與一間在達拉斯州的實驗室合作，他們為我們量身製作出一款色素，一種不會反射任何光的奈米顏料，」他說，「而我們製造自己的丙烯酸聚合物，這種基底可以容納更多大量色素。」他把這種顏料放上募資平台

Kickstarter。他想說要募集到兩萬五千歐元，結果截至目前為止，已經募到四十八萬歐元了。

「我們花了一年半的時間才研發出來，一路下來真的很不容易，」桑普說。但現在，他們準備要以一瓶二十一‧九九美元（約新台幣六百五十元）的價格販售。「這簡直難以想像，真的。很不可思議，太不可思議了，」桑普表示，「我是真的把這些材料視為藝術的一部分。對我來說，它依然是一件概念藝術作品。」

他偶然發現的真相，就跟所有使用、研究或想瞭解色彩的人士最終會偶然發現的真相一樣——也跟我找到的真相一樣。沒有人是獨自一人製造出色彩的。沒有人在看到色彩時，會不考慮到背景脈絡，會沒有發現對比或恆常現象，會不涉及地質學、生物學、歷史學、化學、物理學。我們全都是攜手共同製造出色彩的。

人人都愛看著色彩一邊移動一邊變化。想一想大家看到煙火這種有一世紀歷史的藝術形式時，往往會發出的驚呼讚嘆。到了十九世紀晚期，一般大眾在看電影時，也體會到了同樣的刺激。電影先驅喬治‧梅里葉（Georges Méliès）有時會親手為自己電影的影格上色。一九一七年，《海灣之間》（The Gulf Between）採用了早期的特藝彩色（Technicolor）技術，這項技術本身喚起的就是彩色印刷師傅與攝影師開創的那套古老三色染色法。

一九三〇年代晚期，特藝彩色一直都位於電影界應用技術的最前線，其中一例便是《白雪公主與七矮人》（Snow White and the Seven Dwarfs）。但把色彩視為輕浮、形式則具有嚴肅性的這種老舊哲學二分法，造成了主題嚴肅且主打成年人的電影，直到一九六〇年代都還是採用黑白片的形式製作。

由於電視是透過廣播訊號而不是用光照過膠捲將影像傳送到螢幕上，要把電視變成彩色更具挑戰。到了一九四〇年，新成立的哥倫比亞電視廣播公司（Columbia Broadcasting System）已經在利用旋轉濾鏡法，把黑白訊號轉換成粗糙的彩色影像，在接下來的十年間，美國無線電公司（Radio Corporation of America）與發明家費羅・法恩斯沃斯（Philo Farnsworth）和弗拉迪米爾・佐瓦利金（Vladimir Zworykin）展開長期攻防戰，競相要研發出完全靠電子訊號跟硬體就能產生彩色影像的辦法。目標就在於，要如何傳送品質夠好的彩色訊號，同時還能傳送當時標準的黑白訊號，民眾才不用被迫買新的電視機。在我們這個「汝應升級汝之手機」的時代，實在很難想像，但這就是當時的情況。

最終，他們想出了辦法，能夠在亮線之間傳送色彩訊號。這種方法導致美國電視的畫質降低（因為整體寬頻不變，卻需同時傳送一為黑白、一為彩色的訊號），但也確保了新的訊號得以正向相容。一九五三年，這成了美國彩色電視的標準版本。

發現電視角色獨行俠（Lone Ranger）穿的襯衫一直以來都是藍色，肯定令人大受震

撼，但早期彩色電視呈現的都是非飽和色彩且色域受限的混亂結果。電視，正如俗話所說，並非現實人生。攝影機所能捕捉的色彩遠比人眼所能感知的要來得少，可以傳送、播放、顯示在家家戶戶電視上的顏色還更少。電視螢幕就是無法顯示出世上所有的色彩變化，更不用說人眼所能感知的色域了。

一九七〇年代，色彩科學家麥可・彭特（Michael Pointer）決定要來證明，兩者之間的差異究竟有多大。首先，為了可以進行比較，他需要真實世界的色彩——一座包含了世上所有色彩的資料庫。他先從曼塞爾體系的色彩下手，再加上來自一堆油漆與顏料公司都販賣哪些顏色的資料。他也加入了英國皇家園藝學會（Royal Horticultural Society）的色表，因為花卉素以具有高飽和色著稱。

接下來，彭特把比色計（colorimeter）進行白平衡校正，穩定光源，花了兩天的時間測量這些樣本。

他測量出來的結果，構成的不是一張顯示所有可能色彩的圖，而是一張呈現所有**實際**色彩的圖，意即現實世界中的顏色。今日，科學家稱之為「彭特色域」（Pointer's Gamut），不過，彭特拿這張圖比對一九八〇年攝影與錄影技術所能拍出的色彩範圍後，發現結果可不太妙。彩色螢幕科技所涵蓋的色彩，在一般人於現實世界看到的色彩中，只占了大約一半。當時的電視漏掉了青色範圍的大半顏色，以及紅與紫各自最末端的部分。

彭特色域指出的這段差距，激發各路電視技術學家爭相想改善這個問題。「我們得在黑白訊號中擠進一種彩色訊號，才不會注意到少了的顏色，」國際電信聯盟（International Telecommunication Union）負責研究色度學的小組委員會主席安迪・奎斯泰德（Andy Quested）說，「但顯示器變得愈來愈優良。現在也進入數位時代了，頻寬增加，訊號壓縮的技術也愈來愈厲害。」

然後，有一項發明打破了這個瓶頸。一九九二年，日本工程師發明了會發出藍光的二極體。在這之前已經有紅光和綠光的LED燈了，但波長最短的藍光LED卻是個難題，棘手到這項發現讓三位發明者獲得了二〇一四年諾貝爾獎的肯定。波長較短的雷射光大大提高了光碟的容量與品質，因為光碟是以光學方式讀取資料，這種光接著又讓現代平面電視化為可能，使畫面上的像素能發出三色光。這些電視終於可以比得上彩色印刷與彩色電影的能耐了。有些較近期推出的新款電視機也加入了只呈現白色的像素，或是採用讓全白背光通過的方法，使螢幕亮到即使在燈全開的客廳也能看。

以上就是電視製造商想要改良數位螢幕時，必須反覆實驗的部分。其中一個解決問題的辦法，就是單純增加更多更小的像素。這麼做會讓畫面更鮮明銳利。成果也日新月異。更新款的超高畫質４Ｋ電視，長寬像素分別為三千八百四十像素與兩千一百六十像素。還真不少。

然而，比像素跟解析度更重要的，是另外兩種衡量基準。其一是訊號中所含的色彩數量，指的就是色域，所有那些LED燈可以微妙調整的部分。

但另一個，就是我們一直在談的重點。它不只〈涵蓋白中之白與黑中之黑，也包括最亮與最暗之間連續光譜的平順變化。這稱為動態範圍（dynamic range）。

這樣看來，電視螢幕面臨的挑戰，就跟楊格努力想釐清的問題一樣：去除混合色的飽和度。當你為了亮度，提高那些新款電視的白光時，便會失去彩度。再加上，由於電視的整體設計會讓整個螢幕隨時都在發光，要產生真正的深黑色也幾乎是不可能的事。

受到國際標準協會採用且電視製造商也用來打造螢幕的最新色標，其實涵蓋了整個彭特色域，還加上了一些顏色：數種零碎的紅色與紫色，以及在自然界中找不到的一整塊綠色範圍，現在全都能顯現在電視上。而下一代的標準科技皆採用解析度更高、動態範圍更廣的標準來製造，目前世上採用此種科技的地方屈指可數。

這全都表示，色彩科技終於採用超越人眼與人腦所能企及的程度了。這些新螢幕科技實際上讓電影工作者能夠產生不可能的顏色，那些人們在現實世界中從未看過的色彩。擅長運用這種不可思議新色彩的大師，便是電影視覺特效專家了——具體來說，就是那些在皮克斯工作的高手。

丹妮爾·范柏格（Danielle Feinberg）正在看《可可夜總會》（Coco）的其中一幕，畫面效果不對。這一幕是主角米高（Miguel）的家族發現他違反家規，一直藏著一把吉他和各種音樂紀念品。場景發生在黃昏時分或剛過了黃昏，不論是何者，這都是一天當中染上粉與紫色調的時段，但在皮克斯虛構的墨西哥更是如此，這部電影的燈光總監范柏格皺著眉，按下暫停鍵。她已經多次前往墨西哥取景，在當地到處趴趴走，不只去市集，甚至到住家拍照，並寫下關於當地光線與色彩的要點。雖然在米高家的這個關鍵時刻，色彩看起來賞心悅目，卻看起來不對勁。「我們已經完成燈光效果的部分，差不多準備要拿給導演看了，」范柏格說，「我請燈光師在廚房打上螢光綠燈。」

這個要求很不尋常。帶有綠色調的螢光通常表示電影就要朝驚悚，甚至不祥的方向發展。但范柏格想看到她在記憶中，劇組在墨西哥溫馨舒適的廚房裡所看到的那種燈光。「我不太確定導演看到我在背景中放入綠色螢光會感到高興，」范柏格說，「這麼做有點冒險。」

她把這一幕拿給導演李·安克里奇（Lee Unkrich）看後，他表示贊同。看起來就像墨西哥，安克里奇說。他也記得他們在取景期間看過這樣的燈光。通常代表某種特定敘事意義的綠光，在這一幕中呈現出不同的意義。

某種程度來說，每位電影工作者其實就是在實驗要如何把光線與色彩在表面上移來移

去。這就是該產業的拿手好戲。但皮克斯扣人心弦的電腦動畫電影，重點全在於製作人的意圖。皮克斯訓練旗下那些負責說故事的人，要精準運用色彩與光線，同時表達出敘事內容和其中蘊含的情緒，比如說，《瓦力》（Wall-E）中幾乎完全不見蹤影的綠色（直到後來日機器人找到地球上最後一株植物），以及《可可夜總會》裡象徵米高前往神奇亡靈國度的橙色萬壽菊。

幾乎每部皮克斯電影都會採用一組特定調色盤的色彩，一種像范柏格這樣的電影工作者為每個場景設定的故事專屬色域。但《可可夜總會》讓這個製作過程變得更複雜。當故事地點移往神奇的亡靈國度，色彩不只調亮也變多了。導演叫劇組用上各種能用的顏色，而且是以最高的飽和度。亡靈國度看起來像是由霓虹燈構成，宛如夜晚時分東京新宿區的天然有機版本。「於是，要製作色彩腳本時，基本上就是『亡靈國度什麼顏色都有。那裡的場景全發生在晚上，所以沒辦法用一天當中的某個時刻來引發特定情緒。亡靈國度沒有天氣變化，所以也沒辦法用天氣來引發特定情緒。』這些就是我們用來輔助故事的三種相當典型的手法，」范柏格表示。

因此，范柏格的團隊沒有利用色彩來暗示情緒，而是使用光線——帶有亮度的光。要舉其中一幕為例的話，就是老亡靈齊恰龍（Chicharrón）在沒有人記得他的情況下，於亡靈國度消逝而去。這是賺人熱淚的一幕，但調色盤上的色彩範圍還是一樣廣。（儘管在這

個時刻確實重重地調成了月光藍。）這個場景沒有減少顏色，而是降低亮度，光源不是來自虛擬霓虹燈或發出橙光的萬壽菊，而是由僅僅數盞的燈籠所點亮。「我們就是得用這種方法來製作《可可夜總會》，」范柏格表示，「原因不外乎這部電影裡的世界色彩繽紛、生氣蓬勃，我們也不想犧牲這點，但還是必須引發出特定情緒。」

控制燈光，控制色彩，控制感覺。這就是電影製作的精髓。就在本書撰寫之際，皮克斯過去二十二部電影總共賺進六十億美元（此數字已按通貨膨脹調整），其中最早可追溯至一九九五年的《玩具總動員》（Toy Story）。喜歡這些電影的人，不分老少。但我要跟你說個祕密：談到要從色彩中擠出情緒時，皮克斯耍詐。

在皮克斯位於加州艾莫利維爾（Emeryville）總部的試片室，有一面非常特殊的銀幕。這片銀幕不大，可能只有三公尺寬，位於室內最前方，占據整個房間的則是一大片控制台，那兒放置著五台較小的顯示器與至少兩副鍵盤，更不用說還有各種功能未知的按鈕和開關了。天花板覆蓋著毛氈，長方形地毯是黑色的，而不是皮克斯一般採用的標準灰色，毛氈與地毯都是要盡可能降低光反射造成的影響。

這面大銀幕並沒有搭配一台典型的放映機。投射在銀幕上的光是來自量身打造的杜比影院（Dolby Cinema）投影機頭。如果是在一般電影院，這套系統就會包含兩個雷射頭，

各自射出紅綠藍的光，兩者的實際波長會略有偏差。之所以有偏差，是因為這樣3D眼鏡才能透過其中一個鏡片看到其中一道光輸出，用另一個鏡片看到另一道，兩者結合後，就能產生維度上的錯覺。而在皮克斯，所有六道雷射光束都來自同一源頭，意味著這台放映機擁有六個原色。這台放映機還比平民級杜比影院的投影機要亮十倍以上。

「發光強度」（luminous intensity）指的是在特定視角下，光源所發出的光量，其標準單位為燭光，也就是一枝蠟燭所發出的光。但如果談的是「發光度」（luminosity），像是電視螢幕這類東西所發出的光量，單位就會是每平方公尺之燭光，名稱也有點討喜，叫做「尼特」（nit）。一般標準杜比影院的輸出光量為一百零八尼特，但皮克斯下了重本，提高輸出結果。「我們大幅提升了這台放映機的性能，雷射功率多了百分之六百之類的。我們輕輕鬆鬆就能在這面銀幕上投射超過一千尼特的光，」坐在控制台前的皮克斯資深科學家多明尼克・葛林（Dominic Glynn）表示，「這是你所能想像數一數二完美的線性參考調色顯示器了。」

皮克斯是在虛擬「布景」上製作電影，以數位方式產生場景環境、其中的色彩與反射自這些的光線。這些全都只是零與一，在這之中誕生的世界只會遵守程式設定好的物理法則。其中就包括光與運動的物理法則。攝影機和鏡頭都會出現色差，也就是對特定波長很敏感或不敏感的結果，所以會限制其可能產生的色域。但在皮克斯，唯一的限制就是

放映最終成果的那面銀幕。「我們可以拿綠色雷射光照亮整個布景，」葛林說，「要在現實世界中這麼做有點難。」

製作《腦筋急轉彎》（Inside Out）時，杜比實驗室公司正在研發採用高動態範圍新標準的內部產品。其色三角所涵蓋的範圍更廣，最暗黑色與最亮白色之間的「灰階斜坡」也多加上了一些運算處理。配備這種雷射頭的劇院可以將光輸出調得很低，低到銀幕會變成跟牆壁難以區分的黑色（「雖然牆上還是有緊急出口發出的燈，」葛林說）。這可是色彩的全新標準，即便推出後，全世界有裝設此種雷射頭的電影院也只有六間，皮克斯的攝影指導還是義無反顧地決定嘗試擴充既有限制。數位電影已經能呈現不錯的色彩了，但跟真實世界比起來，還差了一截。「在那個色三角上，紅、綠、藍角落各自的具體色相，其實跟你在像是紫外光照射下感覺起來的並不一樣，」葛林表示，「我們就想說，嘿，假如我們試著看看所有那些不屬於傳統劇院色域的部分，結果會如何？」

葛林在控制台的鍵盤上輕敲了幾下，叫出《腦筋急轉彎》的一個片段，電影中的角色樂樂（Joy）和憂憂（Sadness）正要走入潛意識區（Realm of the Subconscious），整個畫面解析度的色域和動態範圍，跟我在一般家用電視上看到的很類似。葛林按下播放鍵，樂樂和憂憂走進一個黑暗的房間，看到巨大的青花菜森林，因為是從側邊打光，輪廓看起來才會呈亮綠色。她們走向通往無底的紅色階梯，然後遇到了另一個角色，滑稽的幻想朋友

小彬彬（Bing Bong），他被關在糖果色氣球綁成的籠子裡。「這些基本上都跟現在數位電影所能達到的飽和色一樣，」葛林表示。

接著，他再回到畫面開頭，這次改用超高階數位電影色彩模式播放，讓放映機盡情在銀幕上發揮功能。「她們走過大門後，你就會看到一小段從遠處看她們的遠景鏡頭，然後突然間，各種色彩就冒出來了。」畫面拉近，鏡頭轉向青花菜森林，但青花菜現在呈現出雷射光般的綠色，在黑暗中發著光。環繞著階梯的紅色拱道是我見過最鮮明的紅色，當樂樂和憂憂開始走下樓梯時，銀幕的邊緣消失了。整個房間，整個世界，除了階梯外，全是一片黑。關著小彬彬的氣球牢籠顏色看起來超乎塵世，宛如美國藝術大師傑夫‧昆斯（Jeff Koons）所創作、具有可怕能力的氣球狗。

「我想說的是，這個畫面上有百分之六十都不屬於傳統數位電影的色域，」葛林說，「這部電影有個版本是允許我們發揮創造力，專門打造成應用還不存在的電視放來看。」不過，皮克斯確實有一台原型機，讓人得以一窺這種電視可能呈現出來的效果。它就在隔壁的房間。我說服葛林讓我看看那台電視的播放效果，當他把亮度開到最大時，其實眼睛就痛到看不下去了。

一旦這些科技出現在每間電影院、每間客廳裡，也許甚至是每支手機上，情況將會變得非常不尋常。眼前的杜比銀幕，就已經讓葛林有了相當超乎尋常的見解了。他問我知不

知道人眼中的色彩受器可以如何進行「漂白」，這是說它們基本上會耗盡吸收特定光波段的分子，再把色彩訊號從視網膜傳送到大腦。葛林表示，選擇性耗盡這些分子，比方說，就像用綠光猛烈轟炸中波長的綠光受器，那「你其實可以提高其他與之互補顏色的靈敏度或知覺靈敏度」。

這點跟讓達爾文的老爸以及其他眾多認為色彩形成於腦中的科學家感到困惑的，是同一件事。「你在講的是對比效果和殘像，」我說。

「當然，」葛林回答。那麼假如，他這樣提議，在電影的某個場景中，微微添加某特定波長的綠光呢？然後就一直增強，加入愈來愈多綠光，而這個特定波長是專門用來漂白負責該波長的綠光受器，接著，在某個關鍵時刻，一口氣去除所有綠光。這簡直像極了謝弗勒爾提出的概念。電影將會因為殘像，而使人看到互補色。

「其實，你是可以藉由色彩刺激，控制觀者的靈敏度，」葛林說。如果還挑選出確切的波長，「你實際上可以讓人感知到除此之外絕對沒辦法看到的色彩。因為你無法自然而然就感知這種顏色。」

這種顏色不會出現在銀／螢幕上，也不會是放映機能投射出來，或電腦可以生成的結果。它完全會是認知功能發揮作用時的產物，因觀者而異，只存在腦中。你可以使人看到「不可能」的紅綠色，或是休謨認為少了的藍色色調。

在我看來，這種誘發色彩的情形在現實世界中只上演過一次，而且遠比上電影院觀看還更具侵入性。

二○○○年代中期，一位三十八歲的男性前往貝勒醫學院（Baylor College of Medicine）求助，他罹患嚴重的複雜性局部型癲癇，腦中會出現大量毫無規則可言的活化反應。由神經科學家與外科醫師組成的團隊，決定在他腦內植入一串電極，想找出是大腦的哪個部分失控，或許還能治好。

這可是千載難逢的機會，因為外科醫師預定要放置電極的其中一處，很靠近梭狀回（fusiform gyrus），這個構造是負責處理色彩的眾多腦區之一。整組電極植入完成後，貝勒團隊就能放出脈衝電流，也就是腦內溝通所用的語言，來看看會發生什麼事。他們得到的結果，完全是腦中活動的產物。「受試者回報說，電極的刺激讓他產生一種知覺，『出現藍與紫的顏色，像燃燒時的鋁箔紙』。」研究團隊如此寫道。神經外科醫師引發了色彩，靠的既不是光源，也不是可讓光反射的顏料，更不是必要的視網膜反應。一切真的就發生在病患的腦袋裡。

科學家利用電極與造影技術，觀看人腦處理色彩的過程，已經有數十年的經驗。這是首度有人實際直接引發了色彩，也暗示著未來腦機介面可以把彩色影像直接傳送到大腦的視覺中樞。你將不必看著某個東西才能**看到**它了。電腦內部以難解的位元方式計算出色彩

空間，將會被轉譯成某種神經生理訊號，讓大家能夠輕易地分享，就像今日分享文字訊息一樣。這就會是客觀的色彩，不是嗎？皮克斯顯然沒有把任何人插上腦機介面（brain-machine interface）。但它旗下的動畫師早就能透過新方法，將新的色域和亮度範圍應用在電影上，產生新色彩並引發新效果。然而，你卻可能從未見過。皮克斯的製作團隊一直都是用最新的數位色彩格式來進行創作，這意味著，這些影像其實只有在裝了可以展現這種新標準硬體設備的杜比視界（Dolby Vision）影院，才能顯現出創作者想呈現的畫面，這個新標準就是「廣色域」（Wide Color Gamut），一個範圍更大的色三角，涵蓋的可能顏色是來自高動態範圍與 4K 畫質的成果，將為色彩帶來全新的資訊深度。在《腦筋急轉彎》中，快進入青春期的主人翁萊莉（Riley）身處的舊金山「真實世界」，是以舊色彩標準打造而成。但萊莉出現擬人化情緒的內心世界是採用更廣的新色域，且每種情緒真的都是按顏色來區分（憂憂是藍色，怒怒（Anger）是紅色）。如果你不是在設備一流的數位電影院觀看《腦筋急轉彎》，那就沒有看到動畫師想呈現的色彩了。

你現在憤怒到漲紅了臉嗎？這種表情實際上到底又是什麼模樣？你能想像得出來嗎？

大約在二〇一五年，波碧・克拉姆（Poppy Crum）發現她正在觀看自家公司的超高階

研究顯示器。如果你是杜比公司的首席科學家（這正是克拉姆的身分），就是能這麼做。

這面螢幕擴增到每平方公尺兩萬燭光，表示峰值亮度可達兩萬尼特，顯示出來的就是最白的白色，而最低可一路降到每平方公尺〇．〇〇四燭光，呈現出最黑的黑色。

「我們會拿來播放的其中一段內容是火舞表演者，因為火焰包含了深黑階，以及非常棒的反光強調（譯註：specular highlights，指有光澤的物體被照亮時，表面上所出現的亮點），」克拉姆說，「看著這個影像，我覺得自己的臉都起反應了。」她的臉發紅，是對實際熱度做出的反應，彷彿她就站在真實的明火前面。

「我問過打造出這台顯示器的開發人員，它是不是會在顯示一大片反光強調時發熱，他回說：『不會，溫度應該會維持不變。』」克拉姆說，「我當時是跟其他人一起看的，他們也都覺得自己的臉起反應了。所以，我去找來紅外線熱像儀，測量螢幕的溫度。結果完全沒有變化。」

克拉姆是受過專業訓練的神經科學家，她所體驗到的是另一種靈光一閃——視覺上的閃光。她單單透過亮度便體驗到的這種熱度幻覺感，身上某處肯定也出現了相對應的反應。「我發現，我們可以追蹤一般人雙頰上對火焰起反應的區域，」她表示。螢幕只要動態範圍夠廣，就能讓人感覺到彷彿是真實存在的事物，同時也會產生她能檢測到的生理反應。

克拉姆的杜比實驗室現在目標不只是要擴展螢幕上可見色彩的數量，還要擴及觀眾的生理反應。她認為，影像中最亮與最暗部分之間的比例，將決定這種反應會有多大。

為了釐清這種現象的確切原理，克拉姆打造出她稱為「感官沉浸實驗室」的空間。這個實驗室幾乎無異於不戴顯示器裝置的虛擬實境：四面環繞著約二·六公尺高的銀幕，銀幕上的影像則由三台４Ｋ雷射放映機投射。高傳真麥克風與五十五台揚聲器可以即時改變室內的音響效果，模擬實際空間，從音樂廳到海灘都辦得到。這表示，音軌與音響發出的聲音不必配合播放在銀幕上的影像。克拉姆可以讓受試者所聽之聲與所見之物脫鉤，再利用攝影機追蹤他們眼睛在注視哪裡，找出他們最注意的地方。

但那些生理反應呢？克拉姆也為此打造了一間實驗室。我們一同走入一個昏暗房間，牆上整齊覆蓋著消音泡棉。高音質揚聲器裝設在各個角落的高台上。眼前是三面巨大螢幕，中間那台是電視製造商ＬＧ最新款的六十五吋（這是我猜的，它真的很大）顯示器。這些螢幕都搭載了杜比視界ＵＨＤ（超高畫質），規格為ＯＬＥＤ（有機發光二極體），集前述成果之大成。「畫面呈現的黑階可說是前所未見，」克拉姆說。確實沒錯，看著螢幕上播放的展示影像，蜂蜜從湯匙滴落的特寫鏡頭、冷飲外側的凝結水珠、裝著開水滾滾沸騰的透明茶壺、一瓶冒泡的汽水，沒有黑色比這些背景畫面還更黑了，而反光強調部分所映出的清晰度，我不確定自己曾在現實生活中看過，更遑論在螢幕上了。正是這

種亮光與黑色之間的比例，最讓克拉姆深深受到吸引。

但我省略了怪異的部分。螢幕前放著沙發，坐在上面的是另一位神經科學家，叫做奈森（Nathan），他看著這些呈現出強光的影像來來去去，頭上同時戴著一頂像是浴帽的東西，上頭布滿了讀取他腦電活動的感測器：一台腦波儀（EEG）。

就神經生理學來說，腦波儀是個遲鈍的儀器。它擅長捕捉轉瞬即逝的巨大變化，卻沒什麼能耐指出這個活動究竟是發生在腦中的何處。這種電極帽能夠在奈森不需要剃髮，再塗上導電凝膠的情況下，測量出大腦的多種活動，其中一種就稱為P300波。P300波是看出整體注意力變化的良好指標，而奈森的P300讀出數值就顯示在他的右方。

至於奈森左方的螢幕則顯示……紅外線下的奈森。所以，左側的奈森是有如幻影般不斷變動的奇異景象，顯示出高漲情緒，像是恐懼或激動，這時，他臉上的細小微血管正在擴張，為雙頰與額頭注入更多溫血，也就是所謂的臉紅反應。如果有實驗室那一整套設備，克拉姆也會記錄人呼出的二氧化碳量（用來代表呼吸作用）、呼氣時所含的丙酮與異戊二烯等分子量（因為在激動狀態下，人會繃緊肌肉，導致新陳代謝作用產生更多這類分子）、膚電反應（galvanic skin response，基本上就是看手有沒有流汗）、心跳率。

基本上，克拉姆把她的實驗室變成電影《銀翼殺手》（Blade Runner）中的孚卡（Voight-Kampff）複製人偵測機了。但就算克拉姆辦得到，她也不是想揪出缺乏同理心的

人造人，而是想打造出可以讓真正的人感受到**更多**同理心的工具。「這項實驗的重點在於，我們是如何用非直接方式互相溝通，又是如何共享更豐富的經驗，」克拉姆表示。事實上，她繼續說，當一群人同時觀看激動人心的震撼畫面時，他們身上孚卡偵測機的測量結果全都會開始同步。

從亮到暗的變化愈大，這些情感就愈強烈。讓一群觀眾用非高動態範圍的電視觀看類似BBC紀錄片《地球脈動》（Planet Earth）的影片，他們聊的會是節目做得有多棒。如果給他們看的是採用最先進技術的電視，「他們開口談的全是氣候變遷。光是這點，就為整體敘事帶來全然不同的轉變，」克拉姆說。

這有可能是真的。作為控制組，研究也得檢測受試者對一般影片內容的同理反應。但就算這麼做，可能也不是正確的對照數據組。我很好奇如果我可以讓一般人看一九四〇年代與五〇年代的彩色塑膠製品，以及用高動態範圍與飽和色彩影像呈現的唐三彩瓷器，和早於那時代的阿拔斯與中國藍白釉瓷，然後再用克拉姆的螢幕比較他們在觀看這兩組物品時的生理反應與神經反應變化，會得出怎樣的結果。我希望能飛行穿梭在史奈德所打造的虛擬芝加哥倫布紀念博覽會模型之中，而且它的色彩已校正成可經由最新超高畫質呈現，或許還交由皮克斯重新繪製，再現多色運輸建築館在夜間燈光秀時所展現的風貌。而且，我還想逐一嘗試康威與赫伯特針對藍黑白金裙進行的所有實驗，或是（如果我能讓實

驗通過倫理審查）找到某個在腦內處理色彩區域附近安裝了一串電極的人，看看當桃樂絲跨過大門踏入奧茲王國的那一刻，腦電活動會出現什麼樣的波峰變化。克拉姆可能找到了一種遠不只是再現色彩的方法。她也許能夠解釋，為什麼大家都如此在乎色彩。

尾聲

有一次，我整個早上都泡在巴黎的奧賽美術館，深入研究新印象派畫作的視覺混色效果，以及莫內那一系列的色彩恆常教堂作品，結束後，我和內人走上西堤島，想找地方吃午餐。在邊走邊找的過程中，藥局櫥窗內的某個展示品吸引了我的目光。法國的藥局到處都塞滿了高檔化妝品和軟膏，也不介意放點順勢療法用的藥物。而在這裡，誘人踏入店內的是一塊彩色標示牌，寫著某個叫做 Bioptron 的產品。

這個表面光滑且黑白相間的手持式工具，看起來像一九六〇年代的射線槍，展示區域有幾個不同顏色的圓圈，大致是按照光譜色相的順序，半環繞在這把射線槍的周圍。儀器旁邊還有另一個標示牌寫著：「LA CHROMOTHÉRAPIE BIOPTRON UNE SYNERGIE UNIQUE DE LUMIÈRE ET COULEUR POUR RÉVEILLER LES SENS.（BIOPTRON 色彩療法：一種透過光與色彩來喚醒感官的獨特綜合療法。）」我法文很爛，但就算我無法分析這些文字，還是可以丟給 Google 翻譯。Bioptron 基本上就是一個把不同色光照在身上

的手電筒。為什麼要這樣做？關於這點嘛，標示牌保證說，紅色會「使人恢復精神與元氣」，綠色則會「使人心平氣和並放鬆」，靛色將有助於「淨化與集中」，不過究竟是要淨化與集中**什麼**，並不清楚。在這些保證一旁，是一張淺黃綠色的圖片，上面的女人心滿意足，穿著低胸上衣，臉部朝下，閉著雙眼。她看起來很滿足，甚至可說是心平氣和。

我之後去查了這個產品。Bioptron光療儀是瑞士製造的裝置，透過專利的偏光反射鏡發出各種色光，製造商稱這個儀器無所不能，從讓皮膚看起來更年輕，到治療慢性疼痛都沒問題。Bioptron光療儀沒有副作用，官網是如此宣稱，我對此並不感到意外，因為它看起來也不太可能具有任何實質效果。

只不過，在某種意義上，我所抱持的懷疑態度可說是大錯特錯。就算Bioptron光療儀不是獲得更年輕肌膚的神奇手段（確實不是），色彩與光**確實**會對我們產生影響。我們看到的色彩，不只會以平凡也會以深刻的方式改變我們。問題是，沒有人真的瞭解背後的原因。色彩甚至不是我們大腦最擅長處理的東西，客觀來說，比起看到顏色，人的眼睛與大腦更善於解析和辨識物體。跟這些能力比起來，一名心理物理學權威形容色覺「不過是種嗜好罷了」。考慮到大腦為了創造出這個世界真確且始終如一的彩色模樣，而必須玩各種把戲來騙人，就某方面來說，這一切全是──抱歉我法文很爛──胡扯。

經歷了只有十幾種顏料可以調配的數千年，接著是新顏料從實驗室與工廠大量湧出的

數百年，現在，未來開始看起來有點黯淡不明。那些合成自煤焦油的合成有機染料，像是苯胺紫、茜素，源源不絕地誕生的情形已逐漸平息。發現新元素便能帶來刺激、製造出新顏料，比如說，鉻產生鉻黃、鎘產生人造群青，但元素週期表似乎不太能再容得下類似這樣的元素了。如今，當有新顏料出現，不是受到大肆慶祝，就是引發爭議，再不然就是兩者皆有。

這正是釔銦錳藍（yttrium-indium-manganese blue, YInMn blue）碰到的遭遇。化學家麥斯·薩伯拉曼尼亞（Mas Subramanian）在二〇〇九年偶然發現這種顏料時，它是兩百年來的首個新藍色，頓時讓色彩界洋溢著各種興奮之情。由於原料包含了稀土金屬釔，這種顏料價格不菲，不過，藝術媒體界有點大肆報導的舉動，最後確實為釔銦錳藍取到實際顏料公司製造販售的機會，以及成為繪兒樂（Crayola）一款蠟筆的「靈感來源」（蠟筆本身卻不含真正的釔銦錳藍）。

薩伯拉曼尼亞不斷微調釔銦錳藍的發色團，那些真正產生顏色的部分，製造出一系列涵蓋其他大部分光譜的色相。但他研究不出紅色。這真叫人失望，因為新的紅色，正如一本商業雜誌所說的，可能會是「價值連城的顏色」。汽車烤漆商就殷殷期盼著一種新紅色，因為最受歡迎的法拉利紅雖然鮮明漂亮，但日曬雨淋一陣子後就會褪色。這種情況就不會發生在氧化鐵顏料上，就是那種新石器時代畫家由石塊磨成粉，拿來塗在洞穴岩壁上

的顏料，但少了跑車車身明亮光澤的赭石，就是難以脫穎而出成為類別殺手。

然而，要取得這些明目色彩，可不會像偶然發現苯胺紫或釔銦錳藍這麼容易。這些顏料可能完全不像早期人類所用的赭石，或是以植物製成的藍色或用礦物打造出來的綠色。

它們實際的化學組成可能完全無關緊要。

我在本書中花了很大篇幅探討的一種顏料——二氧化鈦，但它未來甚至可能不再會是一種顏料。

它現在當然還是稱霸顏料與塗料界，也是製紙必不可少的關鍵，後者主要是用於裝飾薄板以及具有亮面塗層的包裝盒上。（白紙仍然要仰賴新石器時代所用的碳酸鈣白色，以及同時也是製瓷關鍵的高嶺土。）二氧化鈦在一般消費品中隨處可見，包括糖果、牙膏、刮鬍膏、藥丸，以及從睫毛膏、口紅、腮紅與遮瑕膏，乃至指甲油等各種化妝品。結果，原來以膚色較深消費者為客群的化妝品，往往幾乎都不加二氧化鈦，更彰顯出白色與白膚色之間的關聯。

我稍早曾提過，在二〇一九年，二氧化鈦全球總產量達六百一十七萬公噸。這相當於是把近七萬輛火車車廂都塞滿明亮白粉的量，這種大宗商品的貿易橫跨各大洲，幾乎所有你叫得出名稱的產業都會用到它。這正是為什麼產業界會感到憂心忡忡，因為不久後，歐

盟各國都必須強制在每項含有一定比例之小到不行奈米級二氧化鈦的產品上標示以下符

號：全球調和制度（Globally Harmonized System）的 GHS08，在粗紅菱形框中，有一個人

頭到肩膀的黑色輪廓，中央則是伸出五條分支的白星，散布其中的黑點像是漫畫裡會出現

的符號，象徵著可怕的宇宙能量。在現實中，這個標示代表產品可能含有吸入性致癌物，

也就是二氧化鈦可能會致癌。

科學研究尚無定論，事關公共衛生時多半如此，不過，用於防曬霜的奈米級二氧化

鈦，粒子大小低於一百奈米，可能會比顏料用的兩百到四百奈米二氧化鈦粒子更危險。但

是，二氧化鈦製成的顏料向來都會混入一定含量的奈米級粒子。上述的新規定嘗試要區別

出含有可能有害奈米粉以及不含的產品。二氧化鈦其實在太常見了，幾乎是無所不在，導致

科學家還在努力瞭解實際上究竟需不需要擔心時，眾多產業就必須研究出一套全新的化學

配方。

再加上，禁用二氧化鈦可能會讓一個截然不同且更加光明的未來消失，因為二氧化鈦

可不只是用來讓東西變白。它也是種半導體，就像讓電腦得以化為現實的矽元素。如果能

量不多的光子擊中了二氧化鈦晶體的外側，不會發生什麼事，而是直接被彈開。這正是二

氧化鈦能呈現出驚人白色的部分原因。

但如果光子具有足夠的能量，約為三電子伏特，並位於物質中所謂的帶隙（band

gap，或稱能隙（charge separation），那它就會從某個氧原子上敲出一個電子。這個過程稱為電荷分離（charge separation），最後會留下某個叫做電洞的空間，讓另一個電子可以落入其中。在二氧化鈦中，這種稱為激子（exciton）的電子電洞對（electron-hole pair）極容易產生化學反應，就是造成粉化現象的化學主因。這種情形如果出現在房屋牆面或油漆上，真的會是個大問題。早在一九四〇年代，全國鉛業公司就已經聘請研究專家，盡可能不要使這種情況發生，同時也想要找到能讓油漆保持完整的塗料與安定劑。

不過，在某間化學實驗室裡，電荷分離卻帶來了令人驚嘆的結果。一九七二年，藤嶋昭與本多健一發現，可以將二氧化鈦製成電極，浸在水中，再用紫外光照射，那些激子就會把水分解為組成原子的氫與氧。本多－藤嶋效應把二氧化鈦變成了研究光電表面化學的實驗室標準材料。

若能懂得如何利用二氧化鈦的這些古怪特性，就能進行各種實驗。「電子如何導電？電子如何從這邊跳到另一邊？它是像波一樣在固體之間移動，就跟金屬內部的現象一樣嗎？還是實際上真的會從鈦原子跳到另一個鈦原子，再跳到下一個鈦原子，因為它不想附著在氧原子上？」提出這些問題的是在維也納科技大學（Technical University of Vienna）研究二氧化鈦的物理學家烏爾利克・迪伯爾德（Ulrike Diebold）。

回答這些問題後，二氧化鈦開始看起來有點神奇了。它能大幅提升太陽能板的效率，

或產生氫氣，這可是不會造成氣候變遷的無窮乾淨燃料。這些易產生化學反應的激子甚至會讓塗上二氧化鈦的表面實際上具有自潔作用，因為它會摧毀塵土以及城市空氣落在所有表面上的那些汙染物。二氧化鈦甚至可以拿來對付病菌。它不只會殺死細菌和病毒，而是將其解體，就像被《星際爭霸戰》（Star Trek）設為殺死模式相位槍擊中後的結局。持續照射紫外線，只要時間夠久，這些微生物就會完全礦化，轉變成其化學組成的二氧化碳、水、其他礦物分子。在表面加點銅，便能應用在一般室內照明。日本公司ＴＯＴＯ以製造優良馬桶聞名，也生產一款用於建築外牆的自潔二氧化鈦瓷磚。日本境內數千棟建築物的表面都覆著一層這種瓷磚。

其他東西：鈀金在尋找治療瘧疾的合成奎寧時，找到了苯胺紫；薩伯拉曼尼亞在研究電子學的新材料時，釔銦錳變成了藍色。而現在，在一種顏料中，我們發現了完全有可能會改變世界的用途。這種物質可說是人類得以打造出色彩繽紛明亮世界的最大推手，卻也可能同時扮演著拯救這個世界不受汙染與氣候變遷影響的角色。

在這之中，不乏諷刺之處。那些發現顏料或其他有色物質的人，其實往往都是在尋求色彩發揮某種作用，否則我們就看不到了；色彩具有某種意義，否則我們就不會在乎了。每當我們製造色彩的能力獲得提升，我們對色彩的意義與原理，瞭解程度也跟著提了。

高。

但在這樣的體悟之中，暗藏著陷阱。你可能會開始認為，色彩只是外觀，用來裝飾。畢竟，就算完全不靠色彩，人幾乎還是都能辨得任何重要的事，不是嗎？你無需色彩，就能辨識物體。多數機器視覺的演算法根本不管顏色，對電腦（以及為數不少的人類哲學家）來說，色彩是真的無關緊要。就這種機械論的觀點來看，形式與色彩之戰已經結束了，是形式勝出。

這並不正確。首先，色彩遠不只是光子從物體上反彈，射入人眼，觸發神經化學訊號的辨識程序。光子會穿透那些物體的表面，即便深度只達數個原子。我們看到顏色的時候，大腦正在運用它那一團肉的各種功能，竭盡全力處理量子交互作用；我們看到顏色的時候，大腦正在處理無異於發生在看不見次原子世界的一切。籠罩著物質與能量的重重謎團，正是透過色彩向我們打招呼。

而誤解色彩的另一半原因，是對大腦如何把上述謎團變成我們在談論的色彩，加以輕描淡寫。「我上課在教眼睛的錐狀細胞和光學原理，以及視網膜神經節細胞的基本特性時，相當確信自己告訴學生的大部分知識⋯⋯五十年後某個教這門課的人也依然會認為這些資訊是基礎知識，」布萊納德說，「不管我們五十年後對視覺皮質如何處理資訊的看法，到底會不會跟現在有任何相似之處⋯⋯我可不會砸大錢來賭這件事。」

事實上，人類用來辨別不同物體的大腦部位，也就是「物體皮質」（object cortex），其中就包括數個會因為色彩而產生反應的區域。沒有人曉得原因。「我現在知道未知領域指的是什麼，就是色彩在認知與知覺中扮演的角色。我不知道是什麼角色，但我知道色彩就是會發揮這種作用，」康威說。到頭來，他不認為色彩跟物體辨識或識別有什麼關係。畢竟，這種事就算沒有色彩也辦得到。「在這過程中，分別涉及兩道程序：那是什麼，以及你在乎嗎？」康威表示，「那第二道程序就是由色彩負責。」

色彩以及我們如何製造它們的故事尚未結束。最有可能的推測：新色彩與新色彩科技將會延續跟差不多的速度，不斷推陳出新。每一種新的顏料或染料都會為科學帶來一點進步，這些科學新知則讓我們對如何看見或製造色彩有更進一步的瞭解，使人想要有更多顏色。這是屬於色彩周而復始的循環。

推動這個循環前進的下一股力量，大概根本不會是源自顏料化學或是發光二極體的物理原理。這股力量最有可能是來自特殊工程學，來自像梵塔黑這樣用一個又一個原子打造而成的結構色，運用奈米尺度的幾何形狀，憑藉人類意志將光加以彎折。

大自然當然早就搶先了我們一步，而且不光是甲蟲背甲那令人陶醉的幾丁質顏色。人類膚色的變化範圍窄得驚人，真的只有從偏紅到偏棕而已。膚色源自於一種色素，稱為黑色素（melanin）。自然界到處都看得到，甚至在鳥類的特徵上也有，還同時身兼結

構**與**色素的功能。就像許多其他動物，鳥類也會將黑色素聚合成微小結構，叫做黑素體（melanosome），寬度介於兩百到五百奈米。不過，鳥類接著是把這些黑素體嵌入角蛋白（keratin）的結構中，這種物質跟構成你頭髮與指甲的成分一樣。

在鳥羽最鋒利尖細的邊緣上，角蛋白會形成一種刺分岔成刺、再分岔成刺的極小形狀，稱為羽小枝（barbule）。在人眼看來，黑素體本身是富有光澤的黑色，但它在羽小枝內的排列方式將會改變這點。把黑素體隨便亂排一通，就可以呈現出烏鴉羽毛的墨黑色。但假如是銅翼鳩，根據你從哪個角度看過去，黑素體的重複排列樣式會讓翅膀閃現出從紅到藍的顏色。綠頭鴨身上的黑素體會形成六角形；孔雀身上的黑素體則會排列成方形。蝶翼甚至更為複雜，在光子尺度下，以大量童話城堡般結構排列而成的黑素體，產生的是色彩斑斕的藍與綠。材料科學家把上述這些結構都稱為「光子晶體」（photonic crystal）。

要把光子晶體製成色素並不容易。你沒辦法直接把十萬片蝶翼壓碎成粉末，拌入丙烯酸，就製造出蝴蝶藍的顏料。首先，誰那麼殘忍做得出這種事？而且，形成如此結構的光子晶體，其大小、形狀、方位正是產生那種顏色的原因。打亂這一切，結果就只會得到一團蝴蝶糊。

因此，基於上述瞭解，人類試著要打造屬於自己的光子晶體，創造出結構色。有些研究人員想仿製那些複雜的黑色素排列樣式，比如說哈佛大學的材料科學家維諾薩姆・馬諾

哈蘭（Vinothan Manoharan）嘗試用聚苯乙烯（基本上就是保麗龍）打造出合成版本。

馬諾哈蘭從研究鳥類開始著手。他發現，有些鳥類的羽毛之所以顏色看起來會改變，是因為羽小枝裡的晶體排列樣式並不具同質性。從某個方向看過去，這些晶體會形成某種樣式，反射出某種顏色，但從另一個方向看過去，主要呈現出的是另一種不同的樣式，於是就會看到不同的顏色。羽小枝中的光子晶體會因為排列方式，導致彼此間的縫隙沿著不同的軸線，產生不同的重複樣式。

原來會出現不同的色彩，根本原因就是粒子沿著各軸線所展現出來的長度──基本上就是指粒子大小。而色彩的波長約為粒子長度的兩倍。

對想要調製色彩的人來說，這似乎是個好消息。如果你要自行合成粒子，想要這個長度有多長都可以。但當你把這些粒子混入黏合劑介質後，試著拿來塗出一層或好幾層的話，某些老問題就會回咬你一口。古典物理的米氏散射指出，粒子大小會決定顏色。但在介質中，各層的厚度也可能會產生影響。這就是庫貝卡－孟克方程式發揮效用之處。

起初，馬諾哈蘭那些小到不行的粒子根本不怎麼反射顏色，它們的大小確實適合用來反射特定波長，但黏合劑與塗料會反射和折射各種其他波長，於是蓋過了前者的效果。研究團隊最終打造出他們稱之為「核殼粒子」（core-shell particle）的成果，基本上就是奈米版本的同笑樂（Tootsie Roll）棒棒糖：一層不會折射的凝膠包裹著易於折射的聚苯乙烯糖

果夾心。這個方法幾乎可說是成功了，因為改變核心的大小，就能產生從綠到淡藍，再到靛藍的顏色。

但這其實沒有包含所有顏色，對吧？就像薩伯拉曼尼亞研究釔銦錳藍的結果，研究團隊也沒辦法產生紅色。原因並不是粒子沒有反射紅色波長。那些粒子確實反射了紅色波長，只不過反射的藍色波長要更多。在自然界中，黑色素會反射紅色波長，但馬諾哈蘭研究的可不是黑色素。他也完全不能使用會吸收任何光的材料，因為這類材料只不過是把光以紅外線的形式重新放射，而馬諾哈蘭想讓這些粒子能應用在螢幕上，就像Kindle所用的電子墨水，如果粒子會放射出紅外線，那這款未來裝置就會變得燙到捧不住。

馬諾哈蘭跟如今已是跨國合作的團隊，開始著手研發一種新粒子。他們以聚苯乙烯珠為基礎，製作出一層矽石外殼，再燒掉中間的聚苯乙烯，改用樹脂填充變成中空的矽石外殼，這個新東西共有兩個反射峰值：一個位於紅色，另一個依然位於光譜的另一端，完全是在紫外線的範圍內，因此人眼看不見。結果產生的顏色不是豔麗的紅色，但仍然是紅色。這種色彩製程不太可能短時間內就應用於Kindle，但確實暗示了後顏料時代的未來發展。

曾有一次，我試著要畫一張橘子的圖。

大家是可以對我舞文弄墨的能力抱持不同意見，但就客觀來看，我受過專業訓練，經驗豐富──嚴格來說，深諳此道。但在視覺藝術上呢？我可就沒那麼厲害了。

因此，在撰寫本書的同時，為了探索我認知能力的那一面，我報名了水彩課。在奧克蘭一間經改造過、陽光普照的頂樓房間，既是藝術家也會製作顏料的老師亞曼達・辛頓（Amanda Hinton）帶著圍坐在長桌旁的全班同學，用各式各樣的畫筆和繪畫用紙，進行一連串令人眼花撩亂的練習。完成所有這些練習後，我們才能開始隨意亂調出顏色。

我確實搞得一團亂。兩種同樣的顏料，以不同的比例混合，竟然可以調製出一種棕色、一種橄欖色、一種深棕色，或是一種⋯⋯不對，那還是棕色。黃色加上藍色後，在我看來不是綠色，而是某種別的藍色。起碼我覺得看起來是藍色。洋紅色跟藍色加起來⋯⋯也許是種紫色？或許這就是紫色代表的意義。我甚至試著畫出一個色環，就是我在前面三百多頁喋喋不休談論的那種基本色彩空間：藍、黃、紅位於原色的位置，中間則是白色的洞。如果我看到甜甜圈淋上跟這個色環一樣的糖霜，可不會吃下肚。成果糟透了。

橘子就是課末驗收的主題：大家要看一張彩色列印照片，不是把它視為「一顆附著一片葉子的橘子」，而是一張相鄰國家各自塗上不同顏色的地圖，以便在用鉛筆輕輕畫出的

素描上，把這些部分拆成多個看起來容易上色的區塊，再塗上顏色。

我反覆思索。我把列印的照片顛倒過來看。我畫下素描。我選出了調色盤要用的顏色，只有三四種，有一種棕色、一種綠色，其他的我不記得了。那都不重要。你從成果中看不出來，因為不出所料，這幅畫糟透了。你會看得出來，它雖然嘗試要複製那張列印照片，卻不怎麼成功，尤其如果你同時也看著那張列印照片的話。但我那幅畫根本連寫實的邊都沾不到。它就只是，你也曉得，一些顏色。

顯然，光是上一堂水彩課，不足以讓我獲得某種精通色彩的卓越能力。但我確實認為，自己可以更近一步瞭解色彩。數週後，我跟辛頓約在她的工作室見面，這個十乘二十英尺大的空間位於柏克萊加大，同一棟建築到處都是類似的工作室，辛頓的那間則有一扇面西的窗戶，在我造訪當日，大片陽光穿透窗戶，灑落進來。牆邊的架子看起來像煉金術士的展示櫃，擺著成排的小玻璃瓶，各個裝滿色彩繽紛又鮮明的顏料。陰丹士林藍；雙噁嗪紫（dioxazine violet）；藍鐵礦（vivianite）藍；磁鐵礦（magnetite）黑；死人頭（caput mortuum）棕。

正對這些架子的是一張由強化玻璃製成的工作台，辛頓已經在上面倒了一灘亮黃色的黏糊物質——苯並咪黃（benzimida yellow），她告訴我。「這是非常不錯的黃原色，」辛頓說。

她先拿一種純色粉末，將這種色素與水混合，進行這個步驟時帶著口罩，以免吸入粉塵。有些粉末比其他的更具毒性。辛頓用調色刀把兩者混合成色糊後，加入黏合劑：阿拉伯膠、植物甘油，有時甚至是蜂蜜或丁香油。「然後就加以研磨。」辛頓說。

啊，我們將要仔細研磨它，但不會出現摸下巴的動作（譯註：mull over 除了指「仔細研磨」，也有「仔細思考」之意）。手工研磨杵是一個沉重的玻璃製品，外形像倒過來放在玻璃工作台上的平頂蘑菇，就放在那一團黃色物質與黏合劑的混合物上。「研磨這道程序是要讓顆粒子分散開來，使每顆顏料粒子都裹上一層黏合劑，」辛頓表示。她開始用研磨杵在這團黃色中畫圈，逐圈加大，壓平那一灘顏色，使其散開。「目標是要在玻璃之間打造出一層細薄的顏料，」她說。我試了一下：不用點力氣的話，就沒辦法把研磨杵離工作台表面，因為有點吸力在。「顏料什麼時候完成，有點是憑感覺。感覺起來就會像是顏料，是質地平滑均勻的混合物。」

上述這個磨細的動作，就跟任何我想得到與人類著色之舉的行為，具有深厚關聯。這就是南非布隆伯斯洞穴史前工作坊中那些工具的用途。文藝復興時期的威尼斯顏料供應商相當重視斑岩（porphyry）石板，因為他們在上面研磨出來的顏料，多到能列在工作坊的存貨清單裡。而最終則來到了此處，辛頓這張沉重的玻璃桌，跟克拉姆請她研究受試者盯著的平面電視螢幕大小差不多。我不覺得自己有比在課堂上與那顆橘子奮戰時更能掌控色

彩，但確實覺得自己彷彿橫跨在連接起赭石與藍光 LED、白甲蟲與梵塔黑、光子與神經元的那條光與色彩之線上。「整個過程的重點就在於運用原料，把它變成某種可用來美化某樣事物的東西，」辛頓說。

最終，我們都在為彼此創造色彩。「不論是裝飾藝術還是模仿藝術，所有藝術到頭來都還是保留著一點本質，意即透過單純的彩色之娛，予人直接的刺激，」早在一八七九年，艾倫便在《色感》中如此寫道，「人類最高水準的美學產品，只構成一長串相連環節的最後一環，起首之環則始於昆蟲挑選出盛開的亮色鮮花。」色彩有助於我們瞭解宇宙運作的基本法則——即便我們每個人都各自以略微不同的方式看到顏色，色彩依然讓我們團結為一體。

無論馬諾哈蘭最後會發明出什麼多光譜結構色的小玩意，肯定都會具備最動態的高動態範圍，以及調整成涵蓋彭特在「真實世界」中找到的所有色調與色相之色域，這項發明也將會幾乎無異於在油燈閃爍的光照耀下，於石灰岩洞穴的岩壁上，塗抹木炭黑、碳酸鈣白、赭石紅與赭石黃。光會反射自物體表面，進入位於我們不知道多少代之前祖父母頭骨內的肉凍集合體，他們才因此看見我們也會看到的景象：壯觀輝煌的色彩，讓人類心智得以進行觀察，從而使人類成為現行世界的一分子。

致謝

你手中捧著的這本書，像個外星胚胎般已經在我體內蜷曲了二十年，期間以驚人至極的方式發出陣陣鼓動，集最奇特怪異也最複雜難懂的趣聞資訊於一身，在伸展開來前等待時機，準備來個戲劇性的問世。

砰。嗨。

但不同於雅典娜或身上流著強酸血的異形，《全光譜》在誕生之際並非完全體。我需要各方的協助，才能使其獲得解放。

我的伴侶梅麗莎・波崔爾（Melissa Bottrell）得跟這本書共享我這個人。在創作本書的漫長過程中，持家的負擔絕大多數都無理地落在她身上。然而，她卻給予全心支持，並貢獻她的敏銳才智，同時堅信本書將會完成，連我都未必總是抱有如此信心。在我為了撰寫本書、梳理內容，忙得最不可開交的時期，我們的孩子也對我心不在焉的態度，展現超乎尋常的耐心。我愛他們每一個人，謝謝他們忍受我，也請他們原諒我。

許多友人和同仁都提供了實質與精神上的支持。桑妮·拜恩斯（Sunny Bains）與史都

華·亞諾特（Stuart Arnott）在我於倫敦寫作的期間，打開了家門歡迎我。丹尼爾·麥金（Daniel McGinn）與他妻子艾米（Amy）在波士頓也為我做了相同的事。我跟丹當初一同參與了寫書這項活動，跟我們一起的還有一群好友——布萊德·史東（Brad Stone）、川特·葛蓋克斯（T. Trent Gegax）、保羅·歐唐納（Paul O'Donnell）、麥特·拜伊（Matt Bai）——我們之間的情誼構成了一座座拱橋，讓我得以持續書寫下去。

派翠西亞·湯瑪斯（Patricia Thomas）、馬克·麥克魯斯基（Mark McClusky）、克萊夫·湯普森（Clive Thompson）在我埋首撰寫內文時，全都讀了其中一部分，並給予救了我一命的評論與鼓勵。克萊夫還為我指點出書中所講的至少兩則故事，其中就包括最黑的黑色那一則。

其他記者也都慷慨大方，樂於幫忙。安德魯·柯瑞（Andrew Curry）、奧利維耶·諾克斯（Olivier Knox）、湯瑪斯·海頓（Thomas Hayden）提供了關鍵的消息來源，卡爾·齊默（Carl Zimmer）則給予我體貼話語、良好建議、實用祕訣。艾蜜莉·威靈罕（Emily Willingham）負責搜索色彩史中最重要的那張老二圖。我從瑪琳·麥肯納（Maryn McKenna）、泰倫斯·山謬（Terence Samuel）、克里斯汀·湯普森（Christian Thompson）那裡獲得了關於寫作、撰文、組織的白金級建議。黛博拉·布魯姆（Deborah Blum）是一

流的科學記者，也是麻省理工學院騎士科學新聞學程研究獎助金計畫的主任，不只教導有方，還跟學程行政專員貝蒂娜・烏爾庫歐利（Bettina Urcuioli）一同為我提供在撰文報導與取得資料方面的實質協助。

我投注心力撰寫《全光譜》的這幾年間，《連線》雜誌的同事不只聽我發牢騷和吹噓，也在我偶爾為了寫書而開小差時，接手我未完成的工作。馬克・羅賓森（Mark Robinson）、莎拉・法隆（Sarah Fallon）、梅根・摩爾泰尼（Megan Molteni）、史考特・瑟爾姆（Scott Thurm）都是好人，也是優秀的記者，對我缺席一事，全都表現得比我應得的還要來得體貼，對本書的看法，也使其完成時更加妙語如珠。《連線》雜誌的主編尼可拉斯・湯普森（Nicholas Thompson）、執行編輯瑪莉亞・史特瑞辛斯基（Maria Streshinsky）、網站編輯安卓雅・瓦戴茲（Andrea Valdez）與梅根・葛林威爾（Megan Greenwell）、科學編輯珊卓・厄普森（Sandra Upson）與卡拉・普拉東尼（Kara Platoni）全都仗著自身權威，對我睜一隻眼閉一隻眼，對此我十分感激。

數不清的人士都為本書貢獻了時間與想法，甚至還不光是我指名道姓的這些人。我特別感謝羅賓・薛爾・安雅・赫伯特、戴爾文、林賽、安潔拉・布朗、傑伊・奈茲・莫琳・奈茲（Maureen Neitz）、葛雷格・霍維茲（Greg Horwitz）、雷吉・亞當斯・麗莎・史奈德、大衛・布萊納德、麥可・法希・史亮全都跟我談過他們的研究，結果幾個月後，每個

人都回頭在自己的檔案中東挖西找，提供讓我當作本書參考的圖像。他們為本書賦予了色彩，在比喻上和字面上皆然。

打從一開始，美國國家衛生研究院的貝維爾‧康威就一直是我在這個色彩世界裡的某種精神導師。我在康威攻讀博士後研究時認識了他，當時我才剛開始認為所有這些色彩故事可以寫成一本書，他從那時起就一直是很有耐心的老師。

我那忠實盟友的經紀人艾瑞克‧路普弗（Eric Lupfer），不只善用他的編輯慧眼，還冷靜沉著地處理每個難題，包括他的作家在內。（我，那就是指我。）我的編輯娜歐蜜‧吉布斯（Naomi Gibbs）確保一字一句盡可能呈現出最佳的一面，也讓它們全都適得其所。吉布斯與她同事珍妮‧徐（Jenny Xu）在空中拋接著好多顆球，一心多用，尤其是當我忘了哪顆球是代表什麼，又想不起該如何拋接的時候。而葛林‧彼得森（Glyn Peterson）運用他調查與事實查核的功力，帶來的成果不只具有正確性與精確性，更包含了事實與事物之美。

話雖如此，本書若有任何錯誤之處，責任全在於我。全都在我身上。

最後：我如今認為，最無禮至極的事，就是沒有對我的讀者表示感謝。（你，那就是指你。）如果你不願意隨我一同踏上這趟探索色彩空間之旅，我就沒有作家的身分可言了。我很高興有你與我同行。

參考書目

Abel, A. "The History of Dyes and Pigments." In *Colour Design: Theories and Applications*. 2nd ed. Edited by Janet Best. Cambridge: Elsevier, 2012, https://doi.org/10.1016/b978-0-08-101270-3.00024-2.

"*Aedes aegypti* — Factsheet for Experts." European Center for Disease Control, December 20, 2016. https://ecdc.europa.eu/en/disease-vectors/facts/mosquito-factsheets/aedes-aegypti. Accessed May 17, 2020.

Allen, Grant. *The Colour-Sense: Its Origin and Development — An Essay in Comparative Psychology*. Boston: Houghton, Osgood and Co., 1879.

Angell, Marcia, and Jerome P. Kassirer. "The Ingelfinger Rule Revisited." *New England Journal of Medicine* 325, no. 19 (November 7, 1991): 1371–73, https://www.nejm.org/doi/full/10.1056/NEJM199111073251910.

Ansari, Shaikh Mohammad Razaullah. "Ibn al-Haytham's Scientific Method." *UNESCO Courier*, https://en.unesco.org/courier/news-views-online/ibn-al-haytham-s-scientific-method. Accessed September 15, 2018.

Aristotle. *Meterologica*. Book III, http://classics.mit.edu/Aristotle/meteorology.3.iii.html.

"Augustus and Peter Porter." *Niagara Falls Info*, https://www.niagarafallsinfo.com/niagara-falls-history/niagara-falls-power-development/the-history-of-power-development-in-niagara/augustus-and-peter-porter/. Accessed May 26, 2020.

"The Australian Rock Art Archive," The Bradshaw Foundation, http://www.bradshawfoundation.com/bradshaws/bradshaw_paintings.php. Accessed May 17, 2020.

Babaei, Vahid, Kiril Vidimče, Michael Foshey, Alexandre Kaspar, Piotr Didyk, and Wojciech Matusik. "Color Contoning for 3D Printing." *ACM Transactions on Graphics (SIGGRAPH 2017)* 36, no. 4 (July 2017): 1–15, https://doi.org/10.1145/3083157.3092885.

Balaram, Padmini Tolat. "Indian Indigo." In *The Materiality of Color: The Production, Circulation, and Application of Dyes and Pigments, 1400–1800*, 139–54. Edited by Andrea Feeser, Maureen Daly Goggin, and Beth Fowkes Tobin. Abingdon: Routledge, 2016.

Banham, Reyner. "The Great Gizmo." In *Design by Choice*, 108–14. Edited by Peggy Sparke. London: Academy Editions, 1981.

Barksdale, Jelks. *Titanium: Its Occurrence, Chemistry, and Technology*. New York: Ronald Press Co., 1949.

Barrett, Sylvana, and Dusan Stulik. "An Integrated Approach for the Study of Painting Techniques." In *Historical Painting Techniques, Materials, and Studio Practice. Preprints of a Symposium, University of Leiden, the Netherlands. 26–29 June 1995*, 6–11. Edited by Arie Wallert, Erma Hermens and Marja Peek. Los Angeles: Getty Conservation Institute, 1995.

Baskerville, Charles. "On the Universal Distribution of Titanium." *Journal of the American Chemical Society* 21, no. 12 (December 1899): 1099–101, https://doi.org/10.1021/ja02062a006.

Batchelor, David. *Chromophobia*. London: Reaktion Books, 2000.

Bednarik, Robert G. "A Taphonomy of Palaeoart." *Antiquity* 68, no. 258 (March 26, 1994): 68–74, https://doi.org/10.1017/S0003598X00046202.

Benn, Charles. *China's Golden Age: Everyday Life in the Tang Dynasty*. Oxford: Oxford University Press, 2002.

Bentley-Condit, Vicki, and E. O. Smith. "Animal Tool Use: Current Definitions and an Updated Comprehensive Catalog." *Behaviour* 147, no. 2 (2010): 185–221, A1–A32, https://doi.org/10.1163/000579509X12512865686555.

Berke, Heinz. "Chemistry in Ancient Times: The Development of Blue and Purple Pigments." *Angewandte Chemie International Edition* 41, no. 14 (July 15, 2002): 2483–87, https://doi.org/10.1002/1521-3773(20020715)41:14<2483::AID-ANIE2483>3.0.CO;2-U.

Berke, Heinz, and Hans G. Wiedemann. "The Chemistry and Fabrication of the Anthropogenic Pigments Chinese Blue and Purple in Ancient China." *East Asian Science, Technology, and Medicine* 17 (2000): 94–119.

Berlin, Brent, and Paul Kay. *Basic Color Terms: Their Universality and Evolution*. Palo Alto, CA: CSLI Publications, 1999.

Berrie, Barbara H. "Mining for Color: New Blues, Yellows, and Translucent Paint." *Early Science and Medicine* 20, no. 4–6 (December 7, 2015): 308–34, https://doi.org/10.1163/15733823-02046p02.

Berrie, Barbara H., and Louisa Matthew. "Lead White from Venice: A Whiter Shade of Pale?" In *Studying Old Master Paintings: Technology and Practice: The National Gallery Technical Bulletin 30th Anniversary Conference Postprints*, 295–301. Edited by Marika Spring, Helen Howard, Jo Kirby, Joseph Padfield, Peggie David, Ashok Roy, and Ann Stephenson-Wright. Washington, DC: Archetype, 2011.

"Bioptron: A Breakthrough in Light Healing!" Bioptron.com, http://www.bioptron.com/How-it-Works/Bioptron-Light-Therapy.aspx. Accessed June 8, 2020.

Birren, Faber. *The Story of Color*. Westport, CT: Crimson Press, 1941.

Blaszczyk, Regina Lee. *The Color Revolution*. Cambridge, MA: MIT Press, 2012.

Boaretto, Elisabetta, Xiaohong Wu, Jiarong Yuan, Ofer Bar-Yosef, Vikki Chu, Yan Pan, Kexin Liu, et al. "Radiocarbon Dating of Charcoal and Bone Collagen Associated with Early Pottery at Yuchanyan Cave, Hunan Province, China." *Proceedings of the National Academy of Sciences* 106, no. 24 (June 16, 2009): 9595–600, https://doi.org/10.1073/pnas.0900539106.

Bomford, David. "The History of Colour in Art." In *Colour: Art and Science*. Edited by Trevor Lamb and Janine Bourriau. Cambridge: Cambridge University Press, 1995.

Bornstein, Marc H., William Kessen, and Sally Weiskopf. "The Categories of Hue in Infancy." *Science* 191, no. 4223 (January 16, 1976): 201–2, https://doi.org/10.1126/science.1246610.

— — —. "Color Vision and Hue Categorization in Young Human Infants." *Journal of Experimental Psychology: Human Perception and Performance* 2, no. 1 (1976): 115–29, https://doi.org/10.1037/0096-1523.2.1.115.

Bosten, J. M., R. D. Beer, and D. I. A. MacLeod. "What Is White?" *Journal of Vision* 15, no. 16 (December 7, 2015): 1–19, https://doi.org/10.1167/15.16.5.

Bowens, Amanda. "Evidence Based Review: Bioptron Light Therapy." New Zealand: Accident Compensation Corporation, 2006.

Boyer, Carl B. "Robert Grosseteste on the Rainbow." *Osiris* 11 (1954): 247–58.

Bradford, S. C. "Colour and Chemical Structure." *Science Progress in the Twentieth Century (1906–1916)* 10, no. 39 (1916): 361–68.

Brainard, David H., Philippe Longere, Peter B. Delahunt, William T. Free-man, James M. Kraft, and Bel Xiao. "Bayesian Model of Human Color Constancy." *Journal of Vision* 6, no. 11 (November 1, 2006): 1267–81, https://doi.org/10.1167/6.11.10.

Brill, Michael H., and Michal Vik. "Kubelka, Paul." In *Encyclopedia of Color Science and Technology*, 188: 1–3. Edited by R. Luo. Berlin, Heidelberg: Springer Berlin Heidelberg, 2014, https://doi.org/10.1007/978-3-642-27851-8_300-1.

Brinkmann, Vinzenz. "A History of Research and Scholarship on the Polychromy of Ancient Sculpture." In *Gods in Color: Polychromy in the Ancient World*, 13–26. Edited by Vinzenz Brinkmann, Renee Dreyfus, and Ulrike Koch-Brinkmann. Munich: Fine Arts Museums of San Francisco — Legion of Honor and DelMonico Books — Prestel, 2017.

Brinkmann, Vinzenz, Ulrike Koch-Brinkmann, and Heinrich Piening. "Ancient Paints and Painting Techniques." In *Gods in Color: Polychromy in the Ancient World*, 86–97. Edited by Vinzenz Brinkmann, Renee Dreyfus, and Ulrike Koch-Brinkmann. Munich: Fine Arts Museums of San Francisco — Legion of Honor and DelMonico Books — Prestel, 2017.

Bristow, Colin M., and Ron J. Cleevely. "Scientific Enquiry in Late Eighteenth Century Cornwall and the Discovery of Titanium." In *The Osseointegration Book: From Calvarium to Calcaneus*, 1–11. Edited by Per-Ingvar Branemark. Berlin: Quintessenz Verlags-GmbH, 2005.

Broecke, Lara. *Cennino Cennini's Il Libro dell'arte: A New English Translation and Commentary with Italian Transcription*. London: Archetype Publications, 2015.

Bronner, Julian Ellis. "Anish Kapoor." *Artforum*. April 3, 2015, https://www.artforum.com/words/id=51395.

Buck, Steven L. "Brown." *Current Biology* 25, no. 13 (June 2015): R536–37, https://doi.org/10.1016/j.cub.2015.05.029.

"Burnham and Root." *Encyclopedia of Chicago*. http://encyclopedia.chicagohistory.org/pages/2581.html. Downloaded May 22, 2020.

Carlyle, Leslie A. "Beyond a Collection of Data: What We Can Learn from Documentary Sources on Artists' Materials and Techniques." In *Historical Painting Techniques, Materials, and Studio Practice: Preprints of a Symposium, University of Leiden, the Netherlands*, 26–29 June 1995, 1–5. Edited by Arie Wallert, Erma Hermens, and Marja

Peek. Los Angeles: Getty Conservation Institute, 1995.

Cascone, Sarah. "Anish Kapoor Will Unveil His First Vantablack Sculptures During the Venice Biennale, Dazzling Visitors with the 'Blackest' Black Ever Made." *Artnet News*, March 12, 2020, https://news.artnet.com/exhibitions/anish-kapoor-first-vantablack-sculptures-venice-biennale-1801614. Accessed September 23, 2020.

———. "A Man Fell into Anish Kapoor's Installation of a Bottomless Pit at a Portugal Museum." *Artnet News*, August 20, 2018, https://www.theartnewspaper.com/news/man-hospitalised-after-falling-in-anish-kapoor-installation.

———. "The Wild Blue Yonder: How the Accidental Discovery of an Eye-Popping New Color Changed a Chemist's Life." *Artnet News*, June 19, 2017, https://news.artnet.com/art-world/yinmn-blue -to-be-sold-commercially-520433.

Cennini, Cennino D'Andrea. *The Craftsman's Handbook.* (*Il Libro dell'arte*) . Translated by Daniel V. Thompson. New York: Dover Publications, 1960.

Chevreul, M. E. *The Laws of Contrast of Colour and Their Application to the Arts of Painting, Decoration of Buildings, Mosaic Work, Tapestry and Carpet Weaving . . .* Translated by John Spanton. London: Routledge, Warne, and Routledge, 1861.

Chittka, Lars, and Axel Brockmann. "Perception Space — The Final Frontier." *PLoS Biology* 3, no. 4 (April 12, 2005): 0564–68, https://doi.org/10.1371/journal.pbio.0030137.

Choulant, Ludwig. *History and Bibliography of Anatomic Illustration in Its Relation to Anatomic Science and the Graphic Arts.* Translated by Mortimer Frank. Chicago: University of Chicago Press, 1917.

Chowkwanyun, Merlin, Gerald Markowitz, and David Rosner. "The History of the Titanium Division: Titanox Pigments Early History and Development." In *Toxic Docs: Version 1.0* [database], 26. New York: Columbia University and City University of New York, 2018, https://www.toxicdocs.org/d/byYKO4DZXJNog2LwgvkmN0Bz1.

Christiansen, Rupert. *City of Light: The Transformation of Paris*. New York: Basic Books, 2018.

Christie, Robert M. *Colour Chemistry*. 2nd ed. Cambridge: Royal Society of Chemistry, 2015.

Clarke, M., P. Frederickx, M. P. Colombini, A. Andreotti, J. Wouters, M. van Bommel, N. Eastaugh, V. Walsh, T. Chaplin, and R. Siddall. "Pompeii Purpurissum Pigment Problems." In *Eighth International Conference on Non-Destructive Investigations and Microanalysis for the Diag-nostics and Conservation of the Cultural and Environmental Heritage*, 1–20. Lecce, Italy, 2005.

Cliff, Alice. "Dirty Green and the Anatomy of Colour." Science and Industry Museum Blog, September 6, 2016, https://blog.scienceandindustrymuseum.org.uk/john-dalton-colour/. Accessed February 24, 2019.

Cockburn, William. *The Symptoms, Nature, Cause, and Cure of Gonorrhoea*. 2nd ed. London: G. Straghan, 1715.

"Cones and Color Vision." In *Neuroscience*. 2nd ed. Edited by Dale Purves, George J. Augustine, David Fitzpatrick, Lawrence C. Katz, Anthony-Samuel LaMantia, James O.

McNamara, and S. Mark Williams. Sunderland, MA: Sinauer Associates, 2001, https://www.ncbi.nlm.nih.gov/books/NBK11059.

Cooksey, Christopher. "Tyrian Purple: 6,6'-Dibromoindigo and Related Compounds." *Molecules* 6, no. 9 (August 31, 2001): 736–69, https://doi.org/10.3390/60900736.

Crombie, A. C. *Robert Grosseteste and the Origins of Experimental Science*, 1100–1700. Oxford: Oxford University Press, 1953.

Cuthill, Innes C., William L. Allen, Kevin Arbuckle, Barbara Caspers, George Chaplin, Mark E. Hauber, Geoffrey E. Hill, et al. "The Biology of Color." *Science* 357, no. 6350 (August 4, 2017): eaan0221, https://doi.org/10.1126/science.aan0221.

Dalton, John. "Extraordinary Facts Relating to the Vision of Colours: With Observations." *Memoirs of the Literary and Philosophical Society of Manchester* 5, no. 1 (1798): 28–45, https://doi.org/10.1037/11304-013.

Darcy, Dan, Evan Gitterman, Alex Brandmeyer, Scott Daly, and Poppy Crum. "Physiological Capture of Augmented Viewing States: Objective Measures of High-Dynamic-Range and Wide-Color-Gamut Viewing Experiences." *Electronic Imaging* 16 (2016): 1–9.

Darwin, Charles. Letter to AR Wallace, February 26, 1867. Darwin Correspondence Project, "Letter no. 5420," http://www.darwinproject.ac.uk/DCP-LETT-5420. Accessed September 3, 2018.

Dash, Mike. "The Demonization of Empress Wu." *Smithsonian*, August 10, 2012. https://www.smithsonianmag.com/history/the-demonization-of-empress-wu-20743091/. Accessed September 23, 2020.

de Baun, Katharine. "Hello, Bluetiful! There's a New YInMn Blue–Inspired Crayon." Oregon State University, September 15, 2017, http://impact.oregonstate.edu/2017/09/bluetiful-crayola-names-new-yimmn-blue-inspired-crayon/.

de Keijzer, Matthijs. "A Brief Survey of the Synthetic Inorganic Artists' Pigments Discovered in the Twentieth Century." In *ICOM Committee for Conservation, Ninth Triennial Meeting, German Democratic Republic*, 26–31 August 1990, 214–18. Edited by Kristen Grimstad. Los Angeles: International Council of Museums Committee for Conservation, 1990.

———. "The History of Modern Synthetic Inorganic and Organic Artists' Pigments." In *Contributions to Conservation: Research in Conservation at the Netherlands Institute for Cultural Heritage (ICN Instituut Collectie Nederland)* , 42–54. Edited by Jaap A. Mosk and Norman H. Tennent. London: James and James (Science Publishers), 2002.

———. "Microchemical Analysis on Synthetic Organic Artists' Pigments Discovered in the Twentieth Century." In *ICOM Committee for Conservation, 9th Triennial Meeting, German Democratic Republic, 26–31 August 1990*, 220–25. Edited by Kristen Grimstad. Los Angeles: International Council of Museums Committee for Conservation, 1990.

Delamare, Francois, and Bernard Guineau. *Colors: The Story of Dyes and Pigments*. Translated by Sophie Hawkes. New York: Harry N. Abrams, 2000.

d'Errico, Francesco, Christopher Henshilwood, Marian Vanhaeren, and Karen van Niekerk. "*Nassarius Kraussianus* Shell Beads from Blombos Cave: Evidence for Symbolic Behaviour in the Middle Stone Age." *Journal of Human Evolution* 48, no. 1 (January 2005): 3–24, https://doi.org/10.1016/j.jhevol.2004.09.002.

de Wit, Wim. "Building an Illusion: The Design of the World's Columbian Exposition." In *Grand Illusions: Chicago's World's Fair of 1893*, 41–98. Edited by Neil Harris, Wim de Wit, James Gilbert, and Robert W. Rydell. Chicago: Chicago Historical Society, 1993.

Dickens, Charles. "A Small Star in the East." In *The Uncommercial Traveller*. London: Chapman & Hall, 1905, http://www.gutenberg.org/files/914/914-h/914-h.htm#page258.

Diebold, Michael P. *Application of Light Scattering to Coatings: A User's Guide*. Cham, Switzerland: Springer, 2014.

Dijkstra, Albert J. "How Chevreul (1786–1889) Based His Conclusions on His Analytical Results." *Oleagineux, Corps Gras, Lipides* 16, no. 1 (January 15, 2009): 8–13, https://doi.org/10.1051/ocl.2009.0239.

Domosh, Mona. "A 'Civilized' Commerce: Gender, 'Race,' and Empire at the 1893 Chicago Exposition." *Cultural Geographies* 9 (2002): 181–201, https://doi.org/10.1191/1474474002eu242oa.

"Dr. Auguste J. Rossi, Discoverer of Titanium and Consulting Chemist at Big North End Plant, Is Dead." *Niagara Falls Gazette*, September 20, 1926.

Drew, John. *Dickens' Journalism, Vol. IV: "The Uncommon Traveler" and Other Papers, 1859–1870*. JM Dent/Orion Publishing Group, 2000. Reprinted in Dickens Journal Online, http://www.djo.org.uk/media/downloads/articles/5649_New%20Uncommercial%20Samples_%20A%20Small%20Star%20in%20the%20East%20[xxxi].pdf.

Duttmann, Martina, Friedrich Schmuck, and Johannes Uhl, eds. *Color in Townscape: Handbook in Six Parts for Architects, Designers and Contractors for City-Dwellers and Other Observant People*. Translated by John William Gabriel. London: The Architectural Press, 1981.

"Ecuador Bans Controversial Linguistics Institute," *Washington Post*, May 29, 1981.

Elkhuizen, Willemijn S., Boris a. J. Lenseigne, Teun Baar, Wim Verhofstad, Erik Tempelman, Jo M. P. Geraedts, and Joris Dik. "Reproducing Oil Paint Gloss in Print for the Purpose of Creating Reproductions of Old Masters." In *Proceedings of SPIE 9398, Measuring, Modeling, and Reproducing Material Appearance 2015-IS&T Electronic Imaging*. Edited by Maria V. Ortiz Segovia, Philipp Urban, and Francisco H. Imai. 9398:93980W, 2015, https://doi.org/10.1117/12.2082918.

Eskilson, Stephen. "Color and Consumption." *Design Issues* 18, no. 2 (April 2002): 17–29, https://doi.org/10.1162/074793602317355756.

Feller, Robert L., and Michael Bayard. "Terminology and Procedures Used in the Systematic Examination of Pigment Particles with the Polarizing Microscope." In *Artists' Pigments: A Handbook of Their History and Characteristics*. Vol. 1, 285–98. Edited by Robert L. Feller. Washington, DC: National Gallery of Art, 1986.

Fiedler, Inge, and Michael A. Bayard. "Cadmium Yellows, Oranges, and Reds." *Artists'*

Pigments: A Handbook of Their History and Characteristics. Vol. 1, 65–108. Edited by Robert L. Feller. Washington, DC: National Gallery of Art, 1986.

Fischer, Martin. *The Permanent Palette*. Mountain Lake Park, MD: National Publishing Society, 1930.

FitzGerald, Francis A. J. "Perkin Medal Award — Mr. A. J. Rossi and His Work." *Journal of Industrial & Engineering Chemistry* 10, no. 2 (February 1918): 138–40.

FitzGerald, Francis A. J., and Auguste J. Rossi. "Rossi and Titanium." *The Mining Magazine*, April 1918, 205–7.

Fitzhugh, Elisabeth West. "Red Lead and Minium." In *Artists' Pigments: A Handbook of Their History and Characteristics*. Vol. 1, 109–140. Edited by Robert L. Feller. Washington, DC: National Gallery of Art, 1986.

Flecker, Michael. "A Ninth-Century Arab or Indian Shipwreck in Indonesian Waters." *International Journal of Nautical Archaeology* 29, no. 2 (2000): 199–217, https://doi.org/10.1006/ijna.2000.0316.

———. "A Ninth-Century AD Arab or Indian Shipwreck in Indonesia: First Evidence for Direct Trade with China." *World Archaeology* 32, no. 3 (2001): 335–54, https://doi.org/10.1080/0043824012004866.

———. "A Ninth-Century Arab or Indian Shipwreck in Indonesian Waters: Addendum." *International Journal of Nautical Archaeology* 37, no. 2 (September 2008): 384–86, https://doi.org/10.1111/j.1095-9270.2008.00193.x.

Force, Eric R., and Frederick J. Rich. "Geologic Evolution of Trail Ridge Eolian Heavy-Mineral Sand and Underlying Peat, Northern Florida." United States Geological Survey. Vol. 1499. Washington, DC, 1989.

Fouquet, Roger, and Peter J. G. Pearson. "The Long Run Demand for Lighting: Elasticities and Rebound Effects in Different Phases of Economic Development." *Economics of Energy & Environmental Policy* 1, no. 1 (January 1, 2012): 83–100, https://doi.org/10.5547/2160-5890.1.1.8.

Franklin, Anna, and Ian R. L. Davies. "New Evidence for Infant Colour Categories." *British Journal of Developmental Psychology* 22, no. 3 (September 2004): 349–77, https://doi.org/10.1348/0261510041552738.

Franklin, Anna, G. V. Drivonikou, L. Bevis, Ian R. L. Davies, P. Kay, and T. Regier. "Categorical Perception of Color Is Lateralized to the Right Hemisphere in Infants, but to the Left Hemisphere in Adults." *Proceedings of the National Academy of Sciences* 105, no. 9 (March 4, 2008): 3221–25, https://doi.org/10.1073/pnas.0712286105.

Franklin, Benjamin. "To Benjamin Vaughan." July 31, 1786. The Papers of Benjamin Franklin, http://franklinpapers.org/yale?vol=44&page=238&ssn=001-71-0028. Accessed December 31, 2018.

Fujishima, Akira, and Kenichi Honda. "Electrochemical Photolysis of Water at a Semiconductor Electrode." *Nature* 238, no. 5358 (July 1972): 37–38, https://doi.org/10.1038/238037a0.

Fujishima, Akira, Xintong Zhang, and Donald A. Tryk. "TiO2 Photocatalysis and Related Surface Phenomena." *Surface Science Reports* 63, no. 12 (December 15, 2008):

515–82, https://doi.org/10.1016/j.surfrep.2008.10.001.

Funderburg, Anne Cooper. "Paint Without Pain." *Invention and Technology* 17, no. 4 (Spring 2002): 48–56, https://www.inventionandtech.com/content/paint-without-pain-0. Accessed October 4, 2020.

Gage, John. "Colour and Culture." In *Colour: Art and Science*. Edited by Trevor Lamb and Janine Bourriau. Cambridge: Cambridge University Press, 1995.

Garber, Megan. "How to Restore a Rothko (Without Ruining a Rothko)." *Atlantic*, May 28, 2014, https://www.theatlantic.com/technology/archive/2014/05/how-to-restore-a-rothko-without-ruining-a-rothko/371769/.

Gerety, Rowan Moore. "Broken Promises." *Scientific American*, July 2019, 43–49.

Gettens, Rutherford J., Hermann Kuhn, and W. T. Chase. "Lead White." In *Artists' Pigments: A Handbook of Their History and Characteristics*. Vol. 2, 67–82. Edited by Ashok Roy. Washington, DC: National Gallery of Art, 1993, https://doi.org/10.2307/1506614.

Gibson, Edward, Richard Futrell, Julian Jara-Ettinger, Kyle Mahowald, Leon Bergen, Sivalogeswaran Ratnasingam, Mitchell Gibson, Steven T. Piantadosi, and Bevil R. Conway. "Color Naming Across Languages Reflects Color Use." *Proceedings of the National Academy of Sciences* 114, no. 40 (October 3, 2017): 10785–90, https://doi.org/10.1073/pnas.1619666114.

Gladstone, William E. *Studies on Homer and the Homeric Age: Three Volumes in One.* Oxford: Owlfoot Press, 2016. Kindle.

Glazebrook, Allison. "Cosmetics and Sophrosune: Ischomachos' Wife in Xenophon's Oikonomikos." *Classical World* 102, no. 3 (2009): 233–48, https://www.jstor.org/stable/40599847.

Gleick, James. *Isaac Newton.* New York: Vintage Books, 2004.

Goldsmith, Timothy H. "What Birds See." *Scientific American*, July 2006, 68–71, https://doi.org/10.1038/scientificamerican0706-68.

Gregor, William. "Observations and Experiments on Manacanite, a Magnetic Sand Found in Cornwall." *Chemische Annalen fur die Freunde der Naturlehre, Arzneygelahrtheit, Haushaltungskunst und Manufakturen* 15 (1791): 40–54, 103–19.

———. "On Manaccanite, a Species of Magnetic Sand Found in the Province of Cornwall." *Journal de Physique* 39 (July 1791): 152–60.

Griffiths, J. "The Historical Development of Modern Colour and Constitution Theory." *Review of Progress in Coloration and Related Topics* 14, no. 1 (October 23, 1984): 21–32, https://doi.org/10.1111/j.1478-4408.1984.tb00041.x.

Grissom, Carol A. "Green Earth." In *Artists' Pigments: A Handbook of Their History and Characteristics*. Vol. 1, 141–68. Edited by Robert L. Feller. Washington, DC: National Gallery of Art, 1986.

Guy, John. "Rare and Strange Goods: International Trade in Ninth-Century Asia." In *Shipwrecked: Tang Treasures and Monsoon Winds*, 19–33. Edited by Regina Krahl, John Guy, J. Keith Wilson, and Julian Raby. Washington, DC: Arthur M. Sacker Gallery, Smithsonian Institution, 2010.

Haber, Hermann, and Paul Kubelka. Production of Titanium Dioxide from Titanium Tetrachloride. 1,931,380. USA: United States Patent Office, issued 1931.

Halford, Bethany. "Understanding Oil-Paint Brittleness." *Chemical and Engineering News* 89, no. 34 (August 22, 2011): 38–39, http://pubs.acs.org/cen/science/89/8936scic7. html.

Hallett, Jessica. "Imitation and Inspiration: The Ceramic Trade from China to Basra and Back." In *UNESCO Maritime Silk Roads Expedition*, 1–6. Goa: UNESCO, 1990, https://en.unesco.org/silkroad/sites/default/files/knowledge-bank-article/imitation_and_ inspiration.pdf. Accessed September 26, 2020.

— — —. "Pearl Cups Like the Moon: The Abbasid Reception of Chinese Ceramics." In *Shipwrecked: Tang Treasures and Monsoon Winds*, 75–84. Edited by Regina Krahl, John Guy, J. Keith Wilson, and Julian Raby. Washington, DC: Arthur M. Sackler Gallery, Smithsonian Institution, 2010.

Hara, Kenya. *White*. Zurich, Switzerland: Lars Muller Publishers, 2009.

Harris, Bernard, and Jonas Helgertz. "Urban Sanitation and the Decline of Mortality." *History of the Family* 24, no. 2 (April 3, 2019): 207–26, https://doi.org/10.1080/108160 2X.2019.1605923.

Harris, Neil. "Memory and the White City." In *Grand Illusions: Chicago's World's Fair of 1893*, 1–40. Edited by Neil Harris, Wim de Wit, James Gilbert, and Robert W. Rydell. Chicago: Chicago Historical Society, 1993.

Haynes, Natalie. "When the Parthenon Had Dazzling Colours." BBC.com, January 22, 2018, http://www.bbc.com/culture/story/20180119-when-the-parthenon-had-dazzling-colours.

Heaton, Noel. "The Production of Titanium Oxide and Its Use as a Paint Material." *Journal of the Royal Society of Arts* 70, no. 3632 (1922): 552–65.

Helwig, Kate. "Iron Oxide Pigments: Natural and Synthetic." In *Artists' Pigments: A Handbook of Their History and Characteristics*. Vol. 4, 39–109. Washington, DC: National Gallery of Art, 2007.

Henderson, Richard. "The Purple Membrane from Halobacterium Halobium." *Annual Review of Biophysics and Bioengineering* 6, no. 1 (June 1977): 87–109, https://doi.org/10.1146/annurev.bb.06.060177.000511.

Henshilwood, Christopher S., F. D'Errico, K. L. van Niekerk, Y. Coquinot, Z. Jacobs, S.-E. Lauritzen, M. Menu, and R. Garcia-Moreno. "A 100,000-Year-Old Ochre-Processing Workshop at Blombos Cave, South Africa." *Science* 334, no. 6053 (2011): 219–22, https://doi.org/10.1126/science.1211535.

Henshilwood, Christopher S., Francesco d'Errico, and Ian Watts. "Engraved Ochres from the Middle Stone Age Levels at Blombos Cave, South Africa." *Journal of Human Evolution* 57, no. 1 (2009): 27–47, http://dx.doi.org/10.1016/j.jhevol.2009.01.005.

Hines, Thomas S. *Burnham of Chicago: Architect and Planner*. New York: Oxford University Press, 1974.

"The History of Power Development in Niagara," *Niagara Falls Info*, https://www.niagarafallsinfo.com/niagara-falls-history/niagara-falls-power-development/the-

history-of-power-development-in-niagara/. Accessed May 26, 2020.

Hodgskiss, Tammy, and Lyn Wadley. "How People Used Ochre at Rose Cottage Cave, South Africa: Sixty Thousand Years of Evidence from the Middle Stone Age." *PLoS ONE* 12, no. 4 (2017): 1–24, https://doi.org/10.1371/journal.pone.0176317.

Holderness, Cates. "What Colors Are This Dress?" *BuzzFeed*, February 26, 2015, https://www.buzzfeed.com/catesish/help-am-i-going-insane-its-definitely-blue. Accessed September 22, 2020.

Holley, Clifford Dyer. *The Lead and Zinc Pigments*. New York: John Wiley & Sons, 1909.

Homer. *The Odyssey*. Translated by Emily Wilson. New York: W. W. Norton & Co., 2018.

Hong, Sungmin, J.-P. Candelone, Clair C. Patterson, and Claude F. Boutron. "Greenland Ice Evidence of Hemispheric Lead Pollution Two Millennia Ago by Greek and Roman Civilizations." *Science* 265, no. 5180 (September 23, 1994): 1841–43, https://doi.org/10.1126/science.265.5180.1841.

Hovers, Erella, Shimon Ilani, Ofer Bar-Yosef, and Bernard Vandermeersch. "An Early Case of Color Symbolism." *Current Anthropology* 44, no. 4 (August 2003): 491–522, https://doi.org/10.1086/375869.

Howe, Ellen, Emily Kaplan, Richard Newman, James H. Frantz, Ellen Pearlstein, Judith Levinson, and Odile Madden. "The Occurrence of a Titanium Dioxide/Silica White Pigment on Wooden Andean Qeros: A Cultural and Chronological Marker." *Heritage Science* 6, no. 41 (December 1, 2018): 1–12, https://doi.org/10.1186/s40494-018-0207-0.

Hsieh, Ming-liang. "The Navigational Route of the Belitung Wreck and the Late Tang Ceramic Trade." In *Shipwrecked: Tang Treasures and Monsoon Winds*, 136–43. Edited by Regina Krahl, John Guy, J. Keith Wilson, and Julian Raby. Washington, DC: Arthur M. Sackler Gallery, Smithsonian Institution, 2010.

Huddart, Joseph. "XIV. An Account of Persons Who Could Not Distinguish Colours. By Mr. Joseph Huddart, in a Letter to the Rev. Joseph Priestley, LL.D F.R.S." *Philosophical Transactions of the Royal Society of London* 67 (January 1777): 260–65, https://doi.org/10.1098/rstl.1777.0015.

Hume, David. *A Treatise of Human Nature*. Oxford: Clarendon Press, 1739. Kindle.

Humphries, Courtney. "Have We Hit Peak Whiteness?" *Nautilus*, July 30, 2015, http://nautil.us/issue/26/color/have-we-hit-peak-whiteness.

Hunt, David M., Kanwaljit S. Dulai, James K. Bowmaker, and John D. Mollon. "The Chemistry of John Dalton's Color Blindness." *Science* 267, no. 5200 (February 17, 1995): 984–88, https://doi.org/10.1126/science.7863342.

Hurlbert, Anya C. "Colour Constancy." *Current Biology* 17, no. 21 (November 2007): R906–7, https://doi.org/10.1016/j.cub.2007.08.022.

Hussey, Miriam. *From Merchants to "Colour Men": Five Generations of Samuel Wetherill's White Lead Business*. Research Studies XXXIX, Industrial Research Department, Wharton School of Finance and Commerce. Philadelphia: University of Pennsylvania Press, 1956.

Iliffe, Rob. *Newton: A Very Short Introduction*. Oxford: Oxford University Press, 2007.

"Introducing 'Ti-Bar' and 'Ti-Cal,' " *DuPont Magazine*, November 1935.

"Irenee du Pont Says He Rebuffed Pierre on Exclusive Buying Pact," *New York Times*, February 25, 1953.

Jackle, John A. *City Lights: Illuminating the American Night*. Baltimore: Johns Hopkins University Press, 2001.

Jansen, Kid. "The Pointer's Gamut: The Coverage of Real Surface Colors by RGB Color Spaces and Wide Gamut Displays." *TFT Central*, February 19, 2014, http://www.tftcentral.co.uk/articles/pointersgamut.htm.

Jones, Greg. "Mineral Sands: An Overview of the Industry." Iluka Resources, 2009.

Joseph, Branden W. "White on White." *Critical Inquiry* 27, no. 1 (2000): 90–121.

Judson, Sheldon. "Paleolithic Paint." *Science* 130, no. 3377 (September 18, 1959): 708. https://doi.org/10.1126/science.130.3377.708.

Kamin, Blair. "Artifacts from 1893 World's Fair Found Beneath Obama Center Site, but Report Signals Construction Won't Be Blocked." *Chicago Tribune*. March 25, 2018. http://www.chicagotribune.com/news/columnists/kamin/ct-met-obama-center-artifacts-kamin-0325-story.html.

Kaplan, Emily, Ellen Howe, Ellen Pearlstein, and Judith Levinson. "The Qero Project: Conservation and Science Collaboration over Time." In *RATS/OSG Joint Session, 40th Annual Meeting of the American Institute for Conservation of Historic and Artistic Works*. Albuquerque, NM, 2012.

Katz, Melissa R. "William Holman Hunt and the 'Pre-Raphaelite Technique.' " In *Historical Painting Techniques, Materials, and Studio Practice:Preprints of a Symposium, University of Leiden, the Netherlands*, 26–29 June 1995, 158–65. Edited by Arie Wallert, Erma Hermens, and Marja Peek. Los Angeles: Getty Conservation Institute, 1995.

Kay, Paul, Brent Berlin, Luisa Maffi, William R. Merrifield, and Richard Cool. *The World Color Survey*. Palo Alto, CA: Center for the Study of Language and Information Publications, 2009.

Kelleher, Katy. "The Harvard Color Detectives." *Paris Review*, July 12, 2018, https://www.theparisreview.org/blog/2018/07/12/the-harvard-color-detectives/.

Kendricken, Dave. "Why Hollywood Will Never Look the Same Again on Film: LEDs Hit the Streets of LA & NY." *No Film School*, February 1, 2014, http://nofilmschool.com/2014/02/why-hollywood-will-never-look-the-same-again-on-film-leds-in-la-ny.

Kerr, Rose, and Nigel Wood. *Science and Civilization in China*. Volume 5 of *Chemistry and Chemical Technology, Part XII: Ceramic Technology*. Edited by Rose Kerr and Joseph Needham. Cambridge: Cambridge University Press, 2004.

Kiang, Nancy Y., Janet Siefert Govindjee, and Robert E. Blankenship. "Spectral Signatures of Photosynthesis. I. Review of Earth Organisms." *Astrobiology* 7, no. 1 (February 2007): 222–51. http://www.liebertpub.com/doi/10.1089/ast.2006.0105.

Kienle, John A. "The Relation of the Chemical Industry of Niagara Falls to the Water Works." *Journal of the American Water Works Association* 6, no. 3 (1919): 496–517.

Kingdom, Frederick A. A. "Lightness, Brightness and Transparency: A Quarter Century of

New Ideas, Captivating Demonstrations and Unrelenting Controversy." *Vision Research*
51, no. 7 (2011): 652–73, https://doi.org/10.1016/j.visres.2010.09.012.

Kirchner, Eric. "Color Theory and Color Order in Medieval Islam: A Review." *Color Research and Application* 40, no. 1 (2015): 5–16, https://doi.org/10.1002/col.21861.

Kirchner, Eric, and Mohammad Bagheri. "Color Theory in Medieval Islamic Lapidaries: Nīshābūrī, Tūsī and Kāshānī." *Centaurus* 55, no. 1 (2013): 1–19, https://doi.org/10.1111/1600-0498.12000.

Klaproth, Martin Henry. *Analytical Essays Towards Promoting the Chemical Knowledge of Material Substances*. London: Cadell and Davies, 1801.

Krahl, Regina. "Chinese Ceramics in the Late Tang Dynasty." In *Shipwrecked: Tang Treasures and Monsoon Winds*, 44–73. Edited by Regina Krahl, John Guy, J. Keith Wilson, and Julian Raby. Washington, DC: Arthur M. Sackler Gallery, Smithsonian Institution, 2010.

— — —. "White Wares of Northern China." In *Shipwrecked: Tang Treasures and Monsoon Winds*, 202–8. Edited by Regina Krahl, John Guy, J. Keith Wilson, and Julian Raby. Washington, DC: Arthur M. Sackler Gallery, Smithsonian Institution, 2010.

Krahl, Regina, John Guy, J. Keith Wilson, and Julian Raby, eds. *Shipwrecked: Tang Treasures and Monsoon Winds*. Washington, DC: Arthur M. Sacker Gallery, Smithsonian Institution, 2010.

— — —. "Green Wares of Southern China." In *Shipwrecked: Tang Treasures and Monsoon Winds*, 185–200. Edited by Regina Krahl, John Guy, J. Keith Wilson, and Julian Raby. Washington, DC: Arthur M. Sackler Gallery, Smithsonian Institution, 2010.

Kremb, Jurgen. "Find on the Black Rock." *Der Spiegel*, April 22, 2004, http://www.spiegel.de/spiegel/print/d-30285777.html (translated via Google Translate). Accessed December 9, 2018.

Krivatsy, Peter. "Le Blon's Anatomical Color Engravings." *Journal of the History of Medicine and Allied Sciences* 23, no. 2 (April 1968): 153–58, https://doi.org/10.1093/jhmas/XXIII.2.153.

Kubelka, Paul, and Franz Munk. "An Article on Optics of Paint Layers." *Zeitschrift fur Technische Physik* 12 (August 1931): 593–601.

Kuehni, Rolf G. "A Brief History of Disk Color Mixture." *Color Research and Application* 35, no. 2 (2010): 110–21, https://doi.org/10.1002/col.20566.

— — —. "Development of the Idea of Simple Colors in the Sixteenth and Early Seventeenth Centuries." *Color Research and Application* 32, no. 2 (2007): 92–99, https://doi.org/10.1002/col.20296.

— — —. "The Early Development of the Munsell System." *Color Research & Application* 27, no. 1 (February 2002): 20–27, https://doi.org/10.1002/col.10002.

— — —. "Talking About Color . . . Which George Palmer?" *Color Research & Application* 34, no. 1 (February 2009): 2–5, https://doi.org/10.1002/col.20462.

Kuehni, Rolf G., and Andreas Schwarz. *Color Ordered: A Survey of Color Order Systems from Antiquity to the Present*. Oxford: Oxford University Press, 2008.

Kuhn, Hermann. "Zinc White." In *Artists' Pigments: A Handbook of Their History and*

Characteristics. Vol. 1, 169–86. Edited by Robert L. Feller. Washington, DC: National Gallery of Art, 1986, https://doi.org/10.2307/1506614.

Kurylko, Diana T. "Model T Had Many Shades; Black Dried Fastest." *Automotive News*, June 16, 2003, https://www.autonews.com/article/20030616/SUB/306160713/model-t-had-many-shades-black-dried-fastest. Accessed September 26, 2020.

Kwok, Veronica, Zhendong Niu, Paul Kay, Ke Zhou, Lei Mo, Zhen Jin, Kwok-Fai So, and Li Hai Tan. "Learning New Color Names Produces Rapid Increase in Gray Matter in the Intact Adult Human Cortex." *Proceedings of the National Academy of Sciences* 108, no. 16 (April 19, 2011): 6686–88, https://doi.org/10.1073/pnas.1103217108.

Lafer-Sousa, Rosa, Katherine L. Hermann, and Bevil R. Conway. "Striking Individual Differences in Color Perception Uncovered by 'the Dress' Photograph." *Current Biology* 25, no. 13 (2015): R545–46, https://doi.org/10.1016/j.cub.2015.04.053.

Lafontaine, Raymond H. "Seeing Through a Yellow Varnish: A Compensating Illumination System." *Studies in Conservation* 31, no. 3 (August 19, 1986): 97–102, https://doi.org/10.1179/sic.1986.31.3.97.

Lambert, Meg. "Belitung Shipwreck." *Trafficking Culture*, August 8, 2012, http://traffickingculture.org/encyclopedia/case-studies/biletung-shipwreck/. Downloaded May 21, 2017.

Land, Edwin H. "The Retinex Theory of Color Vision." *Scientific American*, December 1977, https://doi.org/10.1038/scientificamerican1277-108.

Laver, Marilyn. "Titanium Dioxide Whites." In *Artists' Pigments: A Handbook of Their History and Characteristics*. Vol. 3, 295–355. Edited by Elizabeth West Fitzhugh. Washington, DC: National Gallery of Art, 1997, https://doi.org/10.2307/1506614.

Le Blon, Jacob Christof. "Anatomische Studie van de Penis," c. 1721, Rijksmuseum, https://artsandculture.google.com/asset/anatomische-studie-van-de-penis/swFuQGgtj180uA.

———. *Coloritto; or the Harmony of Colouring in Painting: Reduced to Mechanical Practice, Under Easy Precepts, and Infallible Rules; Together with Some Colour'd Figures, in Order to Render the Said Precepts and Rules Intelligible, Not Only to Painters, but Even to All Lovers of Painting*. London, 1725.

Levinson, Stephen C. Foreword to *Language, Thought, and Reality: Selected Writings of Benjamin Lee Whorf*. 2nd ed. By Benjamin Lee Whorf. Edited by John B. Carroll, Stephen C. Levinson, and Penny Lee. Cambridge, MA: MIT Press, 2012, Kindle.

Lewis, Mark Edward. *China's Cosmopolitan Empire: The Tang Dynasty*. Cambridge, MA: Belknap Press of Harvard University Press, 2009.

Li, Zhiyan. "Ceramics of the Sui, Tang, and Five Dynasties." In *Chinese Ceramics: From the Paleolithic Period Through the Qing Dynasty*, 197–264. Edited by Zhiyan Li, Virginia L. Bower, and He Li. New Haven, CT: Yale University Press, 2010.

Li, Zhiyan, Virginia L. Bower, and He Li, eds. *Chinese Ceramics: From the Paleolithic Period Through the Qing Dynasty*. New Haven, CT: Yale University Press, 2010.

Linden, David E. J. "The P300: Where in the Brain Is It Produced and What Does It Tell Us?" *Neuroscientist* 11, no. 6 (December 29, 2005): 563–76, https://doi.

org/10.1177/1073858405280524.

Lindsey, Delwin T., and Angela M. Brown. "World Color Survey Color Naming Reveals Universal Motifs and Their Within-Language Diversity." *Proceedings of the National Academy of Sciences* 106, no. 47 (2009): 19785–90, https://doi.org/10.1073/pnas.0910981106.

Linton, William. *Ancient and Modern Colours, from the Earliest Periods to the Present Time: With Their Chemical and Artistical Properties.* London: Longman, Brown, Green, and Longman, 1852.

Longair, Malcolm. "Light and Colour." In *Colour: Art and Science*, 65–102. Edited by Trevor Lamb and Janine Bourriau. Cambridge: Cambridge University Press, 1995.

Loskutova, Ekaterina, John Nolan, Alan Howard, and Stephen Beatty. "Macular Pigment and Its Contribution to Vision." *Nutrients* 5, no. 6 (May 29, 2013): 1962–69, https://doi.org/10.3390/nu5061962.

Lotto, R. Beau, Richard Clarke, David Corney, and Dale Purves. "Seeing in Colour." *Optics & Laser Technology* 43, no. 2 (March 2011): 261–69, https://doi.org/10.1016/j.optlastec.2010.02.006.

Lovell, Margaretta M. "Picturing 'A City for a Single Summer': Paintings of the World's Columbian Exposition." *Art Bulletin* 78, no. 1 (1996): 40–55, https://doi.org/10.2307/3046156.

Lowengard, Sarah. *The Creation of Color in Eighteenth-Century Europe.* New York: Columbia University Press, 2006, http://www.gutenberg-e.org/lowengard/.

Lozier, Jean-Francois. "Red Ochre, Vermilion, and the Transatlantic Cosmetic Encounter." In *The Materiality of Color: The Production, Circulation, and Application of Dyes and Pigments*, 1400–1800. Edited by An-drea Feeser, Maureen Daly Goggin, and Beth Fowkes Tobin. Abingdon: Routledge, 2016.

Luo, Zhongsheng, Jesse Manders, and Jeff Yurek. "Television's Quantum Dot Future." *IEEE Spectrum* 55, no. 3 (March 2018): 28–33, 52–53.

Lynch, David, and William Livingston. *Color and Light in Nature.* 2nd ed. Cambridge: Cambridge University Press, 2001.

Mabe, Michael. "The Growth and Number of Journals." *Serials: The Journal for the Serials Community* 16, no. 2 (2003): 191–97, https://doi.org/ http://doi.org/10.1629/16191.

Mahon, Basil. "How Maxwell's Equations Came to Light." *Nature Photonics* 9, no. 1 (January 1, 2015): 2–4, https://doi.org/10.1038/nphoton.2014.306.

Mahroo, Omar A., Katie M. Williams, Ibtesham T. Hossain, Ekaterina Yonova-Doing, Diana Kozareva, Ammar Yusuf, Ibrahim Sheriff, Mohamed Oomerjee, Talha Soorma, and Christopher J. Hammond. "Do Twins Share the Same Dress Code? Quantifying Relative Genetic and Environmental Contributions to Subjective Perceptions of 'the Dress' in a Classical Twin Study." *Journal of Vision* 17, no. 1 (January 27, 2017): 1–17, https://doi.org/10.1167/17.1.29.

Marshall, Justin, and Kentaro Arikawa. "Unconventional Colour Vision." *Current Biology* 24, no. 24 (December 2014): R1150–54, https://doi.org/10.1016/j.cub.2014.10.025.

Mason, R. B., and M. S. Tite. "The Beginnings of Tin-Opacification of Pottery Glazes." *Archaeometry* 39, no. 1 (February 1997): 41–58, https://doi.org/10.1111/j.1475-4754.1997.tb00789.x.

Massing, Ann. "From Books of Secrets to Encyclopedias: Painting Techniques in France Between 1600 and 1800." In *Historical Painting Techniques, Materials, and Studio Practice: Preprints of a Symposium, University of Leiden, the Netherlands*, 26–29 June 1995, 20–39. Edited by Arie Wallert, Erma Hermens, and Marja Peek. Los Angeles: Getty Conservation Institute, 1995.

Maxwell, J. Clerk. "On the Theory of Compound Colours, and the Relations of the Colours of the Spectrum." *Philosophical Transactions of the Royal Society of London* 150 (1860): 57–84, https://doi.org/10.1098/rstl.1860.0005.

McDougall-Waters, Julie, Noah Moxham, and Aileen Fyfe. "Philosophical Transactions: 350 Years of Publishing at the Royal Society 1665–2015." Royal Society, 2015.

Meier, Allison. "Death by Wallpaper: The Alluring Arsenic Colors That Poisoned the Victorian Age." *Hyperallergic*, October 31, 2016, https://hyperallergic.com/329747/death-by-wallpaper-alluring-arsenic-colors-poisoned-the-victorian-age/. Accessed May 26, 2020.

Meilke, Jeffrey M. *Twentieth Century Limited: Industrial Design in America*, 1929–1935. 2nd ed. Philadelphia: Temple University Press, 2001.

Melville, Herman. *Moby-Dick*. Mineola, NY: Dover Thrift, 2011.

Menand, Louis. "Watching Them Turn Off the Rothkos." *New Yorker*, April 1, 2015, https://www.newyorker.com/culture/cultural-comment/watching-them-turn-off-the-rothkos.

Meng, Guangnan, Vinothan N. Manoharan, and Adeline Perro. "Core–Shell Colloidal Particles with Dynamically Tunable Scattering Properties." *Soft Matter* 13, no. 37 (2017): 6293–96, https://doi.org/10.1039/C7SM01740E.

Michalovic, Mark. "John Dalton and the Scientific Method." *Distillations*, Spring 2008, https://www.sciencehistory.org/distillations/magazine/john-dalton-and-the-scientific-method.

"Middle Stone Age Tools," Smithsonian Museum of Natural History, http://humanorigins.si.edu/evidence/behavior/stone-tools/middle-stone-age-tools. Last modified May 14, 2020; accessed May 16, 2020.

Miksic, John. "Chinese Ceramic Production and Trade." In *Oxford Research Encyclopedia of Asian History*, Vol. 1, 1–34. Oxford: Oxford University Press, June 28, 2017, https://doi.org/10.1093/acrefore/9780190277727.013.218.

Moholy-Nagy, Laszlo. *The New Vision: Fundamentals of Bauhaus Design, Painting, Sculpture, and Architecture*. 4th ed. Translated by Daphne M. Hoffmann, 1947. Mineola, NY: Dover Publications, 2005. Kindle.

Mollon, John D. "Introduction: Thomas Young and the Trichromatic Theory of Colour Vision." In *Normal and Defective Colour Vision*, xix–xxxiii. Edited by J. D. Mollon, J. Pokorny, and K. Knoblauch. Oxford: Oxford University Press, 2003.

———. "Monge: The Verriest Lecture, Lyon, July 2005." *Visual Neuroscience* 23, no. 3–4

(May 6, 2006): 297–309, https://doi.org/10.1017/S0952523806233479.

———. "The Origins of Modern Color Science." In *The Science of Color*, 1–37. Edited by Steven K. Shevell. Oxford: Elsevier Publishing, 2003.

Monroe, Harriet. *John Wellborn Root: A Study of His Life and Work*. Boston: Houghton, Mifflin & Company, 1896.

Monstrey, Stan J., H. Hoeksema, H. Saelens, K. Depuydt, Moustapha Hamdi, Koenread Van Landuyt, and Phillip N. Blondeel. "A Conservative Approach for Deep Dermal Burn Wounds Using Polarised-Light Therapy." *British Journal of Plastic Surgery* 55, no. 5 (2002): 420–26, https://doi.org/10.1054/bjps.2002.3860.

Moore, Charles. "Lessons of the Chicago World's Fair: An Interview with the Late Daniel H. Burnham." *Archictectural Record* 33, no. 6 (June 1913): 35–44.

Morante, Nick, and James DiGiovanna. *Colorants Used in the Cosmetics Industry*. Society of Cosmetic Chemists Monograph Series No. 9. New York: Society of Cosmetic Chemists, 2006.

Morgenstern, Yaniv, Mohammad Rostami, and Dale Purves. "Properties of Artificial Networks Evolved to Contend with Natural Spectra." *Proceedings of the National Academy of Sciences* 111, no. S3 (July 22, 2014): 10868–72, https://doi.org/10.1073/pnas.1402669111.

Mumford, Lewis. *Sticks and Stones: A Study of American Architecture and Civilization*. 2nd ed. New York: Dover Publications, 1955.

Murphey, Dona K., Daniel Yoshor, and Michael S. Beauchamp. "Perception Matches Selectivity in the Human Anterior Color Center." *Current Biology* 18, no. 3 (February 2008): 216–20, https://doi.org/10.1016/j.cub.2008.01.013.

Nagel, Thomas. "What Is It Like to Be a Bat?" *Philosophical Review* 83, no. 4 (October 1974): 435, https://doi .org/10.2307/2183914.

Nagengast, Bernard. "100 Years of Air Conditioning." *ASHRAE Journal* 44, no. 6 (2002): 44–46.

Nassau, Kurt. The Physics and Chemistry of Color: *The Fifteen Causes of Color*. 2nd ed. New York: John Wiley & Sons, 2001.

Nathans, Jeremy. "The Evolution and Physiology of Human Color Vision: Insights from Molecular Genetic Studies of Visual Pigments." *Neuron* 24 (1999): 299–312, https://doi.org/10.1016/S0896-62730080845-4.

Needleman, Herbert. "Lead Poisoning." *Annual Review of Medicine* 55, no. 1 (February 2004): 209–22, https://doi.org/10.1146/annurev.med.55.091902.103653.

Nelson, John O. "Hume's Missing Shade of Blue Re-Viewed." *Hume Studies* 15, no. 2 (November 1989): 352–64.

"The New Age of Color." *Saturday Evening Post*, January 21, 1928, 22.

Newman, Richard, Emily Kaplan, and Michele Derrick. "Mopa Mopa: Scientific Analysis and History of an Unusual South American Resin Used by the Inka and Artisans in Pasto, Colombia." *Journal of the American Institute for Conservation* 54, no. 3 (August 7, 2015): 123–48, https://doi.org/10.1179/1945233015Y.0000000005.

Newton, Isaac. Pierpont Morgan Notebook. Published online October 2003, http://www.

newtonproject.ox.ac.uk/view/texts/normalized/NATP00001.

———. "To John Williams." September 3, 1705. Mint 19/III.578-82, National Archives, Kew, Richmond, Surrey, UK, http://www.newtonproject.ox.ac.uk/view/texts/normalized/MINT00694.

Nickerson, Dorothy. "History of the Munsell Color System." *Color Engineering* 7, no. 5 (1969): 45, https://doi.org/10.1111/j.1520-6378.1976.tb00017.x.

Nicklas, Charlotte. "One Essential Thing to Learn Is Colour: Harmony, Science and Colour Theory in Mid-Nineteenth-Century Fashion Advice." *Journal of Design History* 27, no. 3 (2014): 218–36, https://doi.org/10.1093/jdh/ept030.

Nobel Prize. Press Release. NobelPrize.org. Nobel Media AB 2020. June 7, 2020, https://www.nobelprize.org/prizes/physics/2014/press-release/.

Nriagu, Jerome. *Lead and Lead Poisoning in Antiquity*. New York: John Wiley & Sons, 1983.

"Obituary: Sir Thomas Oliver, LLD, DCL, MD, DSc, FRCP." BMJ 1, no. 4247 (May 30, 1942): 681–82, https://doi.org/10.1136/bmj.1.4247.681-a.

O'Connor, J. J., and E. F. Robertson. "Abu Ali al-Hasan ibn al-Haytham." MacTutor History of Mathematics Archive, http://www-history.mcs.st-andrews.ac.uk/Biographies/Al-Haytham.html. Updated November 1999; accessed June 1, 2020.

Oftadeh, Ramin, Miguel Perez-Viloria, Juan C. Villa-Camacho, Ashkan Vaziri, and Ara Nazarian. "Biomechanics and Mechanobiology of Trabecular Bone: A Review." *Journal of Biomechanical Engineering* 137, no. 1 (January 1, 2015): 1–15, https://doi.org/10.1115/1.4029176.

Okano, Toshiyuki, Toru Yoshizawa, and Yoshitaka Fukada. "Pinopsin Is a Chicken Pineal Photoreceptive Molecule." *Nature* 372, no. 6501 (November 1994): 94–97, https://doi.org/10.1038/372094a0.

Okazawa, Gouki, Kowa Koida, and Hidehiko Komatsu. "Categorical Properties of the Color Term 'GOLD.'" *Journal of Vision* 11, no. 8 (2011): 1–19, https://doi.org/10.1167/11.8.4.Introduction.

Oliver, Thomas. "A Lecture on Lead Poisoning and the Race." *British Medical Journal* 1, no. 2628 (1911): 1096–98.

Osborne, Roy. "A History of Colour Theory in Art, Design and Science." In *Colour Design: Theories and Applications*, 507–27. 2nd ed. Edited by Janet Best. Duxford, UK: Elsevier, 2017.

———. *Books on Colour*, 1495–2015. Raleigh, NC: Lulu Enterprises, 2015.

"Our History." SIL, https://www.sil.org/about/histor. Accessed June 6, 2020.

Paris, John Ayrton. *A Memoir of the Life and Scientific Labours of the Late Reverend William Gregor*. London: William Phillips, George Yard, 1818.

Patterson, Tony. "The 1,200-Year-Old Sunken Treasure That Revealed an Undiscovered China." *Independent*, April 14, 2004, https://www.independent.co.uk/news/world/asia/the-1200-year-old-sunken-treasure-that-revealed-an-undiscovered-china-559906.html. Accessed December 9, 2018.

Patton, Phil. "Off the Chart," AIGA. March 18, 2008, https://www.aiga.org/off-the-

chart#authorbio. Accessed May 28, 2020.

Paz, Y., Z. Luo, L. Rabenberg, and A. Heller. "Photooxidative Self-Cleaning Transparent Titanium Dioxide Films on Glass." *Journal of Materials Research* 10, no. 11 (November 3, 1995): 2842–48, https://doi.org/10.1557/JMR.1995.2842.

Petru, Simona. "Red, Black or White? The Dawn of Colour Symbolism." *Documenta Praehistorica* 33 (2006): 203–8, https://doi.org/10.4312/dp.33.18.

Pettigrew, Jack, Chloe Callistemon, Astrid Weiler, Anna Gorbushina, Wolfgang Krumbein, and Reto Weiler. "Living Pigments in Australian Bradshaw Rock Art." *Antiquity* 84, no. 326 (2010), http://antiquity.ac.uk/projgall/pettigrew326/.

Pichaud, Franck, Adriana D. Briscoe, and Claude Desplan. "Evolution of Color Vision." *Current Opinion in Neurobiology* 9, no. 5 (October 1999): 622–27, https://doi.org/10.1016/S0959-43889900014-8.

Pirkle, E. C., and W. H. Yoho. "The Heavy Mineral Ore Body of Trail Ridge, Florida." *Economic Geology* 65, no. 1 (1970): 17–30, https://doi.org/10.2113/gsecongeo.65.1.17.

Pliny. *Natural History*, http://www.perseus.tufts.edu/hopper/text?doc=Perseus%3atext%3a1999.02.0137.

Pointer, M. R. "The Gamut of Real Surface Colours." *Color Research & Application* 5, no. 3 (1980): 145–55, https://doi.org/10.1002/col.5080050308.

Porter, Tom. *Architectural Color: A Design Guide to Using Color on Buildings*. New York: Whitney Library of Design, 1982.

Porter, Tom, and Byron Mikellides. *Colour for Architecture*. London: Studio Vista, 1976.

Pringle, Heather. "Smithsonian Scuppers Shipwreck Exhibit, Plans to Re-Excavate." *Science*, December 16, 2011, https://www.sciencemag.org/news/2011/12/smithsonian-scuppers-shipwreck-exhibit-plans-re-excavate. Accessed December 10, 2018.

Pulsifer, William H. *Notes for a History of Lead and an Inquiry into the Development of the Manufacture of White Lead and Lead Oxides*. New York: D. Van Nostrand, 1888.

Railing, Patricia. "Malevich's Suprematist Palette — 'Colour Is Light.' " *In-CoRM International Chamber of Russian Modernism Journal* 2, spring–autumn (2011): 47–57.

Reed, Christopher Robert. "The Black Presence at 'White City': African and African American Participation at the World's Columbian Exposition, Chicago, May 1, 1893–October 31, 1893." World's Columbian Exposition Website, 1999, http://columbus.iit.edu/reed2.html.

Regier, Terry, and Paul Kay. "Language, Thought, and Color: Whorf Was Half Right." *Trends in Cognitive Sciences* 13, no. 10 (October 2009): 439–46, https://doi.org/10.1016/j.tics.2009.07.001.

Richards, Joseph William. "The Metallurgy of the Rarer Metals." *Metallurgical and Chemical Engineering* 15, no. 1 (1916): 26–31.

———. "Niagara as an Electrochemical Centre." *Electrochemical Industry* 1, no. 1 (1902): 11–23.

Rifkin, Riaan F. "Ethnographic and Experimental Perspectives on the Efficacy of Ochre as a Mosquito Repellent." *South African Archaeological Bulletin* 70, no. 201 (2015):

64–75.

"Robert Rauschenberg. *White Painting*. 1951," Robert Rauschenberg: Among Friends audio tour, Museum of Modern Art, https://www.moma.org/audio/playlist/40/639.

Roebroeks, Wil, Mark J. Sier, Trine Kellberg Nielsen, Dimitri De Loecker, Josep Maria Pares, Charles. E. S. Arps, and Herman. J. Mucher. "Use of Red Ochre by Early Neandertals." *Proceedings of the National Academy of Sciences* 109, no. 6 (2012): 1889–94.

Rogers, Adam. *Proof: The Science of Booze*. Boston: Houghton Mifflin Harcourt, 2014.

———. "The Science of Why No One Agrees on the Color of This Dress." *Wired*, February 26, 2015, https://www.wired.com/2015/02/science-one-agrees-color-dress/.

Roque, Georges. "Chevreul and Impressionism: A Reappraisal." *Art Bulletin* 78, no. 1 (March 1996): 26–39.

———. "Chevreul's Colour Theory and Its Consequences for Artists." Colour Group Great Britain, 2011.

———. "Seurat and Color Theory." In *Seurat Re-Viewed*, 43–64. Edited by Paul Smith. Philadelphia: Penn State University Press, 2010.

Rossi, Auguste J. "Perkin Medal Award — Address of Acceptance." *Journal of Industrial & Engineering Chemistry* 10, no. 2 (1918): 141–45.

———. "Titaniferous Ores in the Blast-Furnace." *Transactions of the American Institute of Mining Engineers* 21 (1893): 832–67.

"Royal Factory of Furniture to the Crown at the Gobelins Manufactory," *The J. Paul Getty Museum*, http://www.getty.edu/art/collection/artists/1188/royal-factory-of-furniture-to-the-crown-at-the-gobelins-manufactory-french-founded-1662-present/.

Russell, Arthur. "The Rev. William Gregor (1761–1817), Discoverer of Titanium." *Mineralogical Magazine and Journal of the Mineralogical Society* 30, no. 229 (June 14, 1955): 617–24, https://doi.org/10.1180/minmag.1955.030.229.01.

Rybczynski, Witold. *A Clearing in the Distance: Frederick Law Olmsted and America in the Nineteenth Century*. New York: Simon and Schuster, 1999.

Sabra, Abdelhamid I. "Ibn al-Haytham." *Harvard Magazine*, September–October 2003, https://harvardmagazine.com/2003/09/ibn-al-haytham-html. Accessed September 15, 2018.

Saint Jerome. "Letter to Furia." Letter LIV, The Letters of St. Jerome. *Nicene and Post-Nicene Fathers*. Series II, Vol. VI: The Principal Works of St. Jerome, http://www.tertullian.org/fathers2/NPNF2-06/Npnf2-06-03.htm#P2160530357.

Saliba, George. *Islamic Science and the Making of the European Renaissance*. Cambridge, MA: MIT Press, 2007.

Sammern, Romana. "Red, White and Black: Colors of Beauty, Tints of Health and Cosmetic Materials in Early Modern English Art Writing." *Early Science and Medicine* 20, no. 4–6 (December 7, 2015): 397–427, https://doi.org/10.1163/15733823-02046p05.

Saranathan, Vinodkumar, Jason D. Forster, Heeso Noh, Seng-Fatt Liew, Simon G. J. Mochrie, Hui Cao, Eric R. Dufresne, and Richard O. Prum. "Structure and Optical

Function of Amorphous Photonic Nanostructures from Avian Feather Barbs: A Comparative Small Angle X-Ray Scattering (SAXS) Analysis of 230 Bird Species." *Journal of the Royal Society Interface* 9, no. 75 (October 7, 2012): 2563–80, https://doi.org/10.1098/rsif.2012.0191.

Sassi, Maria Michela. "Can We Hope to Understand How the Greeks Saw Their World?" *Aeon*, July 31, 2017, https://aeon.co/essays/can-we-hope-to-understand-how-the-greeks-saw-their-world. Accessed May 12, 2018.

Schafer, Edward H. "The Early History of Lead Pigments and Cosmetics in China." *T'oung Pao* 44, no. 1 (January 1, 1956): 413–38, https://doi.org/10.1163/156853256X00135.

Schlaffke, Lara, Anne Golisch, Lauren M. Haag, Melanie Lenz, Stefanie Heba, Silke Lissek, Tobias Schmidt-Wilcke, Ulf T. Eysel, and Martin Tegenthoff. "The Brain's Dress Code: How the Dress Allows to Decode the Neuronal Pathway of an Optical Illusion." *Cortex* 73 (December 2015): 271–75, https://doi.org/10.1016/j.cortex.2015.08.017.

Schmidt, Brian P., Alexandra E. Boehm, Katharina G. Foote, and Austin Roorda. "The Spectral Identity of Foveal Cones Is Preserved in Hue Perception." *Journal of Vision* 18, no. 11 (October 29, 2018): 1–18, https://doi.org/10.1167/18.11.19.

Schmidt, Brian P., Phanith Touch, Maureen Neitz, and Jay Neitz. "Circuitry to Explain How the Relative Number of L and M Cones Shapes Color Experience." *Journal of Vision* 16, no. 8 (2016): 1–17, https://doi.org/10.1167/16.8.18.

Schonbrun, Zach. "The Quest for the Next Billion-Dollar Color." *BloombergBusinessweek*, April 18, 2018, https://www.bloomberg.com/features/2018-quest-for-billion-dollar-red/.

Schweppe, Helmut, and John Winter. "Madder and Alizarin." In *Artists' Pigments: A Handbook of Their History and Characteristics*. Vol. 3, 109–42. Edited by Elizabeth West Fitzhugh. Washington, DC: National Gallery of Art, 1997.

Sensabaugh, David Ake. Foreword to *Chinese Ceramics: From the Paleo-lithic Period Through the Qing Dynasty*, xiv–xv. Edited by Zhiyan Li, Virginia L. Bower, and He Li. New Haven, CT: Yale University Press, 2010.

Shail, Robin K., and Brian E. Leveridge. "The Rhenohercynian Passive Margin of SW England: Development, Inversion and Extensional Reactivation." *Comptes Rendus Geoscience* 341, no. 2–3 (February 2009): 140–55, https://doi.org/10.1016/j.crte.2008.11.002.

Shapiro, Alan E. "Artists' Colors and Newton's Colors." *Isis* 85, no. 4 (1994): 600–630.

Sherman, D. M., R. G. Burns, and V. M. Burns. "Spectral Characteristics of the Iron Oxides with Application to the Martian Bright Region Mineralogy." *Journal of Geophysical Research* 87 no. B12 (1982): 10169–80, https://doi.org/10.1029/JB087iB12p10169.

Shevell, Steven K., and Frederick A. A. Kingdom. "Color in Complex Scenes." *Annual Review of Psychology* 59, no. 1 (January 2008): 143–66, https://doi.org/10.1146/annurev.psych.59.103006.093619.

Shi, Liang, Vahid Babaei, Changil Kim, Michael Foshey, Yuanming Hu, Pitchaya Sitthi-amorn, Szymon Rusinkiewicz, and Wojciech Matusik. "Deep Multispectral Painting

Reproduction via Multi-Layer, Custom-Ink Printing." *ACM Transactions on Graphics SIGGRAPH 2018* 37, no. 6 (November 2018): 1–15, https://doi.org/10.1145/3272127.3275057.

Siddall, Ruth. "Mineral Pigments in Archaeology: Their Analysis and the Range of Available Materials." *Minerals* 8, no. 5 (May 8, 2018): 201–36, https://doi.org/10.3390/min8050201.

— — —. "Not a Day Without a Line Drawn: Pigments and Painting Techniques of Roman Artists." *InFocus Magazine: Proceedings of the Royal Microscopical Society* 2 (2006): 18–23.

Skelton, Alice E., Gemma Catchpole, Joshua T. Abbott, Jenny M. Bosten, and Anna Franklin. "Biological Origins of Color Categorization." *Proceedings of the National Academy of Sciences* 114, no. 21 (May 23, 2017): 5545–50, https://doi.org/10.1073/pnas.1612881114.

Skinner, Charles E. "Lighting the World's Colombian Exposition." *Western Pennsylvania History* 17, no. 1 (March 1934): 13–22, https://journals.psu.edu/wph/article/view/1666.

Smith, George David. *From Monopoly to Competition: The Transformations of Alcoa, 1888–1986.* Cambridge: Cambridge University Press, 2003.

Smithson, Hannah E., Giles E. M. Gasper, and Tom C. B. McLeish. "All the Colours of the Rainbow." *Nature Physics* 10, no. 8 (August 31, 2014): 540–42, https://doi.org/10.1038/nphys3052.

Snyder, Lisa. "The World's Columbian Exposition of 1893." Urban Simulation Team, https://web.archive.org/web/20191027034508/ http://www.ust.ucla.edu/ustweb/Projects/columbian expo.htm.

Sparavigna, Amelia Carolina. "On the Rainbow, a Robert Grosseteste's Treatise on Optics." *International Journal of Sciences* 2, no. 9 (2013): 108–13, https://doi.org/10.18483/ijSci.296.

Spudich, John L. "The Multitalented Microbial Sensory Rhodopsins." *Trends in Microbiology* 14, no. 11 (2006): 480–87, https://doi.org/10.1016/j.tim.2006.09.005.

Spudich, John L., and Roberto A. Bogomolni. "Mechanism of Colour Discrimination by a Bacterial Sensory Rhodopsin." *Nature* 312, no. 5994 (December 1984): 509–13, https://doi.org/10.1038/312509a0.

— — —. "Sensory Rhodopsins of Halobacteria," *Annual Review of Biophysics and Biophysical Chemistry* 17, no. 1 (June 1988): 193–215, https://doi.org/10.1146/annurev.bb.17.060188.001205.

Stavenga, Doekele G., and Kentaro Arikawa. "Evolution of Color and Vision of Butterflies." *Arthropod Structure & Development* 35, no. 4 (December 2006): 307–18, https://doi.org/10.1016/j.asd.2006.08.011.

Stenger, Jens, Narayan Khandekar, Ramesh Raskar, Santiago Cuellar, Ankit Mohan, and Rudolf Gschwind. "Conservation of a Room: A Treatment Proposal for Mark Rothko's Harvard Murals." *Studies in Conservation* 61, no. 6 (November 15, 2016): 348–61, https://doi.org/10.1179/2047058415Y.0000000010.

Stenger, Jens, Narayan Khandekar, Annie Wilker, Katya Kallsen, P. Daniel, and Katherine

Eremin. "The Making of Mark Rothko's Harvard Murals." *Studies in Conservation* 61, no. 6 (2016): 331–47, https://doi.org/10.1179/2047058415Y.0000000009.

Stieg, Fred B. "Opaque White Pigments in Coatings." In *Applied Polymer Science*, 1249–69. 2nd ed. Edited by R. W. Tess and G. W. Poehlein. Washington, DC: American Chemical Society, 1985.

Stilgoe, John. *Common Landscape of America, 1580 to 1845*. New Haven, CT: Yale University Press, 1982.

Stoeckenius, Walther. "The Purple Membrane of Salt-Loving Bacteria." *Scientific American*, June 1976, 38–46.

Sturgis, Russell. "Recent Discoveries of Painted Greek Sculpture." *Harper's New Monthly* 81 (1890): 538–50.

Sudaryadi, Agus. "The Belitung Wreck Site After Commercial Salvage in 1998." In *Asia-Pacific Regional Conference on Underwater Cultural Heritage Proceedings*, 1–11, 2011.

Sudo, Yuki, and John L. Spudich. "Three Strategically Placed Hydrogen-Bonding Residues Convert a Proton Pump into a Sensory Receptor." *Proceedings of the National Academy of Sciences* 103, no. 44 (October 31, 2006): 16129–34, https://doi.org/10.1073/pnas.0607467103.

Sullivan, Louis H. *The Autobiography of an Idea*. New York: Press of the American Institute of Architects, 1922.

— — —. "The Tall Office Building Artistically Considered." *Lippincott's Magazine*, March 1896, 403–9.

Taylor, Kate. "Smithsonian Sunken Treasure Show Poses Ethics Questions." *New York Times*, April 24, 2011, https://www.nytimes.com/2011/04/25/arts/design/smithsonian-sunken-treasure-show-poses-ethics -questions.htmldownloaded12/10/18. Evernote.

Tbakhi, Abdelghani, and Samir S. Amr. "Ibn Al-Haytham: Father of Modern Optics." *Annals of Saudi Medicine* 27, no. 6 (November–December, 2007): 464–87, https://doi.org/10.5144/0256-4947.2007.464.

"Tech Q&A — Paint Charts." 1928 Fordor, Model A Ford Club of America, https://www.mafca.com/tqa_paint_charts.html. Accessed May 28, 2020.

"Thomas Oliver, KT, MD Glasg., DCL Durh., FRCP." *Lancet* 239, no. 6196 (May 30, 1942): 665–66.

Thompson, Thomas. *The History of Chemistry*. Vol. 2. London: Henry Colburn and Richard Bentley, 1831.

"Titanium, the Wonder-Working Alloy." Advertisement in *Factory: The Magazine of Management*, January 1912, 59.

Toch, Maximilian. "Titanium White." *The Chemistry and Technology of Paints*. 3rd ed. New York: D. Van Nostrand Company, 1925.

— — —. "White Lead." In *The Chemistry and Technology of Paints*. 2nd ed. New York: D. Van Nostrand Company, 1916.

Topdemir, Huseyin Gazi. "Kamal Al-Din Al-Farisi's Explanation of the Rainbow." *Humanity & Social Sciences Journal* 2, no. 1 (2007): 75–85.

Towe, Kenneth M. "The Vinland Map Ink Is NOT Medieval." *Analytical Chemistry* 76, no. 3 (February 2004): 863–65, https://doi.org/10.1021/ac0354488.

Turner, R. Steven. *In the Eye's Mind: Vision and the Helmholtz-Hering Controversy.* Princeton, NJ: Princeton University Press, 1994.

"Two Individuals and Company Found Guilty in Conspiracy to Sell Trade Secrets to Chinese Companies." US Attorney press release. March 5, 2014, https://www.fbi.gov/sanfrancisco/press-releases/2014/two-individuals-and-company-found-guilty-in-conspiracy-to-sell-trade-secrets-to-chinese-companies.

United States Geological Survey. 2013. *Titanium and Titanium Dioxide. Mineral Commodity Summaries.* February 2019, 174–75, https://minerals.usgs.gov/minerals/pubs/commodity/titanium/mcs -2019-titan.pdf.

US v. Liew et al. Northern District of California, CR 11-00573 JSW. Transcript, vol. 1.

USA v. Walter Liew and Christina Liew. Northern District of California 11-cr-00573 JSW. Affidavit of Special Agent Cynthia Ho, July 27, 2011.

van Driel, B. A., K. J. van den Berg, J. Gerretzen, and J. Dik. "The White of the Twentieth Century: An Explorative Survey into Dutch Modern Art Collections." *Heritage Science* 6, no. 1 (December 29, 2018): 1–15, https://doi .org/ 10 .1186/ s40494 -018 -0183 -4.

Van Gogh, Vincent. "To Emile Bernard." On or about June 7, 1888. *Vincent Van Gogh: The Letters.* 622. Br. 1990: 625. CL: B6, http://vangoghletters.org/vg/letters/let622/letter .html.

———. "To Theo Van Gogh." On or about June 25, 1888. *Vincent Van Gogh: The Letters.* 631. Br. 1990: 640. CL: 504, http://vangoghletters.org/vg/letters/let631/letter.html.

Van Gosen, Bradley S., and Karl J. Ellefsen. *Titanium Mineral Resources in Heavy-Mineral Sands in the Atlantic Coastal Plain of the Southeastern United States.* Scientific Investigations Report 2018-5045. US Geological Survey. 2018.

Vermeesch, Pieter. "A Second Look at the Geologic Map of China: The 'Sloss Approach.' " *International Geology Review* 45, no. 2 (February 14, 2003): 119–32, https://doi.org/10.2747/0020-6814.45.2.119.

Vienot, Francoise. "Michel-Eugene Chevreul: From Laws and Principles to the Production of Colour Plates." *Color Research & Application* 27, no. 1 (February 2002): 4–14, https://doi.org/10.1002/col.10000.

Volz, Hans G., Guenther Kaempf, Hans Georg Fitzky, and Aloys Klaeren. "The Chemical Nature of Chalking in the Presence of Titanium Dioxide Pigments." In *Photodegradation and Photostabilization of Coatings*, 163–82. Edited by S. Peter Pappas and F. H. Winslow. Washington, DC: American Chemical Society, 1981.

Vukusic, Pete, Benny Hallam, and Joe Noyes. "Brilliant Whiteness in Ultrathin Beetle Scales." *Science* 315, no. 5810 (2007): 348, https://doi.org/10.1126/science.1134666.

Wadley, Lyn. "Compound-Adhesive Manufacture as a Behavioral Proxy for Complex Cognition in the Middle Stone Age." *Current Anthropology* 51, no. S1 (2010): S111–19, https://doi.org/10.1086/649836.

Wadley, Lyn, Tammy Hodgskiss, and Michael Grant. "Implications for Complex Cognition from the Hafting of Tools with Compound Adhesives in the Middle Stone Age, South

Africa." *Proceedings of the National Academy of Sciences* 106, no. 24 (2009): 9590–94, https://doi.org/10.1073/pnas.0900957106.

Wald, Chelsea. "Why Red Means Red in Almost Every Language." *Nautilus*, July 23, 2015, http://nautil.us/issue/26/color/why-red-means-red-in-almost-every-language. Accessed May 12, 2018.

Waldron, H. A. "Lead Poisoning in the Ancient World." *Medical History* 17, no. 4 (October 16, 1973): 391–99, https://doi.org/10.1017/S0025727300019013.

Wallisch, Pascal. "Illumination Assumptions Account for Individual Differences in the Perceptual Interpretation of a Profoundly Ambiguous Stimulus in the Color Domain: 'The Dress.'" *Journal of Vision* 17, no. 4 (June 12, 2017): 1–14, https://doi.org/10.1167/17.4.5.

Walls, Gordon L. "The G. Palmer Story Or, What It's Like, Sometimes, to Be a Scientist." *Journal of the History of Medicine and Allied Sciences* 11, no. 1 (1956): 66–96.

Warren, Christian. *Brush with Death: A Social History of Lead Poisoning*. Baltimore: Johns Hopkins University Press, 2000.

Warzell, Charlie. "2/26: How Two Llamas and a Dress Gave Us the Internet's Greatest Day." *BuzzFeed*, February 26, 2016, https://www.buzzfeed.com/charliewarzel/226-how-two-runaway-llamas-and-a-dress-gave-us-the-internets.

Wasmeier, Christina, Alistair N. Hume, Giulia Bolasco, and Miguel C. Seabra. "Melanosomes at a Glance." *Journal of Cell Science* 121, no. 24 (December 15, 2008): 3995–99, https://doi.org/10.1242/jcs.040667.

Watson, Bruce. *Light: A Radiant History from Creation to the Quantum Age*. New York: Bloomsbury, 2016.

Watts, Ian. "Red Ochre, Body Painting, and Language: Interpreting the Blombos Ochre." In *The Cradle of Language*, 62–97. Edited by Rudolf Botha and Chris Knight. Oxford: Oxford University Press, 2009.

Weingarden, Lauren S. "The Colors of Nature: Louis Sullivan's Architectural Polychromy and Nineteenth-Century Color Theory." *Winterthur Portfolio* 20, no. 4 (1985): 243–60.
— — —. *Louis H. Sullivan and the Nineteenth-Century Poetics of Naturalized Architecture*. London: Routledge, 2016.

White, Trumbull, and William Igleheart. *The World's Columbian Exposition, Chicago*, 1893. Boston: John K. Hastings, 1893.

Whorf, Benjamin Lee. *Language, Thought, and Reality: Selected Writings of Benjamin Lee Whorf*. 2nd ed. Edited by John B. Carroll, Stephen C. Levinson, and Penny Lee Cambridge: MIT Press, 2012.

Wiesel, Torsten N., and David H. Hubel. "Spatial and Chromatic Interactions in the Lateral Geniculate Body of the Rhesus Monkey." *Journal of Neurophysiology* 29, no. 6 (November 1966): 1115–56, https://doi.org/10.1152/jn.1966.29.6.1115.

Wilber, Del Quentin. "Stealing White." *Bloomberg Businessweek*. February 4, 2016, http://www.bloomberg.com/features/2016-stealing-dupont-white/.

Wilkes, Jonny. "Edison, Westinghouse and Tesla: The History Behind the Current War." *BBC History Revealed*. March 2019, https://www.historyextra.com/period/victorian/

edison-westinghouse-tesla-real-history-behind-the-current-war-film/.

Winawer, Jonathan, Nathan Witthoft, M. C. Frank, L. Wu, A. R. Wade, and L. Boroditsky. "Russian Blues Reveal Effects of Language on Color Discrimination." *Proceedings of the National Academy of Sciences* 104, no. 19 (2007): 7780–85, https://doi.org/10.1073/pnas.0701644104.

Winkler, Jochen. *Titanium Dioxide: Production, Properties, and Effective Usage.* Hanover, Germany: Vincentz Network, 2013.

Wood, Nigel. *Chinese Glazes: Their Origins, Chemistry, and Recreation.* Philadelphia: University of Pennsylvania Press, 1999. London: A&C Black, 2011.

———. "The Importance of the Gongxian Kilns in China's Ceramic History." Presentation at the Palace Museum, Beijing. October 23, 2018.

Wood, Nigel, and Seth Priestman. "New Light on Chinese Tang Dynasty and Iraqi Blue and White in the Ninth Century: The Material from Siraf, Iran." *Bulletin of Chinese Ceramic Art and Archaeology*, no. 7 (2016): 47–60.

Wood, Nigel, and Mike Tite. "Blue and White — the Early Years: Tang China and Abbasid Iraq Compared." In *Transfer: The Influence of China on World Ceramics Colloquies on Art and Archaeology in Asia No. 24*, 21–45. Edited by Stacey Person. London: School of Oriental and African Studies, University of London, 2009.

Woodworth, R. S. "The Psychology of Light." *Scientific American Supplement*, no. 1876 (December 1911): 386–87. "The World Color Survey," http://www1.icsi.berkeley.edu/wcs/. Accessed June 6, 2020.

Xiao, K., J. M. Yates, F. Zardawi, S. Sueeprasan, N. Liao, L. Gill, C. Li, and S. Wuerger. "Characterising the Variations in Ethnic Skin Colours: A New Calibrated Data Base for Human Skin." *Skin Research and Technology* 23, no. 1 (February 2017): 21–29, https://doi.org/10.1111/srt.12295.

Xiao, Ming, Yiwen Li, Michael C. Allen, Dimitri D. Deheyn, Xiujun Yue, Jiuzhou Zhao, Nathan C. Gianneschi, Matthew D. Shawkey, and Ali Dhinojwala. "Bio-Inspired Structural Colors Produced via Self-Assembly of Synthetic Melanin Nanoparticles." *ACS Nano* 9, no. 5 (May 26, 2015): 5454–60, https://doi.org/10.1021/acsnano.5b01298.

Yang, Liu. "Tang Dynasty Changsha Ceramics." In *Shipwrecked: Tang Treasures and Monsoon Winds*, 144–59. Edited by Regina Krahl, John Guy, J. Keith Wilson, and Julian Raby. Washington, DC: Arthur M. Sacker Gallery, Smithsonian Institution, 2010.

Yanyi, Guo. "Raw Materials for Making Porcelain and the Characteristics of Porcelain Wares in North and South China in Ancient Times." *Archaeometry* 29, no. 1 (February 1987): 3–19, https://doi.org/10.1111/j.1475-4754.1987.tb00393.x.

Yip, Joanne, Sun-Pui Ng, and K.-H. Wong. "Brilliant Whiteness Surfaces from Electrospun Nanofiber Webs." *Textile Research Journal* 79, no. 9 (2013): 771–79, https://doi.org/10.1177/0040517509102797.

Yoh, Kanazawa. "The Export and Trade of Chinese Ceramics: An Overview of the History and Scholarship to Date." In *Chinese Ceramics: From the Paleolithic Period Through the Qing Dynasty*, 534–63. Edited by Zhiyan Li, Virginia L. Bower, and He Li. New Haven, CT: Yale University Press, 2010.

Young, Thomas. "The Bakerian Lecture: On the Theory of Light and Colours." *Philosophical Transactions of the Royal Society of London* 92 (1802): 12–48, https://doi.org/10.1098/rstl.1802.0004.

Yu, Lu. *The Classic of Tea: Origins and Rituals*. Translated by Francis Ross Carpenter. Hopewell, NH: Ecco Press, 1974.

Zeki, Semir, Samuel Cheadle, Joshua Pepper, and Dimitris Mylonas. "The Constancy of Colored After-Images." *Frontiers in Human Neuroscience* 11, no. 229 (May 10, 2017): 1–8, https://doi.org/10.3389/fnhum.2017.00229.

Zlinkoff, Sergei S., and Robert C. Barnard. "The Supreme Court and a Competitive Economy: 1946 Term Trademarks, Patents and Antitrust Laws." *Columbia Law Review* 47, no. 6 (September 1947): 914–52, https://doi.org/10.2307/1118242.

國家圖書館出版品預行編目資料

全光譜：色彩科學如何形塑現代世界 / 亞當‧羅傑斯
（Adam Rogers）著；王婉卉譯-- 初版. -- 臺北市：商周出
版：英屬蓋曼群島商家庭傳媒股份有限公司城邦分公司發
行，2021.12
　面；　公分. -- （科學新視野；177）
譯自：Full spectrum: how the science of color made us
modern
ISBN 978-626-318-095-6(平裝)

1.色彩學

963　　　　　　　　　　　　　　110019859

科學新視野177

全光譜：色彩科學如何形塑現代世界

作　　　者／亞當‧羅傑斯（Adam Rogers）
譯　　　者／王婉卉
企畫選書／羅珮芳
責任編輯／羅珮芳

版　　　權／黃淑敏、吳亭儀、江欣瑜
行銷業務／周佑潔、黃崇華、張媖茜
總　編　輯／黃靖卉
總　經　理／彭之琬
事　業　群
總　經　理／黃淑貞
發　行　人／何飛鵬
法律顧問／元禾法律事務所王子文律師
出　　　版／商周出版
　　　　　　台北市104民生東路二段141號9樓
　　　　　　電話：(02) 25007008　傳真：(02)25007759
　　　　　　E-mail：bwp.service@cite.com.tw
發　　　行／英屬蓋曼群島商家庭傳媒股份有限公司城邦分公司
　　　　　　台北市中山區民生東路二段141號2樓
　　　　　　書虫客服服務專線：02-25007718；25007719
　　　　　　服務時間：週一至週五上午09:30-12:00；下午13:30-17:00
　　　　　　24小時傳真專線：02-25001990；25001991
　　　　　　劃撥帳號：19863813；戶名：書虫股份有限公司
　　　　　　讀者服務信箱：service@readingclub.com.tw
　　　　　　城邦讀書花園 www.cite.com.tw
香港發行所／城邦（香港）出版集團
　　　　　　香港灣仔駱克道193號東超商業中心1F E-mail: hkcite@biznetvigator.com
　　　　　　電話：(852) 25086231　傳真：(852) 25789337
馬新發行所／城邦（馬新）出版集團【Cite (M) Sdn Bhd】
　　　　　　41, Jalan Radin Anum, Bandar Baru Sri Petaling,
　　　　　　57000 Kuala Lumpur, Malaysia.
　　　　　　電話：(603) 90578822　傳真：(603) 90576622
　　　　　　Email: cite@cite.com.my

封面設計／朱疋
內頁排版／立全電腦印前排版有限公司
印　　　刷／韋懋印刷事業有限公司
經　　　銷／聯合發行股份有限公司　電話：(02) 29178022　傳真：(02)2911-0053
　　　　　　新北市231新店區寶橋路235巷6弄6號2樓

■2021年12月28日初版　　　　　　　　　　　　Printed in Taiwan
定價500元

Original title: FULL SPECTRUM: How the Science of Color Made Us Modern
Copyright © Adam Rogers, 2021
Citations available from the author unpon request.
Complex Chinese translation copyright © 2021 by Business Weekly Publications, a division of Cité Publishing Ltd.
This edition arranged with C. Fletcher & Company, LLC. through Andrew Nurnberg Associates International Limited
All rights reserved.

城邦讀書花園
www.cite.com.tw

104　台北市民生東路二段141號2樓

英屬蓋曼群島商家庭傳媒股份有限公司城邦分公司　收

請沿虛線對摺，謝謝！

| 書號：BU0177 | 書名：全光譜 | 編碼： |

商周出版

讀者回函卡

線上版讀者回函卡

感謝您購買我們出版的書籍！請費心填寫此回函卡，我們將不定期寄上城邦集團最新的出版訊息。

姓名：_____ 性別：□男 □女

生日：西元_____年_____月_____日

地址：_____

聯絡電話：_____ 傳真：_____

E-mail：

學歷：□1. 小學 □2. 國中 □3. 高中 □4. 大學 □5. 研究所以上

職業：□1. 學生 □2. 軍公教 □3. 服務 □4. 金融 □5. 製造 □6. 資訊

□7. 傳播 □8. 自由業 □9. 農漁牧 □10. 家管 □11. 退休

□12. 其他_____

您從何種方式得知本書消息？

□1. 書店 □2. 網路 □3. 報紙 □4. 雜誌 □5. 廣播 □6. 電視

□7. 親友推薦 □8. 其他_____

您通常以何種方式購書？

□1. 書店 □2. 網路 □3. 傳真訂購 □4. 郵局劃撥 □5. 其他_____

您喜歡閱讀那些類別的書籍？

□1. 財經商業 □2. 自然科學 □3. 歷史 □4. 法律 □5. 文學

□6. 休閒旅遊 □7. 小說 □8. 人物傳記 □9. 生活、勵志 □10. 其他

對我們的建議：_____
